친절한
북유럽

친절한
북유럽

헬싱키·스톡홀름·코펜하겐에서 만난 디자인 ✚ 디자이너

김선미 · 박루니 · 장민 지음

아트북스

디자인을 바라보는 시선,
태도로 진화하다

북유럽은 확실히 낯선, 인식 밖의 영역이었다. 눈으로 가득한 회색빛 겨울이 연상되는 곳, 핀란드를 배경으로 한 일본 영화 「카모메 식당」을 통해서나 그곳의 느낌을 가늠할 수 있었을까. 물론 지금이야 여기저기서 '북유럽'에 관련된 이슈들이 눈에 띄지만 우리가 이 책을 처음 기획했던 2008년 당시만 해도 북유럽은 확실히 낯선, 인식의 불모지나 다름없었다.

하지만, 이 가늠할 수 없는 낯섦이 우리를 북유럽으로 이끌었음을 고백한다. 뉴욕의 다채로움 속에서 매끈하게 빠진 디자인, 커뮤니케이션에 능숙한 사람들과 대면했던 우리는 『친절한 뉴욕』에 이은 두 번째 책의 주인공으로 망설임 없이 '북유럽'을 지목했다. 관심의 상대적 이양이랄까. 뉴욕이라는 화려한 도시를 지나, 겨울로 상징되는 무겁고 긴 침묵 같은 북유럽을 선택한 것은 어쩌면 당연한 수순이었을지도 모른다. 고립된 지리적 위치에도 불구하고 스칸디나비아풍이라 일컬어지는 흐름을 생성한 북유럽 디자인의 실체가 궁금했다. 사실 어떠한 '흐름'은 개념이나 문화로서 인식되기보다 단순히 스타일로만 받아들여지기 십상이다. 하지만 독일의 건축가 미스 반 데어 로에가 말했듯 '형식'은 작업의 목적이 아니라 결과의 일환이다. 북유럽 디자인이 어떤 과정을 거쳐 이러한 결과로 우리 앞에 펼쳐진 것인지 알고 싶었다. 게다가 합리적이며 군더더기 없는 북유럽 디자인 제품들에 대한 호감도 우리의 결정에 힘을 보탰다. 결국 우리는 한

치의 망설임 없이 북유럽 디자인을 항해하기 위한 준비를 시작했다.

결론부터 말하자면 그 항해는 참으로 더디고 또 힘겨웠다. 기획한 지 무려 4년 만에 책이 완성된 것도 이를 증명하는 셈이다. 제일 먼저 우리는 북유럽을 경험한 사람들, 관련 책, 수많은 자료들을 접하며 북유럽 디자인에 대한 실질적인 이야기들을 수집했다. 공교롭게도 북유럽에 관한 자료들에는 마치 작정이라도 한 듯 '친환경' '실용성' '기능성'이라는 단어들이 수없이 반복되고 있었다. 올바른, 그래서 지루하기까지 한 이런 특성들은 미디어가 포착하고 싶은 북유럽의 외피였을지도 모른다. 디자인은 시대상을 반영하기 마련이고 이러한 디자인은 소비의 정당한 명분을 마련해주기 때문이다. 그런 의미에서 친환경, 지속가능성 등 시대가 요구하는 가치를 품고 있는 북유럽이 현재 다양한 분야의 화두로 떠오르는 것은 시의적으로 적합한 수순이었으리라. 스칸디나비아 디자인이라 명명된 북유럽 디자인은 '자연 친화적'이라는 명분과 함께 가구, 조명 등 다양한 인테리어 분야에서 트렌드로 자리 잡았고, 국제학업성취도평가PISA, Programme for International Student Assessment에서 부동의 1위를 차지하고 있는 핀란드 교육은 변화무쌍한 우리나라 교육의 새로운 대안이라도 된 양 매체에 앞다투어 소개되었다. 심지어 자일리톨 껌마저 전 국민의 식후 에티켓으로 받아들여지고 있다.

이러한 현상의 결정적인 문제는 대부분 그 내피를 들여다보지 않고 방식의 차용만을 통해 '북유럽 스타일'을 표방하려 했다는 데 있다. 북유럽 사람들에게 디자인은 방식의 일환이 아닌, 그저 '일상'의 연장선상으로 인식되어왔다. 여기에 오랫동안 누적된 그들의 철학, 역사, 환경이 복합적으로 작용하고 있음은 물론이다. 방식의 차용이 아닌, 개념의 이해, 인식과 태도의 관찰을 통해 북유럽 디자인의 본질을 담아보고 싶었다. 이것이 우리가『친절한 북유럽』에서 이야기하고자 하는 큰 줄기였다.

『친절한 북유럽』을 작업하는 동안 우리가 가장 많이 논의했던 부분은 동일한 '언어'가 주는 상징적 의미의 조율이었다. 북유럽 취재를 떠나기 전 우리는 기획 단계에서 암묵적으로 '친환경' '실용성' 같은 단어를 쓰지 않기로 합의했다. 누구나 하는 빤한 이

야기는 하고 싶지 않았다. 그것보다 더 큰 이유는 그런 단어들 속에 둘러싸여 북유럽 디자인의 진정한 본질이 드러나지 않는 것을 경계하기 위함이었다. 또한 '디자인'이라는 개념에 대한 인식 차이도 주요 쟁점이었다. 북유럽에서 디자인이라는 개념은 이미 시각적 도구라는 1차원적인 의미를 지나 태도, 시스템의 일환으로서 진화를 거친 후였다. 누구나 '디자이너'라고 말하는 북유럽 사람들 앞에서 디자이너의 역할과 정의를 묻는 것은 무의미했다. 뿐만 아니라 이 책을 읽게 될 독자들과의 소통도 중요하게 염두에 둔 부분 중 하나였다. 인식 차이에서 오는 의미의 간극을 없애기 위해 우리는 점층적 흐름을 의도했다. 첫 번째 챕터에서는 북유럽에서 공부하는 학생들의 이야기를, 그 다음은 북유럽에서 디자이너로 살아가는 직업인으로서의 이야기를, 그리고 마지막 챕터에서는 조금 더 넓은 범주의 디자인 이야기인 '디자인 너머의 디자인'을 배치해 인식의 간극을 최소화하고자 했다. 아마도 책의 마지막 페이지를 넘길 때쯤 독자 각자가 생각했던 '디자인'의 범주가 조금은 더 확장이 되어 있으리라 기대하며 말이다.

겸손의 부재, 그리고 스타일에 대한 과도한 집착이 난무하는 이 시기에 '북유럽 디자인'을 만난 것은 참으로 다행이라는 생각이 든다. 디자인을 하나의 태도로 바라보며 다양한 사람들과 수평적으로 협력해 대안을 찾아가는 그들의 모습은 확실히 인상적이었다. 디자인 관련 이슈가 발생하면 디자이너, 건축가뿐만 아니라 해당 공무원, 일반 시민 등 유관자들(그들이 생각하는 유관자의 범주에는 항상 사용자가 1순위로 포함된다)이 함께 모여 의견을 나누는 자리들이 마련된다. 이렇게 의견을 수렴함으로써 일이 성사되는 데 걸리는 시간은 조금 길어질지라도 결정된 사안에 대한 만족도는 높아지는 것이다. 또한 이러한 협의 시스템에 익숙해지면서 방법론적인 효율성이 마련되기도 한다. 핀란드 헬싱키는 서울에 이어 2012년 세계디자인수도WDC, World Design Capital로 선정된 상태다. 그들의 디자인에 대한 사회 인식이 어떠한 이야기를 만들어낼지 벌써부터 기대가 된다.

4년간의 긴 제작 기간에 마침표를 찍으며 『친절한 북유럽』에 참여해준 핀란드, 스웨덴, 덴마크를 비롯한 세계 곳곳의 인터뷰이들에게 먼저 고마움을 전한다. 긴 시간 동안 우리만의 방식으로 협력해, 두 번째 결과물을 탄생시킨 루트삼에게도 다시 한 번 자축을. 더불어 이 책의 편집을 맡았던 변혜진씨와 마지막까지 힘써준 손희경 편집장에게도 감사의 말을 전한다.

혹자는 말한다. 우리는 디자이너에게 너무나 많은 것을 요구하고 있다고. 그들에게 멋진 작업뿐만 아니라 경영자의 마인드도, 마케터의 수완도, 공학자의 원리도 갖추어야 한다며 압력을 행사한다고 말이다. 하지만 북유럽 디자인은 '협력'과 '소통'이라는 키워드를 통해 우리에게 올바른 결과를 도출하기 위한 합리적인 방법을 제시한다. 또한 이는 디자인된 시스템 하에서 개개인의 능력이 어떻게 발휘되고 또 융합되는지에 대한 이야기이기도 하다. 명료하고 합당한 질서로 조화를 이루며 진화하는 모습, 어찌 보면 이러한 과정은 북유럽 사람들이 그토록 존중하는 자연과 닮아 있다는 생각도 든다.

개인의 이득과 권력이 내포된 목적 있는 협력이 아니라, 각자의 역할을 적재적소에서 발휘할 수 있는 플랫폼을 만드는 것. 그리고 그 논의의 시작단계에서 디자이너가, 디자인적 사고를 지닌 사람이 개입되어야 한다는 것. 북유럽 디자인은 사회, 정치, 문화 전반에서 이러한 맥락을 실현하고 있다. 이것이야말로 디자인의 가치와 의미를 더욱 공고히 하는 태도가 아닐까. 지금은 바야흐로 '디자인'의 시대인 것이다.

북유럽의 명료한 질서를 다시금 회상하며

2011년 여름

김선미

Zoon-in People 2. 이방전_*110*

Who Is She?_*112*

About TAIK_*120*

About Class_*127*

How to Apply?_*174*

II. 북유럽에서 디자이너로 살기

III. 디자인 너머의 디자인

I.
북유럽에서
디자인
배우기

To be
a Designer
in
Scandinavia

4~5년쯤 어떤 분야에서 일하다 보면 갑작스레 벽에 부딪힌 것 같은 느낌이 찾아온다. 특히 조금이라도 '크리에이티브'가 강조되는 분야라면 더욱 그렇다. '밑천이 바닥난 것 같은' 불안함과 '딱 보면 견적이 나오는' 매너리즘 사이에서 허우적거리는 기분이랄까? 바로 그럴 때, 그러니까 삶의 환기가 필요할 때 사람들이 고려하는 것 중 하나가 유학(이라고 나는 생각한다). 물론 이런 이유 말고도 유학을 가는 이유는 수백, 수천 가지에 이를 수 있다. 그럼에도 불구하고 그 기저에는 '새로움' 또는 '신선함'에 대한 공통적인 욕구가 자리 잡고 있다. 경험한 적 없는 환경, 새로운 교수법, 분명 다 아는 내용인데도 낯선 언어로 공부할 때의 생경한 느낌, 이력서에 추가되는 새로운 한 줄, 전혀 다른 관습의 장면 등.

마르셀 프루스트Marcel Proust는 "진정한 여행은 새로운 대륙을 찾는 것이 아니라 새로운 시각을 갖는 것으로 시작된다"고 했다. 하지만, 그건 그와 같은 비범한 감수성을 가진 사람들에게나 가능한 일이다. 대개의 사람들에게 새로운 시각을 얻는 가장 손쉬운 방법은 지금 여기와 송두리째 다른 환경에 자신을 이식하는 것이다. 새로운 대륙을 찾아냄으로써 새로운 시각을 가지는 것도 불가능한 것은 아니니까. 그런 의미에서 두 명의 인터뷰이, 오동한과 이방전이 자리 잡았던 스웨덴과 핀란드는 최적의 선택인 것처럼 보인다. 한국을 포함하는 중국의 한자 문화권으로부터도, 가보지 않아도 익히 알 수 있는 미주 지역의 경쟁적인 문화권으로부터도 멀리 떨어져 있는 낯설디 낯선 땅이었으니까. 게다가 북유럽은 세계가 흠모할 만한 교육적 롤모델을 제시하고 있는 곳인 만큼, 디자인 교육 환경 또한 인터뷰이들이 이전에 경험했던 것과는 달랐다.

차갑고 하얀 땅, 어쩌면 그래서 더욱 더 따스한 감성이 요구되는 이곳에서 이들이 배운 디자인의 속살은 무엇이었을까. 그들이 들었던 수업들을 따라가 본다면, 작은 단서라도 발견할 수 있을 것 같았다. 북유럽, 특히 핀란드 헬싱키 예술디자인 대학교(TAIK, 현 알토 대학교)와 스웨덴 콘스트팍에서 디자이너들이 반드시 갖추도록 하는 소양과 이를 체득하는 과정에서 겪는 고민들도 궁금했다. 낯선 감성을 지닌 디자인의 땅에서 이들이 겪은 '디자이너 되기', 그 여정을 따라가보자.

Design School Key Words

북유럽 디자인은 와인과 닮았다. 자신이 필요로 하는 시간을 오롯이 누린 와인이 풍부한 색과 향을 지니게 되는 것처럼, 전방위적으로 고민하고 충분히 숙고한 후에 나오는 북유럽 디자인 또한 오랫동안 사람들의 곁에 남는다. 지극한 생각을 거쳐 세상에 나온 가구는 들여다 보면 볼수록, 사용하면 할수록 감탄하게 되기 때문이다. 이런 면에서 헬싱키 예술디자인 대학교와 콘스트팍이 가진 공통점 중 하나는 학생들에게 생각할 시간, 디자인의 핵심에 관해 고민할 시간을 충분히 준다는 것이다. 이를 여실히 느낄 수 있는 것은 최소한 한 달 이상의 시간을 하나의 프로젝트에 집중할 수 있도록 짜인 이들의 시간표다. 쫓기듯 디자인하지 않기 때문에 (물론 어디에나 마감일은 존재하지만) 한편으로 지속가능하고, 한편으로 세상을 뒤집어놓는 창의적인 디자인이 나올 수 있는 것이 아닐까.

팀 디자인 Team

북유럽에서 디자인을 하는 학생들은 참으로 많은 사람들을 만난다. 분야가 다른 디자인 전공자들과 팀 작업을 할 기회도 많고, 산학협동을 통해 비(非) 디자인 영역의 사람들로부터 전반적인 이야기를 듣는 등 자신의 전공과 무관한 사람들을 만나 다양한 이야기를 듣는다. 이런 방식이 디자인을 하는 과정마다 반복되면서 자연스럽게 '경청'하고 이를 바탕으로 '협동'하는 자세를 익히게 된다. 어쩌면 초등학교 저학년 때부터 '함께 어울려 놀기'를 가르치는 북유럽 특유의 교육 방침이 대학 교육까지 지속적으로 연결되는 것일는지도. 이런 영향 때문인지 디자인 스쿨을 졸업한 후 듀오나 트리오로 자신들의 스튜디오를 오픈하는 학생들도 많은 편이다.

디자인＋마케팅

하나의 제품이 디자인되는 과정이나 최근 북유럽 디자인 교육의 방향성을 보자면, 디자인과 경영이 점차 하나의 몸으로 진화하고 있음을 알 수 있다. 헬싱키 예술디자인 대학교에서 운영하는 국제디자인경영 과정인 IDMP International Design Management Program는 미국 유명 경영대학의 디자인경영 과정보다도 높은 유명세를 자랑하고, 콘스트팍 역시 학생들이 마케팅에 관해 깊숙이 알 수 있는 수업들을 커리큘럼에 속속 추가하고 있다. 디자인과 비즈니스가 동등한 무게로 균형을 유지하는 시스템에서는 경영자가 디자인 마인드를 갖는 것만큼이나 디자이너가 경영에 대해 이해할 필요가 있다는 것에 동의하기 때문일 것이다.

사람이 디자인

최근 비즈니스를 강조하는 경향에도 불구하고 북유럽 디자인 제품들에서 잇속 빠른 장사꾼의 모습을 찾기는 힘들다. 오히려 사람을 향하는, 좋은 디자인을 합당한 가치에 판매한다는 정당성이 느껴진달까. 이는 디자인의 중심에 사람이 있음을 결코 잊지 않기 때문이다. 디자인을 도출하는 과정에서도 철저히 사람을 중심에 놓도록 가르친다. 북유럽 디자인 스쿨에서는 머리로 어림잡아 컴퓨터 화면을 통해 형상을 그려내는 것이 아니라, 손으로 직접 목업 mock up 을 만들고 형태를 조금씩 변화시켜가며 사용자의 목적에 정확히 '피트 fit '되는 지점을 찾아내도록 한다. 이런 디자인 방법론을 가르치는 곳에서 자연스러운 인체공학 디자인으로 유명한 에르고노미 ergonomie 디자인이 자라난 것이나, 아동의 성장에 따라 유연하게 바꿀 수 있는 의자 트립트랩 triptrap 등이 태어난 것은 결코 우연이 아닐 것이다.

Zoom-in PEOPLE

1

오동한

Who Is He?

발명 소년, 디자이너 되다!

스톡홀름에서 처음 만난 오동한은 짧은 머리에 까만 뿔테 안경이 어울리는 가무잡잡한 얼굴이었다. 씩 웃으며 하얀 이를 드러내고 인사를 하는 그가 왠지 친근하게 느껴졌던 건, 개구쟁이 동네 친구 같은 느낌이 들었기 때문이다. 초등학교 다닐 적의 기억을 더듬으면 금세 떠오르는, 반마다 한 명씩은 꼭 있었던 개구쟁이 혹은 골목대장 같은 인상이랄까. 아마 호기심 가득한 눈빛과 붙임성 있는 서글서글한 태도 때문이 아니었나 싶다.

하지만 이런 나의 짐작은 보기 좋게 빗나갔다. 어린 시절의 그는 개구쟁이와는 거리가 먼 '발명 소년'이었기 때문이다. 그의 원래 꿈은 발명가였고, 초등학교 5학년 때에는 학교 대표로 발명대회에 나가 꽤 이름을 날리기도 했다. 당시에 그가 고안해냈던 것들은 케이스가 필요 없는 비누걸이, 치약 짜는 기구, 자석을 넣은 거울 닦는 기구 등으로 지금은 모두 상품으로 나와 있는 것들이다. 물론 그가 여기에 관한 특허나 지적재산권을 가진 것은 아니지만, 어린 시절의 발명치고는 꽤 통찰력이 있었다고나 할까.

이외에도 그가 어릴 적에 고안해 낸 여러 가지 발명품의 면면을 차근차근 뜯어 보

면 모두가 '생활용품'이라는 공통점을 발견할 수 있다. 그는 당시를 회상하며 '생활 속에서 바꿀 수 있는 것들을 찾으려 했던 것 같다'고 이야기했다. 그런데 잠깐, 바로 그것이 현대의 디자이너들이 하는 일이 아니던가? 영국의 디자이너 리처드 시모어Richard Seymour의 말처럼 '사람을 위해 물건을 좋게 만드는 것'이 바로 디자인이라면, 그는 어렸을 때부터 디자인을 하고 있었던 셈이다.

그 후 이 발명 소년은 전업 발명가의 길로 들어서는 대신 국민대학교 공업디자인과에 진학했다. 그를 북유럽으로 이끈 것은 대학교 3학년 때 우연찮게 들렀던 디자인 전시회. 밤낮없이 디자인을 고민하던 그는 당시에 '우리나라 제품 디자인에 대한 회의를 느끼던 중'이었다고 고백했다. 마하의 속도로 발전하는 디지털 기술을 그에 못지않은 빠른 속도로 디자인에 적용하는 것에 의구심을 품고 있던 그에게 북유럽 디자인은 신선한 자극으로 다가왔다. 그는 일렉트로룩스electrolux, 이케아ikea, 피스카르스fiskars 등 간결하면서 기능적인 동시에 사람들의 감성을 자극하는 스칸디나비아 디자인에 매료되었고, 여기에서 시작된 동경은 그의 마음속에 북유럽 유학의 씨앗을 뿌렸다.

졸업 후 삼성전자에서 운영하는 인턴십 프로그램에 참여해 여러 가지 성과를 내기도 했지만, 당시의 취업 사정이라는 것은 그리 녹록지 않았다. 덕분에 인턴으로 1년여를 보내고서도 새삼스럽게 진로를 걱정할 수밖에 없던 상황에서 우연히 접한 디자인 그룹 '프론트FRONT'와 그들의 디자인은 그에게 벼락처럼 '꽂혔다'. 모션 픽처motion-picture 기술을 디자인에 적용하여 그리는 대로 즉석에서 만들어지는 가구라든지, 초콜릿처럼 껍질을 벗겨내는 화병 등 그들의 창의적이고 실험적인 디자인은 충격 그 자체였던 것. 프론트의 모든 구성원이 스웨덴 출신이며, 이들의 도전적인 디자인이 콘스트팍Konstfack: University College of Arts, Crafts and Design이라는 토양 위에서 자라난 것임을 알게 된 그는 한국에서의 취업 대신 유학을 결심했다. 몇 년 전 디자인 전시회에서 뿌려졌던 씨앗이 드디어 북유럽 유학으로 싹을 틔운 것이다.

스웨덴에서, 특히 프론트가 공부했던 디자인 학교인 콘스트팍에서 디자인을 배

우고 싶다는 열망이 입학이라는 열매가 되기까지는 1년 4개월이라는 시간이 필요했다. 전무하다시피 한 스칸디나비아 디자인 유학에 관한 정보를 찾느라 미친 듯이 인터넷을 뒤지는 것은 당연지사. 조언을 구할 수 있는 사람들로부터 닥치는 대로 정보를 그러모으는 한편, 그의 표현대로라면 '팔자에 없던' 영어 공부도 시작했다. 콘스트팍 홈페이지에서 제시하는 양식에 맞추어 포트폴리오도 새롭게 정비하고 필요한 서류들과 요구하지 않았던 내용들까지 촘촘하게 준비하여 마침내 산업 디자인 폼기빙 프로세스 formgiving process 석사과정 master course 에 합격할 수 있었다.

과연 북유럽에서의 디자인 수업은 그의 기대대로 그에게 여러 가지 변화를 가져다주었다. 무엇보다 '디자인 편식'이 사라졌다. 한국에서 그가 주로 작업했던 것은 휴대폰을 위시한 테크놀로지 제품이었고, 디자인계 전반의 맥락도 그런 방향으로 흘러갔다. 하지만 콘스트팍에서는 생활의 전 영역에 걸쳐 디자인을 했고, 의자 · 조명 · 향수병부터 식기까지 크기와 용도가 다양한 디자인을 해나가면서 그의 시야는 넓어지고 시각은 유연해졌다. 또 리서치, 즉 자료조사의 중요성을 절절히 깨닫게 된 것도 그가 가장 중요하게 꼽는 성과다. '자료는 인터넷으로 찾으면 그만 아닌가?'라고 쉽게 생각한다면 천만의 말씀이다. 자신이 디자인해야 하는 제품의 특성부터 브랜드의 아이덴티티, 시장 상황과 소비자들의 요구, 기존 제품의 존재 여부 및 개선점에 관해 폭넓게 찾아내야 한다. 어떤 의미에서는 테스트 목업도 조사라고 할 수 있다. 기능성이 특히 중요한 제품이라면, 형태에 조금씩 변화를 준 샘플들을 직접 만들어 사용해보는 것 또한 좋은 자료가 될 것이기 때문이다. 사전조사가 중요한 결정적인 이유는, 논술에서 다양한 근거를 들어 자신의 주장을 탄탄히 하는 것처럼, 풍부한 자료를 바탕으로 할수록 제품의 핵심 코드를 해독해낼 수 있고 결국은 이로 인해 디자인의 완성도가 높아지기 때문이다.

"디자인에는 '정답'이 없기 때문에 디자인에 대한 자신감은 완결성과 직접적으로 연결되거든요."

그렇다. 스스로를 끄덕이게 하지 못하는 디자인이 어느 누구를 만족시킬 수 있을

까. 그런데 그의 이야기가 계속 될수록 나는 그가 콘스트팍에서 건져 올린 가장 큰 성과는 바로 '생각하는 힘'이라는 느낌이 들었다. 물론 그가 이전에 생각 없이 디자인을 했다는 의미는 아니다. 하지만 '아, 정말 이런 것까지 생각해야 하나' 할 정도로 디테일한 부분들까지 360도로 돌려가며 입체적으로 고민할 수 있는 계기와 이를 위해 충분히 허락된 시간이야말로 콘스트팍에서 얻을 수 있는 가장 큰 기회이자 성과인 것처럼 보였다. 이 차분하고 이성적인 숙고의 시간들에 그 중요성을 마음 깊이 새긴 리서치까지 더해진다면 앞으로 그의 작업은 '소비'되기보다는 '소장'되는 디자인으로 남지 않을까.

인터뷰를 위해 만났을 때는 학생이었지만, 현재 그는 학교를 졸업해 '아틀라스 콥코Atlas copco'라는 중장비 제조업체의 디자이너로 일하고 있다. 1998년, 스웨덴 기업으로는 비교적 늦은 시기에 디자인 부서를 만든 이 회사는 2004년부터 브랜드 아이덴티티Brand Identity 구축을 시작했고, 그는 이곳의 컴프레서 장비들에 통일된 패밀리 룩family look을 입히는 작업을 하고 있다. 아무래도 예전보다 덩치가 큰 오브제이고 기술적인 메커니즘이 복잡한 분야인지라 여러모로 쉬운 작업은 아니지만, 그는 "여전히 디자인은 재미있다"고 말한다. 이처럼 고민하는 시간까지도 즐겁게 받아들일 수 있는 건, 고민 끝에 해결의 실마리를 찾아냈을 때의 뿌듯함이 있기 때문이다. 또 전혀 경험한 적 없는 분야에서 스스로 몸을 부딪쳐가며 알게 된 새로운 테크닉이나 방법론을 디자인에 적용시킨다는 보람을 안겨준다.

새로운 분야에 대한 그의 이런 태도는 '산업 디자이너는 아집이 없는 무색·무취의 디자이너여야 한다'는 생각에서 기인한다. 산업 디자인은 대량생산을 기본 전제로 하기 때문에 하나의 제품이 세상에 나오려면 개인이 감당할 수 없는 어마어마한 비용을 필요로 하며, 그 과정에 셀 수 없이 많은 사람들이 연관된다. 디자이너는 이 과정에서 요구되는 각계각층의 요구를 만족시키는, 최종적으로 손에 잡히는 결과물을 그려내는 역할을 한다. 무지개보다 다양하고 미묘한 요구들을 디자인에 반영하기 위해서는 '하얀 도화지' 같은 태도로 여러 사람의 이야기를 잘 들을 필요가 있다는 것이다. 그가

가진 '무색의 산업 디자이너론'이 디자인을 할 때의 자세에 관한 것이라면 '디자이너의 정체성'에 대한 그의 생각은 이렇다.

"디자이너는 미적인 감각을 갖춘 발명가라고 생각해요. 현실적으로 쉬운 일은 아니지만, 발명가와 디자이너의 소양을 겸하는 것이 이상적인 산업 디자이너의 모습이죠."

그래서 그는 디자이너 중에서도 애플사의 조너선 아이브Jonathan Paul Ive를 좋아한다며, '왠지 뻔한 이야기를 하는 것 같다'고 덧붙이면서 수줍게 머리를 긁적였다.

그런데 내가 그를 만나는 동안 떠올렸던 디자이너는 필리프 스탁Philippe Patrick Starck이었다. "어린 시절, 내게 발명은 일종의 의무처럼 느껴졌다"는 필리프 스탁의 고백 때문일지도 모르겠다. 작업의 면면 또한 그렇다. 스탁은 세계 곳곳에 출몰하며 인테리어 작업을 하는가 하면, 패션 디자인부터 스피커, 의자에 모터사이클까지 손대지 않은 분야가 있을까 싶을 정도로 다양한 분야의 제품들을 디자인 오브제로 만들었다. 오동한이 이야기했던 도화지 같은 태도 없이, 이처럼 다양한 분야에 걸쳐 무엇이든 마술처럼 디자인해낼 수 있을까 하는 생각이 들었다.

물론 지금의 오동한을 필리프 스탁이나 조너선 아이브와 비교하는 것은 성마르고 무모한 일인지도 모른다. 하지만 그의 디자인이 언젠가 우리를 감탄하게 만들 것이라는 기대 정도는 해도 좋지 않을까. 어쨌거나 그는 디자인 자체를 즐거워하고 자신만의 디자인 철학을 가졌고 발명가를 지향하며, 무엇보다 열심히 생각하는 디자이너니까.

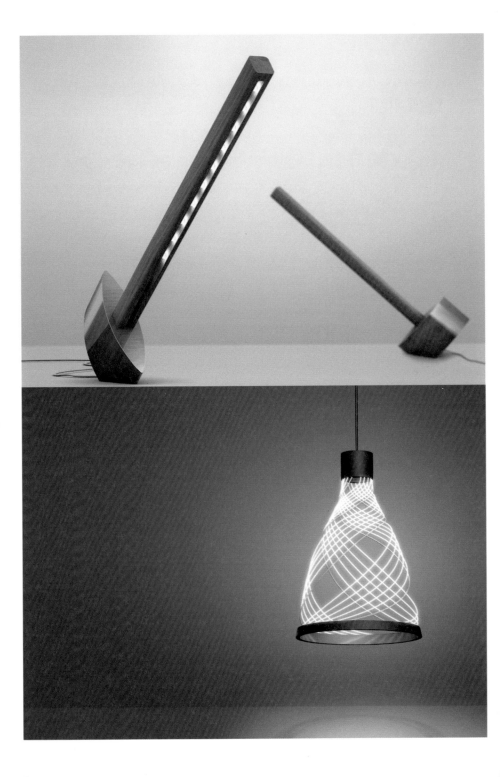

Portfolio 1.

북유럽의 정체성을 고려한 조명 디자인
AX & EMPTINESS

Project 무토(MUTTO) 디자인 공모전
Mission 북유럽 디자인의 정체성을 드러내는 새로운 조명을 만들 것

'새로운 시선'이라는 의미의 핀란드어 MUTTO는 스칸디나비아 디자이너들이 결성한 디자인 그룹의 이름이다.
2009년, 무토는 스칸디나비아 소재의 학교에 재학 중인 학생들만을 대상으로 디자인 어워드를 개최했고,
오동한은 여기에 두 가지의 조명을 출품했다.
첫 번째는 꽂혀 있는 도끼를 형상화한 조명 'AX'다. 콘스트팍 내의 다른 과 학생 작품을 구경하던 중
나무 그루터기에 아주 약간만 날을 박은 채, 중력을 무시하고 멋지게 꽂힌 도끼에서 영감을 받았다.
이걸 본 순간, 이상하게도 책상 위의 스탠드가 생각나 작업을 하게 되었다. 그가 발 디딘 곳이 북유럽이 아니었다면,
또 공모전의 미션이 북유럽의 디자인 정체성을 보여주는 것이 아니었다면 시도하지 않았을 디자인이다.
이 작품을 통해 불과 한 학기 사이에 그의 관점이 북유럽적으로 바뀌었음을 알 수 있다.
두 번째 작업인 'EMPTINESS'는 전등갓 형태의 조명이라는 것이 포인트. 조명 디자인은 스칸디나비아 디자인의
주요한 분야인 터라, 매일매일 여기저기에서 가지각색 디자인이 쏟아져 나온다. 그의 전직이 공업 디자이너였기에,
조명 디자인에 익숙한 가구 디자이너와는 다른 시각으로 접근할 수 있었다. 실을 교차해 천을 만들고, 천 위의
패턴이 만들어지는 모습을 형상화하려 했기에 발열이 없는 탄성 소재의 광섬유를 나선형으로 꼬아 작업했다.
이런 형태의 꼬임은 스칸디나비아 디자인의 모티프 중 하나로, 분야를 막론하고 다양한 디자인적 변주가
이루어진다.

touch screen

speaker

MIO voyager

A new generation GPS device meant for use both in the car and on the go. Organic, expressive shape formed in accordance with the human body, inspired by portable travel bottle and a compass.

on/off, volume

strap

aluminium body

Ergonomically and organically shaped, MIO voyager can be carried in a pocket of a suit, hand, fixed on the arm or even leg.

Due to traffic in many modern cities drivers are often forced to leave the car and find themselves in a difficulty of finding a way in an unknown environment. Mio Voyager can be removed from the car and be a travelling compagnion in the street.

MIO voyager

Portfolio 2.

상상! 내일의 내비게이션

Project 내비게이션 제작사 MIO와의 산학협동 작업
Mission 현재를 넘는 내비게이션을 창조할 것

유럽 내 내비게이션 점유율 1위 기업, MIO와의 산학협동은 당연히 새로운 내비게이션을 창조하는 작업이었다. 그들은 하이테크놀로지의 냄새가 물씬 풍기는 내비게이션이 아닌, 새로운 콘셉트를 원했다. 가이드라인은 현재의 크기와 비슷하되 현재의 기술에서 벗어나지 않으면서 차별화된 디자인을 제안할 것. MIO 관계자의 프레젠테이션을 들으며 떠올린 단어는 탐험이었다. 현대를 사는 도시인들이 새로운 장소를 찾기 위해 고군분투하는 순간에서 '탐험의 기회'를 떠올린 것이다. 시각적인 주안점은 기존의 고리타분한 사각형에서 벗어나자는 것이었고, 옛 사람들의 내비게이션인 나침반의 네 방향을 형태에 대입시켰다. 한편으로는 스웨덴어로 '프룬타'라고 불리는 휴대용 술병이 주는 느낌도 섞고자 했는데, 아웃도어의 느낌과 함께, 필요한 경우 차에서 떼어내어 가지고 다닐 수 있게 한 휴대성을 강조하고자 했기 때문이다. 결과적으로, MIO 관계자로부터 유기적이며 인체공학적인 디자인이 변화하는 자동차 인테리어와 어울린다는 좋은 평가를 받았다.

4 buttons
(♠ ♦ ♣ ♥)

4 spray nozzles
(4 different perfumes)

Portfolio 3.

향수병으로 점치는 오늘의 운세

Project 향수병 디자인
Mission 자유롭고 콘셉추얼한 디자인의 재미있는 향수병 만들기

향수병 디자인은 개강과 함께 시작되는 워밍업 프로젝트 중 하나로, 학교 내 실습실의 조형 장비 사용법을 배우기
위해 자신의 디자인을 직접 제작하는 단계까지 포함된다. 제작 효율성이나 제품의 현실성에 관한 부분은 잠시
접어둔 채 학생이기 때문에 할 수 있는 현실성 제로, 상상력 만점의 작업들이 선보이는 수업이다.
'블랙잭black jack'이라 이름 붙인 향수병은 카지노의 구성원인 겜블러 또는 카지노 딜러를 위한 특별한 디자인이다.
확률과 운에 상당 부분 의존하며 생활하는 그들이 매일 아침 운을 시험할 수 있도록 고안된 향수병으로 어떻게
놓더라도 외형이 같은, 말하자면 주사위와 같은 구조로, 여섯 개의 점 대신 카드에서 쓰이는 네 개의 기호를
사용했다. 테이블에 놓인 향수병을 집어 들고 바닥에 자리 잡은 버튼을 누를 때, 위쪽으로 노출된 기호 하나만을
바탕으로 자신이 누를 버튼의 기호를 짐작할 수 있다. 기호마다 다른 향기를 갖기 때문에 자신의 추측이 맞는지를
향기로 확인할 수 있게 되는데, 만약 기호를 맞추었다면 한층 자신감을 가지고 게임에 임할 수 있지 않을까.

Portfolio 4.

전통의 플레이샘을
현재에 적응시키기

Project 플레이샘과의 산학협동 제안서
Mission 럭셔리 토이, 플레이샘을 위한 새로운 포지션을 찾아라!

스웨덴의 장난감 기업이자 스웨덴 10대 전통 디자인에 선정된 플레이샘playsam. 세계 유수의 언론들로부터
럭셔리 토이 혹은 디자인 오브제로 칭송받는 그들에게도 고민이 있을까?

2009년 봄 학기, 플레이샘이 그들의 고민을 해결하기 위해 콘스트팍과 머리를 맞대었다. 플레이샘은 전통적으로
스웨덴 내의 대학들과 연계하여 다양한 연구를 진행해왔는데, 2009년에는 콘스트팍과 마케팅 기법에 관한 연구를
진행하게 된 것. 당연히 과제는 플레이샘을 위한 마케팅 전략을 개발하는 것이었고, 이와 더불어 아시아, 특히 중국
시장 론칭을 앞두고 시장조사와 전략을 제시하라는 주문도 포함되어 있었다.

플레이샘 스태프들과의 세미나, 디자인 갤러리와 매장 방문, 길고 긴 마라톤 회의, 페이스북을 통한 리서치,
바이어와의 인터뷰를 진행했다.

모든 조사 후 그의 팀에서는 플레이샘을 선물용 브랜드로 새롭게 카테고리화하기 위해 필요한 부분들을 제안했다.
선물을 주고받는 날이나 이벤트에 대한 분석을 통해 각각의 경우에 맞는 상품을 추가하거나 상품군을 조정했고,
선물을 고르러 온 이들에게 호감을 주면서 효율적으로 디스플레이하는 방법도 함께 고민했다. 마지막으로는
선물을 구입하는 사람들에 관한 조사를 통해 어떤 가격대의 제품이 효과적일 것이며, 가격대 별로 제품을 줄 지어
세웠을 때 비어 있는 구간을 조사해서 새로운 상품을 제안하기도 했다.

플레이샘은 콘스트팍과 오동한의 조가 제안한 내용을 내부적으로 적용하고 있으며, 현재 제안된 디자인 콘셉트 중
'플레이샘 웨딩카'가 스웨덴 공주의 결혼에 맞추어 왕관 로고와 함께 생산, 판매되고 있다.

Portfolio 5.

친절한 러닝머신

Project 매스터 프로젝트
Mission 2년간의 석사 과정을 마무리 짓는 논문과 디자인을 발표하라

장장 22주간 진행하는 매스터 프로젝트는 그야말로 석사과정의 결실이라고 할 수 있는 가장 큰 프로젝트다.
주제와 멘토 선정에 이르기까지 모두 학생 스스로 결정하고 계획하되, 교수와의 정기적인 상담을 통해 프로젝트를
조율하고 방향에 대한 조언을 받는다. 상담하고픈 디자이너나 특정 교수가 있으면 협의를 통해 만남을 주선해주는
시스템 덕에 관련 분야의 사람들로부터 많은 조언을 들을 수 있다.
그가 22주 동안 파고든 주제는 내추럴 유저 인터페이스NUI:natural user interface 디자인. 현재 인터랙션 분야에서
화두가 되고 있는 내추럴 인터랙션natural interaction에 대한 탐구과 이를 디자인으로 실현하는 것이 목표다.
유저 인터페이스는 인간이 기계를 다루는 상황의 물리적 접점을 의미하는데, 최근에는 물리적 접점의 크기가
점점 줄어들고 있다. 급기야 이 물리적 접점은 손가락 끝에 가 닿는 아이콘으로 바뀌었고, 덕분에 그래픽 유저
인터페이스GUI: graphic user interface가 대세가 되었다. 그는 바로 이런 부분에 주목했고 NUI 디자인을 장착할 수
있는 제품으로 러닝머신 디자인을 선택했다.
벼락치기 다이어트 때문이었든 옆에 뛰고 있던 예쁜 여성을 보기 위해 올라간 것이었든, 처음으로 러닝머신 위에
올라갔던 때를 기억해보자. 크고 작은 버튼들을 앞에 두고 분명 조금은 당황했을 것이다. 우여곡절 끝에 시작
버튼을 눌러 무거운 다리를 움직이게 되었다손 쳐도, 숨이 턱까지 차오르는 상황에서 살아남기 위해 속도를
낮추는 작은 버튼을 찾아내어 눌러야 하기 때문이다. 그는 때로는 시속 7.5킬로미터의 수치를 오로지 다리의
움직임만으로 해석해야 하는 '대화의 부조화' 혹은 언내추럴unnatural 유저 인터페이스 때문에 많은 사용자들이
혼란을 느끼고 또 부상을 당하고 있다는 것을 포착했다. 그가 디자인한 러닝머신은 그저 위에 올라서서 달리기만
하면, 유저의 움직임을 읽고 해석하여 속도와 경사 등을 조절한다. 다리의 움직임에 따라 벨트의 속도가
빨라지거나 늦춰지기 때문에, 생명의 위협을 감수하며 감속 버튼을 누르는 대신 뛰는 속도를 떨어뜨리기만 하면
된다. 게다가 스크린을 매개로 한 가상공간을 통해 전 세계 어떤 공간에서도 조깅을 즐길 수 있다.
이 러닝머신이라면 전 세계의 누구라도 설명 없이 즐겁게 조깅을 즐길 수 있지 않을까.

**Konstfack university college
gives you the tools to
change the world.**
우리는 학생들에게 세상을 바꾸는 도구를 준다.

"Jag vet inte om det går att ursäkta sig, men hela grejen med "klatchen" fanns ju redan där, inprentad, historiskt. Skulle mitt handlande kännts fel?, eller vart jag uppmanad

Den sitter dock där, gör sig påminnd, röd och rosig. Kommer jag få skit för det här?

Det skulle ju bara vara "en rolig grej", men nu känns det bara så sjukt

About
KONSTFACK

세상을 바꾸는 디자인 학교, 콘스트팍

스톡홀름 외곽의 텔레폰플란telefonplan에 자리 잡은 콘스트팍의 첫인상은 '단정함'이었다. 아이보리 색 직육면체 건물에 '콘스트팍'이라 쓰인 글씨가 없다면, 이곳에 세계적으로 손꼽히는 디자인 학교가 있을 것이라 상상하기는 쉽지 않다.

청명한 파란 하늘과 아이보리 색 건물 벽면과 검은 유리를 단 현관이 멋지게 어울린다는 생각을 하며 디자이너의 요람이자, 아티스트의 창조 공간인 콘스트팍에 들어섰다. 건물의 마감이 고스란히 보이는 천장 구조물과 강한 대비를 이루는 새하얀 벽면으로 이루어진 학교 내부는 건물의 모든 면이 하나의 거대한 캔버스이자 갤러리다.

들어서자마자 마주하게 되는 로비의 너른 벽에 작품을 전시하기 위해 한 무리의 학생들이 부지런히 움직이고 있었다. 학생들의 스케치북이기도 한 건물 벽은 일정 기간마다 하얀색 페인트를 입고 다시 무無의 공간이 된다. 유색의 그림과 흰 페인트가 교차되어 만들어진 퇴적물의 두께가 못해도 10센티미터는 족히 되고도 남을 것 같았다. 실은 두께가 어느 정도일까 하는 궁금증보다는, 그 퇴적물 안에 어떤 작품들이 잠들어 있을지가 더 궁금했다. 콘스트팍을 졸업해 현재 내로라하는 디자이너가 된 이들의 소

싯적 작업들도 조금은 수줍은 모습으로 담겨 있을 테니 말이다.

콘스트팍을 디자인의 출발점으로 삼은 사람들과 스타 디자이너들의 교집합 면적은 상당히 크다. 다양한 소재, 디자인 프로세스의 변화로 최근 가장 주목 받는 여성 디자인 그룹 '프론트FRONT' 역시 콘스트팍 출신이다. 콘스트팍의 총장 이바르 브예르크만Ivar Björkman의 "우리는 학생들에게 세상을 바꾸는 도구를 준다Konstfack university college gives you the tools to change the world"는 말이나 케르스틴 비크만Kerstin Wickman 교수의 "콘스트팍에서는 무엇이든 가능하다Anything can happen at Konstfack"는 이야기는 이 학교가 키워내고자 하는 디자이너의 성격을 드러낸다. 그리고 이 학교를 졸업한 스타 디자이너들이 세상에 내놓아 사람들을 깜짝 놀라게 하거나, 흥분하게 만드는 디자인은 콘스트팍의 지향점이 멋지게 현실화된 좋은 예다.

콘스트팍은 3년제 학사와 2년제 석사과정을 운영한다. 학사 전공은 도자·유리·순수미술·그래픽·일러스트레이션·산업 디자인·인테리어·건축·섬유·금속의 7개 전공으로 이뤄져 있고, 석사과정의 전공 영역은 학사과정을 업그레이드한 공공미술art in public realm, 도자와 유리ceramics and glass, 경험 디자인experience design, 폼 기빙 인텔리전스formgiving intelligence, 인테리어inspace, 보석 및 세공jewelly and corpus 디자인, 스토리텔링storytelling, 텍스타일textiles in the expanded field의 8가지로 구분된다.

스웨덴 학생들의 경우는 학사와 석사과정 모두를 5년 여의 시간 동안 이수하는 것이 일반적이다. 학사 입학은 누구에게나 열려 있다. 다만, 스웨덴어로 시험을 치러야 한다는 넘지 못할 어려움이 있을 뿐. 때문에 학사과정에는 스웨덴이나 북유럽 내에서 나고 자란 학생들이 입학하는 경우가 대부분이다. 반면, 석사과정인 매스터 코스의 경우는 보다 국제적인 성격을 띠는데, 세계 전역의 학생들이 모두 모인다고 생각하면 된다. 덕분에 석사과정에서는 전 세계적인 디자인 콘텍스트나 문화를 아우를 수 있는 '국제적 일반성'이 다양하게 반영되는 편이다. 당연히 석사과정의 모든 수업은 영어로만 진행된다.

세대를 이을 명민한 디자이너를 키우기 위해 학교는 이론과 실천theory and practice 을 조화롭게 조합시키는 방법을 중점적으로 가르친다. 무엇보다 학생이 디자인하려는 것을 직접 만들어보게 하는 것은 이 학교의 중요한 방침 중의 하나다. 석고 작업을 할 수 있거나 도자기·유리 가마를 갖춘 작업실을 비롯해, 목재나 금속을 비롯한 다양한 소재를 가공할 수 있는 24개의 작업실이 이를 증명한다. 컴퓨터 3D 작업을 통한 디자인이 대세인 요즘의 시선으로는 고전적으로 보일지 몰라도, 직접 형태를 만드는 작업을 함으로써 모니터를 통해 들여다보는 것만으로는 절대 알 수 없는 무게나 표면의 질감, 사용 시의 만족감 등 다양한 느낌들을 직접 확인할 수 있기 때문에 이런 과정을 소홀히 하지 않는다.

그동안 세상에 없었던 디자인이라도 세상에 있는 소재로 만들어야 하기 때문일까? 도서관에 다양한 소재의 샘플을 갖춰 놓고 있다는 점이 몹시 인상적이었다. 학생들은 가죽부터 타일까지, 다양한 소재의 샘플을 보며 자신이 만들어낼 아이템의 표면을 짐작하고 프레젠테이션을 위해 자유롭게 빌려 쓰기도 하고 필요하면 주문하기도 한다. 도서관은 정기적으로 같은 건물 내에 있는 마테리얼 라이브러리Material Library로부터 공수받는다. 참고로, 이곳에서는 한국 디자인진흥원 소재관에 소재를 공급하는 것은 물론, 한국 가구 디자이너들을 위해 진흥원과 함께 매년 세미나와 교육 프로그램을 마련하고 있다.

콘스트팍의 도서관은 스웨덴 내에서 몇 손가락 안에 들 정도로 규모가 크고 전문적이라는 평을 듣는데, 이를 증명이라도 하듯, 방대한 분량의 디자인 도서와 잡지 등이 빼곡히 들어차 있다. 학교가 재학생들에게 제공하는 자료는 도서관이 아닌 곳에서도 찾을 수 있다. 자체적으로 수집된 다양한 자료들로 형성된 콘스트팍 아카이브archive에는 1880년대 영국의 핸드 프린트 벽지 샘플까지 있을 정도다. 이 모든 사실을 알고 난 후 다시금 학교 건물로 눈을 돌리면, 신기하게도 건물 구석구석이 디자인을 위한 교과서처럼 보인다. 각 공간의 위치를 알려주는 이정표나, 공간의 용도를 알리는 표지판은

모두 멋진 타이포그래피 작업으로 이루어져 있다. 영화「스타워즈」의 알투디투R2D2를 쏙 빼닮은 쓰레기통의 군더더기 없는 형태는 산업 디자인 전공 학생들에게 영감을 주기 위해 배치한 것 같고, 무심코 올려다본 화장실의 빨간 천장은 인테리어 디자인 전공자들에게 자극을 주기 위한 장치처럼 보인다.

또한 콘스트팍은 학생들이 학교 안에서 듣고 만들며 배운 '이론'을 졸업 후 현실 세계에서 자신만의 디자인 언어, 그리고 디자인 브랜드로 펼쳐낼 수 있도록 돕는 것에도 소홀하지 않는다. 일단 북유럽의 다른 디자인 학교들도 그렇지만, 제품의 깊숙한 부분까지 관여하는 산학협동이 활발하게 이루어지고 있다. 소니 에릭슨Sony Ericson이나 에르고노미 디자인 그루펜ergonomi design gruppen, 엘렉트로룩스Electrolux 등 유수의 디자인 기업들이 콘스트팍 학생 및 교수들과 다양한 프로젝트를 진행하는데, 이를 통해 학생들은 자연스럽게 세계적인 디자인 기업의 철학과 제작 과정에 관한 지식 등을 스펀지처럼 쑥쑥 흡수하게 된다. 학생들이 외부에 디자이너로 노출될 수 있는 기회는 또 있다. 드넓은 공간은 아니어도, 스톡홀름 중심가에 콘스트팍 학생과 졸업생을 위한 갤러리를 마련한 것. 도심을 오가는 많은 이들에게 자신의 작품 혹은 디자인을 보여주기에 더없이 좋은 기회를 제공하는 셈이다.

디자이너로서 자신만의 기업을 세우거나 브랜드를 구축하기를 원하는 학생들에게는 콘스트팍의 창업 인큐베이터인 '트랜짓TRANSIT'이 도움을 준다. 스톡홀름 경영학교SSES: Stockholm School of Entrepreneurship와 콘스트팍이 공동으로 설립한 이 기구는 주로 학생이나 졸업생이 창업을 하고자 할 때 그들이 가진 아이디어의 시장성, 현실가능성 등을 분석하고 가이드를 제시하는 역할을 한다. 물론 창업 후 그들의 디자인 기업이 연착륙하도록 돕는 역할도 한다.

이 모든 사실들을 조합하면, 수업을 통해 자신만의 디자인 언어를 발견한 학생들에게 학교가 이를 현실화할 수 있는 방안을 적극적으로 제시한다는 것으로 자연스럽게 귀결된다. 몹시 단순하지만 이상적인 디자인 학교의 모습이란 이런 것이 아닐까.

About
Class

WHAT IS FORMGIVING INTELLIGENCE?

폼기빙 인텔리전스란 무엇인가?

통상적으로 우리는 새로운 것과 긴 영어 이름을 가진 어떤 것들을 멋지다고 생각하는 경향이 있다. 그런 의미에서 콘스트팍 석사과정의 '폼기빙 인텔리전스formgiving intelligence' 는 두 가지 모두에 해당된다. 이 길고 새로운 이름의 학문이 바로 인터뷰이 오동한의 전공인데, 이름만 가지고는 대체 무엇을 배우는지 정확히 알 수가 없다. 무릇 모르는 사람을 만나면 족보를 따져 보고, 새로운 생물은 종·속·과·목·강·문·계를 찾아보는 것이 앎의 시작이니, 디자인 분야라고 다를 건 없다. 폼기빙 인텔리전스는 산업 디자인에 속해 있는 석사학위 프로그램으로 2007년부터 새롭게 시작되었다.

콘스트팍에서는 산업 디자인의 하위 분야를 따로 구분하지 않지만, 이해를 위해 군이 포함 영역을 꼽는다면 제품 디자인 쪽에 가깝다. 말하자면 폼기빙 인텔리전스의 위계는 디자인 '종' 산업 디자인 '속' 제품 디자인 '과' 폼기빙 인텔리전스 '목' 정도로 정리할 수 있겠다.

이 전공의 객관적 위치를 확인했음에도 불구하고, 대체 무엇을 배우는지 깔끔하

게 알 수 없다고 스스로의 통찰력을 탓할 필요는 없다. 실제로 이를 전공해 수업을 듣기 전까지, 전공 명칭의 의미를 단번에 알기란 절대 쉬운 일이 아니니 말이다. 인터뷰를 위해 학교를 방문한 나조차도 장님 코끼리 잡듯 모호했던 탓에 전공 안내서를 열심히 훑어보고 커리큘럼에 관한 설명을 열심히 들은 이후에야 감을 잡을 수 있었던 것이 사실이니까.

폼기빙 인텔리전스에서 가르치고자 하는 것을 간단히 요약해 말하자면 '한 제품에 관련된 여러 요구를 만족시키는 적확한 형태의 디자인'이다. 콘스트팍에서는 폼기빙 인텔리전스에 대해 입학 가이드를 통해 "형태와 형태에 영향을 미치는 지식을 고찰하여 그 사이에 '디자인'이라는 다리를 놓는 것을 목표로 한다"고 설명하고 있다. 여전히 무슨 의미인지 모르겠다면 일단 당신이 제품 디자이너가 되었다고 상상해보자. 어느 날 기획팀에서 듣도 보도 못한 제품을 개발하기로 했다며 당신에게 디자인을 의뢰한다. 음, 예를 들면 돌아다니며 벌레를 퇴치해주는 기계 같은 것? 이 이야기를 들은 당신은 머릿속이 복잡해진다. 어떤 벌레를 잡을 것인가? 그 벌레에 대한 어떤 관련 지식을 이용해야 하나? 그렇다면 기계의 모양은 어떻게 생겨야 할까? 일단 돌아다녀야 하니 바퀴를 달까? 바퀴를 달고 돌아다니는 기계를 접한 사용자들이 오히려 큰 벌레 같다는 느낌을 가지지는 않을까? 사용자에게 친근한 형태는 어디서 오는가? 오만 가지 문제들과 여기에 따른 고민들이 끝도 없이 따라 나온다. 하지만 만약 당신이 폼기빙 인텔리전스 수업을 들었다면, 이 모든 문제들을 다 해결할 수 있는 '형태'를 고민하게 될 것이다. 머리가 지끈거리더라도 다시 한 번 큰 문제들만 간단하게 정리해보자.

디자이너인 당신은 기획팀이 제시한 제품의 목적을 생각해본다. (무슨 종류의 벌레를 어떻게 퇴치할까?) 그리고 제품을 사용할 사람들의 느낌도 고려한다. (큰 벌레가 돌아다니는 느낌이 들지 않을까?) 기능 외에도 형태를 결정하는 요건이 있는지 생각해본다. (소비자들이 친근하게 느끼는 형태는 어떤 것인가?) 물론 이외에도 디자이너로서 디자인에 반영시켜야 하는 요소들은 많다. 소재라든지, 미적인 부분, 트렌드 분석, 형태를 통한 자

사의 브랜드 정체성 구축 등(하지만 이 모든 것을 한 사람이 해결할 필요는 없다. 다행히도 제품 디자인은 많은 사람들의 참여로 이루어지니까). 물론 이런 문제들에 대처하는 자세는 디자이너 개개인마다 다를 수 있다. 몇 가지 문제만 골라내어 해결할 수도 있고, 한 시대의 트렌드가 되어버린 '미니멀리즘'에 올라타 그저 심플한 디자인을 적용시킬 수도 있다. 그러나 폼기빙 인텔리전스를 배우는 학생들 혹은 이를 전공한 디자이너들은 최대한 많은 해답을 제시할 수 있는 알맞은 형태는 무엇일지 고민한 후 이를 디자인에 반영한다.

나는 언제나 디자이너들의 머릿속이 궁금했다. 그들은 대체 어떤 뇌구조를 갖고 있기에 그토록 신선하고 재기발랄하며 무릎을 탁 치게 만드는 제품을 세상에 나오도록 하는 것일까. 그러니 적확한 형태를 찾아내어 이를 디자인에 적용시키는 폼기빙 인텔리전스의 수업 내용은 나의 해묵은 궁금증을 해결하는 열쇠가 될 것이었다. 동굴 앞에 서서 '열려라 참깨'를 외친 알리바바와 같은 기분으로 수업에 관한 자료들을 펼쳤다. 그런데 맙소사! 펼치기만 하면 모든 것을 알게 되리라는 기대와 달리 시간표부터 난해했다. 도무지 한눈에 해석이 되지 않았다.

단번에 시간표를 해석할 수 있었다면 당신은 대단한 직관력의 소유자다. 하지만 나처럼 알쏭달쏭해서 머리를 흔들어대는 대다수의 많은 이들을 위해 찬찬히 시간표를 해독해보자. 맨 위 볼드체로 쓰인 M1은 석사과정 1년차, M2는 2년차를 의미한다. 그러니까 이것은 이들의 2년간의 시간표인 것이다. M부터 F까지 쓰여 있는 가로는 요일, 세로는 주week를 표시한 것이다. 다시금 고개를 갸우뚱한다 해도 이해한다. 나 역시도 그랬으니까. 이들의 수업은 병렬이 아니라 직렬로 이루어지는데, 그것이 요일별로 촘촘하게 다양한 수업을 듣고 자랐던 한국 학생들에게는 꽤나 충격적인 발상이다. 그래서 보시다시피 이들은 첫 5주간 요일을 막론하고 '그룹 인트로group intro' 수업을 듣는다. 이후의 5주간은 '실습을 통한 리서치research though practice'가 이루어지는데, 엄밀히 따지자면 이 수업은 콘스트팍 전체 석사과정 학생들에게 배정된 수업으로 각종 세미나

Week	Time table											
	General MA1						General MA2					
	M	T	W	T	F		M	T	W	T	F	
35	그룹 인트로 group intro						이론과 방법론 (필수) theory & method compulsory					
36												
37												
38												
39												
40	실습을 통한 리서치 research through practice						폼기빙 프로세스 formgiving process					
41												
42												
43												
44												
45	폼기빙 프로세스 formgiving process			프라이데이 코스 friday course			매스터 프로젝트 master project			프라이데이 코스 friday course		
46												
47												
48												
49												
50												
51												
52												
1												
2												
3	선택 수업 elective course											
4												
5												
6												
7												
8												
9												
10												
11												
12												
13	디자인 인사이트 design insight			프라이데이 코스 friday course			학위 취득 프로젝트 (선택) degree project / optional courses					
14												
15												
16												
17												
18												
19												
20												
21								졸업전 degree exhibition				
22												

와 워크숍, 그리고 조형실습과 앞으로 2년간의 개인적인 학업 계획을 짜는 것으로 이루어진다.

이후 10주간은 전공에 있어 핵심이자 기초가 될 폼기빙 프로세스 수업을 듣게 된다. 그러나 주 수업인 폼기빙 프로세스 외에도 이 시기에는 매주 금요일마다 모든 학과의 석사과정 학생들을 대상으로 '프라이데이 코스Friday course'라 이름 붙인 세미나 수업이 병행된다. 프라이데이 코스는 매주 금요일 학교 내외의 유명 교수나 디자이너, 폼기버form giver들의 강연에 참가하는 것으로 전공 수업과 분야에서 벗어나 다양한 디자인 영역이나 예술 영역의 작업을 엿볼 수 있는 꽤나 흥미로운 프로그램이다.

다음 10주 동안은 프라이데이 코스와 함께 격주로 선택 수업elective course이 이루어진다. 금속, 유리 혹은 세라믹, 나무 등의 소재를 직접 다루면서 소재를 이해하고 이

를 이용한 결과물을 만들어내는 수업인데, 소재에 따라 학교 안의 작업실에서 이루어지기도 하고 학교 밖에서 수업을 듣기도 한다. 폼기빙 프로세스는 방학 이후 전공 수업인 9주간의 '디자인 인사이트design insight' 수업으로 이어지고 프라이데이 코스도 역시 함께 진행된다.

시간표 해독법을 알고 나면 석사과정 2년차의 수업들이 너무도 간결하게 느껴진다. 첫 5주간 이론과 방법론에 관한 수업이 모든 학과의 석사과정 2학년생을 대상으로 이루어진다. 오동한이 들었던 수업은 '인간성에 관한 시선perspective from the humanities'이었는데, 이 수업의 주제는 매해 바뀌어서 다가올 매스터 프로젝트master project에서 올바른 주제를 선정하는 데 도움을 준다. 이후 5주간은 지난 학기에 시작된 '디자인 인사이트'를 심화해서 공부하는 폼기빙 프로젝트가 이루어지고, 그 뒤로 학생들은 무려 22주 동안 매스터 프로젝트에 그야말로 '올인'한다. 처음 10주간은 역시나 프라이데이 코스를 들어야 하지만, 20주 동안 고스란히 하나의 목표에 집중할 수 있는 셈이다. 역시나 마지막 시험이 끝나고 난 이후로 9주간은 개인의 진로 계획을 생각해볼 수 있는 시간이 주어진다. 정말 환상적인 시간표가 아닐 수 없다. 이런 시간들을 보낼 수 있다면 다시금 학교로 돌아가 공부할 맛이 날 것도 같다. 왠지 속세의 번잡스러움을 내려놓고 도 닦으러 들어가는 기분이 들지 않을까. 이들의 수업 면면을 들여다보면 그다지 틀린 표현도 아닐 듯하다. 단지 '도'가 아니라 '디자인'을 닦을 수 있는 시간인 것이 다를 뿐.

자, 이제 그럼 우리의 미래 '디자인 구루'들이 수업을 통해 어떻게 디자인을 닦아나가는지 그 현장을 들여다볼 차례다.

Class.1

배우고 생각하고 현실화시켜라!

수업 명 | 폼기빙 프로세스
기간 | 10월 초부터 12월 중순
인원 | 14명
수업 방식 | 개인 작업, 목업, 강의, 프레젠테이션

혹시 '모든 사물은 점·선·면으로 이루어진다'라는 정의를 기억하는가? 오동한은 수업에 관한 설명을 이 말로 시작했다. 나는 그 말을 알고 있다고 생각했다, 그때까지는. 아마 이 책을 읽고 있는 독자들도 한 번쯤은 들어봤을 것이다. 하지만 수업에 관한 이야기를 들으면 들을수록 의구심이 생겼다. 과연 내가 그 말을 정말 알고 있는 걸까? 학교를 졸업한 지 꽤 오래지만, 간혹 생뚱맞은 상황에서 뜬금없는 공식들이 떠오르곤 한다. 마치 누군가 머릿속 버튼을 쿡 누른 것처럼 'π=3.14'라던가 '탄젠트는 c/a', 'E=mc²' 따위의 것들이 튀어나오는 것이다. 하지만 공식만 외우고 있을 뿐 중고등학교 수학 문제를 풀 수 있는 것도 아니고, 무엇을 위해 만들어진 공식인지 이해하고 있는 것도 아니다. 마찬가지로 사물이 점·선·면으로 이루어진다는 정의를 배우고, 또 외우기는 했어도, 정말 그것이 어떻게 작용하는가에 관한 생각은 해본 적이 없다.

간단히 말하자면, 폼기빙 프로세스Formgiving process는 형태에 관한 이런 이론들을 배우고, 여기에 관해 오래도록 생각하고, 그것을 현실화시키는 수업이다. 그러니까 이 수업의 핵심은 'Learn-Think-Realize' 정도로 정리할 수 있겠다.

이들이 다루는 것은 입체이기 때문에 점·선·면이 아니라 면재, 선재, 괴재 그리

고 이로 인해 생겨나는 모든 형태에 관한 것을 다룬다는 것이 조금 다르기는 하다. 뿐만 아니라 이들은 폼기빙 프로세스 수업을 통해 '도대체 형태란 무엇인가' 그리고 '형태는 반드시 목적을 갖고 있는가' '목적을 가지거나 혹은 그렇지 않은 형태는 왜, 어떻게 생겨나는가'와 같은 질문에 대한 답을 찾아나간다. 디자인이라기보다는 철학적인 느낌이 더 강하다. 한국에서라면 그저 수업 시간 중에 30분 정도를 할애하여 설명하고 지나갈 법한 내용이지만, 이곳에서는 슬로모션으로 진행된다. 무려 10주 동안이나 이에 관해 공부하니 기간으로 보나 내용으로 보나 공부라기보다는 '탐구생활'이라는 표현이 더 맞겠다.

그렇다면 대체 이런 수업이 왜 필요한 것일까. 처음에 등장했던 점·선·면 이야기로 다시 돌아가자면, 세상의 모든 것이 정말로 점·선·면으로 이루어져 있는지 알기 위해서이다. 폼기빙 인텔리전스에서는 입체를 다루기 때문에, 이 경우에는 형태의 요소인 선재와 면재, 또는 괴재에 관한 이론을 배우고 그것을 '실제로는 어떻게 적용할 것인가'를 고심함으로써 비로소 형태의 요소나 의미, 표현 등을 '경험적으로' 알게 되는 것이다. 말할 것도 없이 이 수업은 그의 전공 영역에서는 매우 중요한 토대이자, 기초이다. 이론을 비롯한 학구적인 부분에서도 그렇지만, 자신의 머릿속에 있던 것을 시각화하는 과정이나 실제로 클레이clay 혹은 폼foam을 이용해 형태를 만들어내는 경험이 그들의 앞에 놓인 길고 긴 수업 여정에서 무한 반복될 것이기 때문이다.

이론에 관해 골똘히 고민하는 수업이라고 해서, 그리고 그것이 10주에 걸쳐 이루어진다고 해서 오동한을 비롯한 학생들의 일상이 여유로울 것이라 생각하면 천만의 말씀이다. 이들에게는 자신이 고심하고 숙고한 것들을 눈에 보이는 형태로 만들어내야 하는 과제가 있으니 말이다. 그것도 무려 세가지나! 지금부터 이들의 수업 과정을 호기심 어린 눈으로 살펴보자.

Round 1. **Form studies in clay** (클레이 폼 연습)

크게 세 부분으로 구분되는 수업의 첫 단계는 일단 조형이론을 배우거나 혹은 이미 배웠던 이론들을 되새김질하는 것에서 시작된다. 모든 학문의 첫 단추가 그렇듯 형태에 대한 정의를 내리고, 이것을 개념적으로 어떻게 설명할 수 있는지를 배운다. 그다음엔? 당연히 배운 것에 입각해서 실제로 형태를 만들어낸다. 이때는 점토 혹은 찰흙의 일종인 클레이를 사용한다.

첫 번째 과제는 육면체, 즉 상자다. 선재와 면재 사이에서 정의되는 수십, 수백, 수천 가지 조합 중 어떤 육면체가 가장 안정적인 느낌을 주는지부터 선재가 강조된 육면체 혹은 반대로 면재가 강조된 육면체로 표현할 수 있는 것은 무엇인지를 본다. 별것 아니다 싶어도 실제로는 별것이다. 그의 표현에 의하면 '한 번 잘못 자르면 끝장'이기 때문이다. 정신줄 놓고 있다 '아차' 하는 순간, 제멋대로 잘려진 클레이는 안 그래도 슬로모션인 진행 시간을 두 배로 늘려버린다.

클레이 애니메이션을 만드는 것에 못지않은 인내심으로 오만가지 육면체를 만들어내고 나면 또 새로운 미션이 주어진다. 각 육면체들을 그 비율에 따라 도식화하고 그 관계를 통해 선재의 극한과 면재의 극한에 관한 논리적 이해를 시도하는 것. 물론 선재가 극대화되고 면재가 극소화되는, 혹은 그 반대의 경우란 실제에서는 존재하지 않는다. 다소 관념적이긴 하지만 여러 가지 비율의 육면체를 만들어봄으로써 극한의 비율에 대한 정의와 이상적인 비율, 비례에 대한 논리적 해석에 한 발자국 다가갈 수 있다고 한다. 그는 극대화 과정의 예로 A4용지를 들어, 그 개념을 설명해주었다. 하지만 1밀리미터도 채 되지 않는 얇은 종이도 면재가 완벽하게 극대화된 상태라고는 할 수 없고, 극히 가는 젓가락도 완벽한 선재일 수 없다. 그저 거기에 가깝게 접근한 경우일 뿐이다. 그러니 한편으로 생각해보면 이 과제는 '미션 임파서블'인 셈.

마치 선문답을 하는 것처럼 두 번째 과제를 지나면 영역이 조금 더 확장된다. 구

나 삼각뿔, 원통 등 드디어 육면체 외의 형태들을 다루게 되는 것. 육면체에 다른 형태들을 접목시키면 과연 이 형태는 어떤 이야기를 하게 되는지를 고민해보는 것이다. 오동한은 육면체에 구를 접합했을 때 생겨나는 느낌에 관해 작업했다. 말로만 들으면 간단하게 느껴지는 작업이지만 그의 말에 따르면, 누구나 만들어 낼 수 있을 법한 형태를 체계적인 이론으로 뒷받침하며 만들어내는 것이기 때문에 생각하는 것만큼 쉽지만은 않다고.

Round 2. **Spectrum of expression** (표현의 스펙트럼)

솔직히 말하자면 '라운드 1'에서 이들이 직접 만들거나 배운 이론에 관한 고민은 비전공자의 입장에서는 약간 지루해 보였다. 물론 그 과정이 가진 의미야 두말할 것 없이 중요하고 반드시 필요한 부분임을 알지만, 관찰자인 내게는 너무 과하게 심오했다고나 할까. 하지만 '라운드 2'의 과제는 한층 흥미롭고 가깝게 느껴졌다. '형태로 감성을 표현하기' 정도로 쉽게 정의할 수도 있을 것 같다.

참 신기하게도 사람들은 여러 가지 사물의 형태로부터 그것의 표정과 감성을 읽어낸다. '저 차의 앞모습은 꼭 곰 같아서 귀엽다'든지 '새로 산 오디오가 너무 에지edge있어서 베일 것 같다'든지, 하다못해 하늘의 구름이 별 모양이니 돌고래 모양이니 비유하며 이야기하니 말이다. 그렇다면 도대체 형태를 보고 비슷한 것을 연상해내거나 감성을 부여하는 능력은 어디에서 오는 것일까. 단순히 개인차라고 치부해버릴 수도 있겠지만 이들이 누구인가, 제품 디자이너들 아닌가. 그러니 이들이 특정한 감성을 표현해내는 형태의 요소를 객관적으로 찾아본다 해도 그리 이상한 일은 아닐 것이다. 서론이 길었는데, 두 번째 라운드에서 이들이 해야 하는 작업은 정해진 '단어'를 형태로 표현하는 것이었다.

모든 학생들은 의미가 상반되는 두 개의 단어를 뽑는다. 그 단어가 어떤 것인지

는 교수와 본인만 알고 있다. 그리고 클레이를 이용해서 두 개의 단어를 표현하는 형태를 만들어낸다. 두둥! 그러나 그것이 전부가 아니다. 일단 두 단어를 표현하는 형태를 만들어야 하고, 두 형태 사이에 단계적인 변형 과정을 보여주는 형태들도 여러 개 만들어야 한다. 오동한이 받은 주제는 'TIMELESS'와 'TRENDY'였다. 맙소사! 도 대체 이것들을 어떻게 형상화한단 말인가. 그의 문제 해결 과정이 궁금해졌다. 그는 'TIMELESS'라는 주제에 대해서 맨 처음에는 '상자'를 떠올렸다고 했다. 고개가 저절로 끄덕여진다는 건, 그 의미에 수긍할 수 있다는 뜻일 거다. 그런데 너무 빤한 것 같아서 다시금 생각을 해보고 뭔가 다르게 보여주기 위해 방향을 바꾸었다고 했다. 사실 이 과제는 쉽고 단순하게 해결하기로 마음먹기만 하면 얼마든지 수월하게 '해치울 수 있는 것'이었지만 그를 비롯한 학생들 모두가 그러지 않았던 것 같다. 아시다시피 그들은 새로운 차원의 디자인 '고행'을 겪기 위해 콘스트팍에 들어온 것이니까.

그가 정의 내린 'TIMELESS'는 단순하고 기본적인 형태를 가진 것이었다. 하지만 상대적으로 'TRENDY'는 어려웠다. 사람들마다 트렌드라는 단어에서 떠올리는 느낌이 다를 것이기 때문이다. 게다가 트렌드는 항상 변화하지 않는가. 이런저런 생각 끝에 그는 'TRENDY'를 변화무쌍한 형태와 리듬감을 가진 무늬로 표현하기로 했다. 그러나 또 다른 난관이 그의 앞에 버티고 있었으니, 생각을 정리한다고 해서 클레이로 형태를 만드는 작업까지 끝나지는 않는다는 점이었다. 게다가 클레이에 선을 이용해 입힌 패턴을 변화시킨다는 것도 생각처럼 녹록지 않았다. 어쨌거나 그는 불굴의 의지로 작업을 마쳤고, 다른 학생들로부터 평가를 받았다.

그런데 잠깐! 교수가 아닌 학생이 다른 학생의 결과물을 평가한다고? 그렇다. 하지만 항목을 따져 점수를 매기는 것이 아니라, 개개인의 작업물이 표현하는 단어가 무엇인지를 맞히는 것이 학생들에게 주어진 임무였다. 앞서 말했지만 자신이 뽑은 단어는 자신과 교수만 알고 있으니, 마치 퀴즈를 맞히듯 다른 학생의 작품이 의미하는 단어가 무엇일지를 추측해 포스트잇을 붙이는 것이다. 그는 친구들이 자신에게 준 단어들

이 원래 의도와는 가깝지 않았다며 머리를 긁적였지만, 누구에게도 쉬운 과제는 아니었을 것이다.

오동한은 형태가 표현하는 '무엇'이 성별과 인종과 나이를 초월한 언어로서 인간 사이에 소통될 수 있다는 것을 다시 한 번 확인한 것을 수업의 소득으로 꼽았다. 그리고 제품 디자인 속의 형태 언어form language가 어떻게 객관적으로 전달될 수 있는지에 대한 생각을 할 수 있었다는 말도 덧붙였다. 상대적으로 쉬운 단어를 뽑은 학생들이 유리하기는 하지만, 자신이 만든 형태에 대해 상당히 객관적인 의견을 들을 수 있겠구나, 하는 생각이 들었다. 누구나 자신만의 세계에 빠져 있을 때 시야가 좁아지게 마련인데 이런 평가 방법을 통해서라면 제품 디자이너로서 시야를 환기시킬 수 있을 것 같았다.

Round 3. **The mixer board of form** (믹서 보드에 분류하기)

우리는 살아가면서 많은 제품을 선택하고 구매한다. 그런데 같은 기능을 가진 물건인데도 어떤 것은 아동용처럼 보이고, 다른 것은 전문가를 위한 것처럼 보이는 미묘한 차이를 경험하곤 한다. 이것이 바로 세 번째 라운드에서 찾아내야 하는 답이다.

구매자들은 이를 그저 직관적인 인상으로 받아들일 뿐이지만 디자이너이기에 '이런 차이가 어디에서 오는가'를 알아내야 하는 것. 앞서 학생들에게 주어졌던 두 가지 과제가 다소 막연한 주제에 대한 감성적·이론적 접근이었다면, 세 번째 과제는 현실을 기반으로 하는 분석적·이성적 작업이다. 이를 위해 학생들은 드디어 현실에 존재하는 하나의 제품을 정해 그것을 구성하는 디자인 요소들을 조각조각 분해하고 분석한다. 절대로 쉬운 일이라고는 할 수 없지만, 그래도 무에서 유를 창조하는 것보다야 훨씬 접근성이 높은 것은 분명하다.

오동한이 선택한 것은 전동 공구였다. 그는 제품을 구성하는 다양한 요소들을 성격에 따라 추출하고 분리해냈다. 일차적으로는 목적성에 따라 형태를 분류했는데 공구

로서 반드시 필요한 기능적인 부분, 감성적인 부분, 기능적이지도 감성적이지도 않지만 정체성이 드러나는 부분 그리고 필요악 등으로 구분했다. 다음에는 형태적 분류에 따라 볼륨감, 밸런스, 그립감, 표현력 등으로 구분해 보았다. 그리고 이 요소들을 DJ들의 믹서를 연상케 하는 믹서 보드 위에 늘어놓고 자신이 선택한 제품의 요소들이 각 항목에서 어느 정도인지를 표시해본다. 그리고 가상이지만 각각의 요소에 해당하는 볼륨을 이리저리 움직였을 때, 그 전동 공구의 형태가 어떻게 될 것인지를 예상해서 제시해본다. 믹서 보드의 결과나 수치들은 주관적일 수밖에 없지만, 그래도 학생들은 객관적인 시각을 유지하기 위해 최선을 다한다.

세 번째 라운드를 통해 콘스트팍의 수업이 학생들에게 가르치는 것이 무엇인지를 가늠해볼 수 있었다. 자신이 디자인하고자 하는 것을 스스로 정의내리고, 개념화하고, 이를 반영하여 실제로 무엇인가를 만들어 보는 과정을 통해 자신의 디자인에 관해 오래도록 생각하는 것. 그것이 이 수업을 통해 학생들이 배워야 하는 부분이 아닐까 싶다.

오동한은 이 수업에 관해서 '직관적인 생각들을 개념화하고 또 시각화하는 것과 그것을 그저 모호한 상태로 머릿속 한 부분에 저장해두는 것 사이에는 크나큰 간극이 있다'고 정리했다. 한국에서 배울 때보다 만들어내는 작업물의 수는 훨씬 적지만, 생각 끝에 나온 결과물은 분명 이전과는 다르다는 것이다. 눈으로 보이는 디자인 결과물도 중요하지만, 거기에 이르는 사고 과정을 못지않게 중요하게 여기는 것이 북유럽 디자인 교육의 특징이자 장점일 것이라는 생각이 들었다.

그리고 당연하게도 디자인 사고의 목표는 제품의 판매나 기업 클라이언트를 설득하기 위한 콘셉트 워드를 뽑아내는 것이 아니라, 디자인 자체에 관한 농밀한 생각을 이끌어내는 데 있을 것이다. 사물 혹은 디자인의 본질에 관해 생각하고 늘 이를 고려한다는 점에서 이들을 철학하는 디자이너라 불러도 무방할 듯싶다. 폼기빙 프로세스의 세 번째 라운드는 철학하는 디자이너가 되기 위한 일련의 여정 위에서 디자이너가 가져야 하는 분석적 사고에 관한 하나의 답이 아닐까.

✚ mini interview

테오 엔룬드 ^{Teo Enlund}

1989년에 콘스트팍을 졸업한 후, 친구들과 디자인 컨설팅 회사를 운영하며 아스팔트 건설기계부터 안경까지 다양한 디자인 작업을 해왔다. 회사를 운영하는 동시에 8년간 객원교수로 활동했으며, 현재는 콘스트팍 산업 디자인과 교수이자 학과장이며, 2007년부터 시작된 폼기빙 인텔리전스 석사과정을 이끌고 있다.

Q. 산업 디자인에 발을 들여놓게 된 계기는?

A. 대학 진학을 앞두고 생물학, 환경학 등을 고민했지만 결국 산업 디자인을 공부하게 되었다. 친구들과 컨설팅 회사를 운영하며 다양한 디자인에 참여할 수 있었지만, 12년 정도 지나니 차츰 흥미가 떨어졌다. 전환점을 찾고 있던 중 콘스트팍 교수로 발탁되었고, 학교에서는 늘 신선한 자극을 받을 수 있어 이전 작업들과 다른 관점의 디자인을 계속하고 있다.

Q. 당신의 학창시절은?

A. 학교에서 많은 시간을 보냈다. 나뿐 아니라 다들 그렇게 했고, 같이 있음으로써 디자인을 많이 배우고 볼 수 있다고 생각했다.

Q. 학생을 가르칠 때 가장 중요하게 생각하는 것은?

A. 논의를 통해 학생들이 스스로 가능성을 발견하게 하는 것. 학생의 작업에서 무엇이 가장 중요한지를 스스로 알아내게 하는 것이 결국 교육이라 생각한다. 폼기빙 인텔리전스 석사과정에서는 형태를 부여하는 방법과 형태를 소통하는 법, 형태를 둘러싼 소비자와 시장에 대한 탐구, 브랜드 마케팅과 연계된 디자인 전략을 가르친다. 가장 중요한 것은 학생들이 스스로 그 연결고리를 찾아낼 수 있도록 유도하는 것이고, 이를 위해 학생들과 이야기하는 시간을 충분히 가지려고 한다.

Q. 교수법에 있어서 자신만의 룰이 있다면?

A. 특별한 룰을 가지고 있지는 않다. 가지고 싶지도 않고. 하지만 쉬운 작업처럼 보이는 것 속에서도 새로움을 찾기란 쉽지 않다는 것을 학생들이 인식하고 찾아내도록 유도한다. 나는 언제나 학생들에게 말한다. "보이지 않는 것을 보려고 노력해라. 쉽다고 느껴지면 충분히 노력하지 않은 것이다"라고.

Q. 북유럽에서 디자이너가 된다는 것은?

A. 책임감과 자부심.
스웨덴에서 산업 디자인 부문에 석사과정이 있는 학교는 콘스트팍을 포함해 4개 대학뿐이고, 전국적으로 석사학위를 받아 졸업하는 사람은 매해

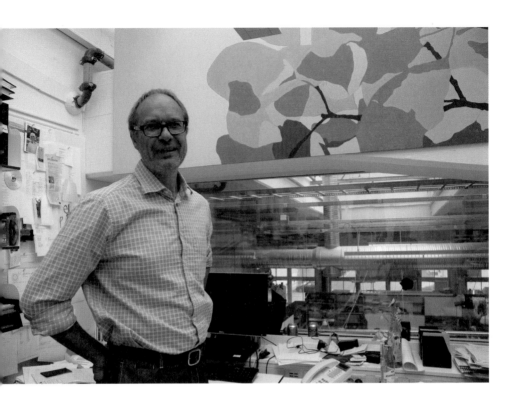

50명 내외다. 이 때문에 스웨덴 사회에서 디자이너는
특별한 직업으로 여겨지고, 또 전문성을 인정받는다.
그래서 정부나 기업에서 높은 위치에 있는 사람들과도
수평적인 관계에서 격의 없는 토론이 가능하고,
디자이너의 의견을 존중하기 때문에 자부심과 동시에
책임감이 필요한 일이다.

Q. 좋은 디자인이란?
A. 멋진 디자인은 시각적인 것 이상의 것을 보고
느끼게 한다. 감성적이면서 이성적인 디자인,

강하게 끌어당기는 무언가를 가진 것이 좋은
디자인이다.

Q. 스웨덴 디자인을 한 마디로?
A. 목적성에 충실한 디자인. 스웨덴의 디자인은
스타일보다 결과를 얻기 위해 신중하게 많은 시간을
들인다. 트렌디한 디자인이라기보다는 많은 조사를
통해 얻어지는 영속적인 디자인인데, 많은 스웨덴
사람들이 선호하는 것과 맥락을 같이한다.

Class.2

군침 흐르는
레스토랑 디자인 수업,
본 아페티

수업 명 | 본 아페티

기간 | 1월 중순부터 2월 중순

인원 | 약 30명 가량

수업 방식 | 그룹 작업, 목업, 요리, 세미나, 참관, 견학, 프레젠테이션

홍대 앞 빈티지 스타일의 포근한 카페에서 차를 마실 때나, 오밀조밀한 즐거움이 있는 가로수길 레스토랑에서 식사를 나눌 때 우리는 무심코 이런 말을 뱉어내곤 한다. 약간의 한숨과 한 줌의 부러움 그리고 미래로 치환한 욕망이 버무려진 한 마디. '아, 이런 레스토랑 하나 하며 살면 좋겠다!' 그런 면에서 '본 아페티Bon appétit' 수업은 디자이너가 아니라 해도 눈을 반짝반짝 빛내며 관심을 가질 만한 보편적인 관심 선상에 놓여 있다. 콘스트팍 석사과정의 선택 수업인 본 아페티의 최종 목적지가 레스토랑을 창조하는 것이기 때문이다. 사람들이 무엇보다 관심을 갖는 것이 바로 '먹고' 사는 것인데다, '맛있게 드세요Bon appétit' 라는 수업 명 또한 재치가 넘치니, 많은 학생들의 관심이 몰리는 것도 당연지사. 만약 '레스토랑 디자인의 이해' 정도로 이름 지어졌다면 흥미도가 뚝 떨어졌을 것임에 틀림없다.

인테리어 디자인, 산업 디자인, 세라믹 디자인 등 다양한 전공자들이 수업을 듣기 위해 모여들었으니 '땅' 소리가 난 오븐에서 빵을 꺼내는 것만큼이나 쉽게 레스토랑이

만들어질 것 같지만 수업이 끝나는 시점까지의 여정은 녹록지 않고, 몹시 흥미롭지만 꽤나 험난하기도 하다.

레스토랑 만들기 수업은 그룹을 정하는 것으로 출발한다. 직관적으로 생각해도, 레스토랑을 만들기 위해서는 다양한 분야의 디자이너들이 필요하기 때문에 그룹은 각 분야의 전공자들이 고르게 나뉘어 불편부당하게 구성된다.

아무리 디자이너라 한들, 사전 지식 없이 디자인을 할 수는 없는 법. 그래서 학생 들은 스톡홀름의 고급 레스토랑 '리셰Riche'로 갔다. 스톡홀름의 청담동 격인 오스테르 말름östermalm에 자리 잡은 리셰는 다섯 개의 콘셉트로 구성된 고급 식당이다. 그중에 서도 디제이와 바텐더가 있는 바bar는 셀러브리티와 트렌드 세터들이 즐겨 찾는 곳으 로, 명실상부 스톡홀름의 힙 플레이스hip place 중 한 곳이다. 이곳을 디자인한 디자이너 를 만나 그로부터 세세한 콘셉트에 관한 설명과 흥미진진한 비하인드 스토리를 듣고, 셰프의 야심찬 메뉴들을 맛보는 것은 마냥 즐거워 보이지만 엄연히 수업의 한 부분이 다. 실제로 레스토랑을 디자인하기 위해서 홀은 물론이고 레스토랑의 심장부인 주방 까지 샅샅이 볼 수 있었던 것이 오동한에게는 몹시도 인상적이었다고 한다. 그도 그럴 것이, 우리는 밥 먹듯이 레스토랑에 가지만 오픈 키친이 아닌 이상 주방은 아주 두터운 베일에 싸여 있기 때문이다. 레스토랑을 방문하는 것으로 시작된 수업은 인테리어 콘 셉트와 텍스타일 등의 소재, 식기 디자인은 물론 가구 디자인까지 레스토랑을 구성하 는 모든 요소에 관한 공부로 이어진다. 이때쯤 수업을 듣는 학생들은 전반적인 리서치 를 위해 팀별로 레스토랑과 텍스타일 회사, 건축회사 등을 방문한다. 각 회사의 디자이 너들이 대체 어떻게 디자인을 하는지 그들의 작업 과정을 생생히 볼 수 있음은 물론이 고, 관련된 세미나를 갖거나 실무자에게 직접적으로 조언을 구할 수도 있다.

실제적이고 다양한 분야를 망라하는 사전조사 작업이 끝나면, 드디어 본격적인 레스토랑 만들기가 시작된다. 오동한의 조는 스웨덴의 전통을 강조한다는 목표를 잡고 '아틱attic'을 콘셉트로 한 레스토랑을 구상했다. '다락방'을 의미하는 아틱은 전통적으

로 스웨덴 사람들이 가장 편안하고 안락하게 생각하는 장소다. 하지만 아틱에 관해 떠올리는 이미지가 사람마다 다른 것에서 문제가 모락모락 피어오르기 시작했다. 해석하는 방식은 너무나 다양했고, 더구나 오동한을 비롯한 외국 학생들이 스웨덴 학생들의 머릿속에 자리 잡은 아틱의 이미지를 공유하는 것은 쉽지 않은 일이었다. 결국은 회의를 거듭할수록 콘셉트가 복잡해져서 중구난방의 디자인이 뒤섞인 레스토랑이 되고 말았다는 이야기를 하며, 그는 약간의 한숨과 아쉬움을 내비쳤다. 결과적으로야 어떻게 되었든 조원들이 함께 아틱 레스토랑을 만드는 과정에서 그는 포크, 나이프 등에 해당하는 쿠커리cookery와 조명 디자인을 맡았다. 남자라 식기 디자인이 어렵지 않았는지를 물으니 스스로가 남성이기 이전에 디자이너라는 대답이 돌아온다. 말인즉슨, 디자이너는 수평적인 사고를 필요로 하기 때문에 디자인하려는 것의 기능성 혹은 유용성을 먼저 생각하게 된다는 이야기였다. 게다가 디자인이라는 학업의 특성상 일반적인 남성들

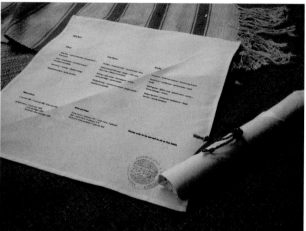

보다는 접시나 인테리어 소품들을 많이 보러 다니고 또 여기에 관해 많이 생각해왔기 때문에 큰 어려움은 없었다고 했다.

이렇듯 각 팀의 학생들은 팀에서 정한 콘셉트에 관한 이야기를 나누고, 자신의 전공에 따라 테이블, 쿠커리, 조명 등 필요한 부분들을 맡아 작업한다. 작업 결과물은 최종 프리젠테이션을 위해 다양한 형태로 만들어지는데, 실내를 보여줄 수 있는 스케일 목업을 만들기도 하고 패널을 통해 세부적인 부분에 관한 이미지를 제시하기도 한다. 레스토랑 수업의 그랜드 피날레는 수업 지도교수 두 명과 참관인들을 그들만의 레스토랑으로 초대하여 진행한다. 각 팀들은 자신의 콘셉트를 한쪽에 재현하고, 실제로 그 레스토랑에서 요리할 만한 메뉴들도 함께 준비하여 음료와 함께 제공한다. 음식을 함께 나눈다는 것 때문인지는 몰라도, 다른 수업의 최종 프리젠테이션과는 달리 긴장감보다는 편안함과 즐거움이 크다. 게다가 베일에 싸여 있던 다른 조의 결과물을 그들의 융숭한 대접과 함께 들여다볼 수 있다는 점도 즐거운 요소임에 분명하다.

그의 조가 만들어낸 레스토랑은 썩 좋은 평가를 받지 못했지만, 과정을 통해 얻게

된 경험과 인식은 분명 앞으로 그의 디자인을 더욱 풍부하게 만들어줄 것이다. 무엇보다 다른 분야의 디자인 배경에 관해 알고 또 배울 수 있었던 것은 제품 디자인에 있어 다양한 요소들을 접목시킬 수 있는 훌륭한 토양이 될 것이다. 그는 자신의 팀이 만들어낸 결과에 대해 '콘셉트의 모호함이 문제'였다는 자체 평가와 더불어, 각 분야의 디자이너들이 함께 작업해야 하는 부분에 관해 열심히 이야기하고 이를 통해 공통의 인식을 가지는 것이 얼마나 중요한지 알게 되었다고 덧붙였다. 여기에 덧붙여 콘셉트의 간결함과 완결성이 디자인의 결과물에 생각보다 큰 영향을 미친다는 사실도 더불어 알게 된 것 중 하나다.

+ 여행하는 레스토랑, 노마드

그는 자신이 속한 조의 결과물이 좋은 결과를 얻지 못했기 때문에, 자신이 참여했던 작업보다는 결과물이 가장 좋았던 조의 것을 소개하는 것이 좋겠다고 했다.

교수 및 참관인에게서나 학생들 모두에게서, 또 결과물로 볼 때에도 가장 좋은 평가를 받았던 레스토랑은 '노마드nomad 레스토랑'이었다. 주요 콘셉트는 식당 공간 자체가 전 세계를 돌아다닌다는 '유랑'이었다. 따라서 쉽게 이동할 수 있도록 컨테이너 박스를 닮은 네모반듯한 상자가 공간의 기본이 되었다. 반듯한 네모는 모듈module을 염두에 둔 것으로, 몇 개의 공간을 가로세로로 이을 수 있도록 만들었다. 테이블이라든지, 의자, 조명 등 인테리어 요소들도 모두 공간 안에 설치해, 레스토랑 전체를 손쉽게 옮길 수 있도록 했다. 마치 변신 로봇처럼 벽 한편에서 테이블과 의자가 팝업처럼 튀어나오고 접혀 있던 부분을 펼치면 조명이 되는 식이다. 포크, 스푼, 나이프 등의 식기는 소켓socket 형태로 만들어서, 손잡이 부분에 현지의 소재들을 적용시킬 수 있도록 했다.

이 수업은 진행 방식이나 결과 등 모든 면에서 그에게 북유럽 디자인 수업에 관한 강한 인상을 남겼다. 관련된 회사들을 방문하는 등 직접 몸을 움직여 모든 것을 조사해 나가는 것도 그렇지만, 오감을 자극하는 레스토랑 견학이나 음식까지 준비해 즐기면서 평가를 받는 방식 등 모든 것이 신선했고, 무엇보다 재미있었다. 그리고 그는 이 수업을 들으며 처음으로 '북유럽으로 공부하러 오길 잘 했다'는 뿌듯함을 느꼈다는 최종 소감을 남겼다.

✚ mini interview

토마스 헤르스트롬 ^{Thomas Herrstrom}

콘스트팍을 졸업하고 산업 디자이너로 활동하다가, 현재는 크리에이티브 디렉터 겸 콘스트팍 객원교수로 다양한 작업을 하고 있다.

Q. 학생을 가르칠 때 가장 중요하게 생각하는 부분은?

A. 언제나 학생들에게 자신만의 개성을 찾으라고 이야기한다. 디자인을 하는 방법은 다양하며, 전통적인 방법과 현대적인 방법이 공존한다. 어떤 것이든 자신에게 맞는 것이 있고, 학생들이 이를 찾을 수 있도록 장려하고 있다. 따라서 학생들이 스스로 자신의 벽을 깨고 나올 수 있도록 화제를 제시하고 토론을 하는 것이 가장 중요하다.
그 과정에서 나도 학생들에게 늘 배운다.

Q. 작업실 실습의 의미는?

A. 콘스트팍은 전통적인 작업실을 가지고 있으며, 이런 기술적인 부분에 익숙해지지 않으면 현업 디자이너가 될 수 없다고 본다. 스칸디나비아 디자인뿐 아니라 현대의 디자인은 디자이너에게 좀 더 복잡한 사고를 요구하고 있고, 그래서 학생들에게 마케팅이나 브랜딩 전략 등에 기반한 형태를 만들어 보게 한다. 하지만 그와 함께 전통적인 작업실을 운영하는 이유는 지식에 기반한 형태를 직접 만들어 봄으로써 디자이너로서 자신만의 개성 있는 스타일을 찾을 수 있기 때문이다.

Q. 직접 손으로 작업하는 것의 중요성?

A. 한국 학생들은 모델링 프로그램에 익숙하다는 이야기를 들었다. 3D 프로그램에 익숙해지면 원하는 형태를 다소 쉽게 만들어 낼 수 있고 수학적으로도 완벽하지만, 언제나 납작한 스크린 속에 있다는 한계를 벗어날 수는 없다. 또 컴퓨터를 이용한 모델링은 사진 같은 느낌은 줄 수 있지만 실재하지는 않는다. 때문에 모니터에서는 절대로 실제 크기를 인지할 수 없고, 실제 만들었을 때 큰 차이가 날 수 있다. 반면, 폼을 이용하면 1mm의 차이까지도 정확히 짚어낼 수 있고 샘플 소재를 폼에 붙이면 질감을, 폼 속에 무게 추를 넣으면 중량까지도 공감각적으로도 느낄 수 있다. 누구나 무엇인가를 사려고 할 때는 만져보고 손에 쥐어보면서 실제로 느끼는 물리적인 감각에 의존한다. 이것은 아주 중요한 포인트로, 마켓에서 성공하려면 소비자의 경험을 항상 고려해야 한다.

Q. 콘스트팍이 인터내셔널 학생으로부터 얻는 것은?

A. 다른 문화로부터의 새로운 시각과 관점. '스웨덴다운 것'에 관한 질문은 우리가 온전히 답할 수 있는 것이 아니다. 반은 스웨덴 사람들에 의해서,

반은 외부에서 바라보는 시각에 의해서 결정되므로,
열린 마음을 가지고 전 세계적인 차원에서 학생들을
받아들이면, 우리(스웨덴 디자이너)가 믿고 있는 것과는
다른 무언가를 발견할 수 있다.

Q. 스웨덴 디자인을 요약하면?
A. 전통적으로 보면 민주적 디자인democratic design,
현대적인 시각으로는 위트 있고 과감한 네덜란드의

디자인과 정교하고 깨끗한 일본 디자인의 조화라고
말할 수 있겠다.

Q. 최근 진행 중인 작업은?
A. 콘스트팍을 둘러싸고 진행되는 세 개의 큰
프로젝트에 참여중이고, 이외에 욕실 디자인과 TV
스튜디오를 위한 인테리어 디자인을 하고 있다.

Class.3

디자인과 마케팅 사이,
디자인 인사이트

수업 명 | 디자인 인사이트
기간 | 3월 초부터 6월 말
인원 | 13명
수업 방식 | 그룹 작업, 목업, 강의, 세미나, 세일즈, 프레젠테이션

현대 산업사회에서 마케팅 전략이 없는 제품은 '앙꼬 없는 찐빵'과도 같다. 상업적 판매는 물론 개인의 성공을 위해서도 마케팅은 필수적이다. 그렇다면, 디자이너에게 마케팅 감각은 필수적인 것일까? 닭이 먼저냐, 달걀이 먼저냐 같은 해묵은 논쟁이 될 가능성이 있지만 디자인과 마케팅 양쪽 모두 어느 수준 이상으로 성과를 내야만 세계적인 디자이너로 유명세를 얻게 되는 것만은 확실하다. 즉, 어떤 것이 먼저라고 하기엔 애매하지만 둘 다 갖춘 디자이너일수록 성공 확률이 높다. 여기에 대한 오동한의 의견에는 상당한 통찰력이 담겨 있다. 애초에, 그러니까 산업사회 훨씬 이전에 제품을 만들어냈던 사람은 어떤 제품을 누가 필요로 하며, 어떻게 만들고, 어떤 통로를 통해 판매할 것인지를 함께 고민할 수밖에 없었을 것이다. 결국 상호간의 영향을 조율하는 행위가 마케팅이며 또 디자인이라는 이야기다. 그의 말을 듣고 보니 디자이너와 마케팅 마인드의 관계는 보다 명확하고 단순하다. 어쩌면 그는 '디자인 인사이트' 수업을 통해 이런 '통찰insight'을 얻었는지도 모르겠다. 그의 말대로 산업화시대 이후부터 마케터와 디자이너, 엔지니어 등으로 세분화되기 시작했지만, 하나의 제품을 성공적으로 개발하고, 제작하고, 시장에 선보이고,

판매하기 위해서는 각기 다른 영역에서 일하는 사람들이 하나의 드림팀이 되어야만 하는 것은 분명한 사실이니 말이다. 카림 라시드Karim Rashid가 아무리 디자인을 잘했다 한들 '디자인 민주주의'라는 그의 철학이 마케팅 포인트가 되지 않았다면 핫핑크와 같은 도발적인 컬러와 미니멀리즘만으로 그가 오늘과 같은 스타 디자이너가 되기는 어려웠을 것이다.

콘스트팍은 이를 적극적으로 이해하는 학교 중 하나다. 앞서 언급했던 창업 인큐베이터 '트랜짓TRANSIT'은 학생과 졸업생의 아이디어가 가진 가능성을 분석하고 기업화를 돕는다. 또 트랜짓의 설립에 참여한 스톡홀름 경영학교SSES: Stockholm School of Entrepreneurship은 콘스트팍과 왕립공과대학, 스톡홀름 경제대, 카롤린스카 인스티튜트Karolinska Institute가 함께 설립한 곳으로, 스톡홀름이라는 지역적·상업적 기반 위에 스칸디나비아 기업으로부터 다양한 기회를 제공받는 동시에 기업들의 혁신 프로세스를 돕기 위한 다양한 활동을 한다. 또 최근 콘스트팍이 디자인과 디자인 기업을 위한 리서치 센터를 만드는 등, 학교 안에서도 디자인을 위한 리서치 투자를 늘리고 있다는 점에서도 디자인과 마케팅의 관계를 어떻게 바라보는지를 가늠할 수 있다. 그러니 콘스트팍이 산업디자이너들을 위해 디자인과 마케팅에 관해 다루는 수업을 개설한 것은, 어찌 보면 당연한 일이다.

그러나 디자인 인사이트는 '잘 팔리는 디자인'을 가르치거나, 혹은 상업적인 '대박'을 위한 조건들을 늘어놓는 수업은 아니다. 일단 이 수업의 가장 큰 목표는 '커뮤니케이션으로서의 디자인'을 이해하는 것이다. 디자이너는 자기만족을 위해 디자인하지 않는다. 따라서 신문기자들이 독자에게 뉴스를 분명하게 전달하기 위해서 육하원칙을 기준으로 삼는 것처럼, 디자이너도 자신이 만드는 제품이 사용자의 손에 '착' 달라붙는 물건이 되도록 여러 가지를 고려해야 한다. 한 사람을 위한 오트 쿠튀르haute couture라면 차라리 쉬우련만, 많은 기업들이 물품들을 대량 생산하는 현대의 산업사회에서는 디자이너가 생각해야 하는 사항이 더욱 많아진다. 사용자의 요구는 어떤지, 현재의 디자인

흐름은 어느 방향인지, 브랜드가 지향하는 가치는 무엇이고, 이를 보다 감성적으로 담기 위해서는 어떻게 해야 하는지, 장기적인 시각에서의 포지셔닝은 어떠한지 등 이거야 원, 늘어놓자면 한도 끝도 없다. 이 시점에서 디자이너가 직면하는 가장 큰 산은 '이 모든 것을 어떻게 하나의 디자인으로 표현할 것인가'이다. 산업 디자인, 특히 제품 디자인은 마치 깔때기와도 같아서 사용자 편의와 오만 가지 비즈니스 전략을 모두 버무려서 하나의 형태를 가진 제품으로 만들어내는 것을 최종 목표로 한다. 말은 쉽다. 하지만 어떻게? 디자인 인사이트 수업에서 알려주고자 하는 것이 바로 그것이다.

지피지기면 백전백승이니, 마케팅에 관해 아는 것이 먼저다. 그래서 학생들이 밟아야 하는 첫 단계는 기업과 소비자 사이에서 마케팅이 어떤 작용을 하는지 개괄적인 정의부터 다양한 마케팅 이론과 이를 적용한 실제 사례들에 관해 배우는 것이다. 관련 서적, 예컨대『보랏빛 소가 온다Purple Cow』『브랜드 갭Brand Gap』『브랜드 버블The Brand Bubble』등을 읽고 디자인과 마케팅의 관계와 사례를 익히는 한편 현지의 디자인전략 컨설턴트나 브랜드 매니저들과 함께 실무 영역에 대한 세미나도 진행한다.

여기까지라면 한결 마음이 가벼우련만, 이론과 실무를 똑같이 중요하게 생각하는 콘스트팍에서는 학생들이 실제로 디자인과 마케팅을 연계하는 과정에 참여하기를 원한다. 따라서 학생들은 마케팅 수업이 끝나갈 즈음, 실제 회사를 하나 정해 마케팅에 관한 연구를 제안해야 한다. 어느 정도 가닥이 잡히면, 최종적으로 담당 교수가 제안 내용과 제안에 따른 비용, 가이드라인에 관한 서류를 작성하여 해당 회사로 보낸다. 그렇게 선정된 기업들은 콘스트팍 석사과정 학생들에게 자사의 제품이나 서비스와 관련된 마케팅 연구를 맡기는데, 이때부터 학생들은 실전 마케팅을 위해 고군분투하게 된다.

오동한이 참여한 수업에서 최종적으로 선정된 기업은 모두 스웨덴의 전통 기업인 로카Loka, 플레이샘Playsam, 룬드하그스Lundhags 그리고 스콕로스테르 뮤지엄Skokloster Museum까지 총 4개 회사였다. 3명이 한 조가 되어 각 기업에 관한 연구를 진행했는데, 그의 조는 완구회사인 플레이샘의 마케팅을 조사하고 보완하는 작업을 했다. 한국에

서도 론칭한 플레이샘은 특유의 단순한 형태와 강렬한 색채 대비 덕분에 디자인이나 인테리어 등에 관심 있는 사람들에게는 이미 잘 알려져 있다. 플레이샘을 위한 본격적인 리서치를 위해 그와 조원들은 칼마르kalmar에 자리 잡은 본사를 찾아갔다. 관계자들은 이들에게 플레이샘의 마켓 현황과 경쟁사, 앞으로의 과제 등 제품과 관련된 기본적인 정보들을 전해주었다. 이 과정에서 그는 부수적으로 제품에 관한 개인적인 호기심도 해결할 수 있었다. 예컨대 어떤 나무와 도료를 사용하는지, 제작 과정은 어떤 단계를 거치는지, 아이덴티티를 유지하기 위해 어떤 노력을 기울이는지 등 제품 디자이너로서 아이디어의 폭을 넓힐 수 있는 실마리를 얻은 셈이다. 시시콜콜한 것부터 거시적인 방향성까지, 회사와 관련된 지식을 공유한 후에는 학생들과 직원들이 함께 여러 차례 회의를 한다. 회의를 통해서는 디자인 분석, 시장 현황이나 타깃, 플레이샘의 포지셔닝 등을 정리하고 브랜드를 위한 거시적인 매니지먼트 및 마케팅 전략을 세우는 과정이 계속된다. 그러나 이런 내용들은 테이블 위의 직관력으로만 알 수 있는 것이 아니기 때문에, 학생들은 실제 소비자 대상의 설문조사에 많은 시간과 노력을 들인다.

디자인을 공부하는 학생들이기에, 설문조사를 어디에서 어떻게 시작해야 할지 알 수 없어 막막했던 시기도 있었다. 하지만 그들은 곧 답을 찾아냈고, 일단은 스톡홀름에 자리 잡은 디자인 숍과 갤러리, 장난감 가게 등에서 사람들을 붙들고 직접 물어보는 것으로 리서치의 첫발을 뗐다. 한국 학생인 오동한과 대만 학생이 있다는 이점을 십분 발휘해, 한국과 대만의 소비자들에게도 플레이샘에 관한 의견을 구했다. 사실 플레이샘은 아시아 지역에 많은 관심을 두고 있었지만, 아시아 소비자에 대한 인식이 부족한 상태였다. 그러니 오동한을 비롯해 대만 학생과 스웨덴 학생으로 구성된 그의 팀은 플레이샘의 마케팅, 특히 아시아 지역 마케팅에서 생겨나는 시각차에 관해 속 시원한 리서치를 제시하기에 적합했던 셈이다. 또 페이스북을 이용한 온라인 설문조사를 진행하면서, 오동한은 플레이샘을 구입한 사람들의 블로그를 일일이 검색해 메일을 보내기도 했다. 모든 블로거들이 친절하기만 한 것은 아닌 탓에, 그는 긍정적인 답장이 올 때

까지 마음을 졸이다가 연락이 오면 인터뷰를 진행하는 방식으로 구체적인 사항에 관한 의견을 채웠다. 이 모든 결과가 가리키는 방향에 따라 플레이샘을 위한 제안이 구체화될 것이었기 때문에, 보다 객관적인 시각을 확보하는 것이 중요했다.

거북이 같은 꾸준함을 요구하는 리서치와 인내심을 한껏 고양시킬 수 있었던 릴레이 회의를 통해 드러난 플레이샘의 마케팅 문제는 '애매모호한 포지셔닝'이었다. 원래 플레이샘은, 이름에서도 짐작할 수 있듯, 장난감 브랜드다. 단순명료한 형태의 목재 장난감을 만들어내는 곳이 바로 플레이샘이다. 그런데 구매력을 가진 성인들이 플레이샘의 제품을 장난감이 아니라 디자인 소품이나 키덜트 수집품으로 구매를 시작한 것이 문제의 발단이라고 하겠다. 그들의 조사 결과에 따르면, 플레이샘을 장난감으로 생각한다는 사람이 56퍼센트, 디자인 소품으로 보는 사람이 44퍼센트였던 것이다. 장난감 아닌 장난감이 된 플레이샘의 모호한 포지셔닝은 아시아에서도 마찬가지다. 스웨덴 내에서는 플레이샘의 제품이 장난감이라는 인식이 그나마 조금 더 높은 편이지만, 한국을 비롯한 아시아 시장에서는 주로 인테리어나 디자인 잡지에 등장하는 디자인 소품으로 여겨지고 있었던 것이다. 게다가 유럽의 제품 가격을 고스란히 반영했을 때, 아시아 지역에서의 가격은 애들이 가지고 놀 만한 수준의 것이 아니었다. 그리하여 제안의 방향은 자연스럽게 '브랜드 정체성에 관한 인식을 바꾸어야 한다'는 쪽으로 기울어졌다. 책상 위의 결론은 언제나 손쉽다. 그러나 실제로 한 브랜드의 정체성을 바꾼다는 것은 쉬운 일이 아니다. 플레이샘이 콘스트팍과 오동한의 팀 작업을 존중한다고 해도, 여태까지 생산했던 제품의 형태나 모양을 손바닥 뒤집듯 바꿀 수는 없는 것이니까 말이다. 그러니 문제의 핵심은 자연히 플레이샘 제품의 특징과 성격을 유지하면서, 어떻게 사람들에게 장난감 아닌 무엇으로 인식시킬 것인가 하는 데 있었다.

어려운 퍼즐과도 같았던 문제에 대한 해답으로 그들이 찾아낸 새로운 콘셉트는? 그것은 다름 아닌 '선물'이었는데, 기존의 브랜드 이미지에 선물 이미지를 추가하고 새로운 포지셔닝 전략을 위한 포석으로 삼자는 것이었다. 사람들은 특별한 순간을 기념

하기 위해 선물을 하고, 가능한 한 고급스럽고 좋은 선물을 하고 싶어하며, 받는 사람의 얼굴에 가득한 기쁨을 보기 위해 가격이 조금 높아도 기꺼이 지갑을 열기 때문이다. 플레이샘은 장난감으로서든 디자인 소품으로서든 선물이라는 '행위'로 소비자에게 전달될 가능성이 높은 제품군이므로, 이러한 콘셉트로 포지셔닝을 할 경우 플레이샘을 찾는 사람이 전 연령대로 확대될 뿐만 아니라 기존의 고급스러운 이미지까지도 같이 살릴 수 있을 것이라는 결론이다. 그의 팀은 이를 실현시켜줄 세 가지의 전략을 제시했다.

전략 1. 쉽게 접근할 수 있는 엔트리 모델로 브랜드 이미지를 전파하라!

그들의 분석과 전략에 따르면 플레이샘은 더 이상 장난감이 아니었다. 아니, 앞으로는 어린아이들만을 위한 장난감이 아니어야 했고, 이를 위해서는 두 가지 방향으로의 노력이 필요했다. 기존의 고객층이 가진 플레이샘의 이미지를 변화시키는 한편, 새로운 고객을 발굴하는 것. 오랜 시간의 브레인스토밍과 논의, 조사 끝에 이들이 내린 결론은 '휴대폰 스트랩'이었다. 의외로 단순한 결론이라 생각할 수 있지만, 여기에 이르기까지의 과정은 분명 험난했을 것이다. 이들이 제안한 새로운 제품은 여러모로 목적에 딱 맞았다. 이 제품은 제품의 속성상 두말할 것 없이 20대를 타깃으로 하고 있는데, 이들은 현재의 높은 가격 때문에 플레이샘 구매에서 '소외된' 고객들이었고, 나이가 들어감에 따라 구매력이 상승하면서 플레이샘의 새로운 고객이 될 것이었다. 20대 소비자로 하여금 특정 브랜드에 첫발을 들여놓게 하는 '엔트리 모델entry model'로 제안한 만큼 가격도 저렴해야 하니 휴대폰 스트랩이야말로 주머니 가벼운 청년들에게도 부담스럽지 않은 제품이라 할 수 있겠다. 그리고 아마도 플레이샘을 그저 장식품, 혹은 아이들만을 위한 장난감으로 생각하고 있을 기존 고객들에게도 '실용성'이라는 새로운 이미지를 심어줄 수 있을 것이다.

ENTRY PRODUCT
MOBILE ACCESSORY

THE BRAND　　QUANTATIVE RESEARCH　　INSIGHTS　　QUALITATIVE RESEARCH　　NEW STRATEGY　　**CONCEPTS**

　　이들은 무엇보다 이 제품이 아시아 소비자들에게도 충분히 어필할 수 있을 것이라고 생각했다. 조사 결과 한국, 대만, 중국 등 아시아 국가에서는 볼펜이나 키홀더와 같은 제품의 인기가 높았는데, 이는 아시아 소비자들이 실용성을 중시한다는 힌트였다. 따라서 200크로나 정도의 적당한 가격대에서 판매된다면, 아시아 소비자들의 관심을 끌 수 있다는 것이 이들의 의견이었다. 또 플레이샘의 기존 제품에서 크게 벗어나지 않는 디자인을 채용함으로써 스칸디나비아 디자인의 고급스러움과 플레이샘의 브랜드 아이덴티티를 함께 전달할 수 있었다. 무엇보다 부담 없이 주고받을 수 있는 선물인 동시에, 휴대폰에 달고 다니게 되면 홍보 효과도 노릴 수 있는 일석 사조의 아이디어였다.

<u>전략 2.</u> 결혼 콘셉트 제품으로 라인업을 탄탄히 하라!

새로운 제품으로 '웨딩카'를 지목한 것 역시 이들의 리서치 결과에 따른 것이었다. 오동한의 조는 '선물'이라는 새로운 콘셉트를 제안하기 위해 사람들이 선물을 하는 상황과 빈도수를 꼽아 보았다. 생일, 크리스마스, 밸런타인데이, 출산, 감사 인사, 아버지와 어머니의 날 등 선물이 오가는 사건들을 구체적으로 줄 세운 후, 이미 판매 중인 플레이샘의 제품들을 각각 어떤 경우에 매치할 수 있을지를 정리했다. 그러자 짜잔! 플레이샘의 제품군 중 보강을 필요로 하는 카테고리가 나타났고, 그것이 바로 '결혼' 관련 카테고리였다. 게다가 이들이 조사한 바에 따르면, 결혼은 생일과 크리스마스 다음으로 많은 선물이 오가는 이벤트였다. 그래서 그의 팀은 결혼 선물이 될 법한 제품을 제안했다. 단순하기 그지없는 형태와 강렬한 색감으로 사랑받아온 장수모델 '사브'를 결혼식의 상징인 웨딩카로 변신시켜, 결혼 선물로 손색이 없도록 만든 것이다. 해결책은 간단했다. 사브 뒤에 깡통처럼 보이는 미니멀한 트레일을 단 것이다!

나는 이들의 웨딩카와 샘플 디자인을 보고 그들의 재치와 아이디어에 무릎을 치며 감탄했다. 이들의 제안은 사진에서 보다시피 단순하지만 합리적이고 효율적이며 다양했다. 우선 플레이샘의 기존 제품들과 같은 형태적 통일성을 유지하는 동시에, 제작공정상으로도 새로운 설비나 대대적인 변화를 필요로 하지 않았다. 트레일 하나로 웨

딩카의 상징성을 얻은 데다, 트레일에 변화를 줌으로써 다양한 취향을 만족시킬 수 있었다. 예를 들어 레인보우 트레일은 위트 있게 동성애자 간의 결혼을 상징하는 제품으로, 스웨덴의 자유로운 사회 분위기를 제품 디자인에 반영한 것이다. 또 플레이샘의 컬러를 새롭게 환기시키는 역할도 한다. 빨강과 검정은 강렬하지만 다소 무겁게 느껴졌던 반면, 무지개색의 트레일은 소비자들에게 '발랄함'이라는 새로운 인상을 심어주게 될 것이다.

전략 3. 새로운 패키지 디자인으로 선물의 의미를 극대화하라!

마지막으로 이들이 제안한 것은 '선물'이라는 의미를 부각시키는 패키지 디자인이었다. 이전의 플레이샘 패키지는 선물로 주고받을 때의 설렘이나 가벼운 흥분, 유쾌함 등을 전달하기에는 너무도 점잖고 전통적이었다. 기존 패키지를 토대로 넣을 것은 넣고 뺄 것은 빼서 탄생한 새 패키지는 분위기는 한층 유쾌해졌지만, 이전에 갖고 있던 플레이샘의 아이덴티티도 놓치지 않았다. 패키지의 구성 요소는 포장 상자와 내부 포장지, 플레이샘 관련 인쇄물로 이전과 달라지지 않았지만, 요소의 디테일이 바뀌었다. 가장 눈에 띄는 변화는 내부 포장지로, 종이로 제품을 감싸는 형태가 아니라 제품의 형태적 매력을 고스란히 보여주면서도 상자 내부에 고정시키는 형태였다. 밝은 파란색 포장지에 구름무늬를 넣어 발랄한 느낌을 주는 동시에 장난감이라는 인식을 가질 수 있게 했다. 게다가 로고가 새겨진 검은색 상자와 내부의 구름무늬가 만들어내는 대비 효과 덕분에 '서프라이즈!'라고 외치지 않아도 선물 받는 사람을 즐겁게 놀래기에 충분해 보였다. 그리고 기존의 접힌 쪽지 형태였던 인포메이션을 작은 책자 형태로 바꾸는 동시에 개인적인 메시지를 적을 수 있는 카드를 함께 넣음으로써 선물로서의 아기자기한 구성과 재미, 두 마리 토끼도 모두 잡을 수 있었다. 결과적으로 이들의 새로운 패키지 디자인은 기존의 정체성을 유지하면서도 목표를 효과적으로 이룰 수 있으며, 실현

Product evaluation

Product identification

Gift attributes

Exclusive appearance

First open

Take a peep

First impression

Specific attribute

Regular attribute

Brand information

Brand heritage

Other products

가능성을 높이는 방법을 어떻게 도출해낼 수 있는지를 잘 보여주었다.

플레이샘에 대한 이들의 분석과 새로운 전략에 대한 결과가 어땠을지 궁금한가? 이들은 이 모든 내용을 정리해 프레젠테이션 자료로 만들고, 최종 프레젠테이션에서는 전체를 요약한 3분 가량의 동영상으로 제작했다. 그리고 짐작하다시피 이들의 최종 프레젠테이션은 교수님은 물론 플레이샘 관계자들로부터 호평을 받았다는, 당연한 해피엔드다. 게다가 이 해피엔드의 화룡점정은 이들의 사브 웨딩카가 때마침 열린 스웨덴 공주의 결혼식을 위한 특별 에디션으로 출시된 것이었다. 플레이샘은 빅토리아 공주의 결혼에 대한 오마주로 왕가의 결혼식에 어울리는 금빛 왕관 마크와 은빛 트레일로 장식된 사브 웨딩카를 내놓았고, 이로써 오동한의 조가 내놓은 웨딩카 아이디어는 세간의 관심을 받으며 멋지게 데뷔했다.

좋은 디자인에는 감동이 있다.
그리하여 결국 좋은 디자인은 많은 고전들처럼
시공간을 초월하는 존재로 남게 된다.

How to Apply?

콘스트팍 석사과정 지원하기

그저 바라보는 것에 만족하지 않고, 용감히 뛰어들어 온몸으로 용감하게 스웨덴 디자인을 배우려는 이들을 위한 정보를 간략하게 정리했다. 학교 측에서 제시하는 입학요강과 유경험자인 오동한의 조언을 버무렸으나, 매해 전공별로 입학요강이 달라질 수 있으므로 구체적이고 정확한 정보는 반드시 콘스트팍 웹사이트를 통해 확인할 것.

<u>Step 1</u> 기본 사항 알아두기

석사과정은 매해 9월에 개강하며, 봄에 입학 지원을 받는다. 2011년에는 서류전형과 포트폴리오 마감이 모두 당겨져서 1월 17일까지 진행되었으며, 인터뷰는 3월 중 진행된다. 고로 4월 중에는 합격 여부를 알 수 있다. 입학 지원은 일반지원과 특별지원으로 나뉘는데, 스웨덴에서 수학하지 않은 해외 학생들의 경우 일반지원을 통해 심사를 받으면 된다.

입학은 서류심사와 인터뷰를 통해 결정되며, 포트폴리오를 포함한 지원서류를 검토해 인터뷰 대상자를 선정한다. 당연한 이야기지만 지원서에는 본인의 아트워크를

보여줄 수 있는 포트폴리오를 반드시 포함하여야 하며, 다른 무엇보다 포트폴리오 심사의 비중이 높다. 포트폴리오와 지원서류는 각기 다른 날짜에 다른 주소로 보내야 한다는 사실을 꼭 기억해두자.

기본 서류		V
졸업증명서	디자인 대학 혹은 디자인 전공의 졸업증명서	☐
포트폴리오 및 목차 portfolio & table of contents	포트폴리오와 관련 목차를 지원서류와 별도로 구성해서 제출해야 한다. 목차 양식과 포트폴리오 제작 가이드는 홈페이지를 통해 얻을 수 있으며, 각각의 전공에서 제시하는 양식에 맞지 않는 포트폴리오는 접수되지 않으니 주의해야 한다. 2011년부터는 포트폴리오를 반드시 디지털화하여 제출해야 한다. 우편으로 제출된 포트폴리오는 수용되지 않으며, 포트폴리오 제출 방법에 관한 정보는 웹사이트의 입학요강을 통해 확인하면 된다.	☐
학업계획서 study plan	디자인을 공부하며 확립한 자신만의 디자인 관점, 관심 있는 부분과 계획, 포부 등을 한 페이지로 서술한다.	☐
이력서 CV	지원하는 전공과 관련된 영문 이력서를 제출한다.	☐
영어성적증명서	TOFEL, IELTS 두 가지가 인정되며, 2년 이내의 성적이어야 한다. 합격을 위한 최소한의 점수는 TOFEL PBT-550, CBT-213, IBT-79점, IELTS 6.0 이상이다.	☐
지원양식 apply form	개인 신상에 관한 내용으로 구성된 입학원서로 학교 홈페이지를 통해 다운받을 수 있다.	☐
여권사본		☐
추가 서류		V
경력증명서	학업 외에 전공과 관련된 경력이 있다면 이를 증명할 수 있는 영문 경력증명서를 함께 보낸다.	☐
추천서	교수님, 일했던 곳의 디자인 디렉터로부터의 추천서를 첨부한다.	☐

__Step 2__ 서류 전형

기본 서류는 학교에서 요구하는 최소한의 서류이며, 추가 서류는 해당사항이 있을 경우 제출하면 좋다. 오동한의 경우 추가 서류까지 모두 9가지 서류를 제출했다. 또한 그는 학업계획서나 이력서 등의 서류는 믿을 만한 번역업체나 전문가로부터 감수를 받을 필요가 있다는 조언을 덧붙였다. 오·탈자나 미흡한 표현 자체가 지원자의 이미지에 결정적인 역할을 할 수 있기 때문이다.

서류 보낼 곳

▶ **우편 발송 지원서류** (포트폴리오 제외)

 Konstfack Box 3601 SE-126 27 Stockholm, Sweden

▶ **화물 발송 지원서류** (포트폴리오 제외)

 Konstfack LM Ericssons väg 14 SE-126 37 Hägersten, Sweden

__Step 3__ 인터뷰

멀고도 험난하게만 느껴지는 서류전형을 통과하면, 최종 관문인 인터뷰가 당신을 기다릴 것이다. 인터뷰는 직접 학교에 찾아가서 할 수도 있고, 전화를 통해서도 할 수 있다. 학교에서 인터뷰를 본다면 아주 효과적이기는 할 테지만 불확실한 일에 큰 비용이 들어간다는 점을 생각하면 선뜻 추천하기는 어려운 방법이다.

오동한은 전화로 인터뷰를 보기로 결정했지만, 입학과정에서 가장 어려운 부분이었음을 고백했다. 회화에 익숙하더라도 전화를 통한 커뮤니케이션 자체가 오해의 소지를 안고 있기 때문이다. 그는 인터뷰 날짜를 받은 후에 일대일로 지도해주는 회화학원에 등록했다. 전화 인터뷰를 받을 예정이라는 점과 예정 날짜를 미리 알리고, 이를 함께 준비하는 방식으로 집중적인 수업을 받았던 것이 많은 도움이 되었다고 한다. 전화이기 때문에 생길 수 있는 핸디캡을 보완하기 위해 자신이 하고자 하는 이야기들을

정리해 출력해서 보며 인터뷰에 임하는 것도 좋을 듯하다.

<u>Step 4</u> 학비

콘스트팍에 들어갈 실력을 지닌 학생들에게 안타까운 소식 하나. 2011년 하반기
부터 비EU 지역의 유학생들은 연간 265,000크로나의 학비를 부담해야 한다. 생활비
까지 감안한다면 결코 적은 금액은 아니지만, 오동한의 귀띔으로는 부담을 덜 수 있는
다양한 방법이 있다. 학교에서 운영하는 다양한 장학금 제도와 학생 지원 프로그램의
수혜자가 되는 것이 무엇보다 좋은 방법으로, 스스로에게 장학생이라는 레테르까지 붙
일 수 있으니 일석이조이다.

More info.	**콘스트팍 공식 웹사이트** www.konstfack.se
	대표 전화 +46 (0)8 450 41 00
	팩스 +46 (0)8 450 41 29
	학생처 전화 + 46 (0)8 450 41 77
	학생처 이메일 studentkansli @ constfack.se

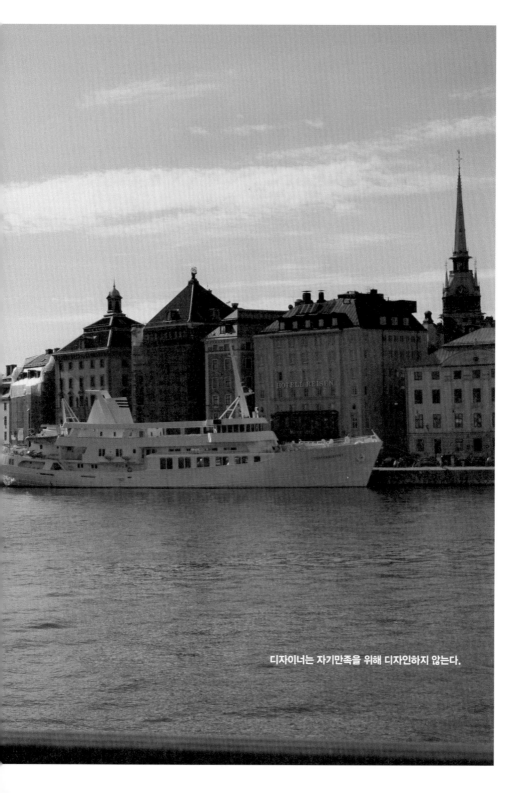

디자이너는 자기만족을 위해 디자인하지 않는다.

His Private Life

그의 풍요롭고 평화로운 일상

누군가의 일상을 몇 줄의 글로 옮긴다는 것은 무모한 일이다. 그가
벼락처럼 느끼는 감성을 표현할 길 없고 시시각각 바뀌는 환경의
영향을 따라잡을 수는 없는 노릇이니 말이다.
그럼에도 불구하고 오동한의 평소 생활을 간단하게나마 제시하는
이유는 유학, 특히 콘스트팍이나 북유럽으로의 유학을 고심하는
이들에게 어느 정도의 가이드가 될 수 있을 것 같아서이다.
아, 노파심에서 한 가지 말해두건대 그의 시간 활용이 여유로워
보인다고 해서 그의 머릿속까지 여유만만한 것은 아니라는 점을
기억했으면 한다. 호수 위의 백조가 우아하게 다니는 것 같아도,
발은 계속해서 움직이고 있는 것과 비슷하다고 할까.
모든 디자이너들의 머릿속이 그런 것처럼,
그도 분명 끊임없이 생각하느라 바쁠 것이 분명하니까.

08:30
출동 학교로!

그가 보통 학교에 도착하는 시간은 9시 전후다.
평소보다 인구밀도가 낮은 실습실, 혹은 학교
어디든 걸터앉아 마시는 커피 한 잔으로 한층 여유
있고 뿌듯한 일상을 연다. 강의 형식으로 진행되는
사전강의가 있는 날은 조금 더 일찍 오는 편이지만,
강의 형식 수업을 하는 날이 그리 많지는 않기에 그의
스쿨라이프는 여덟시 반과 아홉시 사이 어디쯤에서
시작된다.

09:00
학교 산책

자신의 작업에 대해 신비주의 정책을 고수하는
한국의 많은 미대생들과 달리 콘스트팍의 학생들은
자신의 프로젝트에 대해 함께 이야기하기를 좋아한다.
재학생이라면 별다른 허가 없이 누구나 학교 곳곳에
자신의 아트워크를 전시하거나 설치할 수 있는데,
이것들 또한 그의 학교 산책을 더욱 의미 있고
풍요롭게 만든다. 산책 도중에 만나는 친구들과의
대화는 언제나 즐겁고, 가끔은 풀리지 않는 문제에
대한 실마리를 제공하기도 한다.

10:00
작업 시작

학교 산책을 마친 그는 자신만의 공간이 있는
실기실로 향한다. 그의 책상 위에는 수업 기간이나
경중에 관계없이 언제나 해야 하는 작업들이 펼쳐져
있게 마련이다.

11:00
렛츠 피카

콘스트팍 학생들뿐 아니라 스웨덴 사람들이라면
누구나 이 즈음에 피카fika라고 불리는 휴식시간
겸 티타임을 갖는다. 피카는 줄줄 늘어지는 휴식의
의미보다는 사람들과 소통하며 삶을 즐기는
이들만의 생활양식으로, '커피 한 잔'이라는 의미다.
피카의 유래는 옛날, 휴식을 갖고 싶었던 굴뚝
청소부 아저씨들이 커피kaffe 를 거꾸로 말함으로써
자신들만의 은밀한 암호로 삼았던 것이 지금에
이르렀다는 설이 가장 유력하다. 보통 오전에 한 번,
오후에 한 번씩 피카를 갖는데, 30분을 넘지는 않는다.

12:00
작업은 식후경

점심시간이 되면 학생들은 두 갈래 길에서 고민한다.
학교 내의 학생식당과 근처의 슈퍼마켓을 경유한
실기실의 부엌이 바로 그것. 콘스트팍의 실기실에는
모두 부엌이 딸려 있는데 커피메이커와 토스터는 물론
오븐이나 인덕션 같은 조리기구와 컵, 스푼, 나이프,
포크 같은 쿠커리가 모두 갖춰져 있다. 어지간한
자취생의 부엌보다 훨씬 프로페셔널한 요리 환경을
제공하는 덕분에 몇몇 학생들은 재료를 사서 직접
조리해먹는 것을 선호한다. 오동한 역시도 실기실
부엌에서 나누는 소박한 만찬을 즐기는 편이지만,
가끔 몸으로부터 야채가 부족하다는 신호를 감지하면
메인 디시와 더불어 샐러드와 빵을 무한리필할 수
있는 학교 식당을 찾기도 한다.

13:00
탁구는 나의 힘

점심을 먹은 후에는 당연히 학업에 혹은 작업에
복귀할 것이라는 예상과 달리, 많은 학생들은
탁구대로 향한다. 탁구는 가히 스웨덴의 국민적인
스포츠로, 학생들의 일상 역시 여기에서 벗어나
있지 않다. 덕분에 학생회의 주요 과제 중 하나는
매해 새로운 탁구대와 탁구채를 비치해 놓는 것이다.
당연히 탁구대를 차지하려는 경쟁도 그만큼 치열한데,
덕분에 여럿이 함께 즐길 수 있는 다양한 탁구게임이
개발되어 있다고 한다.

14:00
백 투 더 아트워크

탁구를 쳤으니, 음식을 소화시키느라 뇌가 둔해질
걱정 따위는 접어두고 작업실로 돌아온다. 오후의
작업시간에는 주로 함께 프로젝트를 진행하는
친구들과 회의를 하는데, 이외에도 필요한 자료를
찾거나 교수님으로부터 작업에 대한 개별적인 지도를
받기도 한다.

16:30
두 번째 피카

앞서서도 말했듯 피카는 하루 두 번. 작업을 하느라
과열된 머리를 식히거나, 친구들과 작업 도중에
맞닥뜨린 어려움에 대해서 이야기를 나눈다.

18:30
저녁식사

해가 뉘엿뉘엿 저물어갈 무렵, 그의 관찰에 의하면
이상하게도 학교 안 남학생의 비율이 더 높아진다.
대개의 여학생들은 집이 되었든, 다른 곳이 되었든
학교 밖에서 저녁을 먹으려는 경향이 있다고.
학교에서 저녁을 먹는 학생들은 대부분 실기실 부엌을
이용해 간단한 식사를 한다.

19:00
개인 작업

저녁식사 후까지 학교에 남아 있는 스웨덴 학생들은
많지 않다. 하지만 그는 학교에 남아 이 시간을
살뜰하게 이용하는 편인데, 피카와 팀 프로젝트에
대해 논의하느라 시간을 촘촘하게 분절해서 써야
했던 낮 시간과 달리 집중해서 작업에 몰두할 수 있기
때문이다.

22:30
집으로 와서 작업을 잊기

그의 철칙 중 하나는 집에서는 절대로 작업을
하지 않는다는 것이다. 때문에 집으로 돌아온
그는 자신만의 아늑한 공간에서 드라마를 보거나,
언제나 부족하다고 느끼는 영어공부를 하다가 잠이
든다. 하지만 디자이너 본능을 어쩔 수는 없었는지,
내가 방문했을 당시에 그는 버스 시간표를 좀 더
'디자인적으로' 벽에 붙일 궁리를 하고 있었다.

WEEKEND
주말 보내기

그는 '다른 사람들과 다를 바 없는 평범한 주말을 보낸다'고 했지만, 그의 주말은 이상하게 여유 있고 느긋한 느낌이 들었다. 스톡홀름 전반에서 묻어나는, 바쁠 것 없는 일상의 영향인 걸까. 아무튼 그가 주말에 주로 하는 일은 친구들과 갤러리에 가거나 아주 긴 커피타임을 갖는 것, 그리고 한국 슈퍼마켓으로 장을 보러 가는 것 등이다. 특히나 좋은 미술관에 무료로 들어갈 수 있는 것은 콘스트팍 학생의 특권 중의 하나인지라 참새 방앗간 드나들 듯 바지런히 다닌다. 또 쿨투르 후셋 kultur huset 에서는 콘스트팍 학생에 한해서 최신 디자인 서적을 무료로 대출해준다. 학교 도서관이 워낙 잘 되어 있기는 하지만, 혹시라도 없거나 대출 중인 서적들을 빌리기 위해 주말에 시내 산책 겸해서 나오곤 한다.

한꺼번에 장을 봐두는 것은 경제적인 면에서 중요한데, 멀리 떨어져 있는 한국 슈퍼마켓이나 큰 마트로 장을 보러 갈 때에는 반드시 넉넉한 가방을 준비한다. 5킬로그램짜리 쌀을 끙끙대며 들고 오는 것은 아무리 생각해도 영 모양 빠지는 일이 아닌가 말이다. 그는 한국 슈퍼마켓에 갈 때는 많지 않은 한국 유학생들끼리 뭉쳐 한 꾸러미를 사서 나누는 등의 규모의 경제를 실현하는 것이 중요하다고 조언한다.

REAL ECONOMIC LIFE
생활비

먼 나라로 공부를 하러 떠날 때, 거대한 벽처럼 다가오는 현실적인 문제는 두 가지다. 입학 자격이 되는가와 학비며 체류비를 감당할 수 있는가의 여부. 유학 계획의 절반은 경제적인 부분의 해결이라 해도 과언이 아니니 말이다. 그렇다면 스톡홀름에서의 유학 생활을 유지하기 위해서는 얼마만큼의 비용이 필요할까? 스웨덴 정부에서 제시하는 비용은 한 달에 700~800크로나 정도지만, 오동한의 경험에 따르면 실제로는 약 1만 크로나 정도를 예상해야 한다고 한다. 그의 생활도 변화무쌍한지라 '한 달에 딱 얼마'라고 잘라 말하기는 어렵지만 대략적인 비용은 다음과 같다.

식비 | 1,500~2,000크로나

순수하게 생존을 위해 필요한 비용과 커피나 간단한 간식거리를 즐기는 비용을 합친 금액. 학생식당의 이용 비율과 외식을 하는 빈도, 실기실에서 직접 조리를 하는 횟수에 의해 식비가 결정된다.
학생식당의 한끼 식사 비용은 원래 75크로나인데, 학생에 한해 쿠폰 11장을 550크로나에 구입할 수 있는 덕에 50크로나 정도로 이용할 수 있다. 장점은 역시나 푸짐한 양(무한 리필 빵, 버터에 메인디시 한 가지와 샐러드 한 접시, 커피와 차 모두 포함)과 균형 잡힌 영양소를 섭취할 수 있다는 것인데, 언제나 배고픈 유학생에게는 꽤 유혹적일 것 같았다.
실습실의 주방을 이용하는 경우의 비용은 한끼 평균 35크로나 정도이지만, 슈퍼마켓 방문과 요리라는 약간의 노동이 수반된다. 가끔 요리에 실패할 경우, 맛없는 점심을 먹어야 한다는 치명적인 단점도 있지만 어쨌거나 가장 합리적인 비용으로 식사를 할 수 있기 때문에 많은 학생들이 선호하는 방법이다.

외식의 경우는 선택에 따라 비용이 천차만별. '레스토랑에서는 밥을 먹지 않겠다'고 결심하더라도, 프로젝트 마무리 후의 전체 회식 등은 빠질 수가 없으니 한 번에 150~250크로나 정도의 비용은 감안해둘 필요가 있다.

주거비 | 3,500~4,000크로나

조용하고 깨끗한 외곽지역에서 주방과 방, 화장실을 개인적으로 쓸 수 있는 아파트가 약 4,000크로나 정도도. 스웨덴뿐 아니라 한국에서도 마찬가지로, '인생은 선택'인지라 룸메이트를 얻는다거나 공용 주방이나 화장실 사용을 감수하기로 마음먹는다면 이보다 저렴한 방을 얼마든지 구할 수 있다.

교통비 | 690크로나

일상적인 교통비의 경우 학교에 안 가면 모를까, 줄일 수 있는 폭이 거의 '제로'라고 보면 된다.

스웨덴 정부에서는 학생들을 위한 정액권을 한 달 690크로나로 정해두었다. 스웨덴에 있는 모든 학교는 학기가 시작되는 날짜와 끝나는 날짜가 모두 같기 때문에, 일반적으로 8월 말부터 12월 말까지 넉 달 정도라 교통비 계산은 쉽다. 4개월 내내 2,450크로나이며, 이 정액권으로 스톡홀름 내의 트램, 버스, 지하철을 모두 무제한 이용할 수 있다. 학기가 마무리된 이후에 학교에 갈 때에는 정액권을 사용할 수 없으니, 학기 중에 부지런히 쓸 일이다.

재료비 및 예비비 | **최소 500크로나부터 개인 사정에 따라 변동**

필요한 재료를 자가 조달해야 하는 한국과 달리, 콘스트팍에서는 재료비의 일부를 지원받을 수 있다. 프로젝트 별로 개인이 사용할 수 있는 재료비 한도를 알려주는데, 학생들은 기본적인 문구류부터 각종 재료를 구입한 영수증을 학교에 제출한다. 그러면 학교에서 해당 비용을 환불해주는데, 쿨하게도 남은 재료를 반납할 필요는 없다고 한다. 단지, 전공별로 사용하는 특수한 재료들은 개인이 구입하도록 되어 있는데 폼기빙 인텔리전스 전공자들은 주로 목업용 폼foam을 구입한다. 가로세로 10센티미터의 정사각형 폼이 100크로나 정도로 비교적 저렴한 편이지만, 작업 성공률이 낮으면 재료비가 천정부지로 치솟을 수 있으니 주의할 것.

예비비는 개인별로 용도가 달라질 수 있는데, 오동한의 경우에는 친구들과의 사교를 위한 비용을 여기에 포함시켰다. 얼핏 보기에 너무 여유로워서 심심해 보이기까지 하는 스웨덴 사람들이 잠시 긴장을 내려놓는 금요일 저녁, 친구들과 어울려 클럽에 가는 것도 때로는 필요하기 때문이란다.

학비 | **1,500~2,000크로나**

'학비가 공짜'라는 이유로 북유럽 유학을 꿈꾸고

있는 학생들에게는 안타까운 소식이지만, 콘스트팍도 이제 등록금을 받는다. 2011년 9월에 입학하는 석사과정 학생들부터 적용되며, 1년에 약 15만 크로나 정도다. 그러나 학비가 있으면 장학금도 있는 법. 특히 콘스트팍 학생들의 경우 다양한 학생 지원 단체로부터 지원을 받을 수 있는데, 일정 금액을 받는 경우도 있고 전 비용을 지원해주는 경우도 있다. 그는 학비가 없을 때 학교를 다녔는데도 이런 단체를 통해 학비를 지원받을 수 있었다. 그의 이야기에 따르면, 아시아 학생들이 상대적으로 유리한 편이고 장학금이 필요한 절실한 이유를 호소한다면 충분히 받을 수 있다니 다양한 방법을 강구해 볼 일이다.

+ 있을 때 다니자!

아주 약간이라도 금전적인 여유가 있다면, 아니 없으면 만들어서라도, 유럽의 각종 디자인 박람회와 페어를 다녀두라는 것이 오동한의 강력한 권고다. 런던 디자인 페스티벌, 밀라노 가구 페어, 헬싱키 하비타레 등 유럽에서는 시시때때로 매머드급의 디자인 전시들이 열린다. 특히 헬싱키와 스톡홀름은 여객선을 이용해서 쉽게 오갈 수 있는데, 저녁에 승선해 아침에 도착하는 일정이라 시간 여유가 있는 학생들에게 유리한 방법이다. 일반적 으로 4명이 객실을 함께 쓰는 티켓은 122유로 전후이고 빨리 승선하면 좋은 자리를 선점할 수 있다. 또한 스칸디나비아 항공이나 라이언에어를 이용하면, 기차보다 저렴한 비용으로 유럽 전역을 다닐 수 있으며, 특히 스칸디나비아 항공은 스웨덴에서 공부하는 학생들에게 20퍼센트를 할인해준다. 저가 항공사인 라이언에어는 아무도 이용하지 않는 시간대에 요상한 도시를 경유한다는 단점에도 불구하고 비싸봤자 세금 포함 60유로 정도의 저렴한 티켓을 내놓기 때문에 주머니는 가벼우나 상대적으로 시간 많은 학생들에게 인기가 많다. 단, 취소하더라도 환불은 받을 수 없으니 반드시 일정을 미리 확인해둘 것.

Design Places in Stockholm

하루 만에 돌아보는 스톡홀름 디자인 스폿

스톡홀름이 스칸디나비아 스타일 추종자들의
메카라는 것은 의심의 여지가 없다. 요나스 볼린[Jonas Bohlin]의
튀튀램프부터 저렴한 가격으로 스칸디나비아 디자인을
소유할 수 있게 해주는 이케아[IKEA]까지,
둘러보는 모든 곳에서 환호성을 지를만하다.
그러나 이방인들의 수선스러움과는 대조되게도
스톡홀름의 모든 디자인들은 무심하고도 시크하게
그 자리에 있을 뿐이다. 잔뜩 설레고 흥분되지만
어디에서부터 둘러보아야 할지 모르는 이들을 위해 인터뷰이
오동한이 자신이 좋아하는 디자인 스폿을 추천한다.

갤러리 파스칼
Gallery Pascal

오동한은 스톡홀름의 디자인 스폿을 소개하면서 일카 수파넨Ilkka Suppanen의 작은 전시회 겸 파티가 열렸던 '갤러리 파스칼'을 첫 번째로 추천했다. 갤러리 파스칼의 물리적 공간은 결코 넓지 않은데, 스톡홀름에 있는 많은 수의 갤러리가 이처럼 작은 공간을 베이스로 다양한 일들을 해내고 있다고 했다. 이곳의 오너이자 갤러리스트는 파스칼 코타르드 올슨Pascale Cottard-Olsson. 그녀는 몹시 열정적인 프랑스 여성으로 스웨덴의 디자인이 좋아 이곳까지 오게 되었다고 했다. 그러니 그녀가 이 갤러리를 통해 스웨덴 디자이너들의 홈 디자인 소품을 소개해 온 것은 당연한 일이다. 당시 갤러리에서는 자유로운 스타일로 일러스트를 전시 중

이었는데, 여태까지 어떤 장르를 전시했는지와 관계없이 다양한 분야의 전시와 이벤트가 이루어지는 듯했다. 갤러리의 주인인 파스칼은 공간에 얽매이지 않고 전 방위 활동을 펼치는 갤러리스트였다. 스톡홀름의 디자인 공간들을 취재하고 있다는 말이 떨어지기 무섭게 '비르게르 얄 호텔Birger Jarl Hotel'을 소개하며, 홍보 담당자에게 전화를 해주는 적극적인 친절을 발휘하기도 했다. 뒤에 이야기하겠지만, 그녀는 자신이 발굴한 스웨덴 디자이너들의 제품들을 활용해 호텔 룸 인테리어에 참여했다. 또 이 디자이너들과 이들의 작품을 소개하는 『17 Swedish designers』라는 책을 내기도 했다. 만약 당신이 이곳에 들러보기로 마음먹었다면, 갤러리의 물리적 공간보다는 파스칼을 만나 디자인에 관한 이야기를 나누고, 그 열정에 물들어 갤러리 문을 나서는 것이 더 큰 수확이자 즐거움이 될 것이라는 사실을 반드시 기억하는 것이 좋겠다. 만약 당신이 디자이너이거나 혹은 전공자라면 대화 끝에 그녀의 호기심 어린 러브콜을 받을지도 모를 일이니 말이다.

+ Design keyword : 열정

열정은 디자이너뿐 아니라 전문 분야를 가진 많은 이들이 갖춰야 할 요건이다. 하지만 산업 디자인은 자신의 작업이 실제 제품이 되어 세상에 태어나기까지 오랜 시간이 걸리기 때문에 남들보다 곱절의 열정이 필요한 분야다. 이곳의 오너인 파스칼 코티드 올슨은 누구에게든 에너제틱하게 갤러리와 자신의 작업을 소개하고 열린 눈으로 새로운 디자이너를 찾아 나선다. (오동한이 콘스트팍 학생임을 알자, 그에게 언제든 찾아오라며 명함을 건넸다.) 갤러리 파스칼이 유명해진 것의 8할은 그녀의 열정 덕분일 것이다.

Info

open hours
11:00~17:00 (thursday~friday)
11:00~16:00 (saturday)

address
Humlegärdsgatan 15 Stockholm S-114 46

tel +46 (0)8 663 61 60

homepage www.gallerypascale.com

디자인 토르옛
Design Torget

디자인 소품 숍인 디자인 토르옛에 들어서면 한국의 '텐바이텐'이나 '1300K'를 떠올리게 된다. 물론 한국에 비해 덜 팬시하고 더 디자인에 포커스가 맞춰져 있다는 차이가 있긴 하지만. 이곳에서는 이미 명성을 구축한 디자이너보다는 신진 디자이너들의 제품을 소개하는데, 디자이너와의 직접

미팅을 통해 아이템을 선별하기 때문에 신선도가 높다. 또 '매주 새로운 아이템을 선보인다!'는 슬로건을 실천하는 덕에 변화의 속도가 비교적 완만한 북유럽에서 이곳의 신제품 회전율은 꽤 빠른 편에 속한다. 이들의 감별안 또한 여러 방면으로 입증된 바 있는데, 스톡홀름 유수의 호텔은 물론 스웨덴이 EU의 순회의장국을 맡으면서 열렸던 리셉션이나 스톡홀름 750주년 축제에 사용되었던 선물들이 모두 디자인 토르옛을 통해 결정되고 납품되었다고 한다. 그러니 생생하게 살아 있는 디자인 뉴스를 빠르게 업데이트하고 싶은 이들이 정기적으로 찾을 법한 곳이지만, 목적 없이 들러서 구경해도 충분히 즐거울 뿐더러 신선한 아이디어

를 낚아 올릴 수도 있다. 게다가 이곳에서 볼 수 있는 소품들은 대부분 가격이 저렴한 편이고(북유럽의 물가에 비해서 특히나), 여러 용도를 만족시키는 개인용품들이 많은데다, 크기가 작은 소품들도 많다. 즉, 주머니 가벼운 학생들이나 여행가방의 크기를 걱정하는 여행자들도 부담 없이 구경할 수 있다는 의미다. 단언컨대, 스톡홀름에 자리 잡은 네 곳의 디자인 토르옛 중 어느 한 곳에라도 들러본다면 빈손으로 가게 문을 나서기는 어려울 것이다.

+ Design keyword : 순발력

'하늘 아래 새로운 것이 없다'는 말처럼, 지구상에는 워낙 많은 사람들이 있기 때문에 비슷한 생각을 하는 사람들도 많다. 그러니 디자이너에게, 특히 산업 디자이너에게 필요한 것은 자신의 아이디어를 현실화할 수 있는 순발력이 아닐까. 머릿속에 근사한 디자인을 아무리 쟁여두고 있어도 실제로 생산되지 않는다면 무슨 의미일 것인가 말이다. 디자인 토르옛의 발빠른 행보는 여기에 관해 생각할 수 있게 해줄 뿐더러 순발력을 발휘할 만한 아이디어인지를 스스로 판별할 수 있게 해준다.

Info (arlanda 지점)

open hours

05:15~23:00 (monday~friday)

05:15~20:00 (saturday)

05:15~23:00 (sunday)

address CB Terminal 5 190 45 Stockholm

tel +46 (0)8 518 07 401

homepage www.designtorget.se

노르디스카 갈레리엣
Nordiska galleriet

여행자들의 믿음직한 가이드북 『론리 플래닛』에서는 '디자인 광신도들의 엘도라도design freak's El dorado'라는 한마디로 이곳을 정의했다. 왜 그런가 하니 이름 있는 디자이너들의 '전설' 같은 제품들은 물론 신제품들까지 쇼룸을 그득하게 메우고 있기 때문이다. 가구부터 패브릭, 크고 작은 소품, 키친웨어까지 제품의 스펙트럼도 넓고, 이탈라ittalla, 플레이샘과 같은 이름난 북유럽 디자인 브랜드와 디자이너 브랜드가 공존한다.

'오, 이 램프 괜찮네' 하고 태그를 들여다보니 디자이너가 필리프 스탁이고, 걷다 힘들어서 대충 걸터앉은 의자는 베르너 펜톤의 것인 경우가 이곳에서는 일상다반사. 디자인 광들에게는 그렇다 치고, 디자이너 혹은 디자이너가 되려는 학생들에게 이곳은 어떤 의미일까. 무엇보다 노르디스카 갈레리엣을 가득 채우고 있는 '오리지널의 아우라'를 느낄 수 있다는 점이 클 것 같다. 단순히 사진이나 사이트를 통해서 보는 것과 직접 제품을 보는 것은 아무래도 차이가 크니 말이다. 사진에서 포착하지 못한 미묘한 라인이라든지, 소재의 특성, 질감 등을 직접 볼 수 있으니 과제를 위한 작업이나 아이디어를 얻는 데에도 도움이 될 것이다. 또 다른 한 가지는 이곳을 찾는 사람들을 관찰할 수 있다는 것. 실제로 오동한은 수업에 필요한 리서치를 위해 이곳에 '잠복'해서 소비자들의 브랜드 인지도를 조사하기도 했다. 그밖에 굳이 디자이너를 위한 실용적인 이유를 더 찾아야 할 필요가 있을까. 저마다의 개성을 가진 각기 다른 브랜드의 제품들이 서로를 누르지 않고 보기 좋게 매치되어 있는, 왠지 뿌듯하고 눈을 정화시켜주는 광경을 볼 수 있다는 것만으로 충분할 것 같은데 말이다.

+ Design keyword : 오리지널리티

'독창성'이라는 사전적 의미로 따져 보자면 대량생산되는 제품 중에서도 오리지널리티를 갖춘 것이 있다. 위대한 디자이너는 모두 자신만의 스타일, 혹은 오리지널리티를 가지고 있고, 이들의 디자인은 지속적으로 대량생산되고 있기 때문이다. 1930년대에 디자인되어 현재까지 생산되고 있는 알바르 알토Alvar Alto의 '사보이 꽃병'처럼 긴 생명력을 자랑하는 디자인이 되려면, 오리지널리티를 갖추어야한다. 그것이 어디에서 오는지를, 이곳의 제품들을 곰곰이 관찰함으로써 알 수 있지 않을까.

Info

open hours 10:00~18:00(monday~friday)
10:00~17:00(saturday), 12:00~16:00(sunday)
tel +46 (0)8 442 83 60
homepage www.nordiskagalleriet.se

비르게르 얄 호텔
Hotel Birger Jarl

여행을 떠나 그 지역의 개성이 물씬 풍기는 숙소에 묵는다면, 분명히 그 여행은 여느 때보다 오래도록 강한 인상을 남길 것이다. 만약 당신이 스톡홀름을 여행하며 '스웨덴다운' 호텔에 묵고 싶다면 (주머니 사정이 허락한다는 전제 하에서) 비르게르 얄 호텔은 더할 나위 없이 좋은 선택이 될 것이다. 일단 호텔 이름 자체를 스톡홀름의 설립자로 추앙받는 스웨덴 정치가의 이름에서 따왔다. 하지만 당신이 이 호텔에 묵으려는 이유가 단지 1974년부터 영업을 해온 전통 있는 호텔이어서라든가 발음하기 모호한 멋진 이름 때문이어서는 안 된다. 당신이 이 호텔에 열광해야 할 이유는 스웨덴의 내로라하는 디자이너들이 각기 자신만의 스타일을 담뿍 담아 디자인한 방이 27개나 된다는 사실 때문이어야 한다. 이것은 모두 비르게르 얄 호텔의 리노베이션 결과로 '100퍼센트 스웨덴 테마로 이루어진 호텔'이 이들이 목표한 것이었다. 그 과정

+ Design keyword : 콘셉트

디자이너에게는 최대한 명쾌하고 단순한 콘셉트를 찾아, 이를 이해하고 명확하게 시각화하는 능력이 절대적으로 필요하다. 비르게르 얄 호텔은 '스웨덴다운Swedish'이라는 하나의 콘셉트 워드를 충실하게 실현했고, 그것 하나만으로도 명쾌한 상징성을 갖게 되었다.

Info

address Tulegatan 8 Box 19016 SE-104 32 Stockholm

tel +46 (0)8 674 18 00

homepage www.birgerjarl.se

에 토마스 산델Thomas Sandell, 요나스 볼린Jonas Bohlin을 비롯한 수십 명의 스웨덴 스타 디자이너들이 참여했고, 이들이 스웨덴의 가을을 상징하는 선홍색의 메인 컬러를 비롯해 방의 모든 스타일과 소품을 결정해 완성된 호텔이 바로 이곳이기 때문이다.

앞서 소개했던 갤러리 파스칼의 운영자인 파스칼은 프랑스인으로서는 유일하게 리노베이션에 참여했는데, 'Chez Pascal'이라는 이름의 방은 그녀가 발굴하고 소개한 스웨덴 디자이너들의 화이트 톤 소품들로 이루어져 있다. 토마스 산델이 디자인한 두 개의 방 'Miss Dotti'와 'Mr. Glad'는 벽면에 도트 무늬를 모티프를 활용했다는 공통점에도 불구하고, 사뭇 다른 분위기를 풍긴다. 스웨덴 최고의 디자인 브랜드인 스벤스크트 텐Svenskt Tenn이 이루어낸 방은 복고적인 패턴으로 가득한,

묘한 향수가 느껴지는 공간이다. 앞서 언급했던 요나스 볼린이나 러브 아르벤Love Arben 등 스웨덴 내외적으로 유명한 디자이너들의 방도 흥미진진하기 이를 데 없다. 게다가 이 센스 만점 호텔에서는 각 방에 어울리는 테마음악을 CD로 제작해서 디자이너들의 방에 묵는 투숙객에게 선물로 증정하기까지 한다! 흠모했던 디자이너가 직접 꾸민 방에서, 그곳에 어울리는 스웨덴 음악을 들으며 잠을 청하는 하룻밤이야 말로 두고두고 기억할 수 있는 여행의 한 조각이 아닐까.

참고로 이 호텔에서는 매해 스웨덴의 디자인 감각을 듬뿍 발휘한 크리스마스 디스플레이를 선보인다고 하니, 스웨덴의 모던 크리스마스 스타일에 대한 힌트를 얻고자 하는 사람들이라면 기억해두는 것이 좋겠다.

모데르나 무세트
Moderna Museet

국립미술관 옆 야트막한 언덕 위에 자리 잡은 '모데르나 무세트'는 디자이너뿐 아니라 스톡홀름을 방문하는 사람이라면 반드시 가봐야 하는 장소 중 하나다. 20세기 스웨덴 회화는 물론 피카소, 마티스, 달리 등 현대미술 거장들의 컬렉션을 보유하고 있어 이미 정평이 난 곳이기 때문이다. 거장들의 작품을 만날 수 있다는 점 외에도 매력은 차고 넘친다. 스페인 건축가인 라파엘 몬데오가 참여한 건물은 신기하게도 스페인의 감성을 잃지 않으면서 단정하고 간결한 느낌으로 북유럽의 전반적인 모습과도 잘 어우러진다. 무엇보다 인상적인 것은 몹시도 간결한 시각기호들. 단순하기 그지없는 화살표 하나만으로 미술관 오는 길부터 전시실까지 깔끔하게 안내해낸다. 마치 대가가 단숨에, 그러나 평생의 고민을 담아 신중하게 그어낸 선처럼 모데르나 무세트의 화살표도 군더더기 없는 균형감을 갖추어 흠 잡을 데 없는 느낌이랄까.

한편 미술관 입구에서 볼 수 있는 공식 로고는 그 자체로 멋진 캘리그라피인데, 모데르나 무세트와 오랫동안 인연을 맺고 공동 작업을 펼쳐온 로베르트 라우셴베리Robert Rauschenberg의 솜씨다. 그러나 스톡홀름에 사는 이들이 이곳을 찾는 이유는 이 모든 즐거움을 능가하는 일상의 여유로움을 즐길 수 있다는 점 때문이다. 미술관 안의 레스토랑은 꽤 유명해서, 레스토랑 한편의 테라스에 앉아 정박되어 있는 배들의 한가로운 모습을 감상하며 식사를 하고 차를 마시기 위해 이곳을 찾는 이들도 적지 않으니 말이다. 식사 후 찬찬한 걸음으로 야외의 설치작품들을 감상하며 산책하듯 언덕을 내려올 수 있다면 하루가 아깝지 않을 것이다.

+ Design keyword : 단순명쾌함

모데르나 무세트의 표지판을 보면 오동한의 졸업논문 주제
였던 내추럴 유저 인터페이스를 떠올리게 된다. 커다란 하
나의 화살표야말로 세상 누구도 오해할 수 없을 듯한 명징
한 방향 지시가 아닌가 말이다. 휴대폰 하나에도 카메라부
터 mp3까지 오만 가지 기능이 들어가고, 이를 구동시키기
위한 수십 개의 아이콘이 있는 이런 시대에 필요한 디자인
의 미덕이라면, 바로 이런 단순명쾌함이 아닐까.

Info

open hours

10:00~20:00 (tuesday)

10:00~18:00 (wednesday~sunday)

address Slupskjulsvagen 7-9 Stockholm

tel +46 (0)8 519 55 200

homepage www.modernamuseet.se

스톡홀름 공공도서관
Stockholms stadsbibliotek

"이곳은 가운데가 둥그렇게 생겨서 열람실 가운데 앉아 있으면 온 사방이 책으로 둘러싸여 있습니다. 즉, 책이라는 세계 속에 있다는 것 자체가 생각만 해도 기분이 좋아집니다. 한눈에 수만 권의 책을 볼 수 있으니, 세상에서 가장 멋진 곳이 아닌가 합니다."

건축가 승효상은 이상적인 서재의 모습이자 세상에서 가장 멋진 곳으로 이곳, 스톡홀름 공공도서관을 꼽았다.

이곳을 설계한 사람이 20세기 건축가 중 하나로 항상 손에 꼽히는 에릭 군나르 아스플룬드Erik Gunnar Asplund라는 사실은, 알면 더 좋겠지만, 몰라도 상관없다. 다소 단조롭게 느껴지는 입구를 따라 걷다가 어느 순간 온통 책으로 둘러싸인 그 둥근 공간에 들어서는 순간 탄성이 절로 나면서 이유를 알 수 없는 희열감에 휩싸이게 될 테니 말이다. 건축학도가 아니라도 충분히 이 공간의 가치를 알 수 있다. 게다가 중앙의 둥근 조명과 돔 천장을 통해 쏟아져 들어오는 자연광으로 입구에 비해 비약적으로 밝아지는 조도 덕분에 '할렐루야'가 머릿속에서 저절로 울려 퍼지면서 '책의 천국은 이런 느낌일까' 하는 생각을 하게 된다.

도서관이니 당연히 책을 볼 수 있을 테고, 디자인 서적들이 당연히 잘 갖추어져 있겠지만, 책을 통해서 얻는 지식 이상의 시각적 자극을 주는 도서관이 바로 이곳이다. 곳곳에 배치된 옛 물건들을 보면서 감탄하거나 쓰임새를 추측하는 재미도 있거니와, 색색의 책등이 보이는 둥근 열람실에 앉아 있다 보면 폴 스미스Paul Smith의 그 유명한 스

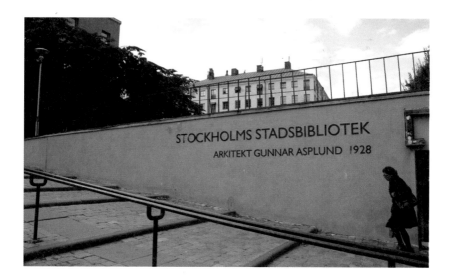

트라이프가 여기에서 나온 게 아닐까 하는 음모론성 상상력이 피어난다. 어쩌면 콘스트팍 학생들 중 몇몇은 건물의 형태를 통해 구와 직육면체의 매치에 관한 힌트를 얻었을지도 모를 일이다.

한편, 만약 당신이 도서관에 도착하기 전에 이곳이 노르딕 네오 클래시즘의 고전적인 표본이라는 사실이나, 입구의 홀이 이바르 온숀Ivar Johnson의 아트워크라는 것, 닐스 파르델Nils Pardel이 어린이 도서관 설계에 참여했다는 사실을 기억한다면, 당신의 상상력과 관찰력은 한층 탄력을 받을 수 있을 것이다. 뭐, 몰라도 감탄하는 데는 전혀 지장이 없지만.

✛ Design keyword : 플러스 알파

'책을 빌린다'라는 도서관의 기능에만 초점을 맞춘다면 이곳은 여타의 도서관과 다를 바 없다. 하지만 많은 이들이 이 도서관에 주목하는 이유는 이곳에는 기능성을 넘어선 '플러스 알파'가 있기 때문이다. 그것이 감탄이 되었든, 예술성이 되었든, 역사성이 되었든 간에 사람들은 이곳에서 도서관 이상의 무엇을 본다. 디자인이 해야 하는 것, 혹은 디자이너가 기억해야 하는 것 또한 같은 것이 아닐까. 디자인이야 말로 기능성의 바탕 위에 미적 감수성, 재치, 감성을 버무린 것일 테니 말이다.

Info

open hours

09:00~19:00 (monday~friday)

12:00~16:00 (saturday~sunday)

address Odengatan 59, 113 22 Stockholm

tel +46 (0)8 508 31 060

homepage www.ssb.stockholm.se

쿨투르 후셋
Kultur huset

만일 당신이 식사 때마다 자신의 메뉴에 만족하지 못하고 친구들의 접시를 넘보는 사람이라면, 아니면 아예 뷔페 스타일의 식사를 즐기는 사람이라면 복합문화공간인 쿨투르 후셋에서 어느 때보다 즐거운 시간을 보낼 수 있을 것이다. 스톡홀름 중심가에 자리 잡은 독특한 형태의 이 건물은 다양한 기능의 공간들로 이뤄져 있다. 덕분에 다양한 사람들이 여러 가지 목적을 위해 이곳을 찾는데, 우리의 인터뷰이 오동한은 이곳의 도서관을 쏠쏠하게 이용하고 있다. 쿨투르 후셋은 '문화의 집'이라는 뜻인데, 이름답게 이곳의 도서관에는 다양한 콘텐츠가 비치되어 있다. 헐리우드 고전영화는 물론 스웨덴 영화와 음반들을 갖추고 있는데다, 한편에는 키보드가 있어 헤드폰을 낀 채로 연습도할 수 있다. 무엇보다 인상적인 것은 자유로운 모습의 열람실 풍경. 딱딱한 책상과 일렬종대로 놓인 멋없는 의자들 대신 온갖 종류의 유명 디자인 의자와 푹신한 소파가 눈에 띈다. 심지어 누워서 책을 볼 수 있는 의자(?)도 있어, 내 집처럼 편안하게 자료를 볼 수 있다는 것이 가장 부러운 점 중하나다. 도서관이 구미에 맞지 않는다면 스톡홀름

의 변화상을 볼 수 있는 생활사 박물관도 있다. 규모는 작지만 꽤 흥미롭게 꾸며둔데다 한쪽에는 어른 무릎 높이의 체스말로 체스를 둘 수 있는 공간도 있다. 이밖에도 극장과 아트갤러리, 수공예 체험장, 디자인 숍 등이 이곳을 채우고 있다. 쿨투르 후셋 앞의 광장에서는 다양한 의제에 관한 캠페인이나 논의가 벌어지기도 하고 청년들이 삼삼오오 모여 자신을 표현하는 퍼포먼스를 벌이기도 한다. 규모와 시설의 다양함을 생각하면 하루를 온전히 이곳에서 보내면서 디자인을 포함하는 문화의 다양한 면면을 살펴보는 것도 좋을 듯하다.

+ Design keyword : 멀티(multi-)

산업디자이너의 시선은 다층적이어야 하고, 많은 요구를 디자인이라는 하나의 그릇에 담아낼 수 있어야 한다. 함께 작업하는 사람들이 강조하는 부분을 이해할 수 있어야 하고, 사용자가 자신의 디자인을 어떻게 받아들일지에 관한 감정이입도 필요하다. 다양한 성격의 시설과 공간이 빼곡히 들어찬 쿨투르 후셋에서 이들을 어떻게 조화롭게 배치하고 있는지를 생각해보는 것도 디자이너로서 의미 있는 사고력 훈련이지 않을까.

Info

open hours 홈페이지 참조

address Sergelstorg Box 164 14 ,103 27 Stockholm

tel +46 (0)8 5083 1508

homepage www.kulturhuset.stockholm.se

Zoom-in PEOPLE

2

이방전

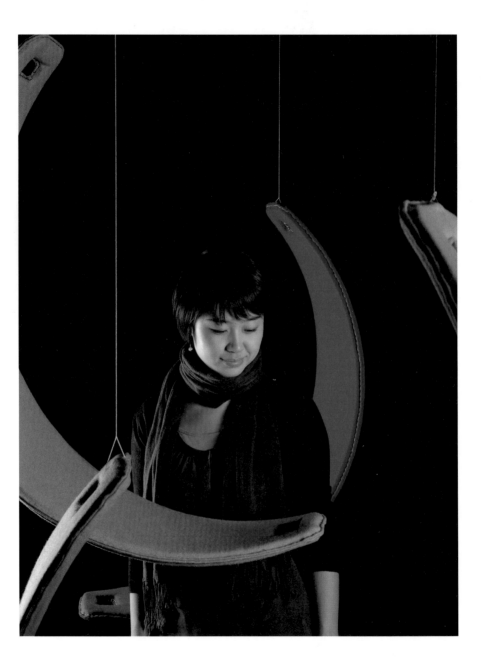

Who Is She?

반짝반짝 빛나는, 담백한 이상주의자

살다 보면 마치 다른 세상을 살고 있는 것 같은 사람을 만날 때가 종종 있다. 물론 좋은 의미로 말이다. 나는 세상의 더께에 눌려 생각하는 대로 살지 못하는데, 자신이 생각하는 방향으로 스스로의 삶을 움직여 나가는 사람을 보면 부럽기도 하고, 나 자신에게 환기가 되기도 한다. 그러고는 호기심이 솟구쳐 오른다. 저 사람의 지금을 빚어온 것은 어떤 시간들일까, 하고 말이다. 내게 인터뷰이 이방전은 그런 사람이었다. 차분하고 또렷한 말투, 여유 있고 상냥한 태도, 무엇보다 자기가 가려는 길에 대한 확고한 생각과 이를 현실로 만드는 의지력까지, 무엇 하나 모자란 구석이 없어 보였다. 인터뷰를 위해 만날 때마다 까만 눈을 반짝반짝 빛내며 자신이 지금 하고 있는 일에 관한 이야기며, 핀란드에서 보낸 나날들에 관해 그녀가 들려주는 이야기를 듣다 보면 '이 사람은 정말로 충만한 삶을 살고 있구나' 하는 결론에 이르곤 했다. 어쩌면 원하던 곳에서 원하는 일을 하는 사람이 가진 에너지인지도 모르겠다.

아마도 그 시작은 바로 그 '원하는' 분야에서의 공부일 것이다. 그녀는 홍익대 목조형학과를 졸업했다. 복수 전공으로 산업 디자인을 선택했으니, 제품 디자인과 가구 디자인을 함께 공부한 셈이다. 엄밀히 이야기하자면 가구 역시도 제품의 한 영역이지만, 이상하게도 가구에서는 사람 냄새가 나서 좋아한다는 그녀는 공부하는 내내 가구가 가진 인간적인 매력에 흠뻑 빠져 있었다고 한다. 직접 가구를 만드는 시간을 좋아해 개인적으로 가구 작업에 필요한 도구를 모두 마련하기도 했다. 그리고 대학교 2학년 때, 그녀와 핀란드와의 인연이 시작되었다. 아니, 정확히 말하자면 건축가이자 디자이너인 알바르 알토Alvar Aalto와의 기묘한 인연이라고 하는 것이 맞겠다.

수업 시간에 접한 알바르 알토의 작업과 핀란드의 사진은 그녀의 마음에 큰 파장을 일으켰고, 그곳에서 공부하고 싶다는 열망을 갖게 했다. 그러다 휴학을 하고 영국에서 자원봉사를 했는데, 그때 잠깐 시간을 내 핀란드를 여행할 기회가 있었다. 핀란드에 도착하여 처음으로 간 곳은 다름 아닌 알바르 알토의 사옥이었다. 구석구석을 둘러보며 느낀 알바르 알토의 사옥은 그간에 사진으로 봐왔던 것보다 백만 배쯤 인상적이었고, 그렇게 그녀는 핀란드의 설렘을 간직한 채 다시 학교로 돌아왔다. 언제고 다시 핀란드에 가고 싶다는 막연한 마음은 여러 계기를 통해 그곳에서 공부하고 싶다는 마음으로 전이되었다. 홍익대는 헬싱키 예술디자인 대학교TAIK: University of Art and Design Helsinki, 이하 TAIK와 교류하며 교환학생 제도를 운영했던 터라, 처음에는 교환학생을 지원할까 고민도 했었다. 하지만 교환학생의 체류 기간이 너무 짧아서 적응만 하기에도 바빠 제대로 수업을 받을 수 있을지가 의문이었던 그녀는 졸업 후에 기회가 있다면 대학원에 진학해야겠다고 결심했다.

그리고 TAIK에 공부를 하러 '진짜' 가야겠다고 결심한 사건은 4학년 때 일어났다. 홍익대에서 TAIK의 교수님을 한국으로 초청해 워크숍을 가졌던 것. 그녀가 호기심 가득한 표정으로 핀란드에서 보냈던 둥실둥실한 시간을 반추하며 워크숍을 들었을 것은 이야기하지 않아도 충분히 상상할 수 있으리라. 워크숍은 그녀에게 핀란드의 교

육이나 디자인, 가구에 관해 생각해볼 수 있는 기회와 시간을 제공했고, 그녀는 이를 계기로 '반드시 가겠노라'고 다짐을 굳혔다.

　자료도 부족하고 마땅히 북유럽 유학에 관한 조언을 구할 곳이 없었던 환경에도 불구하고, 그녀는 부지런히 TAIK 사이트를 찾아가 입시요강을 꼼꼼하게 읽으며 유학을 준비했다. 그리고 마침내 2007년 가을, 그녀는 꿈에도 그리던 알바르 알토의 핀란드로 공부를 하기 위해 떠났다. 그녀는 핀란드 곳곳에서 알바르 알토의 흔적을 쉬이 찾을 수 있었고, 이것이 그녀를 더욱 흥분하게 했다. 어쩌면 그녀에게 유학 생활에서 흔히 생길 수 있는 슬럼프나 정체의 시간이 극히 드물었던 것도 시간이 날 때마다 알바르 알토의 건축과 흔적을 끊임없이 찾아다니며 마음을 재부팅 할 수 있었기 때문이 아닐까. 학교에서 시내로 나오는 트램을 타고 핀란디아 홀을 지나치면서, 시간이 날 때마다 알바르 알토의 집을 찾으면서, 그동안 그토록 바라고 열망하던 것이 실제가 되었다는 사실을 상기할 수 있으니 매일이 신나고 즐거운 것은 당연한 것이다. 그래서일까? 그녀는 단순히 알바르 알토가 디자인한 건물들을 둘러보고, 알토 카페에서 차를 마시는 것 이상의 인연으로 알바르 알토와 이어졌다. 알바르 알토가 설립하고 아직까지도 알토의 디자인 가구들이 생산되는 아르텍Artek에서 인턴십의 기회를 가질 수 있었던 것! 그때 그 시절은 그녀에게는 아직도 꿈같은 시간으로 기억된다. 언제든 쇼룸에 들러 알바르 알토가 디자인한, 70년이 넘도록 이어져오는 의자에 앉아 디자인 작업을 고민할 수 있는 시간이었으니 말이다. 인연은 그걸로 끝이 아니었다. 그녀가 참여했던 산학협동 프로젝트 '콤팩트 키친compact kitchen'은 알바르 알토 뮤지엄에서 알바르 알토와 그의 아내인 아이노 알토의 작업과 함께 전시되기도 했다.

　사람들은 알게 모르게 자신과 닮은 것들을 창조해낸다. 디자인 오브제들은 묘하게도 이를 디자인한 디자이너들과 닮은 면이 있다. 그녀의 가구도 그녀를 닮았다. 담백하고 담담하지만 질리지 않고 새로운 면을 발견할 수 있다. 어쩌면 알바르 알토를 디자인 멘토로 삼고 있기 때문일 수도 있고, 워낙 담백한 성격의 그녀이기에 핀란드행을 택

한 것일 수도 있겠다. 벤치와 암체어, 콤팩트 키친에 이르기까지, 그녀의 디자인 곳곳에는 '담백함'이 묻어난다. 핀란드에서의 디자인 유학에 포커스를 두고 그녀를 인터뷰했던 터라, 유학 오기 전의 작업물들을 접할 기회는 많이 없었지만, 아무래도 차분하게 정제된 스칸디나비아의 공기가 그녀의 작업에 많은 영향을 미쳤을 것이라는 생각이 들었다. 하지만 정작 그녀가 핀란드에서의 시간을 통해 얻은 성과는 디자인 스타일에 관한 것이 아니다.

"가장 큰 건 제가 다른 사람의 이야기를 경청하는 방법을 알게 되었다는 거예요. 그전에는 뭐랄까, 혼자 고민하고 작업하는 스타일이었거든요. 핀란드에서 배운 이런 태도가 함께 작업하는 디자이너들의 의견을 조율하고 방향을 잡아나가는 지금의 일에 많이 도움이 돼요."

좋은 디자인의 요건 중 하나가 많은 이들로부터 마음의 울림을 이끌어내는 것이라는 점을 생각하면 앞으로 그녀의 '좋은 디자인'을 기대해도 좋을 것 같다.

그리고 2009년, 좋은 디자인에 관해서만 그리고 가구에 관해서만 마음껏 고민하고 작업하며 세계 각지에서 온 디자이너 친구들과의 만남 속에 제3의 눈을 뜰 수 있었던 2년간의 시간을 마음속에 꼭꼭 눌러 담은 채 그녀는 한국으로 돌아왔다. 지금은 그네와 시소, 미끄럼틀로 정형화된 놀이터 대신 상상력이 가득 담긴 어린이 놀이터를 디자인하고 있다. 스칸디나비아 디자인이 어느 때보다 높은 관심과 지지를 받는 이때, 그녀의 이력이라면 얼마든지 좋은 가구회사에서 일할 수 있지 않았을까, 하는 생각이 일었다.

"물론 가구 디자인 작업을 좋아해요. 하지만 아주 오래 전부터 어린이 가구를 만들고 싶다는 생각을 했었고, 졸업작품으로 '달DAL'이라는 이름의 어린이 가구를 만들면서 그 생각이 더 굳어졌어요. 지금 일하는 회사는 핀란드에 가기 이전에도 연을 맺어 일했던 곳인 데다, 지금 어린이 놀이터를 디자인하며 배우는 것들이 언젠가 원하던 대로 어린이 가구를 디자인할 때의 양분이 되어 줄 거라 믿고 있어요."

국내의 어린이 가구가 어른들의 것에 비해 디자인이 조야한 것이 사실이니만큼 나중에라도 그녀가 담백한 어린이 가구를 디자인해주면 좋겠다.

솔직히 말하자면 위험할 정도의 낮은 출산율, 어린이 가구의 필요성에 대한 낮은 인식 등 어린이 가구의 전망이 그리 밝은 편이 아니라는, 쓸데없이 오지랖 넓은 걱정도 슬그머니 고개를 들었다. 하지만 그녀에 관해 생각하니, 걱정 따위는 금세 사그라들었다. 인터뷰를 통해 그녀가 '큰 목표에 관해서는 이상주의자이되 실행에 관해서는 지극한 현실주의자'라는 결론에 도달했기에 더욱 그렇다. 게다가 자신의 일을 즐기며 확고한 방향성을 가진 사람들은 언제나 다른 이들의 걱정과 우려를 뛰어넘는 무엇인가를 보여주게 마련이니까. 그러니 이제는 언젠가 세상에 나올 그녀의 작업을 기다리기만 하면 되겠다. 개인적인 바람이 있다면, 언제가 될지는 몰라도 한국에서 만날 수 있었으면 좋겠다는 것. 그때쯤에는 한국도 멋진 디자인의 국산 어린이 가구가 있다면 좋지 않을까. 무엇보다 가구를 구입하러 핀란드까지 가기엔 너무 머니까 말이다.

핀란드에서 경청하는 방법을 알게 되었다는 그녀의 말을 듣고 보니
핀란드의 디자인은 눈이나 손이 아니라 귀로 즐겨야 할 것 같다.
자연을 닮은 핀란드의 디자인이 속살거리는 이야기를 들을 수 있을지 모를 일이니.

About TAIK

헬싱키 예술디자인 대학교이거나
알토 대학교이거나

'한국과는 너무도 다른 방식의 입학시험'. 이것이 TAIK ^{Taideteollien Korkeakoulu}에 관해 내가 들었던 첫 이야기이자 인상이었다. 지원자들에게 주어지는 문제는 많지 않다. 하지만 그 문제는 자신이 알고 있는 모든 지식을 종합해서 답을 빚어내어야만 하는 것으로, 예를 들면 하나의 지역을 지정해 조경을 어떻게 설계할 것인지를 묻는 식이다. 단순히 어떤 콘셉트나 방식으로 설명하는 것으로 끝나지 않고, 그런 조경을 위해 필요한 자원의 종류와 양도 함께 계산해야 한다. 프랑스의 바칼로레아^{Baccalauréat}가 인문학 방면에서 이름을 떨치는 최고의 입학시험이라면, TAIK의 시험은 디자인 분야의 그것이라 봐도 좋지 않을까.

그러나 이 시험은 학사과정에 입학하려는 학생들이 치르는 것이기 때문에, 핀란드어와 스웨덴어로만 진행된다. 따라서 외국 학생들에게는 문제를 푸는 사고력을 갖추었다 한들 불가능하고 불가해한 시험인 셈이다. 그러나 석 · 박사과정의 경우, 입학

시험 대신 포트폴리오 심사와 영어 성적 등으로 입학 허가를 받을 수 있기 때문에 상대적으로 외국 학생들이 많다. TAIK도 국제성을 지향하기 때문에 20퍼센트 가까이 되는 외국 학생들을 위해 석·박사과정의 수업은 대개 영어로 진행한다. 순수미술 계열에서는 외국 학생이 공부하기에 어려운 부분이 있기는 하지만, 수업은 대개 외국 학생들을 최대한으로 배려해 이루어지는 편이다.

사실, TAIK의 석·박사과정은 적합한 실력과 창의성을 갖추고 있기만 하다면 접근성이 좋은 편이다. 잠깐 이야기했듯 수업은 모두 영어로 진행된다. 애초에는 핀란드어 혹은 스웨덴어 수업이었다 하더라도 그 언어를 모르는 학생이 단 한 명이라도 있다면 그를 배려하기 위해 영어로 수업이 진행된다. 이전의 유학생들의 경우, 학비가 무료였기 때문에 실력만 있다면 경제적인 부분에서의 진입장벽도 높지 않았다. 하지만 해마다 학비를 받느냐 마느냐로 유학생들의 마음을 졸이게 하다. 결국 학비를 받는 쪽으로 논의가 이루어지고 있어 앞으로 유학할 학생들에게는 다소 고민스러울 수도 있을 것 같다. 그러나 이미 TAIK가 세계 최고의 미술대학 중 하나로 인정받는다는 점을 떠올린다면 딱히 불리한 변화라고 보기도 힘들 것 같다. 어차피 어디로 유학을 가든 외국어와 경제적 비용에 대한 부담은 다 똑같으니까 말이다.

디자인 전공자들에게 TAIK가 갖는 매력은 이뿐만이 아니다. 세계적인 디자이너들의 요람인, 국제적인 명망을 가진 학교에서 공부한다는 자부심을 장착한 채 창의성을 마음껏 펼쳐 보일 수 있는 기회가 열려 있다는 것은 모든 디자인 전공자들의 꿈이다. 그리고 학생다운 실험적인 작업을 마음껏 해볼 수 있는 넓은 실습실이 있을 뿐만 아니라, 전부는 아니지만 어지간한 재료들은 거의 학교에서 제공하기 때문에 경제적 부담을 줄일 수 있다. 수업에 따라서는 기업을 통해 후원을 받을 수 있고, 교수의 재량이나 학생의 적극성에 따라서도 스폰서십을 받을 수 있다. 무엇보다 학교가 핀란드 내에서 활동하려는 디자이너들에게 현실적인 도움의 손길을 내민다는 점은, 기업의 속박으로부터 벗어나 자신만의 디자인 브랜드를 구축하려는 학생들에게 하늘에서 내려온

동아줄과도 같다.

　이런 도움들은 아라부스ARABUS나 디자인창업보육센터Designum을 통해 더욱 현실적이고 실제에 가깝게 이루어진다. 비즈니스 인큐베이터인 아라부스는 디자이너로서 창업을 고려하는 학생들에게 디자인 기업 운영을 위한 기본적인 조언들과 필요한 서비스를 제공한다. 디자인창업보육센터는 디자이너들의 아이디어를 지키고 확장시킨다. 이곳은 연간 20~50개의 디자인 특허를 출원하고, 전문 변호사를 통해 지적재산권을 보호할 수 있도록 지원하는 동시에 디자이너들의 아이디어를 사업적으로 확장할 수 있게 지원하는 산학협력의 메카이기도 하다. 필요한 경우 학교의 고문 변호사로부터 자문을 구할 수도 있다. 심지어 학교를 상대로 한 소송이라 할지라도 말이다.

　직접 창업을 하지 않더라도 이곳의 학생들은 수업을 듣는 동안 비즈니스 마인드

를 갖추게 된다. 이는 TAIK가 핵심가치로 내세우는 학생들의 만족, 함께 일하는 즐거움, 창의적 기술에 포함되는 내용으로, 학생들은 다양한 기업들과의 산학협동작업을 통해 실제 기업에서 필요로 하는 디자인과 제작 프로세스 등을 보다 직접적이고 생생하게 배우게 된다. 산학협동을 하는 기업이 유네스코부터 노키아, 토요타, 이탈라 Iittala, 알레시 Alessi 등 디자이너들의 '로망'인 기업이니 만큼 학생들의 관심과 열정도 남다르다.

책을 쓰기 시작하기 전, TAIK에 대해 들었던 또 다른 이야기는 이제 이 대학이 곧 사라질 것이라는 내용이었다. 138년이나 된, 세계에서 손꼽히는 디자인 대학이 사라진다는 말에 아연했지만 전말은 이렇다. 헬싱키 예술디자인 대학교와 헬싱키 경영경제대 HSE: Helsinki School of Economics, 헬싱키 공과대학교 HUT: Helsinki University of Technology가 모두 합쳐져 알토 대학교로 태어난다는 것. '혁신대학' 프로젝트라는 이름으로 추진되었던 알토 대학교는 핀란드 정부로부터 최종 설립허가를 받아 2010년 1월에 출범했다. 이는 1995년부터 세 학교가 함께 진행한 '3개 대학 학제적 디자인 교육 프로그램'의 진화이기도 한데, 여기에 그치지 않고 아예 세 학교가 한 몸이 되어버리는 거대한 변화이다.

알토 대학교의 설립은 핀란드 내에서도 큰 이슈였고, 곳곳에서 찬반양론으로 갑론을박이 빈번하게 이루어졌다. 이를 받아들이는 학생들의 입장도 각기 달랐다. 순수미술을 전공하는 학생으로서는 공학적인 메커니즘이나 경영대학교의 비즈니스 마인드를 갖는 것이 필수적인 소양이 아닐 수 있고, 오히려 작가로서의 순수성에 위배된다고 생각할 수도 있기 때문이다. 그러나 디자인을 전공하는 학생들에게, 학교의 이름은 바뀌었을지언정, 사람들을 편안하게 만드는 산업으로서의 디자인을 바라볼 수 있는 좋은 교육적 바탕이 될 것임이 분명해 보인다.

이렇게 커다란 변화를 앞두고도 학교는 평온해 보였다. 학생들은 한데 모여 과제를 위한 난상토론을 벌이거나, 바지런히 무엇인가를 하고 있었다. 아주 일상적인 동작

으로. 어쩌면 학생들에게 학교의 이름이 바뀌는 것은 그리 중요한 일이 아닐지 모르겠다는 생각이 들었다. 그들이 이미 세계에서 손꼽히는 디자인 학교에서 이상에 가까운 배움을 체감하고 있는데다, 이 변화가 헬싱키 예술대학교 교육의 후퇴가 아니라 오히려 느리지만 확고한 혁신에 가깝다는 것을 알고 있기 때문이 아닐까. 무엇보다 이들은 학교의 명성보다는 학교가 주는 다양하고도 풍요로운 기회들, 자유롭고 창의적인 작업 환경, 디자이너가 존중받는 북유럽의 사회적 분위기 속에서 자신들만의 디자인 역량을 축적하는 것에 더 관심이 많아 보였다.

About Class

사람을 향하는 디자‘人’

이방전이 들었던 숱한 수업 중에서
독자들에게 보여주기 위해
세 개의 수업을 골라내기란 결코 쉽지 않았다.
헬싱키 예술대학교 수업의 장점을 보여주면서
고개를 끄덕이며 공감할 수 있고,
‘아하!’ 하는 자극이 되는 수업들을 찾아야 했으니까.
그렇게 꼽은 수업 세 개는 나뭇결 냄새 가득한 가구 수업과
산학협동 프로젝트, 그리고 새로운 영역의 디자인에 관한 것이다.
모쪼록 당신이 생각하는 디자인 수업과의
같음과 다름을 가늠해보길.

messenger

Portfolio 1.

<div align="right">

두 사람을 위한 벤치 디자인

</div>

Year	2008
Class	가구 디자인 전공 수업 중 우드 스튜디오MA Furniture Design Department - Wood studio
Subject	핀란드에서 나는 목재를 사용하여 2명 이상 앉을 수 있는 벤치 디자인하기

핀란드를 대표하는 수종인 자작나무를 이용해 만든 벤치. 전형적인 벤치의 형태인 직사각형 끝에 힘을 주어 중간에 각이 생기며 꺾이는 형태. 밋밋한 평면에 작은 홈을 주어 변화를 시도했으며, 두 사람의 관계에 따라 가까이, 때로는 멀리 앉을 수 있도록 디자인함으로써 사람들 사이의 느낌을 전달하고자 했다.

Portfolio 2.

<div align="right">

암체어 디자인

</div>

Year	2008
Class	가구 디자인 전공수업 중 암체어 디자인 프로젝트 MA Furniture Design Department - Module A
Subject	넉다운이 가능한 암체어 디자인 arm chair design

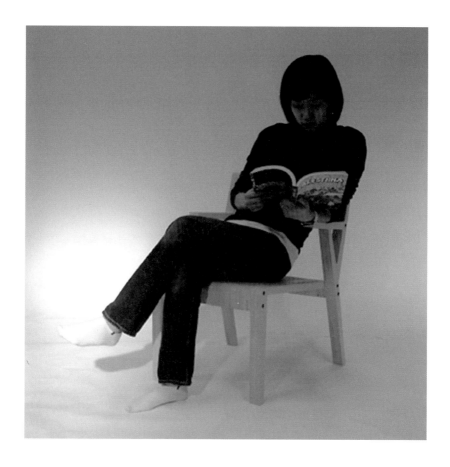

첫 번째 가구 디자인 수업을 통해 만든 조립형 암체어. 몇 개의 나무조각이 모듈이 되어 의자 전체의 구조와 형태를 이룰 수 있게 했다. 기본 모듈에 패브릭을 사용한 등받이와 좌석을 이용해 같은 형태와 구조를 지닌 시리즈 제품으로 다양화할 수 있다.

Class.1

나무를 만나다!
우드 스튜디오와 암체어 프로젝트

플라스틱, 철제, 패브릭에서 종이에 이르기까지, 최근 들어 가구의 소재가 점점 다양해지고 있지만 그래도 왠지 따스한 온기가 느껴지는 것은 역시 나무로 만든 가구가 아닐까 싶다. 환경문제와 맞물려 친환경 가구들에 대한 관심이 높아지면서 원목가구에 대한 선호와 관심 또한 껑충한 미루나무만큼이나 높아졌다.

나무에 관한 한 세상에서 둘째가라면 서러운 나라가 바로 핀란드다. 국토의 3분의 2가 삼림지대인 핀란드는 삼림 면적 비율로는 세계 최고, 목재 수출에서는 캐나다, 미국에 이어 세계에서 세 번째로 큰 비중을 차지한다. 핀란드 경제에서 나무가 차지하는 비율은 절대적이어서, GDP의 40퍼센트 가량이 원목, 종이, 판지 등 목재 가공품 수출을 통해 이루어진다. 번쩍번쩍하고 화려해 보이는 핀란드의 대표 기업인 노키아도 아직 목재 가공품 수출을 앞지르지는 못했다. 그 와중에 존경스러운 점이라면, 매년 4,950만 세제곱미터를 벌목함에도 불구하고 해마다 7,370만 세제곱미터의 숲이 늘어나고 있다는 것. 당연히 자연의 복원력 덕분이라기보다, 국가가 상당량의 삼림을 관리하는 동시에 국민들이 부지런히 묘목을 심고 나무를 가꾼 결과다. 한편 핀란드에는 숲을 소유하고 있는 사람들이 전체 인구의 5분의 1에 달하며, 대대로 물려받은 경우가 대부분이라 이런 숲은 '가족림'이라고 불리곤 한다. 여름이면 이 숲에서 많은 시간을 보내는 핀란드 사람들이 나무에 대해 애정을 갖고 친근하게 여기며, 간단한 목공 작업을

Package

Handling Back packing Close Open

Assembly

통해 스스로 필요한 것을 만들어 쓰는 것은 어쩌면 콩 심은 데 콩 나는 것만큼이나 당연한 결과다.

초등학교부터 목공 수업을 통해 나무의 감수성을 느끼고 사는 나라의 사람들이니, 가구 디자인을 전공하는 학생들 정도 되면 나무를 다루는 수업쯤은 가볍게 넘길 거라 생각하기 쉽지만 실제로는 그렇지 않다. 실은 가구 디자인 수업 중 다른 어떤 것보다 무게감 있게 다루어지는 것이 바로 나무를 이용하는 수업이다. 이방전이 가장 처음으로 들었던 수업도 목재를 이용해 암체어를 만드는 것이었다. 수업에 임하는 학생들

에게 제시된 첫 번째 조건은 '반드시 21밀리미터 자작나무 합판을 이용할 것'이었다. 두 번째는 조립과 해체가 가능할 것, 마지막으로는 분해된 의자를 담을 수 있는 패키지를 함께 만들라는 과제가 제시되었다. 사실, TAIK의 가구 디자인 전공 수업은 자유로운 것으로 정평이 나 있는데 그녀가 처음 들었던 이 수업은 비교적 제약이 많았던 편이라 몇몇 학생들의 원성을 사기도 했다. 그러나 그녀로서는 막막하기만 했던 첫 수업이었기에, 세 가지 조건들을 기준 삼아 마치 수수께끼를 풀어나가듯 의자를 만들 수 있었기에 오히려 다행이라면 다행이었다고 했다. 그녀의 조립식 암체어를 보니 이상하게도 우리네 아빠들의 낚시의자가 생각났다. 조야한 컬러에 엉덩이도 반밖에 걸쳐지지 않는 낚시의자 대신 사용한다면 편하면서도 품위 있게 낚시를 즐길 수 있을 테고, 어쩌면 엄마들의 반대도 조금 누그러질지 모를 일이니 말이다.

첫 번째 수업을 겪으면서 TAIK 생활의 많은 부분을 알 수 있었다는 그녀는 점차 '생계형 작업의 달인'이 되어갔다. 암체어를 만들기 위해 그녀가 가장 공을 들인 부분은 직선형의 나무로 가장 편안한 의자를 만드는 것과 몇 개의 모듈로 의자를 구성하는 것이었다. 사용자가 편히 앉을 수 있기까지 직선으로 구성된 테스트용 의자를 여러 번 만들면서도 비용을 최소화하는 것이 바로 생계형 작업, 아니 '효율적이고 경제적인 작업'이라고 할 수 있겠다.

"한국에서 작업할 때는 하나의 테스트 목업을 만들기 위해서 드는 비용이 만만치 않았어요. 실제 목재로 만들기 전에 스티로폼을 깎아서 만들곤 했는데, 재료비가 꽤 비쌌죠. 핀란드에 와서는 유학생 마인드로 바뀌어서 그런지 학교에서 굴러다니는 재료들을 주워다 쓰게 되더라고요."

하지만 여러 번의 테스트 버전을 만드는 것이 마음가짐의 변화만으로 가능했던 것은 아니다. 기본적으로 학교 안의 풍부한 목재들이 있었기에 이 같은 방식의 작업이 가능했다. TAIK에서는 학생들이 프로젝트를 할 때 필요로 하는 재료들을 제공한다. 가구 디자인의 경우, 자작나무나 플라이우드plywood 같은 목재들을 구비해두고 필요로

하는 학생들이 신청해서 쓸 수 있게끔 한다. 물론 테스트용 의자를 만들기 위해 멀쩡한 목재를 사용하는 일은 드물고, 다른 사람들이 작업하고 남은 소재를 사용할 수 있는지 확인한 후 쓴다. 어쨌거나 주워다 쓸 수 있는 목재가 많으니, 굳이 비싼 돈 들여 재료를 구입해 손을 떨며 작업하지는 않아도 된다는 말씀. 남은 목재를 재활용하는 학생들이니 실패작을 양산하며 학교의 목재를 마구 축내는 도덕적 해이는 당연히 없다. 또 테스트 목업을 누군가에게 보여줄 필요가 없는 학교의 교육 방식도 여러 번의 테스트를 가능케 했다.

"테스트는 학생들이 여러 가지 사실들을 도출해내기 위한 과정의 일부니까 그 부분에만 초점을 둔다면 겉모습이 볼품없어도 누구도 뭐라고 할 수 없죠."

그러니 당연히 굴러다니는 목재를 사용하거나, 누덕누덕 기운 듯한 모습이어도 상관이 없다는 이야기다.

한편 첫 수업을 통해 접한 평가 방식도 그녀에게는 꽤 신선한 충격이었다. 일단 가구 디자인 전공에서 모든 수업의 결과는 패스pass 혹은 페일fail로만 표시되며, 졸업논

문을 쓰고 최종 성적증명서를 받을 때까지 숫자가 찍힌 서류를 받지 않는다. (이 부분은 전공별로 다른데 다른 학과들, 예를 들어 전략 디자인 전공의 경우에는 성적을 학점으로 표시하기도 하며, 교수의 재량에 의해 정할 수 있다.) 두 번째는 교수가 작업에 대한 '평가'를 하지 않는다는 것.

"교수님은 학생을 지도하지, 평가하진 않아요. 어떻게 보면 교수님도 주관적 사고를 가진 개인이니까요."

그렇다면 누가 '평가'하느냐고? 수업을 듣는 학생들과 실무에서 뛰고 있는 디자이너들이 함께 평가를 내린다. 석사과정 학생들은 이미 예비 디자이너로서 인정받기 때문에 서로에 대한 그들의 시각과 평가도 존중받는다니 실무 디자이너들이야 더 말할 것도 없겠다. 그리고 결과적으로는 학생들의 평가와 현직 디자이너들의 평가가 크게 다르지 않은 것을 보면 평가의 객관성도 어느 정도 확보한 셈이다.

또 하나의 본격적인 '나무 다루기 수업'은 마이너 스터디minor study였는데, 이름에서도 짐작할 수 있듯 반드시 이수해야 하는 과목은 아니지만 기술적인 면을 이해하고 강화시킬 수 있어 많은 학생들이 듣는 수업이다. 다른 디자인 전공 학생들뿐만 아니라 이전에는 다른 학교였던 헬싱키 경영대와 공대 학생들에게도 수강 기회가 열려 있으며, 수업이 개설될 때마다 소재와 주제의 변주가 있기 때문에 최대 세 번까지 수업을 들을 수 있다. 그녀가 들었던 마이너 스터디에서는 핀란드산 목재를 이용하라는 제한이 있었지만 전체적으로는 다양한 목재를 다루기 때문에 '우드 스튜디오wood studio'라는 제목이 붙었다.

가장 처음 만들어야 하는 것은 2명 이상이 앉을 수 있는 벤치. 핀란드에서 나는 나무, 그중에서도 가능한 한 합판이 아니라 원목으로 작업을 하라는 단순한 가이드라인뿐인 이 과제를 위해 그녀가 선택한 것은 그 유명한 핀란드산 자작나무였다. 사실 핀란드에 가장 많이 나는 나무는 소나무와 가문비나무이고 자작나무는 그 다음쯤이지만, 활용도 면에 있어서는 목재 자체가 치밀하고 단단해서 오랫동안 사용할 가구를 만들거

나 조각재로 많이 사용되는 친근한 목재이다. 또 종이처럼 얇고 하얗게 벗겨지는 줄기의 껍질은 그 옛날 종이를 대신했고, 기름 성분이 많아 촛불 대신 자작나무 껍질에 불을 붙여 쓰기도 했다. 참고로 우리나라의 국보 팔만대장경의 일부도 이 자작나무로 만들어져 현재까지 보존되고 있다.

그녀는 해내야 하는 새로운 과제가 주어질 때, 주로 많이 생각하고 많이 스케치한다. 책이나 잡지 같은 시각자료를 보더라도, 연관성이 없는 분야의 것을 고른다. 프로젝트별로 다를 수 있지만, 요즘처럼 수많은 디자이너가 다방면에서 활동하고 그 결과물이 넘쳐나며 이를 쉽게 접할 수 있는 시대에는 오히려 많이 보는 것이 독이 될 수 있기 때문이다. 생각의 가지를 따라가다 그녀가 도착한 지점은 '핀란드에 공부하러 왔

으니 핀란드다운 디자인을 해보고 싶다'는 것이었다. '핀란드답다'는 것을 그녀는 어떻게 정의했을까.

"군더더기 없이, 한 번에 하나의 이야기를 하는 거라고 생각했어요."

그녀는 벤치에 앉는 사람들의 관계에 대해서 이야기를 하기로 했다. 군더더기를 없애는 방안으로 벤치에 앉는 사람을 두 명으로 한정했을 때의 관계를 생각했고, 결국 이 두 사람은 친밀하거나 전혀 모르는 사람이라는 데 생각이 미쳤다. 친하거나 혹은 그 반대의 관계를 벤치로 어떻게 표현할 수 있을까. 그녀의 답은 '각도'였다. 직사각형의 기존 벤치에 약간의 각을 줌으로써 친밀한 사람들끼리는 각의 안쪽으로, 모르는 사람들은 각의 바깥쪽으로 앉을 수 있도록 한 것이었다. 곰곰이 되씹어 생각할수록 그녀의 아이디어는 간단해 보이지만 재치도 있고 의미도 있다는 생각이 들었다. 언제나 단순한 진실은 거듭해 생각할수록 울림이 커지게 마련이다.

대략적인 방향을 잡고 제작에 들어갔지만, 명확하고 간결한 디자인 아이디어라고 해서 결과를 얻는 과정까지 평탄한 것은 아니었다. 가장 단순한 방법은 벤치의 좌석이 되는 직사각형의 통나무에 힘을 가해 약간의 각도를 주어 꺾는 것이지만, 단단한 자작나무의 성질상 헤라클레스라도 불가능한 일이었다. 그래서 그녀는 원목을 얇게 켜서 겹겹이 쌓는 방법을 선택했는데, 이를 위해서는 벌어지는 홈의 각도를 일일이 계산해 나무를 재단해야 했다. 잘못되면 벤치 끝의 모양이 한꺼번에 잘라낸 종이뭉치처럼 제각각이 될 것이었기 때문이었다. 또 각이 약간 틀어져 있었던 탓에 판재 여러 장을 겹쳐서 잡아주는 일반적인 클램프를 사용하는 것도 쉽지 않았다. 그녀는 꼬박 일주일을 나무 틈에 싸여 숫자와 씨름했고 결국 벤치는 양끝이 단정하면서도 위에서 보기에는 완만한 '시옷'자를 그리는 형태로 완성되었다. 그리고 그 벤치는 많은 이들로부터 '뻔하지 않으며 볼수록 새로운 것을 생각나게 만든다'는 찬사를 받았다.

그리고 우드 스튜디오 수업의 또 다른 작업 하나는 나무를 이용해 작은 함을 만드는 것이었다. 그녀가 함을 만들기 위해 선택한 것은 자작나무로 만든 에어크래프트 플

라이우드aircraft plywood와 핀란드산 울 펠트였다. 에어크래프트 플라이우드는 비행기 안쪽에 넣는 합판인데, 일반 합판처럼 나무를 얇게 켜서 붙이는 방식으로 만들었지만 마치 패스트리처럼 더 얇고, 많은 층으로 이루어져 훨씬 가볍고 탄성이 높다. 그녀는 상자를 접는 것에서 아이디어를 얻어 종이 상자처럼 마감되는 두 가지의 함을 만들어냈는데, 교수와 이에 관한 이야기를 나누며 핀란드 디자인에 대한 실마리를 얻었다.

　그녀와 똑같은 소재를 사용해 함을 만든 다른 학생의 작업은 '스웨덴다운 디자인'이라는 평가를, 그녀의 함은 '핀란드다운 디자인'이라는 평가를 받았다. 차이는 펠트를 사용한 방식에 있었다. 이방전의 함에 사용된 펠트는 목재를 부드럽게 이어주는 경첩의 역할을 했던 반면, 별도의 뚜껑을 가지고 있었던 다른 학생의 함은 내부에 펠트를 덧댄 형태였고 따스한 느낌을 전달하기 위해 펠트를 사용했다. 핵심은 '기능성'에 있었다. 다시 말해 형태를 구성하는 요소가 기능적인 역할을 수행하기 위해 그 자리에

있는가의 여부였던 것. 다른 학생의 함은 펠트가 없어도 아무런 문제가 없고, 따스함을 나타내기 위해서라면 펠트 외의 다른 소재를 사용해도 무방하다. 하지만 그녀가 만든 함에서 펠트를 떼어낸다면, 부드럽게 닫히는 기능성을 잃게 됨으로써 미완성인 상태가 되는 것이다. 물론 어떤 것이 더 좋고 나쁘다고 말하는 것이 아니다. 그저 핀란드 디자인의 성격이 가진 한 부분에 관한 이야기일 뿐, 이를 좋아하거나 혹은 싫어하는 것은 모두 받아들이는 사람의 몫일 뿐이다.

"단순히 스케치를 통한 디자인이 아니라 직접 나무를 깎고 제작을 하면서 과정에서 일어날 수 있는 문제점을 알게 되는 거죠. 핀란드 디자인의 실용성은 이런 것에서 나오는 것이 아닐까 싶어요."

그녀는 이 수업에서 핀란드 디자인의 실용성을 다시금 확인할 수 있었다. 아니 어쩌면 그보다는 핀란드 디자인이 실용적일 수밖에 없는 과정을 이해할 수 있었다는 것이 좀 더 정확할지도 모르겠다. 학교가 학생들에게 책상머리 지식 외에 체험적으로 다양한 시행착오를 겪을 수 있는 기회와 시간을 제공하는 당연하고도 실용적인 교육이 군더더기 없고 기능적인 핀란드의 디자인을 낳은 것이 아닐까.

Portfolio 3.

<div align="right">

콤팩트 키친 프로젝트

</div>

Year	2008	
Class	콤팩트 키친 프로젝트 (산학협동)	
Exhibition	2009 알바르 알토 뮤지엄 전시	Alvar Aalto Museum Exhibition
	`Co-Core International Art and Design Critiques` University of Art and Design Helsinki	
	2008 헬싱키 디자인 위크 전시	`Show 100` Helsinki Design Week Exhibition

TAIK에서 아이디어를 냈고 업체들이 실제 제작을 도운 산학협동 프로젝트의 결과물이다.

집의 한 곳에 고정된 공간으로써가 아니라, 사뿐하게 어디든 옮겨갈 수 있는 부엌으로의 시각 전환을 시도했다.

Class.2

부엌을 호주머니 속에 넣는 법,
콤팩트 키친 프로젝트

부엌에 대한 느낌이나 해석은 모두 다를 수 있다. 썰고, 튀기고, 볶고, 삶고, 씻고, 수납하는 모든 일이 효율적으로 이루어져야 하는 공간이기도 하고, 엄마표 된장찌개가 만들어지는 군침 도는 아련한 추억의 공간이기도 하다. 또 지인들을 그러모아 왁자지껄한 파티를 벌이기 위해 꼭 필요한 공간인가 하면, 누군가에게는 화학실험실 못지않은 창조의 공간이기도 하다. 그러나 이 모든 부엌들이 가진 공통점이 있으니, 대체로 '너무 크다'는 것 또는 '너무 무겁다'는 것!

요즘 잡지에서 흔히 볼 수 있는 부엌 광고를 보면 커다란 냉장고와 쿡탑, 대리석 상판(혹은 그렇게 보이는) 조리대와 아기 욕조만 한 싱크대로 모자라서 한가운데에 아일랜드 형태의 조리대까지 보인다. 대체 이런 부엌을 언제쯤 가져볼까 싶다.

그 와중에 정곡을 찌르는 이방전의 한 마디. "그런데 그거, 이사 가면 두고 가야 하잖아요." 그녀의 말이 옳다. 아무리 정성 들여 가꾼다 한들, 타일 하나하나에 손때 묻은 사연이 있다 한들, 이사 가면 말짱 도루묵. 부엌을 떼어갈 수도 없는 노릇 아닌가.

이런 생각의 끄트머리에서 시작된 '가구처럼 가벼운 부엌은 어떤 모습일까'에 대한 답이 콤팩트 키친의 탄생 배경이다. 효율적이고 능률적이며 아름답기까지 한 작은 부엌 만들기에 대한 도전은 TAIK의 석사과정 학생들에 의해 시작되었지만, 곧 여러 회사들이 참여하는 산학협동 프로젝트가 되었다. 핀란드에서 이루어지는 산학협동 프로젝트 역시 기본적인 틀은 한국과 크게 다르지 않다. 크게 두 가지 경우로 나누어 볼 수

있는데, 한 가지는 기업에서 새로운 디자인, 학생들의 생기 넘치는 아이디어를 이식받기 위해 학교 측에 제안을 하는 경우다. 다른 한 가지는 학교에서 시작된 디자인 프로젝트를 실제 세상으로 불러내기 위해 기업으로부터 기술적 혹은 금전적으로 지원을 받는 방식인데, 콤팩트 키친 프로젝트는 후자의 방식으로 진행되었다.

총 16명의 학생이 모였다. 공간 디자인을 전공하는 학생들과 가구 디자인을 전공하는 학생들이 모여 기능적으로 아름답게 압축된 부엌을 만드는 한편, 여기에 어울리는 테이블웨어도 디자인하기로 했는데, 테이블웨어 디자인은 응용미술Applied Art 학과의 학생들이 참여했다. 프로젝트는 조별 작업으로 전개되었는데, 각 조에는 스칸디나비아·유럽·아시아 학생이 한 명씩 포함되도록 짜여졌다. 하나의 문화권뿐 아니라 전 세계적으로 통용될 수 있는 부엌의 새로운 패러다임을 제시하기 위한 월드 와이드 드림팀이 꾸려진 셈이다. 이는 전 세계에서 학생들이 모여드는 TAIK가 가진 강점이기도 하다.

사실 부엌에 대한 각 문화의 인식은 알바르 알토의 파이미오 체어Paimio chair와 베르네르 판톤Verner Panton의 플라스틱 팬톤 체어 사이의 간극만큼이나 현격한 차이가 있다. '앉는다'는 기본 전제는 같지만 그 외의 디테일한 부분이 전혀 다른 것처럼. 예를

들어 한국에서는 설거지 후 물이 빠져 자연 건조가 되도록 그릇들을 한편에 켜켜이 쌓아두는 장면을 쉽게 목격할 수 있지만, 유럽에서는 설거지가 끝나자마자 마른 행주로 닦아 원래 자리에 고이 돌려놓는 것이 일반적이다. 흥미로운 것은 같은 유럽이어도 북유럽의 경우는 한국과 비슷한 패턴이라는 것.

"학생들의 아파트에 가보면 우리와 비슷하게 그릇을 설거지 후에 쌓아놓을 수 있는 곳이 있어요. 차이점이라면 우리나라는 설거지한 그릇들을 싱크대 옆에 쌓아두지만, 핀란드는 싱크대 위의 캐비닛에 쌓아두죠. 캐비닛은 바닥이 뚫려 있어서 물방울이 싱크대로 바로 떨어지게 되어 있어요."

그녀는 여기에 덧붙여 한국과 멀리 떨어져 있는 핀란드가 비슷한 생활습관을 가지고 있다는 점과 비슷한 습관을 조금은 다른 방식으로 풀어나간 것이 몹시 흥미로웠다고 말했다. 설거지만 해도 이럴진대, 여기에 환경과 역사 코드가 아로새겨진 음식문화까지 포함하면 각 나라별, 문화권별 차이에 대한 이야기는 책 한 권을 다 채우고도 남을 지경이다. 그래서 이방전과 이탈리아에서 온 발렌티나Valentina Folli, 그리고 핀란드 학생인 수산나Susanna Vaara는 월드 드림팀의 장점을 한껏 살린, 독특하면서도 즐거운 리서치로 프로젝트를 시작했다. 서로의 문화적 특징을 담뿍 살린 식사를 함께 나누며 부엌에 관한 이야기를 나누는 것, 다시 말해 서로에게 요리를 해주고 차이점을 공감하면서 모든 문화의 사람들이 편안하게 음식문화를 나누는 부엌을 만들자는, '도원결의'에 버금가는 '부엌결의'가 이루어진 것이다. 사실 북유럽과 서유럽 사이의 문화적 차이보다 유럽과 아시아의 간극이 더 컸기 때문에 그녀와 나머지 둘 사이의 문화를 만족시키는 접점을 찾기가 더 힘들었다.

하지만 결국 이런 차이들은 '콤팩트 키친'이 가져야 하는 조건들에 의해 걸러지고 좁혀졌다. '가구로서의 부엌'은 결국 간결함으로 정리되며, 때문에 이들의 부엌은 가벼운 구조 위에 유연성을 갖춘 도구들로 만들어져야 했기 때문이다. 공간의 경제성을 확보하는 것은 물론 많은 재료를 사용하지 않고 만드는 것 또한 콤팩트 키친이 이루어야

할 목표 중 하나였다.

이방전과 그녀의 팀은 우선 담백하고 단순한 구조를 생각해냈다. 가장 중점을 둔 것은 불필요한 수납공간을 최소화하는 것이었는데, 실제 부엌에서 사용하는 물건들을 꺼내 수납공간을 조사하는 것으로 작업의 첫발을 뗐다. 조사를 통해 발견한 불필요한 공간을 줄여나갔고, 특히 위쪽에 자리 잡은 수납장의 경우 싱글이나 커플이 거주하는 작은 규모의 집에서 사용하기에 불필요하다는 사실을 알아냈다. 여기에 싱크대와 인덕션, 냉장고, 조리대 등으로 부엌이 갖춰야 하는 필수 요소들을 정해, 몇 가지 버전을 만들었다. 기본 뼈대를 공유하는 모듈 형식에 버전별로 구성요소를 달리함으로써 다양한 형태의 부엌 구성을 가능하게 했고, 이를 통해 사용자가 가장 필요로 하는 요소들을 선택할 수 있도록 한 것이다. 디자인의 방향을 찾은 이후의 미션은 기업들과 연

계하여 부엌을 현실 세계로 불러내는 것. 기본적인 프레임을 철제로 구성했기에 이를 제작할 수 있는 스틸 제작업체에 도움을 청했고, 냉장고·전기 인덕션 등의 제품을 장착하기 위해 각각의 기업들로부터 지원을 받았다. 조리대 상판은 고강도 플라스틱을 다루는 두라트DURAT로부터 구할 수 있었다. 다방면의 기업들로부터 전문적인 도움을 받은 결과, 그녀들의 모듈화된 콤팩트 키친은 드디어 손에 잡히는 모습으로 태어나게 되었다.

프로젝트를 통해 만들어진 것은 총 4가지의 콤팩트 키친과 3세트의 테이블웨어. 흥미로운 것은 네 팀이 만든 부엌이 '간결하고 경제적이며 아름다울 것'이라는 똑같은 전제 아래에서도 모두 다 제각기 다른 모습으로 만들어졌다는 점이다. 집 안에서도 부엌의 사회성을 강조하여 조리대와 테이블을 연결하여 식사와 조리를 함께 할 수 있도록 만든 팀이 있는가 하면, 프레임 안에 조명을 설치하여 보다 환한 분위기를 연출한 부엌도 있었다. 흥미로운 것은 남성들로만 구성된 팀의 부엌이었는데, 얼핏 사무실을 연상케 할 정도로 금속의 느낌이 강했다. 이들의 부엌은 제작되었다기보다 기존의 가구들을 재활용해서 만들어졌는데 테이블을 기본적인 프레임으로 하여 캐비닛을 단 형태였다. 이들의 부엌은 '남자들이 생각하는 부엌'이 어떤 형태인지와 더불어 여성과 남성이 가진 부엌의 이미지가 각기 다르다는 것을 명확하게 알려주었다.

한편, 이들의 부엌은 작업이 이루어진 2008년 〈헬싱키 디자인 위크〉에 전시되었고, 지난해에는 알바르 알토 뮤지엄에서 1930년대 알바르 알토와 아이노 알토가 함께 구상했던 부엌(가히 콤팩트 키친의 조상이라고 불러도 좋을 만한)과 비교해 전시되기도 했다.

이방전은 프로젝트를 마친 후, 다른 조의 결과물을 보면서 '와! 어떻게 이런 생각을 할 수 있지?'라며 계속해서 감탄했다고 한다. 너무나 확연한 문화적 배경 덕분에 생길 수 있는 사고의 방향이 이토록 다를 수 있다는 것을 확인할 수 있어서 즐거웠다고도 했다. 무엇보다 바로 이런 시각의 확장이 바로 그녀가 유학의 최대 메리트로 꼽은 것이었다. 학생들의 국제적인 감각을 위해 전 세계에서 불편부당하게 학생들을 선발하는

TAIK였기에 더욱 그렇게 느꼈을 수도 있겠다.

　　아무튼 콤팩트 키친의 결과물들을 보고 난 이후, 나의 워너비 키친에도 변화가 있었다. 담백하고 군더더기 없는, 언제고 집 안의 중심으로 끌어올 수 있는 부엌. 갈수록 화려하고 크고 무거운 부엌들로 넘쳐나는 최근 우리나라의 트렌드로 봐서 언제쯤 가질 수 있을는지 요원하기는 하지만, 언제고 꼭 나와주었으면 하는 바람이다. 그러면 이사를 다니면서도 꼭꼭 챙겨 다니다 나중에는 딸에게도 물려줄 수 있지 않을까.

Class.3

어디에나 디자인은 있다,
인비저블 디자인^{invisible design}의 시대

「21세기 디자인의 역할」이라는 제목이 붙은 덴마크 디자이너들의 성명을 읽다 갑자기 머릿속 전구가 켜진 것 같은 느낌을 받았다. 그들은 "디자인이 무엇인지에 관한 것보다 디자인이 할 수 있는 것에 관해 이야기하자Let us discuss what design can do- rather than what design is"고 말하고 있었다. 어찌 보면 사소한 화제의 전환인 것처럼 보여도, 이렇게 시선을 약간 돌리기까지는 꽤 많은 시간이 걸렸을 것이다. 아직도 많은 디자이너들이 '디자인'의 본질 혹은 '좋은 디자인'의 정의를 찾으려 한다는 면에서 '도구로서의 디자인'에 관한 논의는 신선하게 느껴졌다. 디자인은 무엇을 할 수 있을까. '삶을 더욱 좋게 만드는 것design to improve life'이 그중 하나의 답이 될 수 있을 것 같다. 삶을 개선하는 디자인, 이것은 덴마크를 거점으로 활동하는 비영리 단체 인덱스INDEX의 캐치프레이즈로, 이들은 디자인이라는 도구로 우리가 살고 있는 이 세상에 산적한 문제들을 새로운 방식으로 해결할 수 있다는 신념을 실천한다.

그렇다면 편안한 침대, 유려한 곡선의 의자만이 우리의 삶을 더 낫게 만들어주는 걸까. 오히려 눈에 보이지 않는 부분들이 더욱 더 디자인을 필요로 하고 있을지 모른다. 마치 드러나 있는 것보다 바다 속에 잠겨 시야에 잡히지 않는 부분이 더 큰 빙산처럼. '눈에 보이지 않는 것을 디자인 한다'는 것은 다소 막연하게 느껴질 수 있지만, 우리도 일상에서 종종 해내고는 하는 일이다. 가장 단순한 예는 동선을 고려하는 것. 바쁜 아침, 조금이라도 더 자기 위해서는 출근 혹은 등교를 위해 준비해야 하는 모든 동

작들이 효율적이고 유연하게 연결될 필요가 있다. 샤워를 하러 들어갔다 수건이 없다는 것을 깨닫고 수건을 찾아 나선다거나, 화장은 안방에서 하고 옷은 건넌방에서 입고, 양말을 찾아 다시 안방으로 돌아왔다 향수를 뿌리기 위해 다시 욕실로 향한다면 두말할 것 없이 지각이다. 그래서 수건은 욕실에 있어야 하고, 옷 입기를 비롯한 그루밍은 최소한의 장소에서 이루어져야 한다. 이방전이 들었던 '디자인 전략과 혁신Design Strategy and Innovation' 수업은 이처럼 눈에 보이지 않는 것들, 예컨대 동선부터 사람들의 행동양식, 세상에 없던 서비스의 프로세스를 개발하는 것까지 비물리적인 영역의 디자인을 다루고 있다.

언제나 '손'을 이용해 디자인을 완성해왔던 그녀에게도 이 수업은 새로운 도전이었다. 게다가 세상에 없던 시스템을 만들어내야 하는 것이었으니 더욱 더.

"처음 수업을 들어갔는데 구체적으로 뭘 해야 하는지를 몰랐어요. 수업 제목만 들으면 굉장히 거창하고 뭔가 많은 사람들이 많은 일을 하는 것 같기는 한데 감이 잘 안 오더라고요."

그러나 디자인적 사고를 하는 사람답게 그녀는 금세 방향을 찾을 수 있었고, 팀을 이루어 해내야 하는 과제를 무사히 끝낼 수 있었다. 시스템을 디자인하는 그들의 과제는 '오픈 프로덕트 커뮤니티open product community'라는 이름으로 태어났다. 이것은 누구라도 좋은 아이디어를 생각해내기만 한다면, 이를 실제로 만들어낼 수 있고 또 상품으로 판매할 수 있도록 하는 시스템이다. 이를 만들기 위해서는 모든 단계를 세심하게 살피고 각 단계마다 필요로 하는 부분들이 무엇인지를 파악해야 했다. 가장 먼저 사람들이 생각을 나눌 수 있는 커뮤니티가 필요하다. 여기에서 생겨난 아이디어를 현실화시킬 수 있는 업체나 디자이너를 연결하는 방법과 실제로 상품화 되었을 때 시장에서 판매할 수 있는 루트까지 고려해서, 이를 배치하고 가동하는 것까지 모두가 이들의 시스템에 포함되었다. 그녀가 원래 하던 영역으로 예를 들자면, 단순히 의자를 디자인하는 것이 아니라 의자가 놓일 공간의 분위기는 물론 건축물에 이르는 콘텍스트context 까지

OPEN PRODUCTS COMMUNITY

모두 고려해야 하는 셈이다. 몹시도 광범위한 일이었고, 어떻게 보면 하나의 비즈니스 모델을 개발하는 일이기도 했다.

수업의 내용을 들어 짐작할 수 있듯 '디자인 전략과 혁신'은 그녀의 전공인 가구 디자인 수업은 아니다. TAIK에서는 본인이 원한다면 다른 전공 영역의 수업도 들을 수 있는데, 이 수업은 산업 및 전략 디자인 전공Industrial and strategy design의 주요 수업 중 하나다. 산업 및 전략 디자인 전공은 마케팅과 리서치, 디자인과 문화, 인간과 기술 사이 의 인터랙션 등을 다루는 영역으로, 디자인을 중심에 두고 다양한 영역이 함께 버무려

지는 비빔밥 같은 성격을 가지고 있다. 그중에서도 이 디자인 전략과 혁신 수업은 국제 디자인경영과정IDMB: International Design Management Programme의 부전공 수업과 동일한 것으로, 헬싱키 경영대·헬싱키 공대가 함께 운영한다. 그러니 이 수업이야 말로 디자인, 비즈니스, 테크놀로지가 하나로 합쳐지는, 세 학교에서 단일한 학교로 거듭난 '알토 대학교'가 지향하는 방향을 명확히 보여주는 단서인 셈이다.

그녀의 부연 설명으로는 산업에서의 디자인과 전략을 공부하는 이 전공이 새롭게 주목 받는 영역이며, 그만큼 학교나 핀란드 정부의 관심이 크다고 한다. 앞서 이야기했던 덴마크의 경우, 예를 든 단체들이 비영리단체의 성격을 띠고 있어 이들이 디자인을 통해 하려는 일의 성격이 좀 더 공익적인 성격일 뿐 '도구로써의 디자인' 혹은 '전반을 아우르는 디자인'을 지향한다는 면에서 큰 맥락은 비슷해 보인다. 콘스트팍에서도 '디자인 인사이트design insight'라는 수업을 통해 제품의 생산과 관련된 문화적·산업적 비즈니스와 관련된 영역을 살피는 작업의 중요성을 강조하고 있다. 산업적인 측면에서 디자인을 단순히 잘 팔릴 수 있도록 제품의 외양을 꾸미는 '미술적인 영역'에 한정하지 않고 기업 경영과 제품 개발 전반에 '디자인적 사고방식'을 활용하는, 이런 경향은 북유럽 전반을 관통하는 듯 보인다. 어쩌면 이것은 전 세계를 아우르는 경향일지도 모르겠다. 이미 미국의 유명 경영대학원들이 디자인 관련 과정을 개설해 운영하고 있는 것을 보면 말이다. 하지만 경영대학원들의 디자인 과정은 짧게는 5일 정도로 충분한 디자인적 사고를 배우기에는 기간이 짧은 편이다. 반면 북유럽에서 이루어지는 디자인 경영 수업들은 최소한 두 달 이상의 밀도 높은 시간들을 보장한다. 무엇이 더 좋다고 섣불리 이야기하기는 어렵겠지만, 왠지 원숙한 디자인 토양에서 충분한 시간을 가지는 북유럽의 수업들로부터 좋은 변화가 생겼으면 하는 응원의 마음이 든다. 어쩌면 결국 이로 인해, 디자인으로 인해 세상이 더 살기 좋은 곳으로 바뀌게 될지도 모를 일이니 말이다.

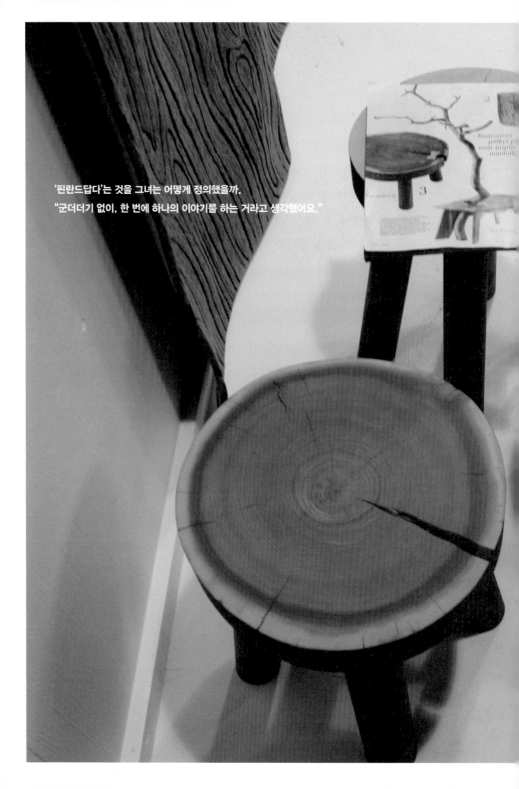

'핀란드답다'는 것을 그녀는 어떻게 정의했을까.
"군더더기 없이, 한 번에 하나의 이야기를 하는 거라고 생각했어요."

✚ Internship

꿈의 인턴십, 아르텍

인턴십에는 귀천이 없다지만, 다들 할 수만 있다면 전공을 살려 일을 배울 수 있는 이름 있는 회사에서 인턴십을 하고 싶어한다. 누군들 그렇지 않을까. 경영학도는 애플 혹은 코카콜라에서, 언론학도는 『뉴욕타임스』에서, 자동차 디자인 전공자라면 폴크스바겐이나 토요타의 인턴십을 꿈꿀 것이다. 선망하는 회사나 브랜드에서의 인턴십이라면 이력서를 풍요롭게 한다는, 지극히 현실적인 이유를 떠나서라도 쌍수를 들고 환영할 일이다. 그 회사에 직접 들어가 특유의 분위기를 느끼고, 실제로 업무에 관여하면서 (그것이 아무리 사소하고 작은 일이라고 해도) 과정을 이해하고 최종 결과물을 보는 모든 과정이 뿌듯하고 가슴 뛰는 경험일 것이기 때문이다.

가구 디자인 전공자, 최소한 북유럽에서 가구 디자인을 전공하는 학생이라면 아르텍ARTEK에서의 인턴십은 누구나 꿈꾸는 최고의 기회다. 아르텍이 어떤 회사이던가. 핀란드의 전무후무한 스타 디자이너 알바르 알토가 설립한 디자인 회사가 아니던가 말이다. 1935년, 자본가이자 미술품 수집가인 마이레 굴릭센Maire Gullichsen과, 미술비평가 닐스 구스타프 하흘Nils Gustav Hahl 그리고 아내 아이노 알토 함께 설립한 아르텍은 75년이 지난 지금도 알바르 알토의 의지와 디자인 제품들을 판매하며, 지속가능한 디자인의 모범으로 성장하고 있다. 이방전이 가구 디자이너들의 성지와도 같은 이곳, 아르텍에서 3개월 동안 인턴으로 일했다는 사실은 듣고 있는 나까지도 흥분하게 만들기에 충분했다. 그녀는 "아르텍에서의 인턴십은 정말로 운이 좋았기 때문"이라고 거듭 강조했

지만, 그 과정의 면면을 살펴보면 운이 작용한 부분은 극히 적었다는 사실을 금세 눈치챌 수 있다.

사건의 전말(?)은 이렇다. 여름방학을 앞둔 어느 날, 그녀는 평소와 다름없이 학교 게시판 앞을 지나고 있었고, 그녀의 눈에 포스터 한 장이 포착되었다. '서머 잡Summer Job' 이라는 말 외에는 모두 핀란드어로 쓰여 있었기에 무작정 수첩에 적어 집에 오자마자 컴퓨터를 켰다. 그리고 인터넷 사이트를 통해 포스터의 내용을 알아보니 당시의 헬싱키 예술대와 경제대, 공과대 3개 대학교를 대상으로 진행하는 인턴십 프로그램이었던 것. 마치 '고사팅'처럼 학생들은 참여 기업을 확인한 후 원하는 회사를 세 곳 적어서 제출하고, 기업은 기업 나름대로 프로그램 주관처에 신청서를 제출한다. 인턴십을 주관하는 곳에서는 기업의 요구사항과 학생들의 지망을 고려하여 학생과 기업을 이어주는데, 일단 서류가 기업으로 건네지면 인터뷰 여부나 절차는 모두 해당 기업이 진행하게 된다. 서류를 제출하고서 '혹시나' 하는 기대가 없었다면 거짓말이겠지만, 그래도 그녀는 크게 기대하지 않았다고 했다. 왜냐하면 서류를 내기 전 진행되었던 프로그램 설명회에 참석한 외국인이 그녀를 포함해 딱 세 명뿐이었기 때문이다. 200여 명 가까이 되는 핀란드 학생들을 보며, 또 진행자가 "혹시 핀란드어를 할 수 없는 사람이 있나요?"라고 묻는 것을 들었을 땐 '괜히 지원했나' 하는 생각이 절로 들었다고 했다.

그러나 지원하고 얼마 지나지 않아 그녀는 너무나 뜻밖의 기쁜 소식을 들을 수 있었다. 1지망이었던 아르텍에서 면접을 보러 오라는 연락을 해왔던 것. 함께 지원했던 다른 친구나 주관처로부터 이야기를 들어보아도 1지망 기업에 서류가 가는 경우는 흔치 않았다. 그녀는 곧바로 이 행운의 탈을 쓴 기회를 놓치지 않기 위해 할 수 있는 한 최선을 다해 준비 작업에 들어갔다. 가장 먼저 한 일은 든든한 멘토이자 조언자인 교수님을 찾아가 상황에 관해 이야기를 나누고 포트폴리오를 보여드린 후 조언을 구한 것이었다. 교수님은 그녀를 격려하는 한편, 인터뷰 때 선생님의 이름을 꼭 말하라는 힌트도 얹어주었다. 여기에 그치지 않고 인터뷰 당일, 그녀는 핀란드에서 들었던 수업의 진행

과정을 보여줄 자료들과 언젠가 아르텍에 인턴 혹은 직원으로 지원하고 싶어서 만들었던 커버레터와 이력서를 함께 챙겨갔다. 인터뷰를 맡은 아르텍의 매니저는 그녀의 작업에 관심을 보이며 이야기를 끝까지 경청했다. 그러고도 모자라 그녀에게 자신이 진행하고 있는 프로젝트에 관해서 몹시도 소상하게 설명해주었는데, 그녀는 매니저의 이런 호의적인 태도가 너무 고마웠던 것과 동시에 이를 계기로 어느 정도 기대감을 갖게 되었다고 덧붙였다. 아니나 다를까, 매니저의 호의적인 태도는 그녀가 아르텍에서 인턴으로 일할 수 있을 것이라는 일종의 전조였다. 의외의 결과는 공대생 1명과 예술대생 1명을 뽑기로 했었던 애초 아르텍의 계획과는 달리 그녀를 포함해 예술대생 2명이 뽑혔다는 것이었다. 그렇게 그녀는 산업전략industrial strategy을 전공하는 핀란드 친구 마티Matti와 함께 아르텍에서의 여름을 보내며 아이맥스 급으로 시야를 넓힐 수 있었다.

두 명의 인턴이 담당했던 일 중 주요한 일은 새로운 야외용 타일 디자인을 개발하는 것. 당시 아르텍은 UPM이라는 기업과 함께 프로젝트를 진행 중이었는데, 산림업계에서 유명한 UPM에서 종이와 플라스틱 액을 섞어 만든 신소재에 꼭 맞는 사용처와 디자인을 고심하던 참이었다. 예술과 기술의 결합ART+TEK이라는 의미를 담은 회사명답게, 아르텍 역시 알바르 알토의 디자인에 안주하지 않고 계속해서 새로운 소재를 개발하고 찾아나서는 작업을 하고 있기에 두 기업의 공동 프로젝트가 이루어졌던 것. 실제 알바르 알토는 층층이 붙인 여러 겹의 자작나무를 구부려 성형하는 적층곡목기법laminated bentwood을 개발했고, 이를 활용한 디자인, 예컨대 파이미오 의자와 같은 우아한 디자인을 제시함으로써 가구 디자이너로도 인정받았다. 그는 오토 코르호넨Otto Korhonen과 함께 다양한 목재 성형기법을 연구·개발했고 적층곡목기법과 두께 1밀리미터 내외의 자작나무를 여러 장 겹쳐 고압으로 굳혀 충분한 탄성을 확보하는 성형합판기법moduled playwood에 이어, 스스로 생애 최대의 아이디어였다고 밝힌 '벤트 니bent knee' 기법으로 특허를 출원하기까지 한다. 그러니 그가 설립한 아르텍이 새로운 소재 개발과 가공에 적극적인 것도 그의 창업정신을 충실하게 따르고 있기 때문인 것이다.

애초에 예술대생 1명과 공대생 1명을 인턴으로 뽑고자 했던 것도, 아르텍의 철학에 기인한 것이 아니었을까.

아무튼 이들이 담당한 신소재는 종이를 주 소재로 하여 만들어졌지만, 습기의 영향을 전혀 받지 않았던 덕에 야외용 타일로 개발하는 것으로 가닥이 잡혀 있는 상태였다. 이방전의 인턴십 인터뷰를 했던 매니저가 바로 이 프로젝트의 담당자였고, 두 명의 인턴에게 소재의 특성, 현재까지의 개발 상황, 유명 디자이너들과 함께 진행했던 다양한 프로젝트의 결과물 등에 관해 알려주었다. 당시까지의 결과물을 토대로 기술적인 부분들을 보강하면서 야외용 타일 디자인을 개발하여 앞으로 나아가는 것이 이들이 해야 할 일이었던 것이다. 이를 위해 이방전과 마티는 소재에 대해 함께 공부하고, 디자인을 위해 해결해야 하는 다양한 문제들을 고심했다.

기왕 들어갔으니 비중 있는 큰 프로젝트에 참여하고 싶지 않았는지를 묻는 나의 속물적인 질문에 그녀는 담백한 '아니오'를 내놓았다. 주어진 작업을 하는 것만으로도 배울 수 있는 것이 너무 많았기에 다른 프로젝트를 욕심 낼 정신이 없었노라고 말이다.

"학교에서는 주로 가구를 디자인하니까요. 아르텍에서 가구 외의 디자인을 고민할 기회를 얻은 것이었고, 덕분에 이전에 다루어보지 않았던 소재를 다루게 된 것도 좋았어요."

사실 알고 보면 타일 디자인도 그리 만만한 일이 아니다. '타일? 그냥 네모나게 만들면 되지 않나?'라고 간단히 생각해버리기 쉽지만, 실제로 타일 하나를 세상에 내어놓기 위해서 넘어야 하는 산은 에베레스트만큼이나 높고도 험하다. 일단 크게 구분해도 미적인 부분과 기능적인 측면, 경제성을 모두 고려해야 한다. 단순하게 생각해서 네모난 타일을 만들기로 결정했다손 치더라도, 가로와 세로의 비율을 어떻게 하는 것이 좋을지 하나만 놓고도 별처럼 많은 경우의 수를 따져봐야 한다. 타일에 사각형 아닌 다른 도형을 입히기로 했다면, 어떤 모양을 적용시킬지 정해야 하고, 역시나 가장 보기 좋은 비율을 찾아내야 한다. 실제로 타일을 깔 때에 모양을 맞추기 힘들다면 타일이

아니라 퍼즐이 될 테니 이런 기능성도 생각해야 한다. 사각형 아닌 다른 도형이라면 타일을 이어 붙였을 때 생겨나는 빈 공간을 훌륭하게 메워 줄 또 다른 타일을 디자인해야 하며, 이런 경우 일은 순식간에 두 배로 불어나게 된다. 타일 하나가 너무 넓으면 곡면에 깔 때에 어려움이 있을 것이고 너무 작아도 문제일 것이니 타일의 적절한 크기를 결정하는 것도 쉬운 일은 아니다. 디자인적인 측면에서 단순히 형태만 고려해도 이 정도인데, 여기에 컬러와 아르텍의 브랜드 아이덴티티를 보여주는 것까지 더하면 이들의 고민은 뫼비우스의 띠처럼 끝이 없을 것처럼 보였다. 심지어 외장용 타일이라는 목적에 맞는 기능적인 혹은 공학적인 고려도 필요하다. 신소재를 어느 정도 압력으로 압축을 할지, 두께는 어느 정도로 할지, 또 공학적으로 안정적인 구조는 어떤 것인지 등. 게다가 제품의 경제성은 또 어떻고! 색상을 다양화함으로써 제작비용이 늘어난다면 결코 팬톤 컬러칩에서 찾을 수 있는 기기묘묘한 색감의 타일을 만들 수는 없을 것이다. 만일 신소재를 한 번 가공하는 데 들어가는 일정한 비용과 양이 정해져 있다면, 이것 역시 원가에 반영될 것이다. 현대의 건축가들이 고대의 왕들처럼 좋다 하는 원자재를 무한정 끌어다 쓸 수도 없는 상황이니 현실적인 소비자 가격의 중요성도 무시하지 못할 요소이기 때문이다. 물론 제품을 출시하기까지 접하게 될 사소하고도 구체적인 문제들은 이밖에도 많다.

이방전과 마티, 두 명의 인턴은 이 많은 문제를 어떻게 헤쳐 나갔을까. 그녀는 주로 손을 움직임으로써 아이디어를 얻는 편이라, 스케치를 해본다거나 간단하게 무언가를 만드는 방식으로 타일의 형태를 고민했다. 마티는 마티대로 편안하게 느끼는 방법을 통해 아이디어를 얻었고, 둘은 종종 개인적으로 떠올린 다양한 방법과 형태에 대해 이야기를 나누고 함께 모형을 만들거나 실제로 소재를 가공해보며 문제들에 대한 해법을 찾았다. 그리고 어느 정도 진척된 부분에 관해서 매니저와 논의하는 시간을 갖고, 매니저는 실무 경험에서 익힌 감각으로 그들이 낸 결과 중 부족한 부분을 짚어주거나 앞으로의 방향을 제시함으로써 엉킨 실타래를 풀어나갔다.

이렇게나 산적한 문제를 해결하려면 하루 스물네 시간이 모자랄 정도로 치열한 나날을 보냈을 것만 같은데, 머릿속에서는 폭풍우가 칠지언정, 표면적인 이들의 일상은 너무나 평온하고 여유로웠다. 보통 그녀가 출근하는 시간은 8시 반에서 9시경으로, 같은 사무실에 있는 이들과 간단하게 인사를 나누고 나서 일을 시작한다. 모두들 그렇듯이, 그녀도 자기가 해야 하는 일들을 알아서 한다. 주어진 업무의 목표나 방향에 관해 알려주고 난 이후에는 누구도 답을 알아내기 위한 구체적인 방법에 관한 지시를 하지 않는다. 그녀는 스스로 필요하다고 판단한 일들을 위해 책을 찾아보거나 아이디어를 형상화하는 작업을 한다. 때로 아르텍의 쇼룸을 둘러보거나 샘플 제작을 위해 워크숍을 찾기도 했다. 가장 부러웠던 점은 이 모든 작업들을 개인의 일정에 맞게 조절할 수 있다는 것. 이방전이 첫 출근하기 전 매니저에게 출퇴근 시간을 묻자 돌아온 답은 "네가 원하는 시간에 나와서 원하는 시간에 들어가라"는 것이었다. 또한 자신의 배꼽시계에 맞춰서 점심을 먹으면 그뿐, 점심시간 역시 따로 정해져 있지 않다. 실제로 핀란드의 직장인들은 오전 8시나 9시 사이에 출근해, 오후 4시와 5시 사이에 퇴근을 하기 때문에 한국에 비하면 일찍 문을 닫는(보통 저녁 7시나 8시경) 백화점이나 레스토랑의 이용에 큰 불편을 느끼지 않는다. 개인적인 일이 있다면 조금 더 일찍 나와서 일찍 퇴근하거나, 반대로 늦게 나와서 더 늦게 퇴근해도 누구도 뭐라 하지 않는다. 이것이야 말로 '올레!'가 아닌가. 규칙상으로는 정해진 근무시간을 채우기만 하면 되는데, 그녀는 이를 체크하는 것을 한 번도 본 적이 없다고 했다. 퇴근시간 무렵이면 자리에서 일어나도 될까, 말까 하는 문제로 사고력을 소모하는 한국 직장인들과는 사뭇 다른 모습이다.

이런 업무 문화의 열쇠는 '신뢰'에 있는 것 같다. 회사는 구성원의 창의성과 자율성을 인정하고 직원들은 맡겨진 일에 책임감을 가지고 일하는 것, 그리고 양측 모두 서로가 자신의 역할을 잘 하고 있다고 믿지 않고서야, 한국적인 시각에서 느슨해 보이는 출퇴근 시스템 안에서 누수 없이 높은 성취를 이루어낼 수 있을까. 회사는 또한 스스로 뽑은 직원들의 능력을 믿는다. 그 직원이 3개월의 짧은 시간 동안만 일하는 인턴이라

할지라도 사정은 다르지 않다. 또 학생 인턴에게 잔심부름 수준의 잡무를 맡기는 한국과는 달리, 독립적인 프로젝트에 주체적으로 참여할 수 있는 기회를 주는 것도 북유럽 인턴십의 특징이다. 아마도 TAIK 학생에 대한 전폭적인 신뢰와 디자이너를 존경하고 존중하는 문화적 저변이 있기 때문일 것이다. 그녀의 증언(?)은 이렇다.

"한국에서는 학생 신분으로 기업에서 도움을 받는 것에 굉장히 제약이 많았어요. 자료를 찾을 필요 없는 간단한 질문에도 대답을 해주지 않는 경우가 많았죠. 핀란드에서 공부하는 동안 디자인 회사에 문의를 할 일이 있어 교수님께 부탁을 드렸는데, 직접 전화를 해보라고 하시더라고요. 학교와 지도교수님의 이름을 밝히고, 어떤 도움이 필요한지 이야기하면 된다고 하셨어요. 그런데 정말 마술처럼 흔쾌히 부탁을 들어주더라고요. 이후로도 스폰서십이나 기술적인 부분에서 도움을 요청할 일이 몇 번 있었는데, 다들 한결같이 성의 있게 도와주었던 것이 상당히 인상적이었어요."

이런 분위기 안에서 많은 디자인 기업들이 다른 어떤 곳보다 TAIK의 워크숍을 신뢰한다. 그래서 제품을 위한 샘플 제작을 학교에 맡기는 경우가 많은데, 학교는 워크숍에 최고의 장비와 설비를 갖추고 숙련된 매스터를 둠으로써 신뢰에 부응한다. 그녀가 인턴십을 통해 얻은 가장 큰 성과는 무엇일까.

"핀란드 디자인 시스템을 경험으로 이해할 수 있었다는 점이겠죠."

북유럽 기업 시스템 안에서는 생산과 디자인이 분리되어 있다. 기업에 소속된 디자이너는 거의 없고, 디자인 스튜디오와의 협업으로 대부분의 디자인을 소화해낸다. IKEA 매장에는 각 제품 옆에 디자이너의 프로필이 제시되어 있는데, 이들 역시 IKEA 소속 디자이너가 아니라 자신의 스튜디오를 운영하는 외부 디자이너다. 아르텍 역시 외부 디자이너와 프로젝트를 진행하는데, 독특한 점이라면 애초에 회사가 디자이너(알바르 알토), 기술자(오토 코르호넨) 그리고 자본가(마이레 굴릭센)의 협력 체제로 설립되었고, 이것이 아주 오랜 세월 이어지고 있다는 것이다. (기술적 협력자인 오토 코르호넨은 설립 당시부터 현재에 이르기까지, 3대에 걸쳐 아르텍 가구를 전량 생산하고 있다.) 알바르 알토에

의해 최초로 성공할 수 있었고, 안정적으로 발전해나갈 수 있는 기틀을 마련한 이런 협력 체제는 핀란드 가구산업이 세계화될 수 있는 계기가 되었다고 평가받는다.

"현재 아르텍의 사장은 스웨덴 사람이에요. 하지만 '예술'과 '기술'의 결합이라는 창업정신을 이어가기 위해 계속 노력하고 있죠. 새로운 소재를 개발하고 기술을 도입하고 젊은 디자이너들을 통해 풀어나가는 방법을 고민하고 있어요. 그래서 아르텍이 작지만 굉장히 영향력이 큰 회사일 수 있다는 생각을 많이 했고요."

젊은 디자이너 이야기가 나와서 말인데, 아르텍도 유명한 디자이너들과 주로 작업을 한다. 하지만 경험이 적고 이름이 알려지지 않은 젊은 디자이너라고 해서 기회조차 얻을 수 없는 것은 아니다. 그녀와 함께 인턴을 했던 마티만 해도 인턴십 이후 직원으로 채용되어 여전히 아르텍에 남아 기업정신을 잇는 디자인을 선보이기 위해 노력하고 있으니 말이다. 개인적인 목표가 있었기에 인턴십이 끝난 후 그녀는 학교로 돌아왔지만, 그들이 함께 진행했던 작업은 약간의 보완을 거쳐 어엿한 하나의 제품으로 생산·판매되고 있다. 2009년 핀란드 가구 전시 〈하비타레 Habitare〉에서 선보인 이후, 밀라노 가구 페어를 비롯한 여러 국제 전시를 통해 소개되었다. 물론 아르텍 쇼룸에도 전시되어 있다. 이런 과정을 거치면서 이 새로운 소재는 타일 외의 여러 다른 제품으로도 활용되고 있다. 야외용 바닥 타일에서 시작되었으나 여전히 새로운 변신을 꾀하고 있으니 완결형으로 말을 하기는 어려울 것 같다. 다시금 생각해보니, 이것은 '그저 타일 하나'를 디자인하는 작은 프로젝트가 아니었다. 결국, 이방전이 했던 작업은 유기적으로 확장되어 나가는 이 프로젝트의 바탕을 다지는 중요한 과정이었고, 결국 더 많은 것을 욕심내지 않았던 그녀의 태도가 옳았다!

Portfolio 4.

DAL

Year	2009
Class	졸업 작품
Exhibition	2009, 〈Creating the Future〉 참여
	2009, 〈Furniture Designer at Children Professorship〉 컨퍼런스 프레젠테이션
	2009, 〈Masters of Art Festival〉 전시

핀란드 건축학교의 어린이들과 함께 만들었기에 더욱 의미 있었던 졸업 작품. 직접 가지고 노는 장면을 보면서 아이들의 놀이적 상상력에 감탄하곤 했다. 미적인 요소, 지속 가능성, 그리고 시대를 초월하는 형태를 가진 가구를 목표로 했다.

Degree show

무한상상 놀이가구, 달

긴긴 겨울 끝, 아직 봄은 오지 않았고 해가 길어지려면 한숨을 내쉬며 한참을 기다려야 하는 때였다. 이른 아침 시간, 침침한 공기를 가로질러 실내로 들어선 사람들의 표정은 얼음처럼 딱딱하게 굳어 있었다. 옷깃을 여미며 마음까지 웅크린 듯한 청중을 바라보며 그녀는 프레젠테이션 장소에 들어섰다. 핀란드에서의 2년을 마무리하는 프레젠테이션이었고, 그만큼 중요했다. 늘 관심을 갖고 있었던 분야이기에 어린이용 가구를 테마로 선정한 것에 대한 불안감이나 후회는 없었지만, 무겁게 내려앉은 분위기는 그녀를 걱정스럽게 했다. 깊게 숨을 들이마신 뒤, 동영상과 함께 프레젠테이션을 시작했다. 핀란드 어린이 건축학교에서 찍어온 영상으로, 어린이들이 작업 결과물인 '달dal'을 가지고 노는 모습이었다. 가운데에 버티고 서서 양쪽으로 시소놀이를 하는 아이, 두 개를 겹쳐 터널 놀이를 하는 아이, 손잡이를 잡고 끄는 아이 등 어른들의 퇴화된 상상력으로는 좀처럼 생각해내기 힘든 놀이법들이 계속해서 보였다. 마치 어른들에게 '달'을 이용해 노는 방법을 가르쳐주기라도 하듯이. 즐겁게 노느라 바삐 움직이는 아이들의 영상은 청중들의 굳은 얼굴을 조금씩 말랑말랑하게 만들다 결국은 미소 짓게 했다. 그리고 이후, 사람들은 어느덧 기분 좋은 얼굴이 되어 어린이용 가구를 졸업작품으로 선택한 이유와 디자인 과정, 달의 디자인 의도와 콘셉트 등 모든 과정에 대한 그녀의 발표에 귀 기울였다. 말할 것도 없이 졸업 프레젠테이션은 대성공이었고, 그녀는 졸업전시에 참여함과 동시에 계획했던 시간 안에 학업을 마칠 수 있게 되었다.

이 공식 프레젠테이션은 TAIK의 졸업전시를 위한 관문 중 하나로, 전시가 시작되기 3개월 전에 이루어진다. 흔히 전시회 오픈 전날까지 밤을 새 작업하고도 모자라 당일에야 헐레벌떡 작품을 들고 전시회장에 들어서는 일이 왕왕 벌어지는 한국과는 달리, TAIK의 졸업전시는 사전에 까다롭고 엄격하게 진행된다. 우선 졸업전시 석 달 전까지 모든 작업과 공식 프레젠테이션을 끝낸 사람들만이 전시할 수 있는 기회를 얻는다. TAIK의 졸업전시회는 MOA Masters of Art Festival 이라는 이름으로 진행되며, 헬싱키는 물론 핀란드 전역의 관심이 집중되는 전시 중 하나다. 해마다 규모는 조금씩 다르지만 전시에 즈음하여 트램이나 버스 광고를 통해 대대적으로 홍보되고 다양한 컨퍼런스나 이벤트도 열린다. 디자인이나 미술에 관심을 가진 사람들이라면 반드시 챙겨 보고, 비전공자인 관람객들의 수도 꽤 많다고 하니 그 수준이 짐작되고도 남는다. 그러니 번

갯불에 콩 볶아먹는 준비로는 명함도 내밀 수 없는 것이 당연하다. 다양한 기업들도 스폰서로서 MOA에 참여한다. 스폰서로 참여한 기업들은 전시자들에게 자신의 기업명을 딴 상을 수여할 수 있다. 이 상은 학교에서 내린 평가와는 별개로, 각 기업의 선호나 특징을 반영하여 전시자들 중 몇몇에게 수여된다. 어떤 기업에서 수여하는 상을 받느냐에 따라 부상도 달라진다. 어떤 사람은 곧바로 해당 기업에서 디자이너로 활동할 수 있는 기회를 얻기도 하고, 다른 사람은 상금을 받기도 하며 혹은 부수적인 상이 없더라도 그 유명세를 통해 다른 프로젝트 참여 기회를 얻기도 한다.

그녀는 한 해 전인 2008년 여름부터 졸업전시 준비에 돌입했다. 졸업논문과 작품 준비를 시작하는 시기는 학생들마다 다른데, 행정적인 면으로만 따지자면 학생이 요구 학점을 채웠다는 전제 아래에서 최대 1년 전부터 준비할 수 있다. 졸업논문과 전시는 석사과정을 통해 배웠던 것들을 꾹꾹 눌러 담아 보여주는 작업이기 때문에, 주제 선정은 결코 쉬운 일이 아니다. 늘 아이들에게 관심이 많았고 언젠가는 어린이용 가구를 만드는 디자이너가 되고 싶다는 생각을 해오긴 했었다. 하지만 막상 어린이 가구를 테마로 정하려니 이런저런 걱정이 앞섰다. 그러다 졸업전시는 학생으로서 자유롭게 주제를 선정할 수 있는 거의 마지막 작업이라는 데 생각이 미쳤고, 그렇다면 가장 하고 싶은 일을 하자는 생각이 들어 결심을 굳혔다.

그녀의 작업에는 작지만 중요한 조력자들이 있었는데, 바로 가구를 직접 사용할 어린이들이었다. 사용할 사람의 의견을 들어 가구를 디자인한다는 것은 어찌 보면 당연한 일이지만 사실 쉽지 않은 일이기도 하다. 하지만 그녀는 아이들을 위한 가구라면 반드시 아이들의 행동 패턴이나 관심이 묻어나야 한다고 생각했다. 이 생각은 한국에 돌아와 아이들을 위한 놀이터를 디자인하는 지금도 변함이 없다. 한국에서는 어린이들을 직접 만나 이야기를 들을 기회가 더 귀한 것이 사실이지만, 그래도 가능한 한 놀이터 현장에 나가 아이들을 만나는 접점을 늘리기 위해 노력한다.

졸업작품을 위해서 찾은 곳은 아르키ARKKI라고 불리는 핀란드의 어린이 건축학

교였다. 이곳에서는 아이들과 청소년을 대상으로 다양한 건축 수업을 진행하는데, 고맙게도 이곳의 교장선생님께서 아이들과 함께 작업을 할 수 있도록 배려하고 여러모로 도움을 주셨다. 그녀는 정기적으로 이곳을 찾아 아이들이 노는 모습을 관찰하고, 아이들과 이야기를 나누고, 때로 함께 놀기도 하고, 아이들이 만든 작품을 들여다보기도 했다. 그리고 이곳의 학생들과 워크숍을 하고, 함께 가구를 만들며 아이들이 자신들이 만든 가구를 어떻게 사용하는지 유심히 관찰할 수 있는 생생한 기회를 얻었다. 덕분에 그녀의 졸업작품은 만들어지는 과정에서 아이들의 특성과 생각이 담뿍 담길 수 있었다. 그렇게 만들어진 졸업작품은 북유럽의 긴 겨울 때문에 아이들이 밖에서 뛰어놀 수 있는 시간이 길지 않다는 점에서 실내 운동성을 높일 수 있는 형태였다. 또 아이들을 위한 것이니 만큼 무엇보다 안전성에 신경 썼고, 그러면서도 디자인 측면에서 시대를 불문한 디자인timeless, 예술성aesthetic, 지속 가능성sustainability을 목표로 했다. 그렇게 모든 단계에서 아이들의 특성을 거듭 고심했던 그녀의 졸업작품은 나무 벤딩으로 기초 형태를 잡고, 그 위에 스티로폼을 입힌 후 천으로 마감을 해 완성되었다. 그리고 감성적인 작명 센스를 발휘해서 '달'이라는 이름을 붙였는데, 토실토실한 초승달을 닮은 형태이기에 한국 사람이라면 누구나 쉽게 공감할 만한 이름이라는 생각이 들었다.

그렇게 갈채 속에서 졸업 프레젠테이션과 전시를 마치고 한 달 후, 그녀는 한국으로 돌아왔지만 '달'은 핀란드에 너무나도 남고 싶었던 그녀를 대신해 북유럽 곳곳을 여행했다. 졸업전시를 보고 그녀의 작품을 전시하고 싶다는 곳도 있었고, 핀란드 건축학교를 통해 연락을 해오는 곳도 있었다. 그리고 얼마 전, 달은 노르웨이 베르겐에 있는 어린이를 위한 커뮤니티 센터에 안착했고 앞으로는 그곳에서 아이들과 함께 시간을 보낼 예정이다.

핀란드도 아니고 노르웨이에 달이 안착한 사연은 이렇다. 졸업한 해 가을, 그녀는 핀란드의 어린이 건축학교로부터 반가운 편지를 한 통 받았다. 아르키에서는 스칸디나비아 지역을 아울러 어린이를 위한 예술교육을 하는 사람들을 위해 '크리에이팅 더

퓨처Creating the Future'라는 컨퍼런스를 주관하는데, 그곳에서 달에 관한 프레젠테이션을 해줄 수 있겠느냐는 것이었다. 그녀는 즐겁고 기꺼운 마음으로 프레젠테이션을 마쳤고, 그녀의 발표를 인상적으로 들은 베르겐 어린이 커뮤니티센터의 원장님이 연락을 해왔던 것이다. 그곳에서는 매번 새로운 아이들을 위해 각기 다른 프로그램을 진행하는데 그녀의 작업을 보고 아이들이 다양한 방법으로 놀 수 있어 좋을 것 같다는 생각이 들었다고 한다. 그녀는 달이 판매용 제품이 아닌, 일종의 목업이라고 이야기했지만 상관없다는 원장님의 대답에 베르겐으로 보내기로 결심했다. 애초에 아이들의 도움으로 만들 수 있었던 작품이고, 아이들이 더욱 더 다양한 방법으로 가지고 놀아준다면 그게 더 의미가 있을 것이라 생각해서였다. 베르겐의 커뮤니티센터에서는 그녀에게 지속적으로 연락을 하고 있고, 아이들이 달을 가지고 노는 모습들도 공유하기로 했다고 한다.

아이들의 상상력은 무한하고, 그러니 달을 이용한 아이들만의 새로운 놀이 또한 계속될 것이다. 그래서 졸업작품이라는 것에 의미를 부여해 집에 꽁꽁 숨겨놓는 대신 아이들에게로 보낸 그녀의 졸업작품 달은 완료형이 아니라 현재진행형이다.

How to Apply?

알토 대학교 석사과정 지원하기

공식적인 이름이 TAIK에서 알토 대학교로 바뀌었지만 순식간에 뒤바뀌는 지각변동은 감지하기 어렵다. 그렇다고 해서 학교에 들어가기 수월하다는 의미는 아니니 오해하지는 말도록. TAIK였을 때나, 알토 대학교인 지금이나 석사과정 지원을 위해 기본적으로 알아두어야 할 사항들은 이렇다.

1. 시간 확보를 넉넉하게 해두자

알토대학교의 구체적인 입시요강은 매해 초 웹사이트를 통해 구체적인 내용이 발표되므로 시간을 넉넉히 잡아야 한다. 지난 해 입시요강을 참고해 준비해두었다가 연초에 발표되는 입시요강을 확인한 후, 바뀐 부분들에 대해 순발력 있게 대응할 필요가 있다. 참고로 2011년 입학전형은 1월 3일 웹사이트에 세부적인 사항이 발표되었다. 인터넷을 통해 입학지원서를 내고 각 전공별로 필요로 하는 자료들은 우편을 통해 발송하며, 모든 입학지원은 2월 26일, 정확히 4시 15분에 종료된다.

2. 피도 눈물도 없는 지원서 마감

인터넷을 통해 제출한 입학지원서 외에 포트폴리오 및 각종 증명서류들로 구성된 지원서류는 정확히 2월 26일 오후 4시 15분까지 사무실에 도착한 것만 인정된다. ('단지 2월 26일 소인이 찍힌 것으로는 충분치 않다'는 문장 뒤에 느낌표가 찍혀 있다!) 지원서류들은 핀란드 내의 알토 대학교 사서함이나 입학처로 보내면 된다.

입학처 주소　　　　Aalto University, University of Art and Design Helsinki, Application Office, Hämeentie 135 C, 00560 HELSINKI, FINLAND

3. 입학지원의 기초, 서류준비

2011년을 기준으로 보자면, 준비해야 하는 서류의 종류는 그리 많지 않다. 해당 지원서들을 알차게 만드는 것은 또 별개의 문제지만 말이다.

- **입학지원서** (웹사이트에서 다운 받아 작성)
- **졸업증명서 2부** (two copies of each necessary study certificate: degree certificate & transcript)
- **포트폴리오** (portfolio)
- **학업계획서 2부** (two copies of study plan)
- **이력서 2부** (two copies of CV)
- **어학시험 인증서** (an original language certificate)

위의 서류들은 기본적으로 요구되는 것들이지만, 지원하는 전공에 따라 다른 서류를 포함시켜 요구하거나 간소화한 경우도 있으므로 구체적인 입학가이드를 확인하여 준비하는 것이 중요하다.

이외에도 각 서류들에 관한 보다 구체적인 사항은 웹페이지를 통해 확인할 수 있다.

4. 영어 성적에 관하여

인터뷰이 이방전의 따끔한 조언은 학교에서 요구하는 영어 성적을 최종 목표로 삼지 말라는 것이다. 입학을 위해서가 아니라 수업을 제대로 따라가기 위해서라면 당연히 기준점 이상의 실력을 가지고 있어야 한다는 것. 아등바등 영어 성적을 땄다손 치더라 도 입학 이후의 수업을 스펀지처럼 쏙쏙 흡수하고 언제 찾아올지 모르는 기회를 잡기 위해서는 결국 그 이상이 필요하기 때문이다.

알토 대학교에서 인정하는 영어 성적은 최소 IELTS 6, TOFEL iBT-79~80, CBT- 213, PBT-550이며 학교 코드는 0725이다. 캠브리지에서 주관하는 영어 시험은 CAE(영어능숙도 인증)와 CPE(고급영어 인증)에서 최소 레벨 C 이상이 인정된다.

5. 학비

북유럽 디자인 학교 유학을 준비하는 학생들의 신경을 예민하게 만드는 이슈가 있으 니, 다름 아닌 학비다. 2010년까지는 합격만 할 수 있다면 교육의 천국인 북유럽에 서 무료로 최고의 수업을 들을 수 있었지만, 몇 년 전부터 외국인 학생들(비유럽 학생) 에게 학비를 받아야 한다는 의견이 제기되어, 계속해서 논의가 진행되어왔기 때문 이다. 지원자들에게는 다행하게도 알토 대학교는 국제 디자인 경영International Design Business Management과 환경 예술Environmental Art 전공에 한해서만 8,000유로의 학비를 받기로 했다.

관련 홈페이지	www.taik.fi, www.aalto.fi
대표 전화	+358 (0)9 470 01

핀란드에서 매섭고 긴 겨울 끝, 여름은 찰나에 지나지 않는다.
그렇지만 핀란드 사람들은 긴 겨울을 불평하는 대신
정신이 혼미해질 정도로 매력적인 여름을 열심히 즐긴다.

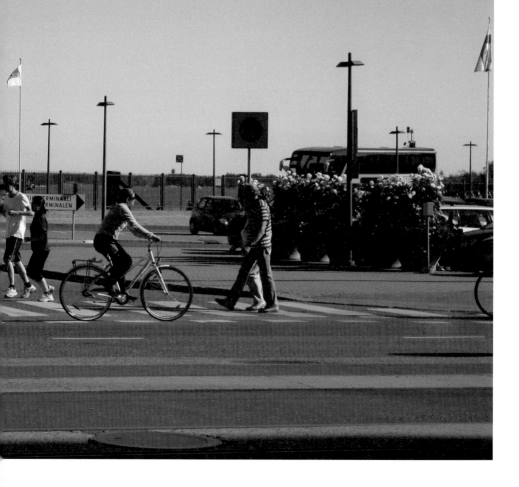

Favorite Places

그녀만의 디자인 충전소

알바르 알토를 따라 핀란드로 공부하러 왔던 그녀에게
곳곳에 알토의 흔적이 남아있는 헬싱키,
그리고 핀란드에서의 생활은 크고 작은 감탄의 연속이었다.
유학 생활 동안 과제가 풀리지 않을 때, 충전이 필요할 때 찾아가
초심의 푸릇푸릇함을 다시 꺼내볼 수 있었던
그녀만의 알토 플레이스들과 일상을 더욱
생기 있고 풍요롭게 해주었던 장소들을 소개한다.

알토 하우스
Aalto House

헬싱키 외곽 문키니에미Munkkiniemi 주택가에 자리 잡은 알바르 알토의 집은 요란하지 않게, 여전히 누가 살고 있는 듯 생기 있는 모습으로 서 있다. 작은 명판 하나만이 이곳이 핀란드에서, 그리고 세계적으로 사랑받는 건축가 겸 디자이너의 집이었다는 것을 알려주는 유일한 단서라서 주의를

기울이지 않으면 무심히 지나치기 쉽다. 1955년에 지어진 이 집은 알바르 알토 재단에서 관리하는데 2002년부터 일반에 공개되었다. 작업실과 서재, 거실, 부엌, 침실 등으로 이루어진 알토의 2층 집에서 가장 인상적인 것은 집 안 곳곳에 햇빛을 들이기 위해 주의 깊게 노력한 흔적이다. 잠시 커피라도 한잔하러 갔던 그가 금방이라도 돌아올 것처럼 작업실 책상 위에 펼쳐진 도면은 손에 잡힐 듯 생생한 상상력을 불러일으키기에 충분하고, 거실에는 티 트롤리 900Tea Trolly 900을 비롯하여 그가 디자인한 의자와 갖가지 손때 묻은 소품들이 디자인 홀릭들의 침을 꼴딱꼴딱 넘어가게 만든다.

2층은 단정하게 정돈된 침실과 작은 거실, 아이

방, 정원이 한눈에 내려다보이는 발코니로 구성되어 있다. 개구쟁이 같은 그가 집의 이곳저곳을 잇는 비밀통로(?)를 만들었다는 점도 흥미롭다. 그는 지루한 회의가 계속될 때면 1층 서재와 2층을 잇는 통로를 이용해 유유히 옥상으로 빠져나갔다고 한다. 여러 가지 면에서 그의 집은 근대 건축의 거장이 살았던 중후함보다는 여름이면 놀러 가고 싶은 할아버지의 집 같은 느낌이다.

+ She says

알바르 알토의 집에 처음 간 것은 대학교 3학년, 휴학생의 신분으로 유럽을 여행하면서였다. 정해진 시간에 예약을 해야만 방문할 수 있었던 도도한 알토 스튜디오와 달리 알토의 집은 언제나 편안하게 방문객들을 맞이한다. 날씨 좋은 여름, 햇살로 가득 찬 그의 집은 가도 가도 질리지 않고 좋아서 몇 번씩이나 방문했다. 50년이 넘은 건물이지만 지금 보아도 너무 잘 지어진 이 건물은 내게는 꿈의 장소다. 아, 내게도 이렇게 멋진 작업실과 집이 있다면!

Info

open hours

관람 가능시간과 요일이 시즌별로 다르므로
웹사이트 통해 확인 필요

address Riihitie 20 FI 00330 Helsinki

tel +358 (0)9 481 350

admission fee 가이드 투어가 포함된 입장료 17유로
(학생 및 노인은 7유로, 10명 이상의 단체는 10유로)

homepage www.alvaraalto.fi

아르텍 쇼룸
Artek showroom

랜드 제품들도 함께 전시되어 멋진 어울림을 보여
준다.

또한 때때로 매장 안에서 예술에서부터 산업 디자
인까지 다양한 전시가 열려, 한 브랜드의 단독 쇼
룸이라기보다 작은 디자인 복합공간의 역할을 수
행하고 있다.

사실 어디든 눈만 돌리면 멋진 디자인 숍이 산재
해 있는 헬싱키 에스플라나디 거리에서 아르텍 쇼
룸만이 특별히 시각적인 의미가 있다고는 말할 수
없다. 하지만 아르텍에서도 밝혔다시피, 이곳은 아
르텍의 제품들을 위한 플랫폼이 잘 갖추어져 있어
어떤 상황에서 아르텍 제품이 가장 멋질 수 있는
지를 자연스럽게 알 수 있도록 해준다. 또 비트라
Vitra, 프리츠 한센Fritz Hansen 등 북유럽의 다른 브

+ She says

아르텍 쇼룸을 보면 무엇인가가 판매되는 공간이라기보다
시대를 간직한 미술관 같은 기분이 강하게 든다. 내가 경탄
해마지 않는 사람의 흔적이 시공을 초월해 고스란히 놓여
있는 것을 보는 느낌이랄까? 사실, 에스플라나디 거리의
쇼룸보다는 아르텍 사무실에 딸린 쇼룸을 더 좋아했다. 아
르텍에서 인턴으로 일할 때, 사무실에 앉아 있다가 잠시 휴
식 겸 산책 겸 둘러보는 공간이었으니까. 그리고 쇼룸이 갖
는 특유의 번잡스러움이 없어서 조용히 생각을 가다듬을
수 있는 장소이기도 했다.

Info

open hours

10:00 ~18:00 (monday~friday)

10:00~16:00 (saturday)

address 본사는 헬싱키 레문티에 Lemuntie 3-5 B에,
플래그십 스토어는 에스플라나디 거리 Eteläesplanadi 18
에 위치

tel +358 (0)9 6132 5277

homepage www.artek.fi

파이미오 요양원
Paimio Sanatorium

파이미오 요양원Paimio Sanatorium 앞에 붙는 수식어와 찬사는 뭔가 지구에 없는 대단한 것을 상상하게 만든다. 알바르 알토의 국제주의가 시작된 곳이라든지, 근대 건축에서 중요한 의의를 갖는 건물이라든지 유네스코 세계유산에 지정되었다든지 하는 것들로만 머릿속을 가득 채우고 가면, 파이미오 요양원이 기대에 비해 수수하다는 느낌에 실망하게 마련이다. 하지만 단순히 눈에 보이는 건물의 형태가 아니라 그 안에 깃든 알바르 알토의 철학과 생각을 읽어 내려가다 보면, 진심으로 그에게 감탄하게 된다. 그는 '형태는 기능을 따른다Form follows function'는 생각을 요양원 건축에 투영하였으며 모든 것, 심지어 벽에 칠한 회색 페인트마저 기능성을 염두에 두고 세심하게 디자인했다 (사람들의 손이 많이 닿아 쉽게 더러워지기 쉬운 벽에는 회색 페인트를 칠했다고 한다). 파이미오 요양원은 특히 그가 병실 내의 가구나 물이 튀지 않는 세면설비, 문의 손잡이까지 디자인한 것으로 유명한데, 이 역시 환자들의 치료 과정과 생활습관을 세세히 살펴 만들어진 결과물이다. 그리고 유명한 파이미오 의자 역시 기침을 자주 하는 결핵 환자들의 호흡 조절이 용이할 수 있도록 디자인되어 현재와 같은 형태를 갖게 된 것이다(1929년에 요양원과 함께 완성된 파이미오 의자는 오늘날까지도 아르텍에서 판매되고 있다). 무엇보다 자연을 거스르지 않고, 자연에 안긴 채 햇살을 가득 머금은 파이미오 요양원은 그가 일생에 걸쳐 지향했던 건축가의 진심과 열정이 첫발을 뗀 곳이라는 데에서 가장 큰 의미를 찾을 수 있지 않을까.

+ She says

파이미오 요양원에 도착하기 전까지는 알바르 알토의 건축물이라는 것 외에는 큰 기대가 없었다. 하지만 그곳에서 일하는 분께 부탁을 드려 요양원 곳곳에 관한 안내를 받고 나니 하나하나 세심하게 디자인된 건물이며 가구, 조명까지, 보면 볼수록 감탄하게 되는 공간이었다. 파이미오 의자가 가장 어울리는 공간을 본다는 것도 흥미로웠다. 알려진 것처럼 알바르 알토는 자신이 지은 요양원이 단순한 건물이라기보다 치료 과정을 위한 공헌자가 되기를 바랐다. 그 마음이 스며들어 더 가치 있고 소중한 건물이 아닐까 하는 마음이 절로 들었고, 이곳에 있으면 병이 나을 수밖에 없겠구나, 하는 생각까지 하게 되었다. 건축가의 철학, 디자이너의 마음에 관해 많은 생각을 하게 했던 곳이다.

Info

address 투르쿠Turku 소재
Alvar Aallon tie 275, 21540 Preitilä
tel +358 (0)2 313 0000
homepage
www.alvaraalto.fi/net/paimio/paimio.html
www.tyks.fi/en/

피스카르스
예술가 마을
Piskars Village

피스카르스Fiskars라면 지명보다는 브랜드 이름으로 많은 사람에게 더 친숙할 것이다. 주황색과 검은색으로 깔끔하게 디자인된 정원 도구를 판매하고, 숲과 그 속의 생태를 통해 영감을 얻고 제품을 개발하고 더 많은 삼림을 가꾸는 회사 말이다. 그렇다. 피스카르스는 피스카르스 지역에 자리 잡았던 공방으로부터 시작되어 오늘에 이르렀고, 당시

다양한 작업장과 공방이 있었던 마을은 '피스카르스 예술가 마을'이 되어 1649년부터 시작되었던 피스카르스의 과거와 현재를 잇고 있다.

피스카르스 마을에서는 마치 과거로 돌아간 것처럼 옛 정취가 느껴지는 건물들을 쉽게 볼 수 있다. 또한 피스카르스와 관련된 전시장과 유리 · 금속 · 나무 · 도자기 등 소재별로 구분된 작업장들, 갤러리, 이탈라와 같은 핀란드 디자인 브랜드의 매장, 분야별 장인들의 스튜디오, 레스토랑 등이 있다. 특히 피스카르스 매장은 전시장과 이어져 초기 제품 생산공정과 제품들의 구조, 디자인 변천사를 한눈에 볼 수 있다. 게다가 마을 주민들과 연관된 전시들이 끊이지 않으며, 날씨 좋은 때에는 골동품이나 공예품을 사고 팔 수 있는 오픈 마켓이 열리는 등 여러모로 볼거리가 많다.

photo © Klaus Hedenstrom

+ She says

'예술가 마을'이라는 말이 너무나 잘 어울리는 특별한 곳. 유리공예 워크숍과 관련해 방문했던 이후로 이곳의 팬이 되어 핀란드에 오는 사람들 모두에게 한번쯤 방문해보라 권하곤 한다. 우선 자연과 계절의 아름다움을 드라마틱하게 느낄 수 있을뿐더러, 무엇보다 이곳의 작가들이 작업하는 것을 보는 것만으로도 예술적인 감동을 느낄 수 있기 때문이다. 작지만 자연과 어우러져 아름다움을 간직한 피스카르스는 예술가들이 작업하기에 최상의 조건을 갖춘 장소이다. 사람들이 많지 않아 조용하고 잘 보존된 자연 속에서 영감을 얻으며 작업에 매진할 수 있으니 말이다. 단, 작업실에서는 사진을 찍을 수 없으니 무심코 셔터를 누르지 않도록 주의하는 것이 좋겠다.

Info

address 헬싱키에서 서쪽으로 100km 정도 떨어진 카르야Karjaa 까지는 기차나 버스, 카르야에서 피스카르스 마을까지는 버스나 택시를 이용한다. 핀란드 공공교통 플래너www.journey.fi/http://www.matkahuolto.info/lippu/en/를 통해 교통편을 확인할 수 있다.

tel +358 (0)9 277 7504

homepage

www.fiskarsvillage.fi/en

카페 우르술라
Café Ursula

카페 우르술라는 핀란드 그리고 헬싱키에 관심이 있는 사람들에게는 이미 유명한 장소다. 항구 근처의 카이보푸이스토Kaivopuisto 공원에서 연결된 길에 발틱 해가 보이는 곳에 사뿐히 내려앉은 이 카페는 일본 영화 「카모메 식당」에 등장했던 것으로도 유명하다. 등장인물들이 바다를 마주하고 앉아 청어 샌드위치와 한 잔의 커피를 마시며 석양을 감상하던 장면은 많은 사람들의 가슴을 녹아내리게 만들기 충분했다. 이미 50년이 넘도록 자리를 지켜온 카페인 만큼 헬싱키 사람들을 위한 사랑방 역할을 톡톡히 하고 있으며, 각종 샌드위치와 베이커리, 샐러드 등의 간단한 먹을거리와 더불어 점심 메뉴로 해산물을 이용한 요리 등을 선보이고 있다. 이곳을 다녀간 많은 사람들의 추천은 싱그러운 여름날 파티오 아래에서 굵은 설탕이 뿌려진 시나몬 롤과 카페의 자랑인 카푸치노를 함께 즐겨보라는 것!

+ She says

통유리로 된 구조 덕분에 사계절 내내, 언제나 절경을 감상
할 수 있어서 특별히 아끼는 카페다. 친구들과 프로젝트 이
야기를 나눌 때에도 이곳에서라면 특별히 아이디어가 더
잘 풀리는 것 같다. 소중한 지인들이 헬싱키를 방문하면 꼭
데리고 가는 장소 중 하나로, 소중한 사람이 생기면 꼭 함
께 가볼 생각이다.

Info

address Ehrenströmintie 3, 00140 Helsinki

tel +358 0(9) 652 817

homepage www.ursula.fi/ kaivopuisto

II.
북유럽에서
디자이너로
살기

Working in Scandinavia
as a Designer

몇 년 전만 해도 북유럽은 낯선 느낌이 가득한, 그저 지구 너머에 있는 '어딘가'에 불과했다. 산타클로스가 사는 곳, 백야 현상을 경험할 수 있으며 겨울이 몹시 춥고 긴 곳. 그나마 자일리톨 덕택에 핀란드의 '휘바(Hyvä, 핀란드어로 '좋은'이라는 의미)'라는 감탄사가 익숙한 정도일까. 사실 북유럽은 우리에게 여행지로서도, 인식의 범주 안에서도 미개척지나 다름없었다.

이렇게 피상적이었던 북유럽이 아이로니컬하게도 '디자인'이라는 더 추상적인 개념을 입고 우리의 일상에 잠입했다. 이른바 스칸디나비아 스타일이라 일컬어지는 북유럽 디자인 열풍은 북미, 일본을 거쳐 한국까지 사뿐히 안착했고 서울 신사동 가로수길 곳곳에는 북유럽 가구 전문점, 카페, 문구점들이 앞 다투어 들어섰다. 요 몇 년간 나라 곳곳에서 주인 없는 디자인을 외쳐왔기 때문일까. 앞서 네덜란드 디자인이 휩쓸고 간 디자인계 트렌드는 그 후임으로 북유럽을 선발한 모양이었다. 매체에서는 너도나도 북유럽 디자인에 대한 이슈를 특집으로 다루었고 그 말미에는 언제나 '친환경적이고 실용적'인 북유럽 디자인의 시대성을 강조했다.

친환경, 실용적이라는 단어로 점철되어 있는 북유럽 디자인은 그 시의적인 포장지 때문에 본질을 드러내지 못하는 듯했다. 우리의 눈으로 북유럽 디자인을 해석하기에는 그 단서들이 너무 외피적이었기 때문이다. 결과 위주의 조각난 이야기들은 가득했지만 깊숙한 근저에 도달하기에는 조금 더 내밀한 이야기들이 필요했다. 직접 북유럽 현장에서 디자인을 생산하고 향유하는 사람들은 북유럽 디자인을 어떻게 정의내릴까. 그들의 일상에는 디자인이 어떤 형태로 스며들어 있을까? 이러한 물음으로 시작된 북유럽 크리에이터들과의 만남은 우리에게 북유럽 디자인에 대한 새로운 정의와 해석을 가능케 하는 계기를 만들어주었다.

그 한가운데 핀란드 헬싱키에서 디자이너로 활동하고 있는 이승호가 있다. 핀란드 헬싱키에서 교환학생을 하며 북유럽과 인연을 맺은 그는 졸업 후 공식적인 첫 직장으로 핀란드 디자인 회사를 선택하기에 이른다. 친형과 함께 진행하고 있는 또 다른 디자인 프로젝트, 그리고 핀란드 준정부 기관에서 일하고 있는 현재의 이야기까지 그가 경험한 디자인 스토리를 차근차근 살펴볼 예정이다. 총 4개의 파트로 나뉜 그의 디자인 이야기 속에는 그가 직접 체득한 북유럽 디자인 현장의 면면, 그리고 디자이너로서 그가 겪은 사유의 과정이 고스란히 담겨 있다. 그가 낯설고도 먼 땅 헬싱키에서 꾸었던 꿈은 과연 무엇이었을까. 그의 시선은 왜 서울도, 뉴욕도, 런던도 아닌 헬싱키에서 지긋이 멈추었을까.

Finland
Key
Words

338,145㎢ 핀 란 드 의 총 면 적

대한민국 국토의 4배에 가깝다. 스칸디나비아 반도에 위치한 핀란드는 호수가 많아 '호수의
나라'라고도 불리며 육지의 68퍼센트 정도는 침엽수림으로 덮여 있다. 실제로 헬싱키 반타 공항에
도착하기 직전 하늘에서 내려다본 풍경에는 짙은 녹색의 무수한 점들로 가득했다. 한국에서 보는
초록과는 확실히 다른, 짙고 깊은 녹색. 이렇듯 수많은 녹색 숲과 호수를 품고 있는 핀란드는
국기마저도 호수를 상징하는 파란색과 눈을 상징하는 하얀색으로 구성되어 있다.

P.M. 3:00 핀 란 드 겨 울 (12~ 2월) 의 평 균 일 몰 시 간

국토의 20퍼센트 정도가 북극권에 있어 최북단에서는 겨울에 51일 동안이나 해가 뜨지 않는다고
한다. 실제로 처음 핀란드에 오는 외국인들은 혹독한 겨울을 보내면서 우울증과 같은 증상을
겪기도 한다. 대신 여름인 5~8월에는 낮 길이가 19시간 정도 지속되는 백야 현상이 나타나 겨울의
긴 어두움을 보상한다.

핀 란 드 가 러 시 아 로 부 터 독 립 을 선 언 한 날

러시아뿐만 아니라 스웨덴에게도 오랜 통치를 받은 핀란드의 역사는 외세 침입이 잦았던 우리의
역사와 묘하게 동색을 띤다. 12세기 중엽부터 약 650년간이나 스웨덴의 통치를 받았으며 이
영향으로 19세기 말까지 스웨덴어가 상류층의 언어로 남아있었다. 현재도 스웨덴어는 공용어로
쓰이고 있어 스웨덴어와 핀란드어가 병기된 공공 표지판을 쉽게 찾아볼 수 있다. 핀란드의
자치권을 인정하며 통치했던 스웨덴과는 달리 1809년부터 100여 년 넘게 이어진 러시아의 통치는
핀란드인의 국권 회복 운동 및 민족주의 운동을 일게 하는 결정적 계기가 되었다.

WOMAN

핀 란 드 는 여 성 평 등 을 ' 당 연 한 일 상 ' 으 로 써 실 현 하 고 있 다

1906년, 유럽 최초로 여성들에게 선거권을 부여한 곳이 바로 핀란드다. 1996년에는 국회의장과
수석, 차석 부의장 3인이 모두 여성이었던 기록도 갖고 있다. 실제로 헬싱키 거리에서는 유모차를
끌고 다니는 남자들을 흔하게 볼 수 있는데 이는 정부의 제도적 지원 덕택. 출산휴가(여성 105일,
남성의 출산보조휴가는 최대 30일)뿐만 아니라 자녀가 만 3세가 될 때까지 부모 중 어느 쪽이든
사용할 수 있는 총 158일의 육아휴가가 보장된다. 또한 이 모든 기간 동안 정부가 평균 소득의
약 66퍼센트를 지원하는 체계적 사회정책이 마련되어 있기도 하다. 이외에도 아이가 태어나면
매달 아동수당이 지급되고, 쌍둥이를 출산했거나 조산했을 경우 육아휴가가 각각 60일, 50일씩
늘어나게 된다. 이러한 제도를 통해 육아가 부부의 공동책임이라는 핀란드인들의 의식을 엿볼 수
있다. 이러한 남녀의 공평한 역할 분담은 척박한 땅에서 생존하기 위해서는 남녀 구별 없이 일해야
했던 역사에서 기인한다고 한다. 현재 대통령인 타르야 카리나 할로넨Tarja Kaarina Halonen 역시
여성으로, 핀란드의 여성 평등 및 정치 참여는 북유럽 내, 아니 전 세계적으로도 독보적이다.

SAUNA

핀 란 드 인 들 이 사 랑 하 는 것 중 하 나 가 바 로 사 우 나 다

겨울이 혹독하게 추워서일까. 핀란드인들은 주말 저녁이면 사우나에서 그간의 피로를 풀며
휴식을 취하곤 한다. 이러한 습관 때문에 사우나 시설이 갖춰져 있는 임대주택도 흔하며 집을
신축할 때는 개별 사우나 시설을 갖추는 것이 중요한 요소 중 하나라고 한다. 실제로 핀란드에는
여행객들을 위한 유스호스텔에도 사우나 시설은 대부분 갖춰져 있다. 사우나는 관광 상품으로도
진화했는데 핀란드 헤이놀라(헬싱키 북쪽 138km)에서 열리는 '사우나 세계 챔피언 대회'가 바로
그것. 1999년부터 시작해 전 세계 130여 명이 참가할 정도로 인기가 높은 핀란드 대표 관광
이벤트였지만, 2010년 8월 경기 도중 러시아 남성 참가자가 고열로 인해 사망한 사건으로 현재는
잠정 중단된 상태다.

Zoom-in PEOPLE

3
이승호

Who Is He?

진정성을 품은 디자이너

우리의 삶은 언제나 '의외의 가능성'을 품고 있다. 예상치 못한 이 삶의 복병들은 때때로 우리의 인생을 전혀 다른 국면으로 바꾸어놓기도 한다. 디자이너로서의 꿈을 키워가던 이승호 역시 20대 후반, 그런 의외의 가능성과 대면했다.

물론 그간 골몰해온 '디자인'이라는 화두는 변함없이 그의 삶을 지배하고 있었다. 하지만 그것을 사유하고 행하는 공간, 즉 그의 디자인 필드는 더 이상 서울일 수 없었다. 대기업 취업을 위해 선택한 핀란드 교환학생은 결과론적으로 그의 행보를 완전히 바꾸어놓은 '복병'이 되어버린 것이다.

교환학생 경험을 통해 생겨난 더 큰 세계로의 열망은 해외 취업에 대한 준비로 이어졌다. 서울에서 대학생활의 마침표를 찍은 후 그가 첫 사회생활을 시작한 곳은 다름 아닌 핀란드 헬싱키. 핀란드에서의 첫 겨울, 그 길고 어두운 겨울은 타국에서의 외로움과 묘하게 닮아 있었다. 첫 직장생활에서의 긴장감으로 인해 체중이 급격히 감소하고, 익숙한 것들의 부재로 마음은 자꾸만 우울해져갔다. 이때 그가 찾은 탈출구는 끊임없이

읽고, 공부하고, 생각하는 것이었다. 지독한 핀란드의 첫 겨울을 온몸으로 견디며 그는 새로운 환경에 대한 면역성을 길렀던 셈이다. 그렇게 세 번의 겨울을 맞이한 지금, 그는 어느덧 긴 겨울의 적막을 '집중'으로 치환할 수 있는 현명함을 체득하게 되었다.

2008년 무렵 내가 이승호의 홈페이지를 처음 방문했을 때 그는 스스로를 '글 쓰는 디자이너'라고 소개했었다. 디자이너의 홈페이지에 '글 쓰는'이라는 수식어가 붙어 있다는 것은 일종의 자신감이자, 스스로의 균형을 어필하는 영리함이다. 그를 만나기 전 이 소개글을 보면서 나는 두 가지 생각을 했다. '그는 필시 생각하기를 게을리 하지 않는 디자이너이거나, 아니면 시대에 맞게 스스로를 잘 포장할 줄 아는 디자이너일 것이다.' 전자라면 더할 나위 없겠지만 후자라면 큰 낭패였다. 그의 이야기로 이 책의 지면을 할애할 이유는 더더욱 없었다. 하지만 홈페이지를 살펴본 지 얼마 되지 않아 이내 걱정은 사라졌다. 짧지만 진정성 있는 글과 사진 들은 그가 어떤 태도로 삶을 꾸려가고 있는지 예측하는 단서가 되어줬다. 그는 끊임없이 자기를 둘러싼 세계에 대해 사고했고, 그것을 스스로의 삶에 반영하기 위해 행동했다. 소란스럽지 않은 열정, 과장되지 않은 진정성, 즐거움을 바탕으로 한 성실성. 그에게서 포착한 이런 느낌들은 이후 직접 만나 이야기를 나누고, 메일을 주고받고, 원고를 쓰는 지금 이 시점에 이르러 더더욱 명확해졌다. 바로 이것이 그를 주목한 이유다. 더불어 앞으로의 그가 기대되고 또 기다려지는 이유이기도 하다.

이승호를 말하는 A side

1979년 출생

1998년 중앙대학교 산업디자인학과 입학

2000년 병역특례로 3년간 한국·IT업체의 디자이너, 디자인 기획자로 근무

2006년 핀란드 TAIK 헬싱키 예술디자인 대학교 교환학생 이수

2007년 중앙대학교 산업디자인학과 졸업 후 프리랜서 활동

2008년 핀란드 디자인 에이전시 푸전 입사

2009년 한국디자인진흥원 '차세대 디자인 리더' 선정

2009년 '에이아웃 블랭크'About: Blank' 창업

2009년 일본 도쿄 대학교 산업과 전략디자인 석사과정MA Industrial and Strategic Design, Aalto University School of Art and Design 입학

2010년 핀란드 혁신기금Sitra-strategic design unit 입사

이승호가 말하는 B side

Q. 지금껏 시각적으로 가장 기억에 남는 장면은?

A. 언덕길이 떠오른다. 아주 어릴 적 화곡동에 살았는데 아파트에서 시장으로 가는 길에 조그만 언덕길이 있었다. 높낮이 차이가 크게 나는 두 동네를 잇는 길이었다. 북유럽에서도 비슷한 기억이 있는데 2005년 노르웨이 학생하숙협회인 'ISFiT'을 마치고 스웨덴에 들렀을 때다. 여름의 화려함과 겨울의 스톡홀름, 그 전혀 다른 두 기억을 이어주는 지점은 '언덕'과 '강한 햇볕'. 에이지는 모르겠지만 이 둘이 묘하게 연결되어 깊은 인상으로 남아 있다.

Q. 디자인 전공을 선택하게 된 계기는 무엇인가?

A. 막연히 손에 만져지는 물건을 만들고 싶다는 생각을 했다. 내가 이 나이가 내가 디자인한 물건을 주변 사람들이 사용해주면 참 뿌듯하겠구나, 하는 상상을 했다. 친구 집에 놀러 갔는데 내가 디자인한 어디인가 붙여 있다면 어떨까, 이런 물음들이 나를 선업 디자인의 길로 오게 했다.

Q. 한국에서 디자인 활동을 하며 힘들었던 부분은?

A. 이런 질문에 대해서는 조심스러워진다. 어떤 나라도, 어떤 환경이든 일정부분이 있다고 생각한다. 천지의 내 경우는 바쁘안 보자면 적어도 업무를 하는 데 있어 육체적인 부담이 컸던 것은 분명했다. 밤을 새는 일도 찾고, 자기계발을 할 시간이 적던 것이 자주 들었다. 우리 사회의 구조적 환경상 어쩔 수 없는 부분이 있었지만 공구적으로 볼 때 조금 더 나은 방법이 있지 않을까 하는 아쉬움이 종종 들었다.

Q. 가족간의 유대가 강한 북유럽 사회, 그 속에서 가족의 부재를 느낀 적은 없는가?

A. 북유럽으로 갔을 때의 외로움은 생각보다 컸다. 서울에서 태어나 대학을 나왔고, 군대도 병역특례로 대예군자리 가족들과 떨어져 있던 기억이 한 번도 없었기 때문에 더더욱 그랬던 것 같다. 게다가 우리 가족은 대화가 많은 편이다. 1~2주에 한 번씩은 다 같이 모여 숯자리를 가지곤 했는데, 한 자붕 아래 사는 가족이건만 무슨 할 이야기가 그리 많은지 3~4시간씩은 기본으로 수다를 떨곤 했다. 사실 지금도 가족들은 늘 그런다.

Q. 이승호에게 디자인이란?

A. 이 물음에 담은 '디자인=문제해결'이라는 정의에서 출발한다. 그것이 사물적 문제이건 사회적 문제이건 크건 작건, 디자인은 '문제를 바라보는 시각'이다. 더불어 그 시각을 넘어는 흐름이며, 그 문제를 해결하는 방식이며, 그 문제를 인식하고 해결하기까지의 모든 과정이다. 과정을 강조하는 이유는 어떤 디자인 결과물도 결국은 과정의 일부가 되기 때문이다. 세상 모든 것은 쉼없이 변하므로 결국 디자인 결과물도 어떤 문제에 대한 영원한 대안일 수 없다. 심지어 그 문제조차 속성을 쉼없이 바꾸어 가니까 말이다.

Q. 이승호에게 디자이너란?

A. 넓은 의미에서는 세상을 바꿀 수 있는 능력이 있는 모든 사람. 좁게는 그런 관점에서 보자면 디자이너는 전문가로서 문제를 다양한 시각에서 바라보고, 그 문제를 해결하는 방식을 디자인해 가장 합리적이고 사려 깊은 대안을 제시할 수 있는 사람이라고 생각한다.

교환학생 때는 별 차이가 없었는데 2008년 직장 때문에 런던드로 왔을 때는 1년 새 거의 10킬로그램이 빠졌다. 마음이 느끼는 고통과 외로움이 몸에 고스란히 투영되었던 것 같다. 병원에서는 별 이상이 없다는 진단을 했는데 지금 와서 돌이켜보면 요리 선생님인 엄마가 챙겨주셨던 좋은 음식의 부재, 처음 하는 직장생활, 게다가 영어로 소통해야 하는 데서 오는 스트레스, 군것질거리가 많지 않은 런던드의 환경 등이 감량의 주요 원인이었던 것 같다.

Q. 여행에 대한 생각이 궁금하다. 인상 깊었던 여행지는 어디인가?

A. 여행을 즐기는 편이다. 그 나라 음식을 먹어보는 것도 즐겁고 새로운 곳에서 맞이하는 아침은 늘 나를 설레게 한다. 여행은 반복되는 일상에 쉼표를 찍을 수 있는 좋은 에너지원인 셈이다.

최근에 가장 인상 깊었던 여행지는 싱가포르, 그곳에서 살고 있는 한국인 친구와 대화하면서 싱가포르와 런던드 사이에 공통점이 있다는 것을 발견했다. 독특하고 투명한 정부 아래 국가 혁신이 이루어졌다는 점이다. 두 국가 모두 짧은 시간 내에 국가 주도 혁신이 이어졌는데 주변국의 발전 속도를 추월해 오히려 유학생을 받아들이는 상황까지 발전해갔다. 현장과 관습이 전혀 다른데도 국가 발전 모델이 비슷하다는 것이 인상적이었고, 그 사이에서 발견되는 차이점을 비교하는 것 역시 흥미로웠다. 꽤 오랫동안 이 부분에 대한 토론을 했던 것으로 기억한다. 여러 '다름'을 경험할 수 있는 것, 때로는 내가 속해 있는 곳조차 객관적으로 바라볼 수 있는 것, 이런 것들이 바로 여행의 매력 아닐까.

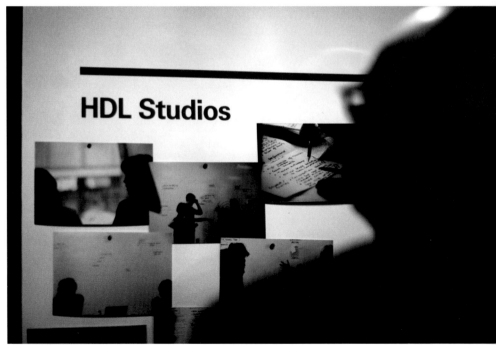

Design Story

사유와 경험을 통한 디자인 이야기

핀란드에서 디자이너로 활동하면서 이승호는
다양한 성향의 프로젝트를 만났고 그만의 방식으로 이를 해결해갔다.
이러한 경험을 통해 구축한 그의 디자인 세계는
때로는 치열한 열정으로, 때로는 아이 같은 호기심으로 채워져
각각의 완성된 이야기를 만들어내고 있었다.
핀란드에 정착하기로 마음먹게 한 결정적인 계기가 된
프로젝트부터 최근에 진행한 일련의 프로젝트까지,
북유럽 디자인에 대한 인식까지 엿볼 수 있는
그의 디자인 이야기를 지금부터 시작해본다.

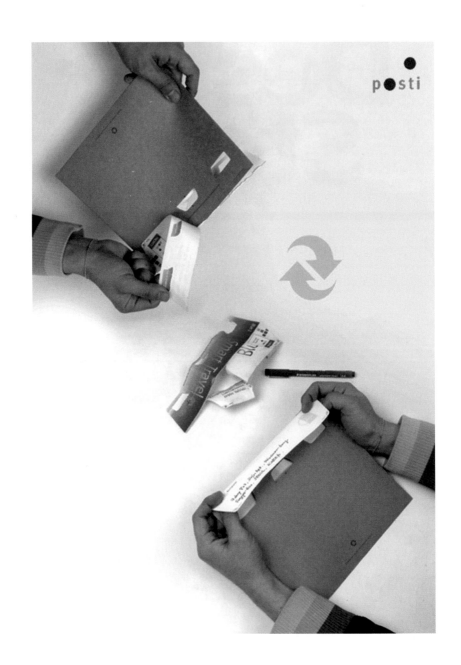

Design story 1

<div align="right">

Once Again,
해외 취업을 도와준 효자 프로젝트

</div>

Project	환경친화적인 우편 서비스를 위한 디자인 솔루션Systemic solution for eco-friendly postal service
Client	핀란드 우체국
Title	Once Again
Creative point	봉투를 더럽히는 요소(우표, 소인, 주소)를 담을 수 있는 별도의 봉투덮개

핀란드의 국가경쟁력은 교육뿐만 아니라 여러 분야에서 높은 위치를 차지하고 있다. 척박한 자연환경, 오랜 기간 외세의 지배를 받아온 핀란드가 이토록 짜릿한 반전을 이룰 수 있었던 배경은 무엇이었을까? 그 핵심에는 핀란드만의 '협력 마인드'가 자리 잡고 있다. 교육 분야의 경우 각기 다른 전공을 가진 학생들이 함께 팀을 이루어 프로젝트를 수행한다거나, 기업 프로젝트와 학교 커리큘럼이 상생하는 산학협력 프로젝트를 통해 협력 마인드의 진가가 발휘된다. 실제로 TAIK 학생들은 산학협력 과제로 1년에 통상 3~4개의 프로젝트를 진행하게 되며, 핀란드 항공의 기내식 식기 세트 리모델링 등 일상생활 속에 반영된 사례들도 꽤 많다. 이런 산학협력 과정을 통해 학생들은 디자이너로서 효과적인 '데뷔'의 기회를 잡기도 하는데, 이는 단순히 주목받기 위한 수단으로써만이 아니라 기업이나 공공기관의 체계적이고 효율적인 디자인 프로세스를 스스로 활용하고 경험해본다는 점에서 의의가 있다. 더불어 실제 자신의 아이디어가 사람들의 생활 속에 반영될 수 있다는 디자이너로서의 성취감도 좀 더 빨리 느껴볼 수 있다. 이러한 산학협력의 또 다른 방식으로는 졸업전시회에 대한 기업의 후원이 있다. 대

기업뿐만 아니라 중소기업들도 학생들의 졸업전시회 후원에 참여하는데, 이것은 핀란드 기업들이 사회환원이나 사회적 책임감을 얼마나 중시하는지를 보여주는 단서다. 대기업에만 편중되어 있는 우리나라의 후원 문화(그것도 대부분 즉각적 마케팅만을 목적으로만 하는)를 생각해보면 괜스레 그들이 부러워진다.

TAIK 교환학생 시절, 6개월의 짧은 시간이었지만 이승호 역시 산학협력 프로젝트에 참여할 수 있는 기회를 가지게 되었다. 'Once Again'은 2006년 핀란드 우체국과 TAIK가 함께 진행한 산학협력 프로젝트의 결과물로서, 이승호에게는 꽤 묵직한 포트폴리오가 되어 준 작업이다. 당시 핀란드 우체국은 민영화를 거쳐 세계적인 물류회사로 성장하기 위한 매스터플랜을 짜고 있었다. 그 일환으로 실시간 추적이 가능한 RFID Radio-Frequency IDentification의 도입을 검토하고 있었는데, 당시 봉투 가격에 비해 몇 배나 비쌌던 RFID칩은 가격 효율성 면에서 미흡한 부분이 있었던 것. 핀란드 우체국은 이 칩을 재사용하면 가격절감 효과를 거둘 수 있다고 판단하고 '재사용이 가능한 봉투 디자인'을 TAIK에 의뢰하게 되었다.

프로젝트는 이승호를 포함해 각기 다른 국가에서 온 8명의 학생들의 공동 리서치로 시작되었다. 변화의 포인트인 실시간 추적 시스템에 집중하기 위해 RFID 연구소와 제지 공장, 봉투 공장, 우편물 분류센터, 봉투를 많이 사용하는 보험사나 도서관 등을 방문했다. 또한 문제의 핵심을 파악하기 위해 다양한 방식의 리서치를 진행했다. 그중 가장 흥미로웠던 리서치는 10주간 다양한 소재의 우편봉투를 수십 회 반복 발송하는 방식을 통해 소재별로 더러워지는 속도를 측정한 테스트였다. 의외로 봉투 소재로 가장 흔히 사용되는 종이는 16회 이상 주고받는 동안에도 내구성을 잃지 않았고, 인공 소재에 비해 더러워지는 속도도 빠르지 않았다. 결국 봉투 재사용이 어려운 이유는 종이의 내구성 때문이 아니라 봉투를 더럽게 만드는 원인인 우표, 소인, 주소의 기입 등이라는 결론이 도출됐다. 개인적으로 진행된 문제 해결단계에서는 덴마크에서 온 아스트리 뇌르고르 라데포게Astrid Nørgaard Ladefoged와 팀을 구성해 종이로 소재를 제한한 상태

에서 프로젝트를 진행했다. 진짜 문제는 여기부터였다. 낯선 봉투를 본 사용자들의 천차만별인 반응을 보며 남녀노소 누구나 이해하기 쉽게 디자인하면서도, 우체국·보험사 등에서 사용하는 기존의 자동화 시스템을 그대로 사용될 수 있도록 수십 번 프로토타입을 만들어가며 디자인을 바꿔야 했다.

일단 Once Again은 봉투와 봉투 덮개가 분리된 형태로, 봉투 상단에 세 개의 구멍이 나 있고, 그 구멍들을 통해 봉투덮개의 안쪽 면들이 만나 봉투를 밀봉하는 방식이

Invatation

Invoice

Waterproof

Fragile parcel

Document

Internal mail

다. 봉투를 더럽히는 모든 요소를 모두 봉투 덮개로 옮기고, 봉투 덮개 자체가 우표를 대신하게 되는 것이 핵심 아이디어였다. 봉투 형식을 리디자인하는 데 있어 기존 사용자들이 크게 불편함을 느낀다면 그것은 올바른 디자인이 아니라고 생각했다. 그런 의미에서 보자면 Once Again의 닫힌 봉투는 유관으로 보기에 기존의 그것과 크게 다르지 않아 사용자들이 혼란 없이 새로운 방식을 학습할 수 있었다. 또한 봉투 위쪽의 규격만 지켜진다면 봉투의 크기나 재질, 봉투 덮개의 그래픽까지 원하는 대로 바꿀 수 있다는 점도 차별화된 부분이었다.

Instruction on the back side of fastener

Customization for Google

Customization for Microsoft

Customization for Nike

프로젝트가 끝난 후 놀랍게도 핀란드 우체국에서 디자인 구매를 요청해왔다. 같은 팀이었던 친구와의 동의하에 지적재산권을 양도하는 것으로 몇 달에 걸친 프로젝트는 마무리되었다. 이 프로젝트를 통해 이승호는 디자인이 마케팅에만 활용되는 것이 아니라, 자원의 사용을 줄이는 친환경적인 부분까지 영향을 미칠 수 있음을 깨닫게 되었다. 이러한 깨달음은 생각보다 오래 지속되었다. 교환학생을 마치고 한국으로 돌아온 이승호는 '사회적 책임을 생각하는 디자인 그룹 느릿'을 만드는 것으로 그 깨달음을 이어갔다. 대기업에 입사하기 위한 '스펙'을 쌓기 위해 핀란드로 떠났던 이승호는 그곳에서의 다양한 교류, 복지사회의 경험 등을 통해 전혀 다른 꿈과 생각을 품게 되었다. 그 시발점이 되어준 Once Again은 훗날 해외 취업을 할 때도 가장 큰 도움을 주었던 효자 프로젝트였다고 한다.

Design story 2

<div align="right">

핀란드에서 펼쳐진 제2의 인생,
퓨전 입사기

</div>

학생이라는 신분을 벗어나 처음으로 내딛는 발걸음, 그리고 스스로의 힘에 의해 이끌어지고 다듬어지는 시간들. 그 묵직한 긴장감을 경험해본 사람이라면 첫 직장이 주는 상징적 의미를 이해할 것이다. 그런 점에서 보자면 대학 졸업 후 해외 취업을 준비한다는 것은 꽤 많은 용기와 노력이 필요한 일이다. 새로운 출발선에 선 것도 모자라 언어, 관습, 태도에 이르기까지 익숙하지 않은 것들뿐일 테니 말이다. 그 막막함의 밀도가 짙었기 때문이었는지 이승호는 대학교 졸업식을 마치고서야 비로소 해외 취업에 대한 생각을 굳혔다. 유학생활을 했던 것도 아니고 여행을 제외하고는 6개월간의 교환학생이 해외 경험의 전부였던 그가 이러한 결심을 한 이유는 더 넓은 세상에서 다양한 사람들을 만나며 자신의 디자인을 성장시키고 싶었기 때문이었다. 결심이 서자 그는 제일 먼저 해외 취업 경험이 있는 선배들의 조언을 수집하기 시작했다. 이를 기반으로 포트폴리오를 새롭게 정리하고 나니 어느새 초여름에 이르렀다. 여기저기서 그럴싸한 회사의 명함을 건네주는 동기들과 마주쳤지만 그는 조급해하지 않았다. 오히려 포트폴리오를 정리하면서 스스로의 관점이 아닌, 타인의 입장에서 그간의 작업들을 재해석해보려고 노력했다. 이 과정은 어떻게 해야 타인들과 소통할 수 있을지를 가르쳐 주었고, 이것은 그에게 있어 꽤 중요하고도 의미 있는 성과였다.

포트폴리오 정리가 마무리될 무렵 진출하고 싶은 국가 또는 도시들을 정리했다.

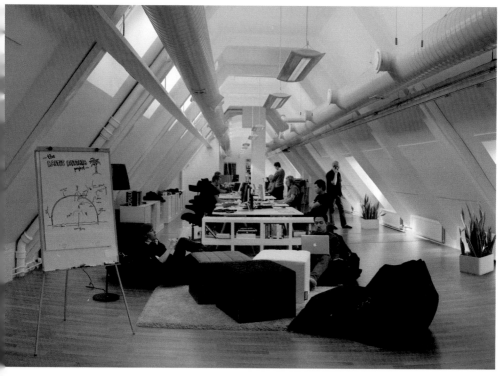

디자인 포털사이트(core77.com 등)에 등록되어 있는 디자인 에이전시의 수는 실로 엄청 났고, 그중 마음에 드는 회사(미국, 영국, 독일, 덴마크, 스웨덴, 핀란드 등에 위치한)를 골라 지원서를 보냈다. 첫 정착지에 대한 일종의 복선이었을까? 꽤 많은 곳에 지원했는데 신기하게도 그의 포트폴리오에 긍정적인 답신을 보내온 곳은 영국과 북유럽에 집중되어 있었다. 최종적으로 초가을쯤 핀란드의 디자인 에이전시 퓨전Fusion과 영국에서 손꼽히는 규모의 디자인 에이전시에서 인터뷰 요청이 왔다. 외국에 있다는 점을 감안해 두 곳 모두 인터넷 화상통화로 인터뷰를 치렀고, 몇 달이 지난 뒤 최종 면접을 위한 비행기 표를 보내왔다. 막상 최종 면접을 앞두고 불안해진 그는 한국에서 가장 일하고 싶었던 외국계 기업에도 원서를 넣었고, 이후 세 회사 모두에서 최종 합격통보를 받을 수 있었다.

그렇다면 그는 왜 세 곳 중 퓨전을 선택한 걸까? 그 당시만 해도 퓨전은 세 회사 중 가장 규모(입사 당시 직원 수 약 20명)도 작았고 지리적인 위치 역시 상대적으로는 한국에 덜 알려진 곳이었다. 이승호는 '성장 가능성'과 '도전의 범위'를 주요 잣대로 삼아 선택했다. 그때 퓨전은 미디어 디자인 에이전시와 제품 디자인 에이전시가 합병한 상태였기 때문에 다양한 분야의 디자이너들을 보유하고 있었고 업무영역 역시 다각화되어 있었다. 뿐만 아니라 거대 중공업 클라이언트나 세계적인 테크놀로지 기업부터 아주 작은 지자체까지 다양한 클라이언트를 확보하고 있었는데, 그중 코콜라 시(City of Kokkola: 핀란드 서쪽의 인구 46,000명 정도의 작은 도시)와 함께 진행하던 공공디자인 프로젝트는 그에게 매우 흥미롭게 다가왔다. 입사하기 전 인터뷰 당시 퓨전Fusion의 CCOChief Creative Director 빌레 콜레마이넨은 이승호에게 단순히 그래픽 디자인에만 국한되지 않은 '콘셉트 디자이너'의 역할을 제시했는데 결정적으로 이러한 비전 제시가 핀란드행을 감행하게 된 결정적인 계기가 되었다.

그렇게 모든 것들이 순조롭게 시작되는 듯했다. 하지만 퓨전을 선택하면서도 마지막까지 우려했던 것은 다름 아닌 언어 문제였다. 해외 취업을 준비하는 대부분의 사

람들이 고민하듯 언어에 대한 스트레스는 꽤나 막중했다. 핀란드는 현재 핀란드어와 스웨덴어를 공용어로 지정하고 있다. 물론 교환학생 때의 경험으로 대부분의 국민들이 영어를 능숙하게 사용하는 것은 알고 있었지만 업무 중간 중간 핀란드어로 대화가 이뤄지지 않을까 하는 걱정은 남아 있었다. 초반에는 영어에 대한 우려가 가시지 않아 퇴근 후에도 습관적으로 영어 라디오 방송을 듣는 등 약간의 강박증이 있을 정도였다. 결론적으로 말하자면 기우였다. 처음 입사해 얼마간은 언어에 대한 어려움을 겪었지만 외국인이 2~3명밖에 되지 않는 상황에서도 끈질기게(?) 영어를 써주던 핀란드인 동료들과, 결국 언어는 실력이 반 자신감이 반이라는 스스로 내린 결론 덕분에 언어 문제는 차차 그의 머릿속에서 사라져갔다. 하지만 지금도 영어 실력이 부족하다는 생각에 그의 영어 공부는 언제나 현재진행형이다.

이승호의 공식적인 첫 출근 날짜는 2008년 4월 1일이었다. 회사와 집이 무척 가까웠던 지라 일찍 일어나 가볍게 아침을 먹고 8시 30분 정도에 집을 나서 걸어서 출근을 했는데 그는 그 날의 싸늘한 공기를 아직도 기억한다고 했다. 마침 퓨전은 3월 말 헬싱키, 라흐티Lahti, 로바니에미Rovaniemi로 흩어져 있던 사무실을 헬싱키로 통합한 상황이라 첫 출근 날은 이사부터 도와야 했다.

회사 내에서 그의 공식적인 역할은 '콘셉트 디자이너'였다. 콘셉트 디자이너는 디자인의 결과물에도 관여하지만, 프로젝트의 도입단계부터 고객이 프로젝트를 발주할 때의 기대효과를 넘어서는 결과를 도출하기 위한 전반적인 업무를 수행한다. 즉, 문제의 핵심을 파악하고, 그 해결 지점을 찾는데 집중하는 역할로 시각적 개선보다는 결과물의 본질적 개선을 목표로 한다. 항만에서 컨테이너의 출입을 관리하는 기기와 그 소프트웨어를 디자인하는 프로젝트부터, 핀란드의 전통 깊은 가전 브랜드의 리뉴얼 및 시그니처 제품 디자인 프로젝트까지 분야를 막론하고 다양한 클라이언트와 함께 소통하며 일했다.

그는 핀란드에 오기 전 병역특례 등으로 4년이 넘게 한국 기업에서 디자인 기획자 겸 디자이너로 일한 경력이 있다. 일반화시킬 수는 없겠지만 그는 그 기간 동안 상명하달식의 위계질서, 잦은 밤샘근무, 스스로 업무 및 시간을 조절할 수 없었던 점을 아쉬움으로 꼽는다. 핀란드의 경우 각자의 업무 영역에 있어서는 철저히 개인적으로 관리한다. 이는 곧 높은 책임감을 요구하는 것과 직결되는데 각자 출퇴근 시간을 자유롭게 조정하는 반면 늘 스스로의 업무시간을 체크해가며 일을 한다. 따라서 동료에게 가장 자주 묻는 질문이 '내일 몇 시에 출근하냐', '언제 회의를 잡을 예정인데 그날 출근하냐' 등이다. 최상의 결과물도 중요하지만 투자된 시간에 비해 얼마나 효율적으로 일했는지 역시 업무평가의 중요한 잣대가 된다.

퓨전에서의 생활 중 가장 낯설던 부분 중 하나는 마치 학교로 돌아온 듯한 자유로운 분위기였다. 우선 각자 원하는 시간에 출근하고 노트북을 사용해 자유롭게 원하

는 곳으로 자리를 옮겨가며 업무를 진행한다. 보통 한 사람이 세 개 이상의 다른 프로젝트를 진행하고 있고, 프로젝트마다 팀이 달라 한 자리에 앉아 일을 하는 경우는 거의 없다. 각자 선호하는 자리도 있어 혼자 일을 해야 할 때면 그곳에 자리를 잡고 일을 하기도 했다. 스케치를 하거나 브레인스토밍을 할 때는 부드러운 카펫 위에 빈백bean-bag, 오디오 시스템, 그리고 게임기가 있는 라운지에서 일을 하며 자유로운 아이디에이션 ideation을 유도하기도 한다. 이러한 자유로운 분위기는 동료들과의 격의 없는 인간관계로도 연결된다. 인터뷰 차 퓨전을 방문했을 당시 한쪽 벽면에 외국 소인이 찍힌 엽서들이 가득 붙어 있었는데 신기하게도 수신인은 모두 '퓨전'이었다. 이승호의 말에 따르면 출장이나 휴가로 헬싱키 밖을 벗어난 직원들이 보낸 안부 엽서란다. 회사를 잊어야 하는 휴가 동안에도 안부 엽서를 보낼 정도라니 직원들의 회사에 대한 애정과 동료들 사

이의 끈끈함을 짐작할 만했다. 각자 출생지가 다른 만큼 베이징부터 뮌헨, 서울 등 다양한 장소의 색이 드러나는 엽서들이 벽면 한쪽을 따뜻하게 연출하고 있었다. 이승호는 퓨전을 퇴사한 지금도 그때의 동료들과 가끔 만나 서로의 일상을 나누곤 한다.

퓨전은 이승호가 입사하기 직전인 2007년 말부터 보다 글로벌한 클라이언트들의 프로젝트를 수주하며 빠른 속도로 성장해갔다. 이후 2008년 말 시작된 세계적인 불황으로 중공업 및 제조사 클라이언트의 프로젝트들이 축소되자 퓨전은 소프트웨어나 웹사이트 기획에 집중하며 능동적으로 변화에 대처해나가고 있다. 업무가 소프트웨어와 웹사이트 기획에 집중되는 것을 느낀 이승호는 조금 더 다양한 경험을 하기 위한 방법을 모색하다가 2009년 TAIK의 산업과 전략디자인학과Industrial and Strategic Design에 입학하게 되었고, 동시에 퇴사를 결심하게 되었다.

이렇듯 이승호의 두 번째 인생은 핀란드에서, 퓨전과 함께 시작되었다고 해도 과언이 아니다. 물론 그가 대학 졸업 후 선택한 핀란드행이 먼 훗날 어떠한 결과를 낳을지는 아무도 모른다. 때문에 그의 예를 들며 해외 취업이 능사라는 예찬론을 펼칠 생각은 없다. 다만 스스로를 둘러싼 세계를 정면으로 바라보려는 노력, 조금 낯설고 두려울지언정 과감히 발을 디딘 도전에 주목하는 것일 뿐이다. 도전은 실천했을 때야 비로소 완성된다는 진리를 그는 알고 있었던 것이다.

Self interview 나의 퓨전 스토리

그에게 퓨전은 많은 것을 깨닫게 해준 핀란드에서의 첫 직장이었다. 핀란드라는 나라에 애정을 갖고 정착하게 된 계기도 그곳에 있었다. 이승호에게 있어 또 다른 동지가 되었던 퓨전, 그곳에 대해 아직 못 다한 이야기들을 몇 가지 질문으로 담아냈다.

Q. 본인이 느끼기에 핀란드인들이 사회생활에서 가장 중요하게 생각하는 건 무엇인가요?

A. 정직, 근면, 책임감 그리고 효율성이라고 생각한다. 이 중 책임감과 효율성은 기본적으로 개인적인 성향을 지닌 핀란드인들의 특징을 드러내주며 또한 개인의 능력을 존중하는 사회적 분위기에서 비롯되었다고도 할 수 있다. 내 생각에 이 부분은 양날의 검이 될 수 있다고 생각한다. 어떠한 문제들은 더 이상 한 개인의 능력만으로 해결할 수 없고, 효율성을 강조해서는 풀 수 없는 복잡다단한 문제들에 당면하고 있기 때문이다. 이런 점을 인식한 탓인지 최근 핀란드 교육에서는 다학제간 교류와 협업 등을 강조한 프로그램들이 빠르게 확산되고 있는 추세다.

Q. 이승호에게 있어 퓨전이란?

A. '다름'과 '같음'을 생각하게 해준 것이다. 너에게는 너무나 새로웠던 핀란드의 근무 환경, 자유와 책임이 혼종하게 일상에 적응하기 위해 끊임없이 긴장했던 공간이기도 하다. 결국 사람이 사는 곳, 사람이

일하는 것은 다 비슷하다는 교훈을 몸으로 깨달았던 시절이기도 했다. 그 외에 퓨전에서의 성과는 '디자인 에이전시'를 경험하는 밥을 가까이에서 볼 수 있었다는 점일 것이다. 물론 한 명의 스태프로 일하는 것과 경영진으로서 일하는 것은 전혀 다르겠지만 핀란드의 수평적인 조직을 경험하면서 한국의 디자인 에이전시와의 공통점, 그리고 차이점을 구별해 내렸던 경험은 앞으로도 큰 도움이 될 것이라고 생각한다.

Q. 핀란드 회사의 특징과 부러웠던 점은?

A. 핀란드의 법정근무시간은 하루 7.5시간이다. 그리고 75시간 근무마다 10퍼센트인 7.5시간, 즉 하루의 휴가를 얻는다. 따라서 한 달에 약 2일의 휴가를 얻게 되는데, 법정 업무 시작일인 4월 1일부터 이듬해 3월 말일까지의 근무 월 수에 이틀을 곱하면 1년의 휴가일 수가 된다. 휴가를 가는 약 한 달을 제외하면 11×2, 즉 22일의 휴가일 수를 얻게 되는 것이다. 여기에 토요일과 일요일을 다 붙여서 쉴 경우 거의 한 달을 쉴 수 있다. 물론 이 휴가를 한 번에 다 쓰는 사람도 있고, 약 2~3주만 쓴 뒤 크리스마스 휴가를 더 늘리는 사람도 있다. 월급을 받지

않고 쉬는 무급 휴가도 있는데 중국인 동료는 구정 때 중국에 다녀오기 위해 무급휴가를 신청, 한 달을 쉬었다. 물론 이런 일은 회사와 미리 협의를 가져야 하지만 그만큼 유연한 태도를 가지고 있다는 점이 인상적이었다.

또한 재무 업무를 보는 직원을 제외하고는 그 누구의 책상에서도 유선전화를 찾을 수 없다. 이는 노키아의 나라임을 증명이나 하듯 대부분의 기업에서 직원에게 휴대폰을 제공하고 업무에 관련한 전화는 모두 휴대폰으로 처리하도록 하는 관행에서 비롯되었다.

운정부 기관이라고 할 수 있는 지금의 직장Sitra에서도 마찬가지. 이러한 휴대폰 보급 활성화를 보면 도시에서 공중전화를 온전히 없애버린 과감함도 그리 놀라운 일은 아니다. 2006년 교환학생 시절부터 이미 행성거 공항이나 중앙역에 설치되어 있던 인터넷 키오스크 겸 인터넷 전화를 빼면 중앙역에서조차 공중전화를 찾을 수 없다. 반면 시내에 주요 노선이 깔린 길에서는 핸드폰기 시에서 무료로 제공하는 무선 인터넷이 잡혀 인터넷 전화를 사용할 수 있다.

Q. 공과 사의 구분에 대한 핀란드 사람들이 인가요?

A. 아마 이 부분은 개인적인 편차가 있으리라 생각하지만, 내 견해로는 공적인 네트워크와 사적인 네트워크가 분리되어 있는 편인 것 같다. 이는 개인적이고 기존 중심적인 사회 분위기와 연관이 있는데, 보통 핀란드 직장인들은 오전 8시~8시 30분 사이에 출근을 하고 오후 4시~4시 30분 사이에 퇴근을 하는데 업무가 끝나기가 무섭게 가정의 품으로 돌아가곤 한다. 이는 퓨전에 몸 담았던 약 1년 4개월의 시간 동안 공식적인 회식은 단 한 번뿐이었다는 사실로 증명된다. 반면 핀란드 사람들은 수평적인 인간관계를 지향하기

때문에 필요하다면 누구와도 연락이 닿을 수 있는 장점이 있다. 예를 들어 무급휴가를 신청, 한 달을 쉬었다. 물론 이런 일은 회사와 자신이 가진 문제를 해결해 줄수 있는 사람이 하향이라고 생각하면 하향과의 면담 기회를 만드는 것이 어렵지 않다. 퓨전에서도 CCO나 CEO의 방이 따로 마련되어 있지 않았으며, 각기 크기가 다른 세 개의 회의실에서 안제든 업무에 대한 이논이나 개인적인 상담을 진행하곤 했다. 공과 사는 분리되어 있지만 언제든 손 내밀면 지위 고하를 막론하고 흔쾌히 도움을 가진 사람들이 바로 핀란드인이다.

Q. 한국에서 이수한 태도 때문에 곤욕인 에피소드가 있다면?

A. 핀란드인들은 점심을 먹고 양치를 하는 경우가 드물다. 때문에 점심 식사 후 양치를 하는 내 행동은 종종 "이쯤에 양치를 안 하고 있냐"는 등이 농담거리가 되곤 했다. 또 음식에 큰 애착이 없는 문화를 반영하듯 등이 농담거리가 되곤 했다. 또 음식에 큰 애착이 없는 나에게 고역이었다. 현재 느린 30분밖에 되지 않는 짧은 점심 시간은 나에게 고역이었다. 현재 느린 식사 습관으로 유명했던 나는 아무리 서둘러 식사를 해도 40분 이상이 걸렸는데, 보통 핀란드인 동료들은 10분만에 앉아서 식사를 마치고 가치의 업무에 복귀했다. 처음에는 나 때문에 함께 앉아 있던 동료들도 나중엔 그 시간을 견디지 못하고 먼저 자리를 뜨곤 했다.

Q. 퓨전에서의 생활을 통해 성장했던 것 3가지?

A. 첫째, 우습게도 핀란드에서 영어가 많이 늘었다. 핀란드 기업 클라이언트와 회의를 함께 할 때도 매니저가 영어로 "여기 한국에서 온 스태프가 있으니 회의를 영어로 진행했으면 한다"고 양해를 구하면

자신의 작업에 대한 주관이 지나쳐 남의 조언에 방어적인 태도를
보이는 경우가 있다(나 역시 선배들에게 그랬었지만). 프로젝트의
정황을 전혀 모르는 사람이 봤을 때는 쉽게 이해할 수 있도록 '어디부터
어디까지 어떻게 보여줘야 하는가'를 잘 고민하고, 하나하나의 작업이
명확한 논리로 연결되어 설명되어야 한다. 만약 자신이 강조하고 싶은
강점과 일관되지 않은 작업이 있다면 과감히 누락시킬 필요도 있다.
실제로 입사 후 회사에 쌓여 있는 포트폴리오들을 보고 깜짝 놀란
경험이 있는데, 첫 한두 작품을 보고 회사와 잘 맞거나 인상적이지
않으면 전체를 보기도 전에 덮어버리는 경우가 허다하다. 무심하다고
생각할 수도 있지만 업무적으로 보자면 당연한 일이다.

또한 취업 시장을 넓게 보고 세계 모든 곳의 다양한 회사에서 가능성을
찾으라고 말하고 싶다. 단, 자신에게 맞는 도시와 회사를 잘 찾아
공략하는 것이 포인트이기 때문에 조사가 선행되어야 한다. 다양한
매체를 통해 디자인 에이전시나 디자인 중심 기업의 리스트를 쭉 모아
무섭다가 자신의 성향과 잘 맞는 곳을 리스트업 해두고 그에 맞춰
지원을 하는 것이 바람직하다. 내 경우에도 마음이 급해 성향이 잘
맞지 않는 곳에도 무작정 지원을 한 경우가 있었는데 그런 곳에서는
어김없이 연락이 오지 않았다. 하지만 관심이 있어 꼼꼼히 회사의
성격을 파악하고 관련 기사를 다 찾아본 뒤 커버레터를 수정하고
포트폴리오의 순서도 회사의 성향에 맞게 수정해 지원한 경우는
성공률이 높았다.

모든 회의가 영어로 진행되었다.

둘째, 그럼에도 불구하고 언어의 장벽을 완벽하게 넘을 수는 없었기
때문에 시각화, 문서화를 통한 커뮤니케이션의 중요성을 깨달았다.
아무리 서로 영어가 능숙하다고 해도 다른 문화권에서 찾기
때문에 정확한 어감을 전달하는 것은 늘 어려운 법. 이때 가장 효과적인
것은 바로 시각화와 문서화를 통해 결정된 내용을 다시 한 번 확인하는
것이었다.

마지막으로는 자기관리의 중요성이 업무 태도를 기를 수 있었다.
효율성을 중요시하는 문화 덕분에 늘 나에게 주어진 업무를 정돈하고
우선순위를 부여해 업무를 처리하는 맵을 짜게 된 것 같다. 불필요한
과정은 생략하고 아이디어 단계에서 작동까지의 동선을 최소화했으며
짧은 소통의 빈도를 늘려 서로가 이해하고 있는 부분을 명확히
확인했다. 업무의 효율성을 극대화하려는 성향은 이직기자도 몸에 배어
있는 부분이다.

**Q. 북유럽 디자인 회사에 입사하기를 꿈꾸는
후배들에게 하고 싶은 말은?**

A. 내 경우 북유럽만을 의도하고 입사 준비를 한 것이 아니기 때문에
북유럽 가능한 탑을 추기에 무리가 있으니 생각하고 생각한다. 해외 취업을
준비하는 사람들에게 조언을 하자면 우선 자신의 포트폴리오를
제3자의 입장에서 바라보고 정리하는 것이다. 포트폴리오는 나를
드러내는 유일한 단서다. 하지만 자신의 생각과 의도가 제3자의 눈에
비치지지 않으면 무용지물일 뿐이다. 객관적으로 그리의 작업을
바라보는 것은 새로운 관점을 넘기기 위한 중간 단계가 아닐까 생각한다.
사실 포트폴리오를 보내 조언을 구하는 후배나 친구들이 종종 있는데,

✚ project story

퓨전에서 경험했던 잊을 수 없는 프로젝트, 핀룩스 리뉴얼 작업

Project	핀란드 소비재 가전 브랜드 핀룩스의 리뉴얼 작업(브랜드 아이덴티티부터 제품 디자인까지)
Client	핀룩스
Creative point	북유럽 디자인의 강한 전통인 '모두를 위한 디자인'에 중심에 둔 새로운 브랜드 가치 제안,
	디자인 프로브design probe를 사용해 일반인에게서 영감을 받아 디자인 결과물에 적용

퓨전에서 이승호가 참여한 프로젝트는 중공업기기 소프트웨어, 웹 사이트, 모바일 소프트웨어, 전시 공간 디자인, 브랜드 아이덴티티까지 다양했다. 하지만 대부분 NDAnon-disclosure agreement가 체결되어 있어 외부에 공개하기 어려운 상태. 핀룩스의 경우 디자인 프로젝트가 마무리 되고 제품의 양산 준비 직전 아쉽게도 중단이 된 케이스다. 리뉴얼된 브랜드를 론칭하기 직전 세계적인 경제 한파가 닥쳐 아쉽게도 프로젝트가 종료된 것이다. 비록 상용화되지 않았다는 아쉬움이 남지만 이승호에게는 한 브랜드의 아이덴티티부터 최종 디자인까지 총체적으로 경험할 수 있었던 의미 있는 프로젝트 중 하나다.

Q. 프로젝트에 대해 간단히 소개해 달라.

A. 핀룩스는 1960년대부터 핀란드를 대표하는 가전 브랜드다. 하지만 다양한 유럽의 가전 브랜드들이 그랬듯 1990년대 이후 경영에 어려움을 겪으며 노키아Nokia를 포함한 유럽의 여러 대기업에 인수되었다가 2009년 터키의 대기업인 베스텔Vestel에 인수되기에 이른다. 베스텔은 핀룩스를 북유럽 시장을 공략할 브랜드로 잡고 새로운 제품 라인을 준비하던 중 퓨전에게 디자인 업무를 의뢰했다.

처음 퓨전에게 의뢰한 것은 핀룩스의 새로운 시작을 알리기 위한 플래그십 제품인 LCD TV 콘셉트 디자인이었다. 하지만 퓨전은 TV 디자인을 진행함과 동시에 제품 하나가 아니라 브랜드 이미지 자체를 새로 구축하고 일관적인 아이덴티티를 제품에 반영해야 함을 설득했다. 결국 클라이언트의 마음을 움직이는 데 성공해 '핀룩스 브랜드의

새 아이덴티티 구축'으로 프로젝트가 확장되었다. 처음 2명으로 시작한 프로젝트 팀은 7명까지 늘어났고, 핀룩스를 TV뿐 아니라 종합 가전 브랜드로 거듭나게 하기 위한 노력이 시작되었다.

Q. 프로젝트의 핵심 과제는 무엇이었나?

A. 베스텔은 타 경쟁기업에 비해 기술적으로 열세였고 핀룩스는 이미 지난 몇 년간 공백기를 지닌 상태였다. 퓨전의 디자인 팀은 기술적 우위 외에 브랜드 홍보물부터 제품까지 일관적으로 드러낼 수 있는 핀룩스의 경쟁우위를 찾아내야 했다. 우리는 경쟁사를 분석하는 한편 수많은 고객들을 인터뷰하며 핀룩스가 가지고 있는 기존의 브랜드 자산이 무엇인지를 연구했고, 그것이 오늘과 내일의 고객들에게 어떠한 의미로 다가갈지를 분석했다.

Q. 프로젝트 수행 인원은 몇 명이었으며, 각각은 어떤 역할을 맡았었나?

A. 처음 콘셉트 디자인이 시작되었을 때에는 프로젝트 매니저인 테무Teemu를 제외하고는 콘셉트 디자이너였던 나와 제품 디자이너였던 안티Antti만이 프로젝트에 투입되었다. 프로젝트가 리브랜딩으로 규모가 확장된 뒤 또 다른 콘셉트 디자이너였던 홍Hong, 커뮤니케이션 매니저 엘리나Elina, 그래픽디자이너 해리Harri와 플로리안Florian 등이 합류해 브랜드 아이덴티티를 다듬어 나갔다. 각자의 역할을 규정짓기보다 수많은 회의를 통해 다른 배경과 경험을 가진 팀원들의 아이디어가 자유롭게 공유된 부분이 가장 효과적이었다고 생각한다. 프로세스에 대한 아이디어가 정리된 후 홍은 주로 디자인 프로브를 디자인하고 그 결과물을 분석하는 역할을 했으며, 엘리나는 새로운 브랜드 가치에 맞게 커뮤니케이션 가이드라인을 정리하는 역할을 담당했다. 안티는 제품 스타일링을 마무리하는 데 주력했고, 해리와 플로리안은 웹·브로슈어·포스터 등 홍보물을 디자인했다. 초기 제품 디자인부터 브랜드 콘셉트, 웹사이트 디자인까지 프로젝트에

가장 오랫동안 참여했던 나는 콘셉트 디자이너로서 거의 모든 회의에 참석해 아이디어를 제안하고 제품, 브로슈어, 전시, 홍보물 등 브랜드 가치를 소통하는 모든 요소들이 일관성을 가질 수 있도록 하는 데 주력했다.

Q. 프로젝트의 주요 콘셉트와 크리에이티브 포인트는 무엇이었나?

A. 핀룩스의 브랜드 콘셉트는 'real product for real living'이었다. 이는 실용적이며 질리지 않는 아름다움을 지닌 브랜드 성향을 강조한 것으로, 낮은 가격은 아니지만 누구나 구매할 수 있는 가격을 유지하는 핀란드 브랜드들의 공통적인 특징을 반영했다(우리나라에도 많이 알려진 이탈라나 마리메코 역시 핀란드 생활 수준에서는 일반인들이 욕심내지 못할 정도의 가격대는 아니다). 이 콘셉트는 클라이언트의 깊은 공감을 이끌어냈다. 따라서 실제 제품에서도 핀란드 디자인의 시각적 일관성을 반영하면서도 사용자의 삶을 조금 더 편안하게 만들 아이디어를 채택했다. 예를 들어 양산 디자인으로 채택된 'Novel'은 심플한 외형에 순수 소재를 통한 대비를 강조한 콘셉트고, TV 콘셉트 중 Finlux Habit은 충전 배터리를 내장한 리모컨을 TV에 붙이면 충전됨과 동시에 TV 전원을 완전히 차단시키는 콘셉트였다. 이는 대다수의 사람들이 리모컨을 어디에 두었는지 잊어버리는 습관에서 착안한 아이디어로 좋은 습관을 갖도록 유도하면서 대기 모드로 사용되는 전력 소비도 줄이자는 친환경적인 의도였다. TV 콘셉트 중 Viieew는 마치 창밖으로 풍경을 바라보는 것처럼 TV에서 보이는 화면을 제외하고는 모든 시각적 요소를 배제하자는 콘셉트로, 군더더기 없는 디자인을 선호하는 핀란드 사람들의 성향을 반영한 예라 하겠다.

Q. 난항에 부딪혔던 부분은 없었는가?

A. 디자인 학교에서 농담처럼 자주 하는 말이 있다. "디자이너 세 명이 모이면 한 목소리를 내기가 힘들다." 함께 산업 디자인을 공부했던 디자이너들끼리도 의견 합일이 어

려운데, 각기 다른 나라, 다른 디자인 분야에서 일하고 온 사람들과 일하는 것은 두말할 나위가 없었을 터. 일반적으로 사용하는 단어의 의미부터 업계에서 주로 사용하는 단어의 의미까지 오해가 오해를 부를 수 있는 상황들이 비일비재했다. 한 가지 예를 들자면, 한국 웹디자인 업계에서 일을 했던 나에게 '스토리보드'는 웹페이지에 들어갈 모든 요소를 표현해두는 문서였는데, 핀란드에서는 그것을 '목업 페이지mock-up page'라고 부르는 한편 '스토리보드'는 가상의 사용자 프로필과 시나리오를 만들고 그 내용을 글과 그림으로 표현하는 것을 지칭하는 단어였다. 내가 말하는 스토리보드와 핀란드 친구가 말하는 스토리보드는 단어만 같을 뿐 전혀 다른 의미를 담고 있었던 것이다. 이런 작은 오해들은 회의 후 업무를 분담할 때부터 프레젠테이션에 적용할 내용을 상의할 때까지 작지 않은 어려움으로 작용했다. 우리에게는 그간의 다른 필드와 경험들을 언어적으로 맞추는 교정의 시간들이 필요했던 것이다.

Q. 프로젝트 진행 중 인상 깊었던 에피소드가 있다면?

A. 핀룩스는 핀란드에 와서 맡은 첫 프로젝트였다. 그만큼 애착도, 욕심도 많았는데 그래서인지 일하는 과정마다 작은 부분까지 많은 신경을 쓰곤 했다. 심지어 큰 결정을 내려야 하는 회의에서조차 지엽적인 부분을 논의하다가 결정을 미루게 되는 경우도 있었다. 그러던 중 4월 말 모든 직원이 함께하는 작은 파티가 열렸다. 헬싱키에서는 트램을 미리 전세 내어 파티를 열 수 있는데, 퓨전의 모든 임직원들이 트램에 올라타 샴페인을 마시고 시내에 있는 레스토랑으로 자리를 옮겨 파티를 이어갔다. 그 자리에서 함께 프로젝트에 참여한 엘리나, 홍과 깊은 대화를 나누게 되었다. 대화 도중 그들이 그간 핀란드로 이사와 첫 프로젝트를 맡은 내 상황과 심리적 긴장감을 눈치 채고 배려하고 있었다는 것을 알게 되었다. 사적인 대화를 나누면서 각자의 상황을 이해하게 되었고, 배려할 수 있는 포인트들을 찾게 되었다. 그 이후 불필요한 논쟁이나 소모적인 대립이 크게 줄어 훨씬 수월하게 업무를 진행할 수 있었다. 결국 모든 일은 사람이 하는 것이고,

그 사람들 간의 관계가 프로젝트의 결과에 좋은 영향을 미친다는 것을 새삼 깨달았던 순간이었다.

Q. 프로젝트를 수행하면서 모티프가 되거나 가장 많이 도움이 되었던 채널은?

A. 다름 아닌 사용자다. 인터뷰 등 다양한 방법을 통해 사용자들과 대화한 결과 최신 기술이 적용된 제품보다는 합리적인 가격과 편리한 기능, 세심한 배려가 깃든 제품에 관심이 많다는 것을 깨달았다. 노력을 많이 필요로 하는 리서치를 통해 다른 자료로는 얻기 힘든 유의미한 정보를 얻을 수 있었고, 사용자의 의견을 기반으로 했다는 점에서 클라이언트 역시 효과적으로 설득할 수 있었다.

Q. 클라이언트와의 커뮤니케이션과 그 조율 과정은 어땠는가?

A. 디자인의 역할에 대한 인식이 높은 북유럽이라고 해도 클라이언트, 프로젝트 혹은 담당자에 따라 커뮤니케이션이 어려워지기도 쉬워지기도 한다. 처음 베스텔이 TV 디자인을 의뢰했을 때에는 '물건의 외형을 아름답게 다듬는 일'로 디자인을 이해하고 있었고, 디자인을 일종의 '용역'으로 보는 인식이 강해 소통에 어려움을 겪었다. 퓨전이 택했던 해결책은 '그들이 원하는 것을 우리의 방식으로 제공하는 것'이었다. 단지 새로운 모양이 아닌, 새로운 사용 방식과 그것이 사용자에게 의미하는 바를 제안했다. 왜 단지 새로운 모양만으로는 충분하지 않은지 끈기 있게 설득했던 것이 주효했다고 생각한다. 그 과정을 통해 자연스레 서로에게 신뢰가 쌓이게 되었고 프로젝트의 규모는 'TV 디자인'에서 한층 더 포괄적인 '브랜드 리뉴얼'로 확장되었다. 이후 클라이언트 담당자들과 함께 가졌던 워크숍에서는 퓨전의 생각과 앞으로의 비전에 대해 수평적으로 생각을 나누었다. 함께 아이디어를 나누고 만드는 과정에서 클라이언트에게 디자이너가 일하는 방식을 보다 효과적으로 설명할 수 있었고, 디자인 결과물을 어떻게 이해하고 활용해야 하는지 역시 쉽게 이해시킬 수 있었던 것 같다.

Q. 마지막으로 아쉬웠던 부분을 이야기해달라.

A. 핀룩스 리뉴얼은 개인적으로 의미가 정말 큰 프로젝트였다. 핀란드 땅을 밟은 이후로 처음으로 맡은 업무였고, 콘셉트 디자이너로서도 첫 테이프를 끊은 프로젝트였기 때문이다. 그 후 지금까지도 제품 디자인부터 브랜딩, 웹사이트까지 다양한 레벨, 다양한 규모의 결과물에 영향을 미쳤던 프로젝트는 없었다. 프로젝트 완료 시점인 2009년, 전 세계적인 불황으로 리뉴얼된 브랜드 디자인과 제품 출시가 좌초된 점은 그래서 더욱 아쉬움으로 남는다.

➕ mini interview

퓨전 CCO 빌레 콜레흐마이넨 Ville Kolehmainen

핀란드는 디자인 회사의 형태마저도 공평하고 군더더기 없는 모습을 띠고 있다. 거대한 메이저 회사 몇몇이 대부분의 일을 독점하는 다른 국가의 실상과는 달리, 중소 규모의 디자인 에이전시가 저마다의 목소리로 각자의 위치에 서서 디자인 프로젝트를 해나가고 있다. 몇 년간의 전 세계적인 경기침체 여파는 이곳 디자인 에이전시에도 어김없이 불었지만, 기본적인 플랫폼이 탄탄하다면 얼마든지 진화가 가능한 곳이 북유럽 아니던가. 디자인 에이전시 퓨전은 단단한 기본기로 성공적인 진화를 꾀하고 있는 곳 중 하나다. 이승호가 디자이너로서 첫 발걸음을 시작했던 이곳은 유기적인 진화를 거듭하며 핀란드에서 자기만의 영역을 만들어가고 있다. 우리를 반갑게 맞이한 퓨전의 CCO 빌레 콜레흐마이넨은 선명한 목소리와 담백한 제스처로 핀란드 디자인 에이전시에 대한 이야기를 들려줬다. 중간 중간 북유럽 디자인 분야에 몸담고 있는 크리에이터로서의 내밀한 이야기는 이곳, 퓨전의 가능성을 예감하게 하는 동력이기도 했다. 현재는 크리에이티브 디렉터 겸 콘스트팍 게스트 티처로 다양한 작업을 하고 있다.

Q. 퓨전에 대해 간략히 소개해달라.

A. 퓨전은 디자인 에이전시로 현재는 소프트웨어 디자인에 주력하고 있다(인터뷰 당시 2009년 5월). 브랜드 컨설팅이나 제품디자인 영역도 가지고 있다. 퓨전은 실제로 만들어질 수 있는 제품들을 주로 디자인했는데, 전 세계적인 경기침체로 인해 현재는 디지털 제품이나 브랜딩 쪽에 집중하고 있다. 현재는 CEO 미카 비하바이넨Mika Vihavainen, 세일즈 디렉터 야리 배리얘르비Jari Välijärvi, 프로젝트 디렉터 야르코 말비니에미Jarkko Malviniemi, 그리고 CCO인 내가 회사를 함께 운영하고 있다.

Q. 회사 내에서 CCO의 주요 업무는?

A. CCOChief Creative Officer라는 이름 그대로 크리에이티브한 업무와 그 결과물 모두를 관할한다. 기본적으로는 브랜드와 소프트웨어 설계 및 디지털 디자인 분야 업무를 주관하며 관련된 사업 개발도 진행하고 있다.

Q. 디자인 관련 업무를 시작하게 된 계기는?

A. 사실 언어학자, 동시통역가가 꿈이었다(실제로 그는 자국어뿐 아니라 영어와 독일어에도 능통하다). 고등학교 때 우연히 「비틀스가 미국 청소년들의 언어에 어떤 영향을 끼쳤는가」라는 주제의 논문을 읽게 되었는데 그때부터 언어의 매력에 빠지기 시작했던 것 같다. 그래서 대학도 언어학 쪽으로 두 군데를 지원해놓고 떨어질 요량으로 디자인 대학을 한 군데 넣었다. 그런데 엉뚱하게도 디자인 대학에 붙어버린 것이다. 이후 미디어 프로덕션 공부를 하다 보니 점점 더 디자인에 빠지게 되었고, 결국 입학한 지 1년 후에는

프리랜서 활동까지 시작했다. 그렇게 6년 동안 일과
공부를 병행하며 디자인에 입문했다.

Q. 언어와 디자인의 상관 관계는?

A. 나는 언어가 가지는 기능, 언어 이면에 숨겨져

있는 문화, 배경 등과 연결된 지점에 관심이 많았다.
디자인 역시 마찬가지라고 생각한다. 배경을 찾아내고
상징하는 바를 담아 구성하는 방식이 하나의 언어를
만드는 것과 같다. 언어가 플랫폼을 그대로 유지한 채
시대에 따라 진화하는 것처럼, 디자인을 할 때도 진화

가능성을 염두하고 플랫폼을 만드는 것이 중요하다. 디자인을 할 때 시각적인 요소는 일종의 인터페이스인 것이고, 그 뒤에는 수많은 인식 구조와 정보의 교류 과정이 숨어 있다. 이는 콘셉트를 잡을 때 중요한 단서가 된다. 콘셉트만 잘 잡으면 실제 그래픽 작업은 오히려 수월하게 풀리는 경우가 많다.

이렇듯 우리가 생각하는 그래픽 디자인은 '겉모습'에만 국한되어 있는 게 아니다. 디자인이라는 말에는 숨어 있는 원리를 깊이 생각하는 습관이 포함되어 있는 것이다.

Q. 퓨전의 미래를 어떻게 생각하는지?

A. 가장 중요한 것은 퓨전이 어떤 회사인지 찾아내는 것이다. 기존에 있었던 분야가 아닌 전혀 새로운 분야를 창출하기 위해 노력 중이다. 브랜드나 비즈니스의 핵심을 찾아서 디자인의 관점에서 발전시키는 일을 하고 싶다. 맥킨지 같은 컨설팅 회사가 있긴 하지만 디자인 분야에 한해서는 특별히 규정 지어지지 않은 비즈니스다. 이때까지는 벽돌을 쌓는 과정이었다면 이제는 어떤 집을 지어야 할까 고민하고 그 윤곽을 만들어가는 과정이라 할 수 있겠다.

Q. 핀란드인의 특징을 한 가지 말한다면?

A. 핀란드인들은 정말 필요한 것, 옳은 것만을 '가장 적은 단어'로 말하려 한다. 불과 40~50년 전만 해도 트렉터 같은 농기구 없이 곡괭이로 감자를 캐먹었다. 불필요한 말을 하는 것 자체가 사치라는 생각이 몸에 배어 있는데 이는 국민성과 연결된 부분이다. 가령 핀란드 말로는 두 단어로 끝낼 말이 있다면, 이탈리아에서는 두 단어를 가지고 노래로도 만들 수 있을 것이다. 무엇이 옳고 그른가에 대한

접근이 아니다. 각자의 방식과 스타일이 다른 것일 뿐. 회사에 헤이키라는 프로그래머가 있는데 핀란드인의 전형성을 보여준다. 평소에는 수줍음이 많은 친구지만 그 업무가 불필요하다 느끼면 쳐다보지도 않고 'NO'라고 일언지하에 거절한다. 다만 본인이 필요한 업무라 생각하면 지나가는 말로 한 부탁도 귀담아 듣고, 어느새 그 업무를 완료했다는 피드백을 보낸다. 약속을 했으면 반드시 지키고, 내버려두면 알아서 하는 것. 이것이 핀란드인들의 특징이다.

Q. 디자이너에게 필요한 세 가지를 꼽는다면?

A. 첫 번째는 아름다움과 지적인 것을 연결시키는 감각, 두 번째는 열정, 마지막으로는 인내라고 생각한다. 핀란드 말에 '시수sisu'라는 단어가 있다. '절대로 포기하지 않는 인내'라는 개념인데 목표가 있는 인내를 의미한다. 디자이너에게는 프로젝트 하나에 대한 인내가 아니라 10년, 20년을 볼 수 있는 인내가 필요하며 이를 통해 장기적인 시각을 가질 수 있을 것이다.

Q. 현재 가방 안에 있는 것은?

A. 여권. 언제 출장을 갈지 모르기 때문에 항상 가지고 다닌다. 그리고 『모노클Monocle』 립밤과 몰스킨 노트가 있다.

이승호에게 있어 퓨전은 '다름'과 '같음'을 생각하게 해준 고마운 곳이다.
또한 너무나 새로웠던 핀란드의 근무 환경,
자유와 책임이 촘촘하게 교차된 일상에 적응하기 위해
끝없는 긴장을 했던 공간이기도 하다.

Design story 3

충분한 비움,
어바웃 블랭크

우리는 여러모로 '과잉의 시대'를 살아가고 있다. 엄밀히 말하자면 과잉을 판단하는 기준점이 이미 제 선을 넘어버려 무언가 비어 있는 여백 앞에서는 왠지 불안한 느낌마저 든다. 당장 대형마트나 문구점 등을 떠올려보자. 수많은 제품들은 경쟁의 시대에서 생존하기 위해 갖가지 장식과 불필요한 요소들로 소비자를 현혹한다. 그리고 이 순간, 우리는 정작 중요한 것이 무엇인지를 살짝 잊게 된다. 물건의 기능적 속성 따위는 시각적 화려함에 비하면 부차적인 것이 되어버리는 것이다. 장식적 요소로 가득 찬 제품을 흔쾌히 계산대로 가져가며 우리들은 말한다. "이 제품은 디자인이 정말 좋아."

'디자인'은 제품의 본질적 속성과 무관해질 수 없다. 아니, 무관해지면 안 된다. 디자인이라는 단어를 '외형적 꾸밈' 정도로 인식하고 있다면 이승호의 세 번째 디자인 스토리에 미간을 찌푸릴지도 모르겠다. 비우다 못해 제품 속 자신들의 브랜드 로고까지 비워버린 그들의 디자인 철학을 이해하기 힘들 테니 말이다. 이름마저도 어바웃 블랭크About:Blank라니.

어바웃 블랭크는 일본 화장품 브랜드의 디자인 매니저이기도 한 친형과 이승호가 함께 시작한 디자인 사업으로 런던에서 열린 〈100퍼센트 디자인〉 전시에서 '어바웃 블랭크 노트'를 런칭하며 그 시작을 대외적으로 알렸다. 이승호에게 '어바웃 블랭크'는 조금 특별하다. 스스로의 의지와 열정, 그리고 실천으로 만들어진 첫 브랜드이기 때문

이다. 노트가 세상에 나오기까지는 지식경제부와 한국디자인진흥원이 선정하는 '차세대 디자인 리더'라는 지원 사업이 조력자 역할을 해주었다. 형과 사업 구상을 마친 후 지원 사업에 선발되어 프로젝트에 대한 직간접적 지원을 받은 것. 1인당 최대 3,000만 원 이내의 지원금을 제공하는 '차세대 디자인 리더'는 우수 디자인 인재를 선발·육성하여 세계적인 디자이너로 발돋움할 수 있도록 지원하는 것을 목적으로 하고 있다.

그렇다면 어바웃 블랭크가 탄생하게 된 계기는 무엇이었을까. 그 시작은 '우리 취향에 맞는 제품을 직접 만들어보자'는 형의 제안이었다. 워낙 깔끔한 것을 좋아했던 이 둘은 시중에 나와 있는 노트들에 만족할 수 없었다. 일단 불필요한 요소들이 너무 많았고 심지어 문법에도 맞지 않는 외국어들이 버젓이 쓰인 노트에는 그 어떤 것도 온전히 적을 수 없었다. 이런 과잉의 한복판에서 그들은 결국 자신들이 원하는 제품을 직접 만들어 보자는 결론을 냈고 어바웃 블랭크는 그렇게 다분히 개인적인 동기에서 시작됐다.

시작은 간단했지만 사업이 처음이었던 이들에게는 브랜드네이밍 과정부터 쉽지 않았다. 근본으로 돌아가자는 의미로 근본 本本자를 쓰려 했지만 자칫 중국이나 일본 브랜드로 오인할 수 있다는 우려가 있었다. 심지어 나중에는 아예 이름을 적지 말자는 이야기까지 나왔다. 당시 이승호는 핀란드에 있었기 때문에 마음에 드는 이름을 정하기 위해 형과 수많은 전화통화와 이메일을 주고받았다. 그들이 세운 네이밍 조건은 세 가지였다. 먼저 글로벌 무대를 대상으로 한 제품이니 영단어의 조합으로 갈 것, 그리고 지나치게 장식적이거나 특정 국가 색이 풍기는 명칭은 피할 것, 마지막으로 '비움'이라는 동양적인 가치를 어필할 수 있는 명칭일 것. 이후 꽤 오랜 시간에 걸친 고민 끝에 이들의 속성을 담은 두 단어 About과 Blank를 결합해 브랜드 명이 탄생했다.

현재 어바웃 블랭크는 디자이너 이승호와 박현선, 그리고 경영을 맡고 있는 친형 이승훈, 덴마크 코펜하겐에서 활동하고 있는 그래픽디자이너 박성혜, 그리고 일본 독점 공급원인 김재민으로 구성되어 있다. 어바웃 블랭크의 첫 번째 프로젝트는 노트가

그 주인공이었지만 이들의 행보는 문구류에만 국한되지 않는다. 2011년 덴마크 디자인위크를 목표로 개발 중인 가구류가 어바웃 블랭크의 두 번째 프로젝트가 될 예정이다. 나아가 이승호는 어바웃 블랭크의 철학을 공유하는 디자이너와 제조사들을 연결하는 네트워크로 발전시키고자 하는 포부까지 갖고 있다.

'충분한 비움', 어바웃 블랭크는 이 두 어절의 말로 대변된다. 흔히들 말한다. 채우는 것보다 덜어내는 것이 더 어려운 법이라고. 무언가를 더하고 싶은 사람의 욕망은 끝이 없기 때문일 것이다. 뿐만 아니라 남길 것과 버릴 것을 제대로 구분하려면 무엇이 진정 중요한 것인지에 대한 기준이 명확해야 한다. 결국 충분한 비움에는 생각보다 꽤 밀도 높은 내공이 필요한 셈이다. 어바웃 블랭크의 디자인이 다양한 프로젝트를 거쳐 얼마만큼 '본질'에 다가갈지 사뭇 흥미로워진다. 그리고 과잉의 시대에서 그들의 담백함이 어떻게 차별화될 것인지도 주목할 부분이라 하겠다. 완벽하게 비워져 내 의지로 뭔가를 담고 싶은 그들의 노트를 보자면, 일단 그 첫 번째 단추는 성공적으로 꿰어진 듯하다.

About:Blank

No logo, no front
로고까지 비운 디자인

포장을 벗기면 로고와 홈페이지 주소가 새겨진 커버가 떨어져 나온다.
노트 자체에서는 로고, 홈페이지 주소 등 브랜딩 메시지를 찾아볼 수 없기 때문에
사용자가 앞, 뒤를 직접 선택할 수 있다.

Open fully, flat
활짝 펼쳐지는 제본

종이만을 사용한 새로운 제본 방식으로 가벼우며 양장 제본보다 더 활짝 펼칠 수 있다.

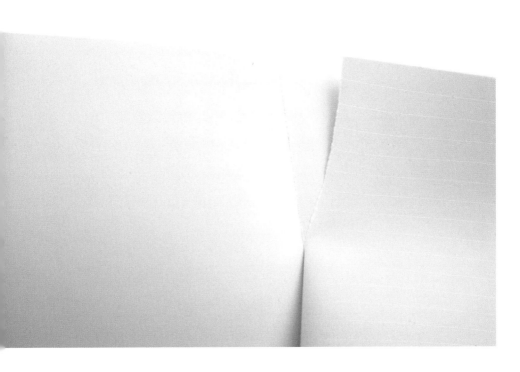

Tear off, when needed
꼭 필요할 땐 뜯을 수 있는 속지

페이지를 쉽게, 깨끗하게 뜯을 수 있으며,
다른 제본과는 달리 노트가 상하거나 다른 페이지가 떨어져 나오지 않는다.
페이지를 뜯을 때는 노트를 활짝 펼친 뒤 한쪽으로 가볍게 당겨주면 된다.

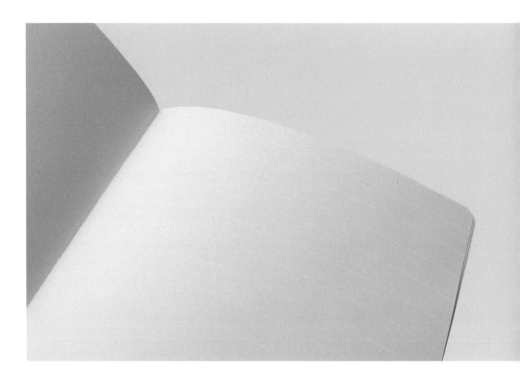

White stripes
하얀 줄

어바웃 블랭크 노트는 이름 그대로 무제 노트지만 노트 속지 한 면에 하얀 줄이 인쇄되어 있어,
필기할 때 가이드로 사용할 수 있으며 그림을 그릴 때는 자유롭게 라인을 배제할 수 있다.
하얀 줄은 복사하거나 스캔을 하면 나타나지 않는다.

Eco-friendly
용이한 재활용

어바웃 블랭크 노트는 커버부터 제본까지 모두 종이로 만들어져
재활용 시 별도의 분리 없이 종이류에 넣을 수 있다.

✚ **project story**

어바웃 블랭크 첫 번째 문구 프로젝트

Project	About:blank notebook
Client	전세계 사람들
Creative point	없음이 있음이 되고, 비움은 채움이 된다Nothing is everything, fullness is emptiness

Q. 어바웃 블랭크 노트의 핵심 콘셉트는 무엇인가?

A. '충분한 비움'을 추구하는 것. 충분한 비움은 완전한 비움이 아닌 신중한 배려로 가득 채움을 의미한다. 비움은 개성이 없지만 누구와 조화하느냐에 따라 폭넓은 역량을 발휘하기 때문이다. 제품에 대한 철학을 정립한 후 시장 조사를 위해 서울, 도쿄, 헬싱키, 스톡홀름, 파리, 런던 그리고 뉴욕의 디자인 제품 전문점, 가구 상점 등을 방문했다. 고가 제품들의 경우 고급임을 드러내기 위해 무거운 천연 가죽 커버, 뜯어 쓸 수 없는 양장 제본, 만년필 사용에 적합하지 않은 얇은 속지 등 실용성이나 품질이 아닌 겉모양에 치중하고 있었다. 또 다른 제품군들은 19~20세기 유럽에서 대중적인 인기를 끌었던 몰스킨을 모방하며 가격 경쟁을 벌이고 있었다. 몰스킨이 인조 가죽으로 만든 단단한 표지, 고무줄 등으로 세계대전 이후의 거칠고 빠른 산업화 시대의 환경을 반영하는 제품이라면, 어바웃 블랭크는 현대를 반영하는 제품이 되어야 한다고 생각했다. 디자인을 하며 가장 신경을 쓴 부분은 제품의 요소를 가능한 줄이면서 본질적으로 더 나은 노트를 만들고자 하는 것이었다. 막상 노트의 사용과는 무관하지만 시장의 관성에 의해 계속 포함되는 요소들이 무엇일까 고민한 후 하나하나 제거해 나가는 방식으로 지금의 형태를 완성했다. 더불어 속지의 선택부터 바인딩 기법, 인쇄, 표지까지 더

이상 뺄 것이 없으면서 유용한 노트가 되도록 일관성을 유지했다. 구체적인 특징을 들자면 다 쓰고 난 후 통째로 재활용이 가능하도록 커버까지 종이로 제작해 친환경성을 구현했다. 또한 인터넷의 일반화가 노트에 미친 영향, 즉 노트 필기가 줄어들어 다 쓸 때까지의 시간이 현저하게 늘어난 점을 고려해 종이의 질을 높여 두껍게 하되 속지의 페이지 수를 줄였다. 두꺼워진 종이 덕택에 만년필로 써도 뒤 페이지에 비치지 않는다. 활짝 펼쳐지면서도 한 장씩 떼어낼 수 있는 제본, 스캔이나 복사를 하면 사라지는 내지의 흰색 선 등 어바웃 블랭크의 노트는 활용성, 환경성, 호환성 등을 담고 있다. 이 모든 것들을 아우르는 것이 '충분한 비움'이라는, 앞으로도 변하지 않을 우리의 지향점이다.

Q. 가장 인상 깊었던 에피소드는 무엇인가?

A. 제작 과정에서 가장 힘들었던 점은 원하는 기준에 부합하는 품질을 맞추는 것이었다. 특히 소규모 회사의 경우 한 번에 1,000권 정도를 발주하는데, 그렇게 소량을 만들면서 높은 질을 요구하면 문전박대를 당하기 일쑤였다. 어바웃 블랭크 노트는 제조국이 일본으로 되어 있는데 종종 일본의 국가 브랜드를 빌리기 위해서라는 오해를 받을 때가 있다. 물론 한국에서 만들면 여러 가지로 경제적이지만 원하는 수준으로 제조해줄 업체를 찾기가 너무 힘들었다. 심지어 어떤 업체는 샘플을 만들 때 종이의 결을 잘못 잡아 장마철이 되면 샘플 노트가 틀어지는 웃지 못할 일도 있었다.

그렇게 원하는 업체를 찾다가 지칠 대로 지쳐서 마지막으로 찾아간 곳이 바로 〈도쿄 북 페어〉였다. 그런데 그곳에서 그토록 원하던 품질의 책을 발견한 것이다. 그 당시 전시장에 나와 있던 담당자에게 바로 제품 의뢰를 했지만 처음 만나는 외국의 디자이너를 믿고 제조해줄 수 없다는 대답만 돌아왔다. 일본의 사업 문화에서는 신뢰가 워낙 중요한데다 수백 권의 수량으로는 샘플링으로조차 작업할 수 없다는 입장이었다. 100퍼센트 선불을 제안하는 등 사정사정을 한 끝에 '나는 결정권이 없으니 나가노 본사에 올 수 있으면 회장님을 만나게 해 주겠다'는 약속을 받아낼 수 있었고, 결국 몇 주

후 다시 일본 나가노 본사를 찾아갔다. 그곳에서 만난 회장님 역시 강경한 입장이었지만 진심을 다해 부탁했다. 지금은 어렵지만 좋은 제품을 만들어 천천히 키워나가겠다고, 단지 주문이 아니라 파트너십으로 함께 커 나가고 싶다고 이야기했다. 다른 말은 다 통역으로 했지만 '부탁드립니다'라는 말만큼은 미리 준비해간 일본어로 전했다. 아주 정중하고 절실한 태도로.

진심이 통했는지 거듭된 사정 끝에 결국 우리는 함께 일을 하게 되었다. 재미있는 것은 그렇게 강경하던 그들이 계약을 하고 난 뒤에는 우리를 100퍼센트 고객으로 '모셔' 주었다는 것. 제조공정을 하나하나 소개해주는 것은 물론, 짧은 일정을 고려해 흰색 줄을 인쇄하는 과정도 직접 감리를 할 수 있게 배려해주었다. 그들의 신중함과 철저함에 다시금 감동을 받았고, 우리 제품은 그들의 프로 정신이 더해져 만족할 만한 품질을 실현할 수 있었다.

Q. 어바웃 블랭크가 처음 세상에 나오던 날을 기억하는가?

A. 공식적인 론칭은 2009년 9월, 런던에서 열린 〈100퍼센트 디자인 런던〉을 통해서였다. 전시를 시작하는 날 오전 11시, 그러니까 전시 시작 30분 만에 첫 고객이 왔다. 놀랍게도 길게 이야기하지도 않고 300권을 주문하고 간 것. 주문처는 벨기에의 'Graanmarkt 13'이라는 패션, 가구, 레스토랑을 합쳐 놓은 독특한 콘셉트 숍이었는데 매장을 오픈하기 위해 새로운 아이템을 수집하는 중이라고 했다. 첫 고객을 맞이한 느낌은 보람이나 뿌듯함보다는 일종의 안도감이었던 것 같다. 처음 노트를 만들 때 주변에서 많은 사람들이 너무 무리한 콘셉트라며 우려를 보였다. 가격도 너무 비싸고 기능도 없다는 충고가 대부분이었지만 원하는 노트를 만들기 위해 고집스럽게 원칙을 지켜갔다. 이러한 우리의 소신을 이해하고, 심지어 좋아하는 사람이 있구나 하는 생각에 안도감이 들었다. 그 순간은 아마 평생 잊을 수 없을 것 같다.

Q. 어바웃 블랭크 프로젝트의 진행 과정에서 마찰은 없었는가?

A. 사실 기획하고 브랜드 명을 정하고 그래픽 아이덴티티를 정하는 단계까지는 의견 대립이 거의 없었다. 뜻하는 바가 분명했고 서로의 강점과 약점을 잘 이해하는 관계였기 때문이다. 그런데 제품 기획 단계에서 어려움에 봉착했다. '제품에서 로고를 제거하는 것'에 대한 문제였다. 미세하게 뒷부분에라도 브랜드명을 넣어야 하는가, 완전히 없애야 하는가에서 의견이 갈렸던 것. 로고까지 완벽하게 빼버리고 싶었던 나는 경영을 책임지고 있는 형과 그래픽디자이너로 참여한 박성혜씨를 설득해야만 했다. 심지어는 노트 샘플을 만들기 위해 찾은 한국의 인쇄소 사장님마저 로고나 홈페이지 주소는 반드시 넣어야 한다며 우리를 설득할 정도였다. 사실 소비자를 위해서도 최소한의 단서는 남겨야 했고, 결국 표지를 한 장 더 넣고 로고와 홈페이지 주소를 남기는 방식(포장을 벗기고 나면 노트에는 브랜드에 대한 그 어떤 단서도 남지 않는다)으로 접점을 찾았다.

Q. 어바웃 블랭크의 반응은 어떠한가?

A. 런던 전시 이후 반응은 천천히, 하지만 꾸준히 왔다. 지금도 일주일에 한두 통의 의뢰 이메일이 오고 있다. 현재까지도 고민하는 부분 중 하나는 가격을 낮추는 부분이다. 대량으로 저개발국가에서 제조하면 단가는 내려가겠지만 품질에 영향을 미치기 때문에 앞으로도 그럴 생각은 전혀 없다. 좋은 디자인이란 단지 모양이 예쁜 것이 아니라 제조부터 판매까지의 모든 과정을 디자인하는 것이라 믿기 때문이다.

여하튼 판매는 생각보다 무척 수월했다. 높은 제조가격 때문에 판매가 몇몇 나라들에 국한되기는 하지만(예를 들어 우리나라만 해도 노트 한 권에 25,000원을 선뜻 지불할 수 있는 사람들이 많지 않으니까) 제조국인 일본보다 높은 GDP를 가진 나라들은 먼저 연락을 해오는 경우도 많고, 실제 판매로도 쉽게 연결되었다. 운이 좋게도 헬싱키에 다양한 국적의 친구들이 많아 내가 사업을 시작한 것을 알고는 자기네 나라의 디자인 제품 전문점을 소개해줘서 영업이 된 경우도 많았다.

사업을 시작한 지 이제 갓 1년이 넘은 지금, 모든 것이 생각한 것보다 훨씬 어렵고 더디다는 것을 체감하면서 처음보다 오히려 여유를 가지게 되었다. 단순히 재미있는 아이디어를 짜서 컴퓨터 3D로 작업해보는 것과, 실제 판매를 목적으로 하는 제조와 유통은 전혀 다른 범주임을 몸소 깨달은 것이다. 그간의 시행착오와 깨달음을 바탕으로 앞으로 어바웃 블랭크의 새로운 프로젝트들을 조금씩, 그리고 꾸준히 전개해나갈 계획이다. 역시나 '충분한 비움'에 주안점을 두면서 말이다.

Design story 4

디자인, 인식의 갈림길에 서다

최근 몇 년간, 사회 전반적으로 '디자인'이라는 단어가 자주 쓰이고 있다. 각종 미디어, 심지어 정치에서도 '디자인'은 참으로 다양하게 활용되는 핫 키워드가 되어버렸다. 이러한 현재의 상황을 보며 혹자는 대중에게 '디자인'이라는 단어에 대한 친밀도를 높였다는 점, 그리고 다양한 정책적 지원이 된 점은 고무적이라 말한다. 하지만 여기서 우리가 염두 해야 할 것은 사회 전반에 깔려 있는 '디자인 인식'에 대한 부분이다. 그 인식에 따라 현재의 디자인은 새로운 가능성을 열 수 있는 핵심 전략이 될 수도 있고, 어정쩡한 위치에서 정체성을 잃어버린 '겉치장'의 개념으로 표류할 수도 있기 때문이다.

photo © Ivo Corda

비교적 디자인 역사가 짧은 우리나라에서는 디자인의 생성 및 발전이 주체적이기보다는 객체적이였던 것이 사실이다. 사회 내부 구조로부터의 자연스러운 도출이 아닌 외부 유입이 주를 이루었고, 이러한 접근은 디자인에 대한 사회 전반의 인식에 불균형을 초래했다. 책이나 광고에서는 '나를 디자인하라'며 진화된 디자인의 개념을 역설하지만 꽤 많은 사람들의 머릿속에는 아직도 물적 하드웨어의 겉포장이라는 1차원적인 개념이 강건히 자리 잡고 있는 것이다.

모든 기표는 시대·사회적 환경에 따라 그 의미를 달리한다. 디자인이라는 개념은 우리의 삶 속에서 끊임없이 진화하고 있다. 아니, 엄밀히 말해 디자인이라는 본질을 재발견하고, 깨달아가는 과정이라 보는 편이 맞겠다. 전 세계적으로 디자인의 패러다임은 이미 큰 변화를 겪었다. 시대상의 변화에 유연하게 몸을 맡긴 디자인은 '시각적 개선의 도구'라는 1차원적인 개념을 넘어, 보다 본질적인 '시스템'의 일환으로 인식되기에 이르렀다. 사실상 외국에서는 경영·마케팅·엔지니어링·건축 분야에서도 '디자인'이라는 단어를 계획plan, 준비arrangement, 모델model, 의도intention 등의 의미로 사용해 왔으니 이러한 개념의 진화는 본래의 의미를 되찾아가는 수순이라 해도 무방할 듯하다.

디자인 대상을 단순히 제품만으로 보는 것이 아니라 서비스, 사회 시스템으로 확대해 궁극적으로는 보다 나은 삶을 지향하는 것, 이것이 현재까지 정립된 디자인의 통합적 역할이다. 그리고 이러한 개념의 한가운데 바로 '전략 디자인'이 있다.

1950년대 유럽의 한 작은 지자체에서 있었던 일이다. 새해 들어 갑자기 공공 수영장 이용객의 수가 확연히 줄어들어 이를 진단하고자 해당 공무원들이 수영장을 방문했다. 공무원들은 낙후된 수영장 시설 때문에 사람들이 이곳을 찾지 않는다고 판단, 건축가를 고용해 시설의 새로운 디자인을 주문했다. 두어 달 뒤 새 건축물의 조감도를 기다리는 공무원들과의 미팅에서 건축가는 전혀 다른 해답을 제시했다.

"수영장이 낡은 것은 사실입니다. 하지만 근본적인 문제는 건물이 아니라 버스 시간표입니다. 작년에 바뀐 버스 시간표가 시민들의 생활 패턴에 부합하지 않아 수영

장 방문객이 줄어든 것입니다."

이 이야기는 Sitra(핀란드 혁신기금)의 전략 디자인 부서장인 마르코 스테인베르그 Marco Steinberg가 전략 디자인에 대한 이해를 돕기 위해 제시한 사례다. 더불어 그는 '전통적인 디자인이 사물에 형태를 제공한다면, 전략 디자인은 의사결정에 형태를 제공한다If traditional design gives shapes to objects, strategic design gives shapes to decision making'는 전략 디자인의 개념을 설명한다.

만약 건축가가 그저 요청받은 대로 새로운 건물을 디자인했다면 궁극적인 문제는 해결하지 못한 채 재정손실만 초래했을 것이다. 이것은 현재 우리나라의 디자인 프로세스에 결정적인 일침을 가한다. 대부분의 경우 디자이너가 문제의 설계·분석의 초기 단계가 아닌 '가시화 단계'에서 투입되기 때문이다. 문제를 인식하는 초기 단계에 개입하지 못한 건축가, 디자이너들은 문제의 원인을 채 파악하기도 전에 주어진 요구에만 따라야 하는 상황을 맞이하게 된다. "우리 디자이너들은 잘못된 질문에 대답하는 데 능숙하다"는 마르코의 말처럼 디자이너들은 우문현답에 점점 능해지고 이러한 과정들이 반복되면서 디자인의 역할은 조금씩 왜곡되어 간다. 결국에는 전반적인 디자인에 대한 인식에까지 악영향을 미치게 되는 것이다.

이러한 상황에서 전략 디자인의 개념은 하루가 다르게 복잡해지는 사회 안에서 디자인의 역할과 근본적인 방향성을 제시한다. Sitra의 헬싱키 디자인 랩Helsinki Design Lap, 이하 HDL이 말하는 전략 디자인은 시각·물질적 창조 작업이 아닌 문제를 정의designing or framing the problem하는 과정에의 개입이며, 정부가 효과적인 해결 방안을 찾는 것을 돕는

+ Sitrawww.sitra.fi

핀란드어 Suomen itsenäisyyden juhlarahasts의 줄임말로 핀란드 혁신기금(Finnish Innovation Fund)이란 뜻의 준정부 기관이다. 핀란드 은행이 1967년, 핀란드의 독립 50주년을 기념해 조성한 '핀란드 독립 신용기금'이 모태가 되었다. Sitra의 예산은 1967년에 조성·기부된 기금과 이를 투자해 얻은 수익에서만 조달하기 때문에 세금을 전혀 사용하지 않은 자생적인 자금 순환 구조를 가지고 있다. 이로 인해 독립적인 활동 목표와 계획 수립이 가능하고 실제로 핀란드 의회에 매년 활동 성과를 보고하지만 어떤 정치적 기관에서도 Sitra에 활동을 의뢰하지 않는다. Sitra는 투명하고 정직한 핀란드 정부만이 가질 수 있는 혁신 에이전트로 핀란드의 복지와 번영을 촉진하는 부문을 시스템적으로 개선해 미래에 대한 효율적인 방법론을 제안하고 있다.

조언자로서의 역할을 의미한다. 이렇게 진화한 디자인의 의미는 다양한 분야와 결정이 혼재되어 있는 현대사회에서 획기적인 문제 해결의 방법론으로 현재 핀란드에서 주목받고 있다.

전략 디자인과의 만남

앞서 언급한 Sitra의 전략 디자인 부서장 마르코 스테인베르그는 일찍이 전략 디자인의 중요성을 강조해왔다. 이승호가 전략 디자인에 대해 보다 구체적인 관심을 갖게 된 것도 그를 통해서다. 알토 대학교 예술대 대학원Aalto University School of Art and Design의 다학제적 수업인 '합동 석사 연구 입문Introduction to Joint Master Studies'에서 마르코 스테인베르그는 하버드 대학 교수로 재직하던 시절 진행했던 '뇌출혈 케어에 관한 전략 디자인 프로젝트Stroke Pathway, http://strokepathways.blogspot.com'를 소개했고 이승호는 문제를 새로이 정의해 해결점을 찾아가는 전략 디자인의 개념에 완벽히 매료되었다. 이는 이승호가 고민하던 디자인의 역할에 긍정적인 방향성을 제시하는 개념이기도 했다. 이후 이승호는 다양한 루트를 통해 마르코의 연락처를 수소문했지만 몇 번의 시도에도 그와의 만남은 성사되지 않았다. 하지만 뜻이 있으면 길이 있다고 했던가. 정말이지 우연히 슈퍼마켓에서 마르코와 조우하게 되었고 이후 그는 이승호를 Sitra로 초대해 1시간 정도 다양한 조언을 해주었다. 이승호는 준비해 간 자신의 포트폴리오를 설명하며 디자이너의 역할, 앞으로의 방향에 대한 고민을 상담했다. 그로부터 약 3개월 뒤 마르코는 동료인 브라이언 보이어Bryan Boyer를 통해 이승호에게 다시 연락을 했고

+ 헬싱키 디자인 랩
www.HelsinkiDesignLab.org

Sitra 내 전략 디자인 부서에서 진행하고 프로젝트 중 하나. 전략 디자인의 개념에 대해 소통하고 핀란드를 비롯한 세계 각국의 정부가 전략 디자인을 혁신의 도구로 사용할 수 있도록 다양한 방법론을 모색하고 있다. 그 첫 단계로 2010년 9월, 세계 약 20개국에서 다양한 분야의 전문가들을 초대해 헬싱키 디자인 랩 글로벌 2010(Helsinki Design Lab Global 2010) 컨퍼런스를 개최했다.

Helsinki
Design
Lab
-
powered
by Sitra

놀랍게도 Sitra에서 근무하는 것을 제안해왔다. 이승호와 전략 디자인의 만남은 그렇게 우연처럼, 행운처럼 시작되었다.

그렇게 시작한 전략 디자인은 이승호에게 어떠한 변화를 주었을까. 이승호는 효과적인 전략 디자인의 실현에는 사회 전반의 인식 변화와 함께 정부·기업 내의 디자인 역할에 대한 인식 변화가 필요하다고 강조한다. 하지만 그보다 더 앞서 수반되어야 하는 것은 디자이너 개개인의 노력이다. 사회의 변화에 민감하게 반응하며, 다양한 분야의 단체나 정부 기관 등에서 실질적인 문제 해결 과정에 좀 더 적극적으로 개입해야 한다는 것. 전략 디자이너로서 기발한 아이디어를 생각해내는 것보다 이를 올바르게 적용하는 능력이 중요시된다는 것을 이승호는 HDL을 통해 다양한 방식으로 체득했다. 그런 의미에서 이승호와 HDL의 조합은 보이지 않는 수많은 가능성을 구체화할 새로운 시작점이 되어줄 듯하다.

✚ project story

헬싱키 디자인 랩 글로벌 2010

Project HDL Helsinki Design Lab

Creative point 정부차원의 현안에 대해 수평적이며 토론 중심인 디자인 스튜디오의 작업방식을 도입,
전략 디자인의 가능성을 가시화한다.

HDL은 Sitra의 전략 디자인 유닛strategic Design Unit의 여러 프로그램 중 하나로, 전략 디
자인이라는 개념을 핀란드 정부 부처와 전 세계에 홍보하는 역할을 담당한다. 현재 이
곳에서 2년째 근무하고 있는 이승호는 2010년 9월, 의미 있는 컨퍼런스를 통해 전략

photo © Pekka Mustonen

디자인의 가능성을 몸소 경험했다.

우선 HDL은 컨퍼런스에 앞서 2010년 5~6월간 교육Education, 지속가능성 sustainability, 고령화Ageing라는 각각의 주제로 3개의 HDL 스튜디오Helsinki Design Lab Studio 를 진행했다. 여기서 말하는 스튜디오란 '수평적 업무 방식' '프로젝트만을 위한 공간' '효율적인 팀 구성'을 전제로 하는 디자인 방식이다. 프로젝트 전 과정 동안 전용 공간 에서 모든 팀원이 수평적으로 아이디어와 지식을 공유하고, 다양한 활동을 통해 창의 적인 결과물을 도출하게 된다.

HDL 스튜디오의 목표는 핀란드 정부에 세 가지 주제에 관한 각 10개의 제안사항 을 만드는 것이었다. 이 결과물들은 핀란드 정부에서 실제 프로젝트로 연결될 수 있도 록 제안됨과 동시에 전략 디자인 과정과 작업 환경을 정부에게 설명하는 메타포 역할 을 담당하게 된다.

제안사항을 만들기 위한 팀 구성은 2명의 디자이너(건축가)와 6명의 전문가(각각 교육, 지속가능성, 노령화 전문가)로 이루어졌는데, 포인트는 8명의 국적과 분야를 다르게 구성해 다양한 정보 수집 및 활용을 꾀하는 것이었다. 예를 들어 '노령화'라는 주제의 경우 병원에서 수십 년간 노인들을 직접 치료해 온 전문가부터 복지국의 정책 입안자,

경제 전문가, 투자 전문가, 건축가, 대학의 연구원 등 다양한 분야와 국적, 경험을 가진 사람들로 팀이 구성되었다.

핀란드의 교육, 지속가능성, 노령화에 대한 토론에 앞서 다양한 국적의 구성원들이 핀란드의 제반환경을 쉽게 이해할 수 있도록 30~50페이지의 스튜디오 브리핑을 제작, 제공해 사전 이해의 기준선을 조율했다. HDL 스튜디오는 약 일주일간 진행되었는데 각자의 분야에서 사용하는 전문용어 및 언어를 조율하기 위한 이틀, 핀란드의 현장 방문 반나절, 제안사항 정리를 위한 이틀, 발표 및 핀란드 정부부처 대표자들과의 간담을 위한 반나절 정도로 구성되었다. 그리고 이러한 과정과 결과물들은 헬싱키 디자인 랩 글로벌 2010 Helsinki Design Lab Global 2010이라는 컨퍼런스로 연결되어, 각국의 유관자들에게 전략 디자인의 가능성을 보여주는 단서가 되었다.

2010년 9월 1일부터 사흘간 헬싱키에서 개최된 이 컨퍼런스는 전략 디자인을 핀란드 정부 부처 및 전 세계에 홍보하기 위한 HDL의 본격적인 첫 행보였다. 이 행사에는 주최국인 핀란드를 비롯하여 가나, 미국, 네덜란드, 러시아, 칠레, 벨기에, 캐나다, 덴마크, 스위스, 남아프리카공화국, 영국, 이태리, 호주, 중국, 한국, 독일, 인도, 스웨덴 등지에서 약 120여 명의 사람들이 초청되었다. 초청된 이들의 직업은 고위 정치인(환경부, 보건복지부, 경제부 등), 시장, 기업 대표, 대학 교수, 건축가, 디자이너, 학생까지 실로 다양했다. '디자인'을 주제로 한 컨퍼런스임에도 불구하고 각계각층의 사람들이 모였다는 것은 전략 디자인의 의미를 다시금 역설하는 셈이다. 단순히 디자인 관련자들만을 위한 것이 아니라 다양한 분야의 사람들(특히, 의사 결정권을 행사할 수 있는 사람들)의 이해를 바탕으로 폭 넓은 분야에서 전략 디자인이 활용되기를 바란다는 컨퍼런스 개최의 취지에서도 그 의미를 짚어볼 수 있다.

이 컨퍼런스는 현재 세계가 가진 공통의 문제점인 '교육, 지속가능성, 고령화'을 주제로 삼아 정부와 디자인의 조합이 이 문제들에 어떠한 해결 방안을 제시할 수 있는지를 모색했다. 헬싱키 디자인 랩 글로벌 2010은 보다 진화된 개념의 '디자인'을 함께

photo © Ivo Corda

photo © Pekka Mustonen

인식하고, 다양하게 얽혀 서로에게 영향을 미치고 있는 현대의 문제들을 디자이너와 다양한 분야, 층위에 있는 사람들의 협력을 통해 보다 쉽게 해결할 수 있음을 증명해주고 있다. 그리고 그 협력의 과정은 빠르면 빠를수록 효율적이라고 강조한다. 전략 디자인을 기본으로 한 HDL의 새로운 시도들은 소통과 효율성이 강조되는 이 시대에 어쩌면 가장 명쾌하고도 당연한 해법일지도 모른다. 그리고 이러한 시도들이 정부의 정책, 기업의 프로세스, 그리고 사회 전반의 인식 변화와 결합해 구체적인 변화의 움직임으로 실현될 때, 우리의 삶은 한 차원 더 진보할 것임이 분명하다. 이것이 바로, '디자인의 힘'인 것이다.

+ HDL 1968 http://hdl1968.org

HDL은 1968년 시트라가 후원했던 행사인 'The Industrial, Environment and Product Design Seminar'와 그 맥락을 함께한다. 혁신대학 알토 대학교의 창시자이자 핀란드 디자인 교육을 대표하는 위리외 소타마Yrjö Sotamaa를 비롯해 핀란드 건축가이자 작가인 유하니 팔라스마Juhani Pallasmaa 등이 주체가 되어 세계적인 지성들을 헬싱키에 모이게 했던 이 세미나는 핀란드 산업 디자인의 모태가 되었다는 평가를 받고 있다. HDL은 이를 HDL 1968이라고 칭함으로써 새로운 방법론을 모색하는 정신을 이어나가고 있다.

✚ mini interview

Sitra HDL 디자이너 브라이언 보이어 ^{Bryan Boyer}

인터뷰이의 요청에 의해 영문 답변을 병기합니다.

Q. Sitra HDL에 근무하게 된 계기는?

A. Sitra HDL은 정부의 장기적인 전략적 투자를 받고 있을 뿐만 아니라 새로운 시도를 주저하지 않는 실험적인 정신이 깃든 기관이다. 때문에 이런 기관에서 일할 수 있는 기회를 거부하기란 쉽지 않았다. Sitra는 전 세계적으로 찾아보기 힘든 독특한 조직이다. 이전, 프리랜스 건축가로 활동하던 때에도 일이 재미있긴 했지만 일의 범위와, 사회적 영향 면에서는 제한적이라는 느낌을 지울 수 없었다. 그래서 뭔가 더 중요한 위치에서 영향력을 발휘할 수 있게 되기를 희망했다.

Q. What made you the momentum to come to work for Sitra? (specific occasion, personal reason, personal history and so on.)

A. As a government endowment with the mandate to pursue issues of longterm strategic importance, the funding to do so properly, and a spirit of intelligent adventurousness that is willing to attempt new things, it was a hard offer to turn down when I was asked to join Sitra. It's a globally unique organization. I had previously been working as a freelance architect, and while it

was fun the work was limited in scope and impact. I wanted to be part of something more important.

Q. HDL 스튜디오를 진행하면서 최고의 순간과 최악의 순간을 꼽자면?

A. 최고의 순간은 HDL 글로벌 2010에서 커피 한 잔을 마시며 주변을 둘러봤을 때.

디자이너, 정치인, 관료, 기업인 등 평소엔 서로를 전혀 만날 수도, 만날 일도 없었던 서로 다른 분야의 사람들이 얽혀 깊은 대화를 나누고 있었다. 심지어 다음 세미나를 위해 자리로 돌아가 달라고 하기도 힘들 정도였다. 그것은 우리가 HDL 글로벌을 디자인할 때 꿈꿨던 모습 그대로였다. 최악의 순간은 첫 번째 스튜디오를 끝내고 완전히 탈진한 상태에서 앞으로 이 정도의 일을 두 번 더 해야 한다는 걸 깨달았을 때다.

Q. Could you tell us one best moment and one worst moment running Helsinki Design Lab? (one best experience, one the most difficult experience, what thrills you and what makes you tired……)

A. Best moment: Looking around during the coffee

break at HDL Global 2010 and seeing that the crowd was mixing just as we had hoped. Designers, bureaucrats, business people, and those from the 3rd sector were all so mixed up you couldn't tell them apart. Worst moment: Being completely exhausted after the first studio and realizing that there were two more left to pull off (it got better).

Q. 당신의 일상생활 속에서 전략 디자인의 개념이 적용되어 성과를 거둔 적이 있는지?

A. 나는 모든 것을 디자인 과제로 본다. 뭔가가 맘에 들지 않는다면 그것을 새롭게 디자인하면 되는 것이다. 예를 들어 주어진 옵션이 마음에 들지 않으면 스스로 옵션을 다시 디자인하면 된다. 예를 들어 이케아 가구를 사서 있는 그대로 조립하지 않고 자신이 원하는 것을 만드는 재료로 쓸 수 있는 것과 같다.

Q. Do you think (the way of thinking and working of) strategic design helps you in your daily life? If so, please share one example with us.

A. I think of everything as a design problem. If you don't like part of the world, redesign it. If you don't like the options available, invent your own through building something new or remixing existing options. For instance, Ikea wants you to think of their furniture as finished products but you can also use them as parts to create your own whole.

Q. Sitra HDL에서 추진했으면 하는 새로운 프로젝트, 구현했으면 하는 목표가 있다면?

A. Sitra HDL에게 2010년은 디자인 주도적인 협력, 집중, 콘텐츠 개발 개념을 반₩독자적으로 증명하는 기간이었다. 현재 우리는 앞으로 Sitra에서 전략

디자인을 핵심 역량으로 더 넓게 사용할 수 있는
방법을 고민하고 있다.

Q. What's next step of Sitra's HDL? Maybe a new
project ideas, or something you would like to,
even personally, pursue in steps of HDL.

A. Our HDL activities in 2010 were a semi-
autonomous proof of concept that demonstrated
a design-led model of collaboration, focusing,
and content creation. Right now we're taking a
bit of time to sketch out a path that will integrate
strategic design into Sitra's work more broadly
over the coming years.

Q. 미국인으로서 바라보는 핀란드의 특징은?

A. 나는 미국적 정신이 살아 숨 쉬는 캘리포니아를
사랑한다. 그곳은 여러 다양하고 독특한 동물과
식물이 얽혀 있는 곳이기도 하다. 핀란드는 모든
것이 아주 깊이 조율되어 있는 점이 좋다. 핀란드의
숲, 정교한 건축물들, 다채로운 겨울 하늘……
핀란드에서는 이러한 모든 것들이 조화롭고, 배려와
정교함으로 가득하다.

Q. What is special of Finland? What's the specific
difference of Finland from your point of view
as American, or even more specifically from
California?New York?Boston?

A. I love California because it's the manifestation
of the American spirit, a magical bit of geography
populated with a strange and beautiful diversity
of flora and fauna. What I love about Finland is
that it is so deeply calibrated. The forests, the
architectural details, the winter skies... everything
in Finland is considered and rife with detail.

Q. 디자인은 문제 해결 분야 중 하나다. 그렇다면 문제가 도출된 후부터 디자인의 개입이 시작되는 것인가? 문제가 발생하기 전 애초부터 기본적인 토대를 마련하는 것은 디자인의 영역일 수 있는가?

A. 전통적으로 디자이너는 하달된 디자인 브리프에
대응해 왔지만, 점차 주어진 업무를 건설적으로
비평하는 방법을 깨달아왔고, 심지어 스스로 업무를
만들어내기도 한다. 이러한 디자인 접근법은
디자이너라는 직업의 의미를 변화시키고 있다.

Q. If we say 'design is one of the problem-solving
disciplines', does design engage when a problem
is framed, or can it engage with the foundation of
framing problems?

A. Traditionally designers have responded to a
brief, but increasingly designers are learning to
assert their ability to constructively criticize the
briefs they are given, or even to develop their own
briefs. This approach to design is changing what it
means to be a designer, too.

Q. 당신이 생각하는 디자인과 정치의 관계, 또는 디자인과 정치가 지향해야 할 태도는?

A. 최고의 정치가는 정치를 디자인과 같은 식으로
풀고, 최고의 디자이너는 디자인을 정치와 같은
식으로 풀어내는 것이다.

Q. How is (strategic) design relevant to politics,
and/or what is the attitude (strategic) design and
politics are to pursue?

A. The best politicians think about their work as a
design problem. The best designers think about
their work as political.

Q. 디자인을 시각적 영역으로만 국한지어 생각하는 학생에게 디자인의 역할을 간략하게 설명한다면?
(사실 아주 많은 일반인들이 디자인을 시각적 영역으로만 생각하는 경우가 많다.)

A. 시각적 결과물을 만들어내는 활동에서 행복을 느낀다면 최대한 즐기면 된다. 만약 전략적인 관점에서 디자인 작업에 관여하고 싶다면 다른 분야 사람들, 즉 경제학자, 사회학자, 프로그래머, 교사, 경찰관, 시설관리인, 의사 등과 이야기하는 방법을 배우기 시작해야 할 것이다.

Q. You are given a five minutes time to give a lecture (or advice) to a design student who think that design is only about designing visual outcome. What would you tell?

A. If you are happy designing the visual outcomes then enjoy it! If you want to be involved in the more strategic aspects of design work, start learning how to speak to economists, sociologists, software engineers, teachers, police men, janitors and physicians.

Q. 당신이 건축 분야와 교감하는 것은 전략 디자인의 또 다른 채널이라 생각한다. 건축 분야가 전략적 디자인 사고에 어떤 순기능을 미치나?

A. 건축을 할 때 디자이너는 모든 사항에 대해 다른 분야의 사람들과 협업해야 할 뿐만 아니라(배관 작업, 전기 설비, 구조 공학 등), 여러 '클라이언트'를 고려한 상태에서 작업에 임해야 한다. 마음에 둬야 할 클라이언트 중에는 디자이너에게 돈을 지불하는 사람뿐만 아니라 건물에서 살게 될 사람들도 포함돼 있다. 이렇듯 건축은 태생적으로 이 모든 사항들이 교차하는 분야이기 때문에 건축가는 여러 분야를 조율하는 전략적 디자인 방식이 몸에 배어 있다.

Q. It seems that your educational and earlier professional background as an architect builds a strong link to strategic design. How does (the way of working and thinking of) architecture compliment strategic design?

A. Every act of architecture requires the designers to work between disciplines (plumbing, electrical, structural engineering, etc) and to work between a variety of "clients" including the person paying your bills and also the public who will also have to live with it. Because architecture happens naturally at the intersection of all these things it's a natural training for strategic design, which is by nature cross disciplinary and largely a balancing act.

Q. 요즘 당신이 가장 몰두하고 있는 생각은?

A. 지금 당장 머릿속에 맴도는 생각은 두 가지다. 하나는 어떻게 하면 다학제적인 프로젝트에 자금을 유치할 수 있을까 하는 생각이고, 다른 하나는 최근 발견한 1920년대 빈의 유리공예품이 눈앞에 아른거린다는 점이다.

Q. What are you personally immersed in nowadays? (It can be very big thing or very small thing from the politics of the US to what you want to buy.)

A. At this very moment I am thinking about two things. How we can unlock financial support for interdisciplinary work is the big topic on my mind. But I'm also a little obsessed with glassware at the moment, specifically 1920s drinkware from Vienna.

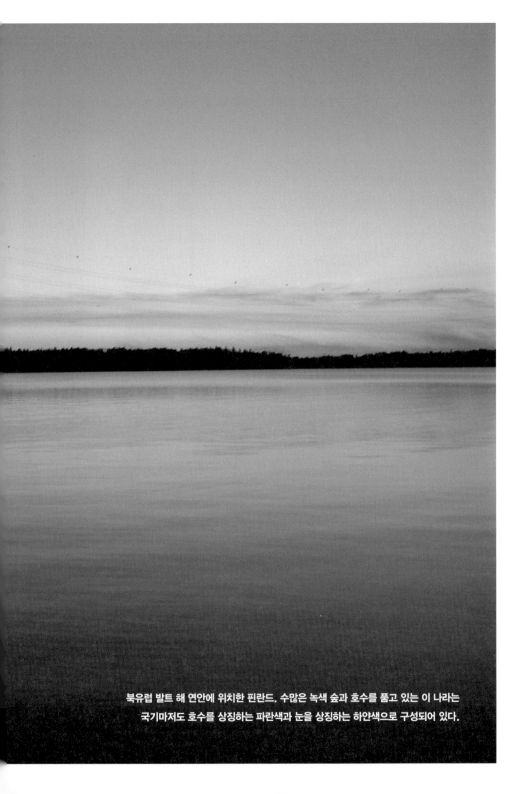

북유럽 발트 해 연안에 위치한 핀란드. 수많은 녹색 숲과 호수를 품고 있는 이 나라는
국기마저도 호수를 상징하는 파란색과 눈을 상징하는 하얀색으로 구성되어 있다.

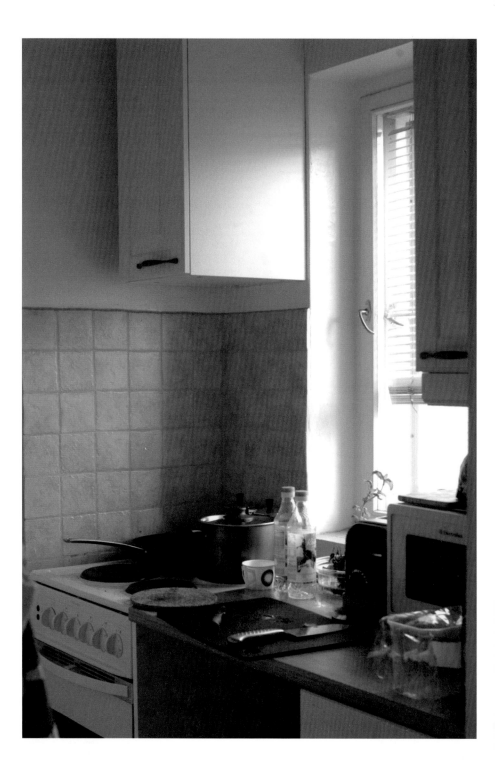

About Life
Housing

휴식과 재생의 공간

이승호는 현재 원룸studio apartment에 살고 있다. 넓지 않은 공간이지만 체계적인 수납과 동선에 용이한 가구 배치로 효율성을 극대화했다. 휴식과 재생의 공간으로 활용되고 있는 그의 집은 수납장 하나를 경계로 침실과 다른 공간을 나눈 심플하고도 담백한 구조로 되어 있다.

1km | 핀란드인들이 이웃과 편안함을 느끼는 평균 거리

30분 | 도심을 벗어난 외곽에 살아도 헬싱키 어느 곳이나 도착할 수 있는 시간. 트램, 버스 등의 대중교통이 도심 곳곳을 세밀하게 연결하기 때문이다.

6:00 P.M. | 헬싱키 대부분의 쇼핑몰의 폐점 시간. 주말엔 낮에 문을 닫는 상점도 수두룩하다. 상점 주인도 쉬어야 한다는 것은 어떻게 보면 당연하지만 우리에겐 좀 낯설다.

수도관 공사 | 집을 계약할 때 꼭 확인해야 할 것. 입주했다가 수도관 공사가 되어 있지 않아 새로운 집을 찾아야 하는 경우가 다반사기 때문이다. 이는 오래된 건물이 많은 헬싱키의 특징에서 기인한다.

▍집 구하기

집을 구할 수 있는 방법은 다양하지만 월세의 경우 인터넷에서 알아보는 경우가 일반적이다. 입주 희망자가 많아 경쟁률이 높을 경우 각자의 직업과 수입 등을 적은 지원서를 남기면 집주인이 검토 후 결정하기도 한다. 입주가 확정되면 수일 내에 계약서를 만들게 되는데 보통 월세의 두 배 정도를 보증금으로 낸다.

집세는 조건에 따라 천차만별이다. 헬싱키는 스웨덴 통치 시절 수도였던 투르쿠Turku에 비한다면 오래되지 않은 도시에 속하지만, 서울과 비교하자면 오래된 건물이 많은 편인데, 건물의 리노베이션 여부에 따라 가격 차이가 크다.

▍주민 등록하기

학업, 취업 등으로 핀란드 거주권을 가지고 입국한 경우 핀란드 주민등록번호가 나온다. 등록사무소(마이스트라티Maistraatti)에 새 주소지를 등록하면 약 한 달 내에 은행, 통신업체 등 핀란드 내 주요 기관들에도 주소가 자동 등록된다. 이는 절차를 간소화하여 효율성을 꾀하는 핀란드의 특징을 엿볼 수 있는 부분이다. 공문서를 쓰다가 실수를 해도 별도의 절차(도장을 찍어 수정하는 등) 없이 잘못된 부분에 줄을 그어버리고 그 옆에 새로 써도 전혀 문제가 되지 않는다. 이는 높은 사회적 신뢰와 효율적인 국민성을 반영하는 예라 할 수 있겠다.

▍핀란드 집의 특징

역사가 오래된 집은 주로 시내 중심에 집중되어 있다. 한 번 지어진 건물은 웬만해서는 그 위치나 용도의 변경이 쉽지 않다. 때문에 헐어버리고 아예 새 건물이 세워지는 데에

는 굉장히 오랜 시간이 걸린다. 이승호가 현재 살고 있는 아파트도 1919년도에 완공된 건물인데 헬싱키에서는 그리 오래되지 않은 건물에 속한다고 한다. 오래된 건축물을 보유하고 있는 나라가 대부분 그러하듯 핀란드 역시 건축법상의 제한이 꽤 많은 편이다. 핀란드의 건물들은 북유럽의 다른 국가들과 마찬가지로 겨울 추위에 대응하기 위해 전통적으로 그 규모가 작고 창 역시 작게 설계되었다. 현대에 와서는 방열 기술의 발달로 비교적 넓은 창을 가진 집들이 지어졌지만 그마저도 중부 유럽의 그것과 비교하기는 어렵다.

┃ 이승호의 하우스 히스토리

첫 번째 집 ┃ 처음 얻었던 집은 한 달에 650유로를 냈던, 혼자 쓰는 스튜디오 아파트였다. 겨우 19제곱미터의 공간에 샤워실과 화장실이 분리되어 있어 우스꽝스러울 정도로 화장실이 작았다. 퓨전에서 사무실 가까운 곳에 찾아준 집이었는데, 도보 2분 거리로 정말 가깝긴 했지만 가격 대비 만족도가 낮아 채 두 달이 되기 전에 새로운 집을 찾아 나서게 되었다.

두 번째 집 ┃ 암석 교회인 템페리아우키온 키르코Temppeliaukion Kirkko 바로 앞 기념품 가게와 같은 건물에 있었던 약 100제곱미터 크기의 아파트. 그중 두 번째로 큰 약 30제곱미터의 방을 사용하며 세 명의 플랫메이트들과 함께 살았는데 한 달 월세가 285유로밖에 되지 않았다. 하지만 1년도 안 되어 수도관 공사 때문에 떠나와야 했던 곳이기도 하다. 길지 않은 시간이었지만 친한 친구들을 사귈 수 있었던, 추억이 많은 집이다.

세 번째 집 ┃ 세 번째는 가장 짧게 지냈던 집인데 총 60제곱미터 크기의 아파트에서 17제곱미터 남짓한 방을 사용했던, 그리고 집 주인을 플랫메이트로 두었던 집이었다. 집 주인과 성격이 맞지 않아 조금 힘들긴 했지만, 아파트 안에 사우나가 있어서 매력적이었다. 인터넷, 수도세, 전기세를 모두 포함해 330유로에 지냈던, 역시나 저렴했던 아파트다.

네 번째 집 ┃ 최근 결혼을 하고 얻은 이 집은 디자인 박물관과 건축 박물관에서 굉장히 가깝고, 헬싱키를 대표하는 식당과 디자인 스튜디오, 디자인 숍이 밀집한 지역에 위치하고 있다. 방세가 비싸긴 하지만 주변에서 얻는 시너지와 주변의 작은 카페와 베이커리가 주는 즐거움을 생각하면 만족도가 높은 편이다. 집과 멀지 않은 곳에 작업 스튜디오를 얻었기 때문에 식사를 하고 휴식을 취하는 공간 정도로 사용하고 있다.

Items with story

비알레티 모카포트

결혼 전 아내에게
생일선물로 받았다.
같은 원리를 가진 수많은
모카포트가 출시되어 있지만
가장 정직한 모양을 하고 있는
3인용 비알레티는
언제 봐도 사랑스럽다.

여름 커튼

아내가 처음 유학온 지
얼마 되지 않았을 때 피다(Fida)에서
2장 당 6유로로 구입했다.
북유럽 특유의 색감과 패턴이
인상적이다.

후카사와 나오토
CD플레이어

제품 디자이너라면 누구나
하나쯤 가지고 있다고 농담할 정도로
동종업계 종사자들에게
인기가 높았던 제품.
음질은 뛰어나지 않지만
그 단순명료한 디자인에
늘 감탄한다.

아르텍에서
구입한 스트링String

4년 전 작고한 스웨덴의 디자이너
닐스 스트리닝(Nils Strinning)의
오리지널 시리즈로 단순하면서도
유연한 시스템 가구다.
집이 넓어질 경우 조금씩 추가해
넓힐 수 있는 유동적인 구조를
가지고 있다.

Items with story

전등갓

카우니스 아르키Kaunis Arki에서
구입한 제품으로
어두운 것을 좋아하지 않는
우리 부부에게 딱 알맞은,
집 안을 환히 밝혀주는 제품.

펠트 인형들

크리스마스 공예 마켓에서
구입했다. 각각 고슴도치,
쥐, 새 인형으로
따뜻한 질감이
마음에 드는 제품.

집성목 책장

2008년 적당한 책장을 찾지 못해
고민하던 내게 당분간 쓰라며
아내가 만들어준 책장으로
현재는 스튜디오에서
신발장으로 쓰이고 있다.

「카모메 식당」
감독의 사인이 담긴
나무 쟁반

촬영 때 로케이션과 통역 등을
도와준 친구 사토코가 이 영화의
감독 오기가미 나오코 감독을 만나러
간다기에 사인을 부탁했다.
이름 철자도 묻지 않고 사토코의
발음만 들은 나오코 감독은
내 이름을 'Sunho'라고 썼다.

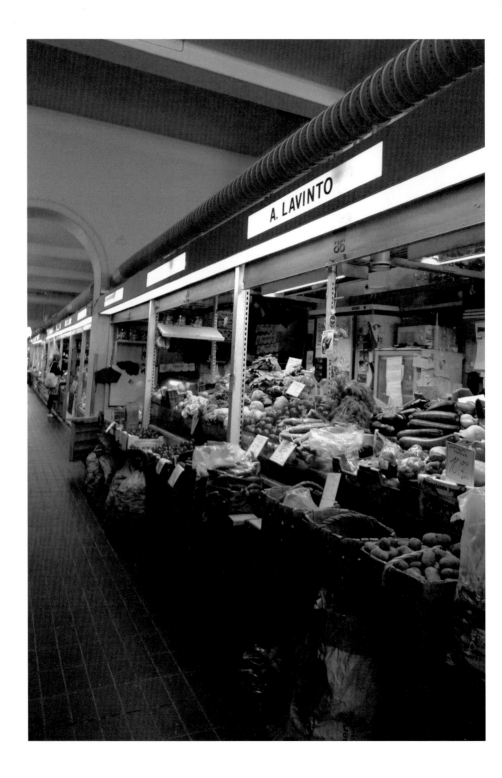

About Life
Food

핀란드식 웰빙 레시피

헬싱키 실내 재래시장이나 항구 근처의 노천시장에 가보면
신선하고 다양한 식재료들을 만나볼 수 있다.
유기농 야채, 고기, 우유, 버터, 과일뿐만 아니라 핀란드 사람들이
즐겨먹는 연어와 청어, 바닷가재 등 신선한 해산물들이
매일 핀란드 가정의 식탁에 올라간다.
이승호 역시 종종 요리를 해먹곤 하는데 그가 가장 중요하게
생각하는 것은 바로 '건강한 식단'. 여기 그가 즐겨 요리하는
두 가지 웰빙 레시피를 소개한다.

북유럽에서 즐길 수 있는 신선한 재료 중 하나는 바로 연어다.

비록 대부분 노르웨이에서 수입되기 때문에 로컬 푸드라 할 수는 없지만 저렴한

가격에 신선한 연어회를 맛볼 수 있는 것은 북유럽에 살며 느끼는 큰 즐거움 중

하나다. 요리할 시간이 없거나 귀찮을 때, 신선한 생선회가 먹고 싶을 때,

혹은 급히 손님을 대접할 때 연어는 아주 매력적인 메뉴가 된다.

연어와 아보카도를 양념장에 찍어 밥반찬으로 먹으면 한국인 입맛에도 제격.

이 연어회를 가장 손쉽게 즐기는 법을 소개한다.

스피디한 신선 레시피, 연어 아보카도

1.
잘 익은 아보카도를
반으로 잘라 가운데
씨를 제거한다.

2.
씨를 제거한 아보카도를
세로로 길쭉하게 잘라준다.

3.
연어는 결의 반대 방향으로
먹기 좋은 크기로 썰어
접시에 올려 놓는다.

4.
파를 잘게 다져 간장과 잘 섞어준다.
이때 간장에 고추냉이나 레몬즙을
소량 넣어도 깔끔한 맛을 연출할 수 있다.

핀란드는 기후와 환경 때문에 야채 생산율이 턱없이 낮다.
특히 겨울에는 대다수의 야채, 과일들이 수입에 의존하기도 한다.
하지만 이러한 열악한 조건에도 불구하고 거의 모든 식당마다 채식주의자 메뉴를
따로 만들어 놓을 정도로 채식 애호가들이 많은 곳이 바로 핀란드다.
이 토마토소스 애호박 스테이크 역시 점심 식사를 위해 들른 레스토랑에서
우연히 먹어 보고 그 맛에 반해 집에서 손수 만들게 된 요리.

채식주의자를 위한 소박한 만찬,
토마토소스 애호박 스테이크

1.
토마토를 반으로 잘라
꼭지를 제거한 후,
올리브오일을
두른 냄비에 손질한
토마토를 넣고 약한 불로
두 시간 정도 가열한다.

2.
애호박은 세로로
길쭉하게 자르고
양파는 잘게
썰어 놓는다.

3.
프라이팬에 올리브오일을
두른 후 세로로 가른
애호박의 잘린 면이 바닥으로
가도록 올리고 노릇하게
굽는다. 잘게 썬 양파도
호박 옆에서 볶아준다.

4.
야채가 다 익었다
싶으면 만들어 두었던
토마토소스를 팬에 부어
고루 섞이도록 한다.

5.
마지막에 소금과 소량의
설탕으로 간을 한 후,
파르메산 치즈를 뿌려
밥이나 파스타와
곁들여 먹는다.

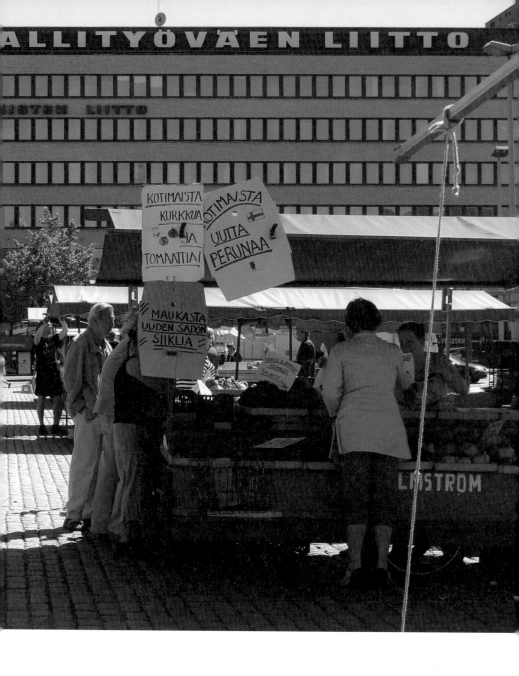

헬싱키 실내 재래시장이나 항구 근처의 노천시장에 가보면
신선하고 다양한 식재료들을 만날 수 있다.

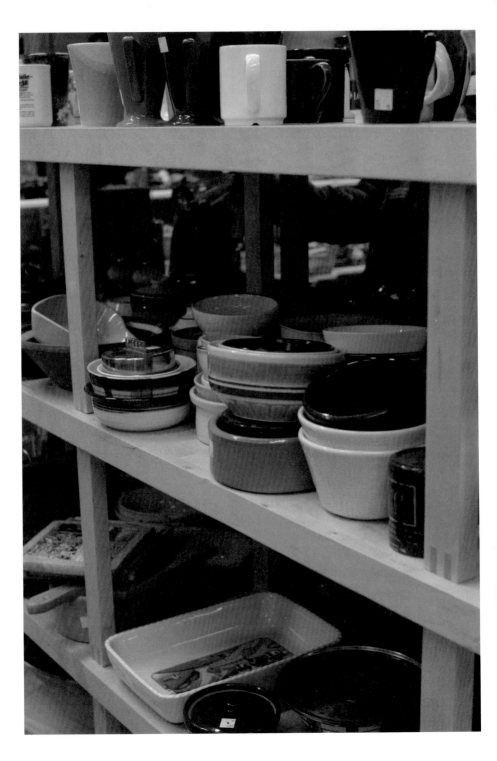

Favorite Places in Helsinki

디자인이 스며든 헬싱키 핫 플레이스

헬싱키 시내를 탐험하다 보면 마치 숨겨진 보물을 찾는 어린아이처럼 설레는 자신을 발견할 것이다. 어떤 특정 분야가 아닌, 일상 속 라이프스타일로서 '디자인'이 스며들어 있다는 것을 곳곳에서 느낄 수 있기 때문이다. 우연히 들어간 중고가구점 주인에게 살아 있는 북유럽 디자인 역사를 풀 버전으로 들을 수 있으며, 범상치 않은 간판에 이끌려 들어간 커피숍에서는 컵부터 테이블, 메뉴, 간판까지 아이덴티티 디자인이 무엇인지를 몸소 경험할 수도 있다. 물론 이런 보석 같은 곳들은 천편일률적인 홍보에는 흥미가 없다는 듯 그 정보를 쉬이 드러내지 않는다. 가이드북에서도 찾아볼 수 없는 헬싱키의 명소가 궁금하다면 지금부터 여기를 주목할 것. 디자이너의 감각으로, 미식가의 입맛으로, 때로는 핀란드 속 이방인의 시선으로 엄선한 핫 플레이스를 소개할 예정이니 말이다. 이 사랑스러운 13개의 공간들에 덧붙여진 이승호의 '디자이너스 코멘터리'는 이제 막 헬싱키에 관심을 가진 당신에게 건네는 환영의 메시지기도 하다.

아르텍 에스파
Artek Espa

1935년, 핀란드를 대표하는 건축가이자 디자이너인 알바르 알토를 비롯해 당시 핀란드 건축, 디자인, 문화를 이끌던 4명의 젊은이들이 창립한 아르텍의 직영 매장. 다양한 브랜드 매장들이 밀집해 있는 에스플라나디 거리에 위치해 있다. 1932년에 처음 개발된 알바르 알토 대표작 '스툴 60'을 비롯해 다양한 제품들을 만나볼 수 있으며, 신진 작가들의 전시 공간으로도 활용되어 디자인적인 볼거리가 풍부한 곳이다. '아르텍에서 판매되었던 제품'이라는 것만으로도 충분한 공신력을 가질 수 있을 정도로 핀란드에서 이곳 제품의 인기는 높은 편.

아르텍이 지닌 브랜드 가치는 알바르 알토라는 거장의 명성을 통해 더더욱 굳건해졌다. 알바르 알토의 모더니즘 미학은 가구, 조명을 비롯한 퍼니싱 분야까지 확대되었지만, 아르텍은 단순히 이윤 추구 기업이 아닌, 전시·세미나 등 다양한 방식의 소통을 통해 현대인의 라이프스타일을 향상시키는데 목표를 두고 있다. 유명을 달리한 지 35년이 지난 지금까지도 알바르 알토는 핀란드 디자인을 위해 고심하고 있는 셈이다.

+ Designer's commentary

올해로 75주년을 맞이하는 아르텍은 자사 제품뿐만 아니라 시즌별로 세계 곳곳의 디자인 제품을 입점시켜 핀란드에 소개해주는 허브 역할을 담당하고 있다. 내가 제작한 어바웃 블랭크 노트도 이곳에서 판매된 적이 있다. 아르텍은 디자인적 소통에도 활발한 활동을 펼치고 있는데 최근에는 시게루 반, 피터 줌터 등 시대를 대표하는 건축가, 디자이너, 예술가, 저널리스트를 헬싱키로 초대해 〈제3 밀레니엄의 연금술(Alchemy of the Third Millennium)〉이라는 심포지엄을 개최하기도 했다.

Info

open hours 10:00~18:00 (monday~friday)
10:00~16:00 (saturday)
address Eteläesplanadi 18, 00130 Helsinki
(에스플라나디 공원길, 맞은편에 마리메코와 이탈라 위치)
tel +358 (0)9 6132 5277
homepage www.artek.fi/en

카페 레가타
Cafe Regatta

헬싱키의 서쪽 바닷가에 맞닿아 있는 아담한 야외 카페. 여름에만 개점하는 여타 야외 카페와는 달리 연중 영업을 하는 곳이다. 비록 실내에 테이블이 4개 정도밖에 없는 소규모 카페지만 한겨울에 맞닿아 있는 바다가 얼면 사람들이 그 위를 건너

찾아올 정도로 헬싱키의 명소다. (핀란드의 바다는 내륙 깊숙이 위치해 있어 염도가 낮은 편. 겨울에 영하 10∼15℃로 온도가 지속되면 바다가 얼어 바다 위를 조깅하는 사람, 강아지와 함께 뛰어 노는 사람들 등 흥미로운 풍경들을 목격할 수 있다.)

인건비가 비싼 핀란드답게 테이블 서빙은 제공되지 않지만, 빈티지 소품들로 가득한 카페 내부와 야외 벤치에 심긴 갖가지 식물들은 여유로운 느낌을 더한다. 햇살이 좋은 5∼6월에는 커피와 샌드위치를 테이크아웃 해 근처 시벨리우스 공원 벤치에 앉아 한가로운 티타임을 즐겨볼 것.

+ Designer's commentary

날씨가 좋은 날이면 카페 레가타의 야외 벤치는 어김없이 사람들로 가득하다. 특히 해가 긴 여름, 이 카페에서 바라보는 일몰(6월 말 기준 밤 10시 30분~11시 30분)은 장관이다. 겨울에는 핀란드를 대표하는 시나몬 롤과 신맛이 강한 핀란드 커피를 한 모금 마시고 나면 얼었던 몸뿐만 아니라 마음까지 따뜻해지는 느낌이 든다.

Info

open hours 10:00~23:00 (monday~sunday)
address Merikannontie 10, 00250 Helsinki
(시벨리우스 기념상 부근)
homepage eat.fi/en/helsinki/cafe-regatta

크루스툼
Crustum

라틴어로 '빵'이라는 의미를 지닌 크루스툼은 따뜻한 분위기의 독일식 베이커리 카페다. 메뉴에도 독일어, 핀란드어, 스웨덴어가 함께 표기되어 있

다. 매장에서 직접 굽는 빵으로 유명해져 평일 점심 시간에는 직장인들로 항상 붐비는 곳. 뿐만 아니라 주말에는 브런치 뷔페(평일 08:00~13:00, 주말 09:00~14:00)를 먹으러 온 가족 단위 손님들로 늘 북적이는데 이곳 브런치의 가장 큰 매력은 신선한 재료를 사용한다는 점이다. 각종 시리얼과 치즈, 햄, 샐러드, 생 연어 등 메뉴 자체는 평이하지만 하나하나 양질의 식재료들을 사용하고 있어 믿고 먹을 수 있다.

+ Designer's commentary

크루스툼이 따뜻한 분위기를 연출하는 것은 비단 갓 구운 빵의 온기 때문만은 아니다. 이곳의 매력은 백발 노인부터 10대 청소년, 갓난아기와 함께 나들이 나온 젊은 부부까지 세대 구분 없이 어우러진다는 데에 있다. 세대가 모여 만들어내는 자연스러운 분위기는 가족 같은 안락함을 느끼게 한다. 편향되지 않은 자연스러운 조화는 마치 있어야 할 곳에 모든 것이 잘 놓여 있는 구성처럼 아름답다. 내가 이곳을 좋아하는 가장 큰 이유 중 하나.

Info

open hours 07:00~18:00(monday~friday)
08:00~18:00(saturday~sunday)
address Pursimiehenkatu 7, 00150 Helsinki
(Viiskulma, the five corners에서 약 10분 거리)
homepage www.crustum.fi

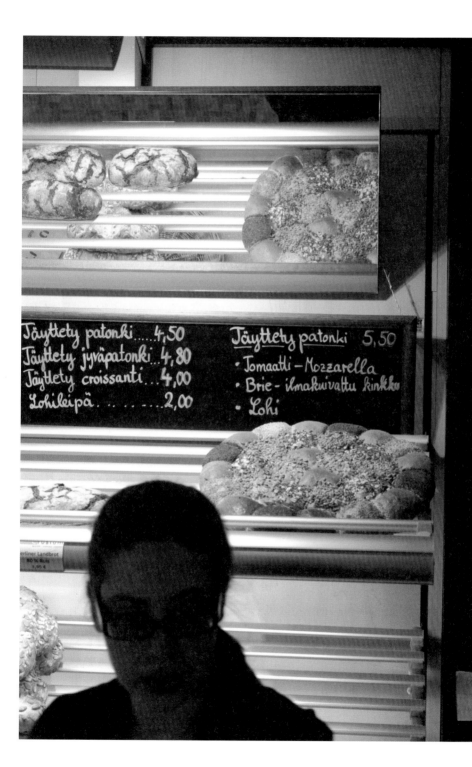

Täytetty patonki.....4,50
Täytetty jyväpatonki..4,80
Täytetty croissanti...4,00
Lohileipä..........2,00

Täytetty patonki 5,50
• Tomaatti – Mozzarella
• Brie – ilmakuivattu kinkku
• Lohi

Berliner Landbrot
80 % Rois
3,95 €

피다
Fida

피다는 우리나라로 치면 '아름다운 가게'쯤 되는 곳으로 40여 개 나라에서 100여 개의 원조 프로그램을 운영하는 핀란드의 비영리 단체 '피다 인터내셔널Fida International'의 직영 매장이다. 핀란드에는 유난히 중고매장Secondhand shop이 많은데

속성상 크게 세 가지로 분류할 수 있다. 첫 번째는 그릇, 가구, 조명 등 분류를 확실하게 정하고 엄선한 제품을 깨끗이 수선해 높은 가격에 파는 곳(소위 앤티크로 불리기도 하지만 핀란드 디자인 앤티크 제품은 새 제품에 비해 가격이 비싼 경우가 드물다), 두 번째는 공익성을 지닌 매장, 즉 사람들이 기부한 제품을 판매해 유용한 곳에 사용하는 비영리 단체의 매장이나 정부에서 운영하는 재활용센터. 그리고 세 번째는 더 이상 쓰지 않는 물건을 거리나 특정한 장소에 모여 판매하는 벼룩시장이다. 피다는 그중 두 번째에 속하는 중고매장으로 합리적인 가격에 보물찾기를 하는 즐거움까지 맛볼 수 있다.

+ Designer's commentary

필요하지만 꼭 새것이 아니어도 되는 물건을 찾을 때 주로
찾는 가게이다. 헬싱키로 관광을 오는 친구들에게 소개하
면 어김없이 하나둘쯤은 보물을 찾아간다. 나 역시 손잡이
가 나무로 된 케이크 나이프는 5유로에, 스웨덴에서 만든
치즈 그레이터는 단돈 2유로에 구입했다. 최근에는 중고
아라비아 그릇도 운 좋게 만날 수 있었는데 개당 3유로라
는 착한 가격에 반해 12개나 구입해버렸다. 이렇듯 피다에
서는 디자인이 훌륭할 뿐만 아니라 가격까지 부담 없는 중
고제품들을 쉽게 만나게 된다. 관리가 잘 되어서인지 제품
상태도 좋은 편. 게다가 피다의 경우 수익을 아프리카 등
저개발국가를 위한 원조 프로그램 운영에 사용하기 때문에
의미 있는 소비를 할 수 있다는 장점도 있다.

Info

address Iso Roobertinkatu 24, Helsinki
(디자인 뮤지엄에서 약 5~10분 거리)

tel +358 (0)9 5660 040

homepage www.fida.info

하카니에멘
카우파할리
Hakaniemen Kauppahalli

70여 개의 상점들로 구성되어 있으며 1층에 위치한 각종 식료품뿐만 아니라 2층에 위치한 마리메코 아웃렛, 수공예품 가게들을 구경하다 보면 어느새 시간이 훌쩍 지나버린다. 오전 8시에 오픈해 평일에는 오후 6시, 토요일에는 오후 4시에 폐점한다.

헬싱키 시내 한복판에 위치한 사람 냄새 물씬 나는 재래시장으로, 항구 근처에 위치한 반하 카우파할리Vanha Kauppahalli가 관광객의 메카라면 이곳은 현지인들이 즐겨 찾는 시장이다. 하카니에멘 카우파할리는 1914년에 시작되어 약 100여 년의 역사를 지닌 곳으로 가격이 그리 싼 편은 아니지만 양질의 생선, 조개, 야채, 고기, 치즈, 차, 커피 등을 구입할 수 있다. 다양한 방식으로 양념된 수십 가지의 올리브, 각종 야채, 소스, 치즈와 빵들은 다양한 색감과 질감으로 오감을 자극한다. 시장은

+ Designer's commentary

북유럽은 춥고 긴 겨울 때문에 오래전부터 실내 시장이 활성화되었다. 가끔 핀란드에서 따뜻한 한국식 국물이 먹고 싶을 때면 하카니에멘 카우파할리로 향한다. 핀란드 사람들도 뼈를 우려낸 육수를 사용하기 때문에 이곳에서 소뼈, 돼지등뼈 등을 공수할 수 있다. 겨울에도 따뜻한 실내 재래시장은 한국의 여느 시장과 마찬가지로 늘 사람 냄새가 가득하다.

Info

open hours 08:00~18:00(monday~friday),
08:00~16:00(saturday)
address 메트로 Hakaniemi 하차
homepage www.hakaniemenkauppahalli.fi

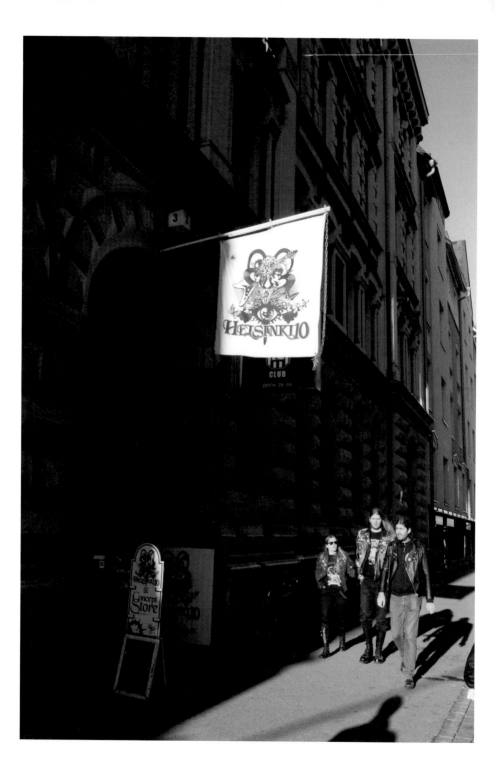

헬싱키 퀌메넨
Helsinki 10

들어가는 입구부터 범상치 않은 헬싱키의 패션 핫 플레이스. 핀란드에서 가장 다양한 스트리트 패션을 만날 수 있는 곳으로 100개에 이르는 레이블을 취급하고 있다. 2,500유로가 넘는 하이패션 의류

부터 10유로의 빈티지 모자까지 다양한 가격과 스타일의 패션 아이템들이 공존해 있다. 디스플레이된 방식이나 벽면을 차지하고 있는 각종 그래픽 요소들은 이곳의 트렌디한 성향을 잘 드러내준다. 이곳에서는 쇼윈도를 찾아볼 수 없는데 이는 매장을 오픈할 때부터 의도되었던 부분이라고 한다. 쇼윈도를 통해 특정 스타일의 매장으로 규정되기보다, 뭐 하는 곳인지 궁금해하는 발걸음을 유도하고 싶다는 이유에서다. 실제로 매장 밖에서는 내부의 구성을 상상하기가 힘들다. 간판만 보자면 헤비메탈 아이템을 취급하는 매장 같기도 하다.

+ Designer's commentary

헬싱키 퀌메넨이 핫 플레이스로 자리잡은 데에는 패션 디자이너, 그래픽디자이너, 인테리어 디자이너로 구성된 창립 멤버들의 역할이 크다. 내부에는 이들의 오피스도 함께 꾸며져 있으며 상품 판매 외에도 젊은 예술가들의 작품을 발굴해 매장에 전시하곤 한다. 때문에 매장 곳곳에는 늘 젊은 예술가의 작품들이 전시되어 있어 가끔 전시를 보기 위해 들르기도 한다.

Info

open hours 11:00~19:00 (monday~friday), 10:00~18:00 (saturday)
address 메트로 Hakaniemi 하차
tel + 358 (0)50 559 6504
homepage www.helsinki10.fi

카우니스 아르키
Kaunis Arki

'아름다워진 일상'이라는 멋진 의미를 지닌 조명
가게. 우선 매장에 들어서면 천장과 벽면을 빼곡
히 채운 조명과 발 디딜 틈 없이 놓여 있는 제품
의 향연에 깜짝 놀라게 된다. 이곳은 중고제품들
을 판매하는 곳으로 짧게는 10년 이내의 제품들부
터 길게는 70~80년이 훌쩍 넘은 제품들까지 만
나볼 수 있는 곳이다. 크고 작은 과거의 물건들이
아무런 질서 없이 놓인 듯하지만 제품마다 디자이
너와 제조사에 대해 설명해주는 주인과 이야기를
나누다 보면 카테고리가 있는 디스플레이임을 알
게 된다.

Kaunis Arki
Sisustus-ja antiikki
Mariankatu 20 00160 Helsinki

ti	16 - 18	
ke	16 - 18	
to	16 - 18	www.antik-design.fi
la	12 - 15	puh. 040 5889998

+ Designer's commentary

핀란드의 중고가게는 조명이 좋아서, 가구가 좋아서, 그릇
이 좋아서 전문적으로 수집한 컬렉터들이 주인인 경우가
대부분이다. 그래서인지 핀란드 디자인에 대한 자부심이
매우 강하며 그 분야에 한해서는 전문가 못지않은 해박한
지식을 자랑한다. 수십 년도 더 된 제품의 생산 연도를 마
지막 자릿수까지 외우고 있을 정도. 나 역시 이들에게 이런
저런 질문을 하다 보면 핀란드 디자인의 한 축을 경험한 것
같은 학습 효과를 얻곤 한다. 근처를 지날 때면 여지없이
유리창 너머로 보물찾기를 하게 되는 곳이다.

Info

open hours 요일마다 다르므로 홈페이지 확인

address Mariankatu 20, 00160 Helsinki
(백색성당 뒤편에서 약 10분 거리)

tel +358 (0)40 588 9998

homepage www.antik-design.fi

케이사리
Keisari

고품질의 수제 빵을 맛볼 수 있는 베이커리. 디저트 또는 생일 케이크부터 식사용 빵까지 맛있는 빵들이 가득하다. 빵이 너무 커 망설여진다면 반으로 잘라 구입할 수도 있다. 다른 도시에서 빵을 구워 오는 대형 매장과 달리 10분 거리의 빵 공장에서 소량으로만 빵을 굽는 것이 케이사리의 특징이다. 헬싱키에서 가장 맛있고 신선한 바게트를 파는 빵집으로도 유명한 이곳은 헬싱키에서 총 세 개의 매장을 운영하고 있다. 사진에 위치한 곳은 디자인 뮤지엄에서 멀지 않은 울랄린나Ullanlinna 매장. 직영 매장뿐만 아니라 다양한 아울렛, 카페, 레스토랑에서도 케이사리의 케이크를 맛볼 수 있다.

+ Designer's commentary

교환학생이었던 한 영국 친구가 '핀란드 빵은 진짜 빵 같다'고 한 기억이 난다. 핀란드 빵은 대체로 퍽퍽하고 거칠다고 생각했던 내겐 꽤 신선한 평가였다. 그 친구 말에 따르면 '영국에서 작은 베이커리를 찾는 것은 이제 거의 불가능하고 대형 마켓에서 파는 빵들은 그냥 밀가루에 곡물 냄새를 입힌 수준이어서 진짜 곡물이 올라간 빵은 찾기 힘들다'는 것. 핀란드 빵은 핀란드 디자인처럼 투박하고 꾸밈없는 매력이 있다. 특히 핀란드 특유의 까만 빵 루이스레이파(Ruisleipä, 호밀빵)는 사랑하게 되는 데 오랜 시간이 걸리지만 그만큼 중독성도 강하다.

Info

open hours 07:00~18:30(monday~friday)
09:00~15:00(saturday)
address Tarkk'ampujankatu 4, 00140 Helsinki
(디자인 뮤지엄 근처)
tel +358 (0)40 747 1107
homepage www.kakkukeisari.fi

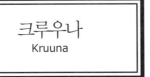

크루우나
Kruuna

북유럽 가구 디자인은 전 세계적으로도 그 매력을 인정받고 있다. 겨울이 길어서 집에서 보내야 하는 시간들이 많고 또 역사적으로 가족 중심 사회였기 때문에 생활용품, 조명, 가구 등이 유독 발달한 것. 크루우나는 오래된 가구를 처분하려는 가정을 직접 방문해 물건을 구매하고 그것을 유려하게 복원해 판매하는 가구 전문점으로 모든 제품은 핀란드 내에서만 공수한다. 이곳에서는 기능주의와 친환경성을 강조한 핀란드 가구의 역사를 엿볼 수 있으며 간결한 디자인의 아름다움이 무엇인지를 느끼게 해준다. 테이블과 의자를 조합해 사람 얼굴을 만든 입구의 로고도 인상적.

+ Designer's commentary

쇼윈도를 통해 처음 봤을 때는 고급 가구 전문점처럼 보여 쉽사리 들어가기 힘들었다. 하지만 막상 안으로 들어가 보니 주인의 친절하고도 따뜻한 해설(?)과 함께 각종 멋진 가구들을 찬찬히 둘러볼 수 있었다. 주인 파씨(Pasi)는 누구와도 견줄 수 없는 애정과 열정으로 늘 가구들을 말끔하게 재탄생시키는데, 그래서인지 새것보다 더 빛나는 제품들이 매장 전체에 가득하다. 나 역시 이곳의 제품들을 좋아하는데 결혼 후 새집에 놓기 위한 식탁과 서랍장을 구입하기도 했다.

Info

open hours 07:30~18:30(tuesday~friday)
12:00~16:00(saturday)
address Maurinkatu 8-12, 00170 Helsinki
(백색성당 뒤편에서 약 20분 거리)
tel + 358 (0)40 550 9001
homepage www.kruuna.fi

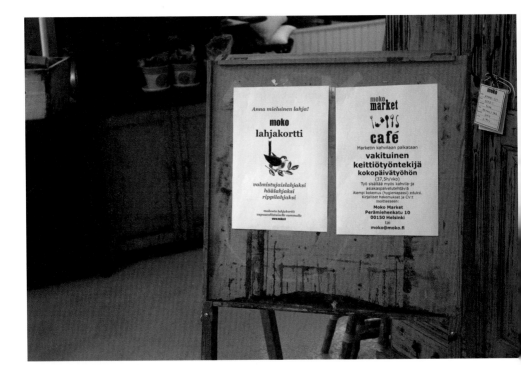

모코 마켓 카페
Moko market café

모코 마켓 카페가 들어서 있는 매장은 원래 인테리어 디자인회사 모코Moko의 직영 가게로 우리나라로 치면 '코즈니 앳 홈' 같은 인테리어 용품 토탈 전문점이라 할 수 있겠다. 모코 마켓 카페는 그 중심에 조그맣게 오픈 키친을 만들어 카페 영업을 하고 있는 곳이다. 실용적인 핀란드인들의 성향 때문일까? 인테리어 매장 안에서도 음식을 구입해 먹을 수 있으며 커피를 들고 다니며 매장 이곳 저곳에서 쇼핑을 즐길 수 있다. 음식물 반입금지인 우리나라의 일부 매장들을 떠올린다면 꽤나 부러운 일이다. 모코의 경우 대부분의 사람들이 카페에 가서 먹을 것만 구입하는 것이 아니라 간 김에 이것저것 쇼핑을 하기도 하니 사실상 매출에는 긍정적인 영향을 미치는 셈. 다양한 빈티지풍의 가구부터 향초, 패션 소품까지 다양한 아이템들을 만나볼 수 있다.

+ Designer's commentary

첫 회사였던 퓨전 사무실 바로 건너편에 있어 점심 식사를 해결하기 위해 자주 방문했던 곳이다. 가격 대비 훌륭한 샐러드와 샌드위치, 맛있는 커피를 제공해 점심 시간이 되면 가볍게 한 끼를 해결하려는 직장인들로 항상 북적인다. 모코에는 주방용품, 욕실용품 등을 비롯해 흥미로운 제품들이 가득해 가끔 식사를 마치고도 매장 안을 서성였던 기억이 난다.

Info

address Perämiehenkatu 10, 00150 Helsinki
(Viiskulma, the five corners에서 약 10분 거리)
homepage www.moko.fi/marketcafe.html

시니센 후빌란 카흐빌라

Sinisen Huvilan Kahvila

'파란 별장 카페'라는 예쁜 이름의 야외 카페로 툴뢴라흐티Töölönlahti 지역에 위치해 있다. 이 지역은 바다가 들어와 만을 이루는 곳으로 헬싱키 주민들에게 사랑 받는 조깅, 산책 코스다. 호수 한편 언덕에 자리 잡은 파란 별장 카페는 멋진 조망을 선사하는 것으로도 유명하다. 1.5유로라는 저렴한 커피 가격에 최고의 풍경을 누릴 수 있다는 점이 이 카페의 가장 큰 매력이다. 단, 여름에만 문을 여니 이곳의 풍경을 감상하고 싶다면 계절을 잘 맞춰서 방문할 것.

+ Designer's commentary

툴뢴라흐티 지역은 헬싱키 사람들이 가장 많이 찾는 도심 속 휴식처다. 때문에 여기저기 편의시설 및 카페들이 난립할 수도 있었지만, 이곳에 있는 카페는 파란 별장 카페가 유일하다. 핀란드 정부가 무분별한 개발을 정책적으로 금지시켜 놓았기 때문이다. 자연의 혜택, 합리적 가격의 커피와 빵, 아이스크림, 새와 사람이 공존하는 파란 별장 카페는 기회의 평등을 지향하는 핀란드 정책을 간접적으로 시사해주는 곳이라 할 수 있다.

Info

address Linnunlauluntie 11, Helsinki
(핀란디아홀 부근)

homepage

eat.fi/fi/helsinki/sinisen-huvilan-kahvila

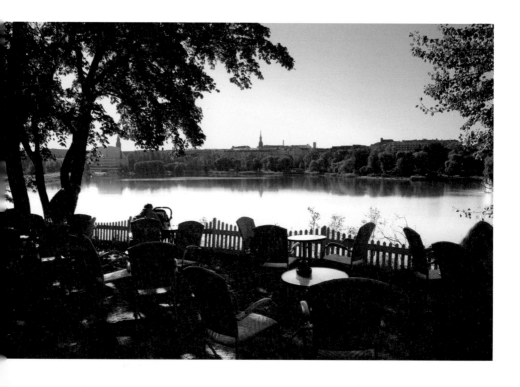

시스 델리 카페
sis. deli café

헬싱키의 카페들은 폐점 시간이 꽤 빠른 편이다. 평일에는 오후 9시, 토요일에는 오후 4시 이후만 되어도 영업을 하지 않는다. 일요일은 당연히 휴무. 사실 카페뿐만 아니라 대부분의 가게들이 일찍 문을 닫는 편인데 이러한 통념을 깨고 일요일 오후 6시에도 영업하는 착한 카페가 있으니 바로

시스 델리 카페다. 시내에서 가장 수준 높은 라테를 만드는 곳으로 정평이 나 있어 커피 애호가들에게 사랑받는 곳이기도 하다. 한쪽 벽면에는 맛 좋은 유기농 잼과 시리얼 바 등이 진열되어 있어 가볍게 아침 식사를 하기 위해 들러도 좋다. '좋은 에너지를 제공한다'는 모토로 다양한 유기농 제품들이 구비되어 있는데 스코틀랜드산 유기농 시리얼 바가 3.5유로 정도로 싼 편은 아니지만 질을 중시하는 핀란드인의 발걸음이 잦은 곳이다. 개인별 맞춤 웰빙 식단을 제공해주는 시스 휘밴 올론 데톡스Sis. Hyvän Olon Detox라는 웰빙 데톡스 프로그램도 운영하고 있다.

+ Designer's commentary

시스 델리 카페는 젊은 그래픽 디자이너의 솜씨가 발휘되어 꽤 인상적인 비주얼을 선사한다. 로고가 아닌 패턴으로 아이덴티티를 강하게 전달하는데 간판에서부터 컵, 홈페이지까지 동일한 패턴의 연속이다. 유리 벽면에 쓰여진 타이포그래피도 무척이나 정갈하다. 곳곳에 똘똘한 그래픽 디자인의 힘이 느껴지는 곳으로 아직 헬싱키 내 매장이 2개밖에 없지만 앞으로의 성장이 기대되는 곳.

Info

open hours 07:00~20:00(monday~friday)
09:00~18:00(saturday~sunday)
address Korkeavuorenk 6, 00150 Helsinki
(디자인 뮤지엄 부근)
tel + 040 508 4784
homepage www.sisdeli.fi

SIS. DELI+CAFÉ
—

KAHVI / NORMI	2,0 €
KAHVI / JÄTTI	2,5 €
TEE	2,2 €
ESPRESSO	1,5 €
TUPLAESPRESSO	2,5 €
LATTE	3,0 €
CAPPUCCINO	3,0 €
KAAKAO	3,5 €
VESI	3,0 €
KIVENNÄISVESI	2,8 €
VIRVOITUSJUOMAT	2,8 €
TUOREMEHUT	3,8 €
SMOOTHIET	3,8 €
FUNKTIONAALIJUOMAT	4,0 €

반하야 카우니스타
Vanhaa ja Kaunista

핀란드어로 '오래되고 아름다운'이라는 의미를 가진 중고 그릇 전문점으로 1986년에 오픈했다. 핀란드 디자이너의 유리, 도자 제품들이 주를 이루며 앤티크에서부터 최신 유행 제품까지 선택의 폭이 다양하다. 매주 진열이 바뀌어서 갈 때마다 새로운 기분으로 둘러보는 재미가 있다. 핀란드 디자인에 대한 강한 자부심을 가진 주인 할머니와 대화를 나누다 보면 해외에는 잘 알려지지 않은 로컬 디자이너에 대한 여러 가지 정보들을 입수할 수 있다. 주인 할머니의 전문가 못지않은 해설 덕택에 제품의 가치가 더 높아지는 매장 중 하나다. 홈페이지를 통해 외국에서도 제품을 주문을 할 수 있다.

+ Designer's commentary

최근 들어 이곳의 인기 아이템으로 등극한 패치워크 담요, 이 제품의 디자이너는 다름아닌 반하야 카우니스타의 주인 할머니다. 여기저기 조각난 천을 이어서 커다란 담요를 탄생시킨 것인데 그 패턴의 조합이 꽤나 멋스러워 비싼 가격에도 불구하고 인기가 높다. 핀란드 디자인의 가장 큰 특징은 이렇게 재탄생되는 제품들이 많다는 점인데 이것은 여러 가지를 시사한다. 재사용될 만큼 제품들의 내구성이 강하다는 것, 또 그리고 생산자들이 환경에 유해한 생산을 지양한다는 것. 대부분의 소비자들이 매장의 이름처럼 오래된 것의 아름다움을 인정한다는 것.

Info

open hours 12:00~17:00 (tuesday~friday)

address Liisankatu 6, 00170 Helsinki
(백색성당 뒤편에서 약 15분 거리)

tel +358 (0)9 135 2993

Nordic
Monologue

북유럽을 말할 때 이야기하는 것들

지역적 특징은 오랜 시간 축적된
그곳의 문화와 관습에 의해 형성되기 마련이다.
때문에 낯선 나라에 정착했을 때 느끼는 인식의 차이는
그곳의 문화와 관습을 상징적으로 드러내주는 지표가 된다.
여기, 이승호가 북유럽, 특히 핀란드에서 일하고,
생활하며 느낀 단상들을 추출해봤다.
사소한 이야기들이 모여 거대한 담론을 형성하듯
이러한 일상들이 모여 오늘날 북유럽의 문화를
완성한 것은 아닐까?

Courtyard

여러 건물이 모여 하나의 공유 공간을 갖는 안뜰Courtyard은 도시화 이전. 한때는 모든 이들이 자유롭게 드나들 수 있었다고 한다. 길을 지나가다가 건물들 사이로 이곳을 발견하면 마치 다른 세계로 들어가는 문 같은 느낌을 받는다. 행여 문이 열려 있기라도 하면 늘 궁금함을 못 이겨 들어가 보곤 한다. 안뜰은 현재 소유권 문제로 벽이 쳐져 주차장 이외에 적당한 용도를 찾지 못하는 경우가 대부분이다. 이 문제를 원만히 해결해 모든 건물 안뜰에 하나하나의 공원이 조성되면 어떨까 상상해본다.

Craft

공예, 예술, 디자인이 조화롭게 공존하는 북유럽, 이곳의 디자인이 주목받는 이유는 단지 만드는 이들의 수준이 높아서, 구매자의 의식이 높아서만은 아닐 것이다. 일상 속에서 자연스럽게 누적되고 진화한 힘, 다른 것들과 더불어 함께 어우러지는 그 유연함이 북유럽 디자인의 근간이 아닐까.

Dogs

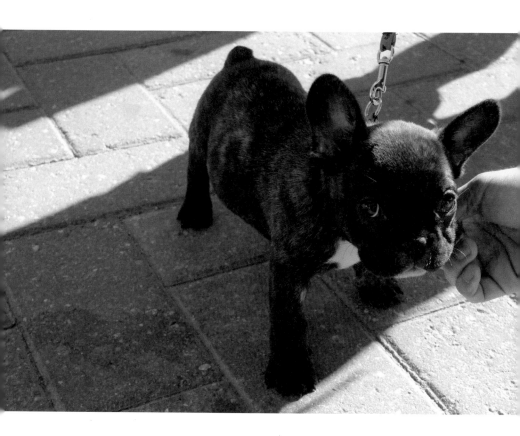

하루 두 번, 총 세 시간은 개를 산책시켜야 한다고 법으로 정해진 나라. 개들과도 자연의 혜택을 공유해야 한다고 생각하는 나라. 도시 어디에서나 개들의 친목도모(?)를 위한 개 공원을 발견할 수 있는 나라. 핀란드인들의 배려는 말 못하는 동물들에게도 예외는 아니다.

Flat

수평적 인간관계는 커뮤니케이션을 훨씬 풍요롭게, 또 의미 있게 해준다. 10주간 강도 높게 진행되었던 수업이 끝나던 날 담당교수 피터 맥그로리Peter McGrory는 학생들에게 손수 마련한 초밥과 핑거푸드로 가벼운 파티를 열어주었다. 핀란드 교육환경의 특징 중 하나는 학생과 교수의 수평적인 관계에 있다. 교수실은 학생들이 작업을 하는 공간과 유리벽 하나 사이로 위치해 있어 접근성이 좋다. 이러한 수평적 관계는 정치인과 국민들 사이에서도 마찬가지다. 핀란드는 1999년 정부활동공개법을 제정해 누구나 정부가 관장하는 모든 자료를 열람할 수 있게 했다. 수직적 구조를 유지하기 위해 권력을 사용하는 횡포는, 이곳에 없다.

Lost and found

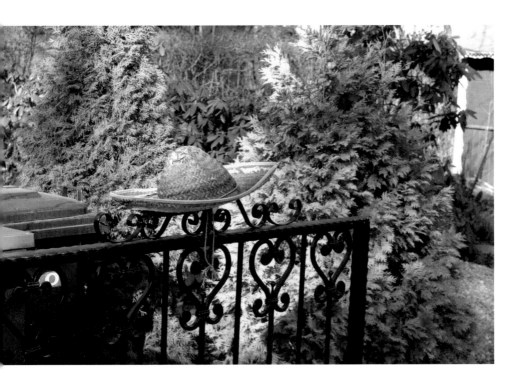

핀란드에서는 사회적으로 공유되는 '착한 약속'들이 있다. 핀란드 길거리에서 물건을 분실했다면 왔던 길을 거슬러가며 가장 높은 곳들을 주의 깊게 살펴보길 바란다. 울타리 꼭대기에, 담벼락 위에, 벤치 위에 어김없이 그 물건이 놓여 있을 테니 말이다. 핀란드에는 누군가 떨어뜨린 장갑이나 모자 등을 주웠을 때 발견한 곳에서 가장 높은 곳에 걸어두는 문화가 있다. 투명하고 정직한 이들의 심성을 엿볼 수 있는 좋은 예라 하겠다.

Parks

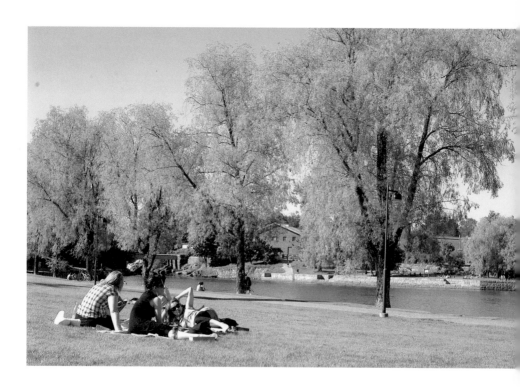

공원이 많은 이 나라에서는 가난한 사람도 집 밖으로 몇 걸음만 나오면 부자가 된다. 특히 여름의 핀란드는 자연의 최대 수혜지 같은 느낌을 줄 정도로 아름다운 날씨를 자랑한다. 물론 겨울의 긴 어둠 역시 핀란드에서 경험할 수 있는 자연의 한 단면이다. 대자연이 주는 혜택, 때로는 피해를 담담하고 묵묵히 받아들이는 핀란드인들. 이들은 그 자연의 순리를 거스르지 않는다.

Modest

북유럽, 특히 핀란드 디자인에는 검소한 느낌이 강하게 배어 있다. 이것은 단순함을 추구하는 미니멀리즘 같은 예술 사조와는 조금 다른 느낌이다. 오랜 외세의 지배, 분배와 성장이라는 화두 아래 겪었던 가난과 경제적 위기…… 핀란드는 그들이 겪었던 고난과 시련을 디딤돌 삼아 올바르고 합리적인 결과를 스스로 도출했다. 곳곳에 배어 있는 검소함은 이러한 역사를 품고 있는 듯하다.

Tram

한때 서울에도 있었던 전차. 그래서인지 왠지 정감이 가는 핀란드의 트램은 헬싱키의 가장 대표적인 교통수
단이다. 이제는 전 세계에 트램이 있는 도시도 그리 많지 않다. 헬싱키 트램은 내게 독서의 장소이기도 하고
아이디어 스케치 장소기도 하다. 나에게 사색의 시간을 마련해주는 고마운 공간.

White night

고통스러운 겨울을 무사히 견딘 이에게 주는 선물 같은 헬싱키의 여름. 그중 북유럽 여름의 특징인 백야는 나 같은 외국인들에게는 무척이나 신기한 경험 중 하나다. 밤이 되도 태양빛이 아스라이 남아 있는 낯선 풍경…… 한여름 헬싱키의 백야는 태어나 한 번도 경험하지 못한 묘한 느낌을 갖게 한다. 더불어 내밀한 어떤 이야기가 시작될 것 같은 신비로운 느낌마저 감돈다.

III.
디자인
너머의
디자인

Let Us Talk What Design Can Do
―Rather Than What Design Is

"이제, 디자인이 무엇인지 말하기보다, 디자인으로 무엇을 할 수 있을지 이야기해보자."
덴마크 디자이너 연합에서 발간한 소책자 『21세기 디자이너의 역할』에서 발견한 구절이다.
'디자인 너머 디자인'은 바로 여기에서 출발한다.
우리가 흔히 말하는 디자인과 북유럽에서 통용되는 디자인은 같은 의미가 아니다. '산'이라는 단어로 예를 들자면, 동네 뒷산과 에베레스트의 차이랄까. 누가 옳고 그른 게 아니라, 경험과 인식에 따라 해석이 좀 다른 것이다. 여기 이 자리, 디자인으로 뭔가를 하고 있는 10인을 소개한다. 본격적으로 디자인을 공부한 사람도 있고, 그렇지 않은 사람도 있다. 흔히 디자인으로 규정되는 것과 전혀 무관해 보이는 경우도 있다. 북유럽에서는 이 모든 것을 디자인이라는 테두리에 넣는다. 처음부터 그랬던 것은 아니고, 시간이 흐를수록 테두리가 넓어졌다고들 한다. 그러니, 머리를 싸매고 디자인을 정의하려기보단, 당장 디자인으로 무엇을 할 수 있는지 이야기해보자.

디자인은 시와 같은 것. 극대화된 결과를
이루기 위한 확실하고 정확한 최소한의 표현이다.
일 카 수 파 넨

핀란드 디자이너. 현재 핀란드 헬싱키에서 디자인 회사 '스튜디오 수파넨'을 운영 중이며 이탈리아 가구 회사 카펠리니의 의뢰로 디자인한 플라잉 카페트로 전 세계적인 주목을 받았다. 현재 유럽·미국·일본 등에서 글로벌한 활동을 펼치고 있고, 북유럽 디자인계에 새로운 바람을 불러일으키고 있는 젊은 제조사 무토Muuto가 내세우는 디자이너 중 한 명이기도 하다.

디자이너
일카 수파넨
ILKKA SUPPANEN

깔끔한 블랙 슈트에 아무렇게나 구겨 넣은 듯한 행커치프, 헝클어져 있지만 나름의 질서를 지닌 헤어스타일, 스튜디오에서 처음 만난 일카 수파넨은 자유분방함과 고루함을 모두 포용할 수 있다는 듯한 미소를 지으며 자신의 디자인 이야기를 시작했다.

핀란드 출신의 디자이너로, 북유럽뿐 아니라 중부 유럽·미국·일본까지 영역을 확장하고 있는 일카 수파넨과의 대화, 그가 생각하는 디자인은 우리가 생각하는 그것보다 훨씬 더 많은 함의를 담고 있었다. 2시간가량 진행된 인터뷰 동안, 그에게는 이름이 알려진 디자이너에게 흔히 배어 있는 오만함도, 숙고 없이 전방위적인 분야에 손을 뻗치는 멀티 디자이너들의 가벼움도 전혀 찾아볼 수 없었다. 그의 디자인은 아주 명료하고도 합당한, 사유와 질서의 세계였다.

Q. 당신과 인터뷰를 하기 위해 미디어 담당인 미도리 스즈키Midori Suzuki와 몇 차례 메일을 주고받았다. 멀리 일본에 있는 사람과 일하는 이유가 있나.

A. 우선은 10년 넘게 알아온 사람이라 스튜디오에 대해 잘 알고 있다. 때문에 가감 없이 내용을 전달할 수 있는 장점이 있고, 또한 일본에서 사업 문의가 종종 오는데 양쪽의 문화적인 차이를 잘 이해하고 있기 때문에 일이 훨씬 부드럽고 합리적으로 처리된다.

Q. 스튜디오 수파넨에서 현재 진행하고 있는 일들에 대해 간단하게 설명해달라.

A. 일의 비중으로 보자면 가구, 조명, 인테리어 순으로 매겨진다. 다양한 가구 프로젝트가 가장 많다. 대외비인 프로젝트들이 대부분이라 간략하게만 언급하자면, 현재는 일본 클라이언트를 위해 조명 디자인을 마무리하는 단계에 있고 또, 이탈리아 클라이언트가 의뢰한 건물 로비에 놓을 수 있는 시스템 가구를 디자인하고 있다. 이외에 클라이언트를 만나기 위해 인테리어, 디자인 관련 전시나 페어에 참여하는 것도 중요한 업무 중 하나다. 일례로 밀라노 페어를 가면 정작 전시를 관람하는 시간은 거의 없다. 기간 내내 회의나 미팅을 하는데 대부분 사전 약속이 잡혀 있는 경우가 많다.

Q. 당신의 디자인 영역은 어느 한 장르에 국한되어 있지 않은 듯하다. 영역을

뛰어넘는 일을 문의해올 때 어떻게 하는가?

A. 모르는 상태에서 작업에 착수하는 것이 대부분이다. 의자나 조명을 할 때는 그나마 조금 익숙하지만 사실 그런 경우에도 상황은 크게 다르지 않다. 그게 의자이거나 조명이라는 사실만 동일할 뿐 나머지 모든 것(조명의 용도나 소구 대상, 제조상의 특징 등)은 상대적으로 새로운 것이다. 그런 의미에서 디자이너는 재미있는 역할을 맡고 있는 셈이다. 만약 수십 년 동안 벽난로만 만들던 회사가 나에게 와서 벽난로에 대한 작업을 의뢰한다고 가정해보자. 벽난로에 대한 지식이라곤 설명을 들은 단 5분이 전부일 것이다. 그럼에도 불구하고 나에게 제안을 한 것은 기존의 뻔한 관념에서 벗어나기를 원했기 때문이라 생각한다. 디자이너의 역할은 낯선 것, 모르는 것을 디자인적으로 관리하는 것managing unknowing이다. 그렇기 때문에 영역 밖의 일들은 '모르는 문제'가 아니라 새로운 것을 시도할 수 있는 '좋은 기회'가 될 수 있다.

Q. 당신은 디자인은 시와 같다는 독특한 정의를 내린 바 있다.

A. 엄밀히 말하면 디자인의 정의라기보다 디자인의 성격을 표현한 것이다. 시는 단순한 단어의 나열이 아니라 단어의 함축성을 강조하는 분야다. 디자인도 마찬가지다. 최소의 재료로 최대의 효과를 얻는 것이며, 나는 그 함축된 결과가 도출되기까지 고민하는 시간을 즐기는 편이다. 최대의 결과를 만들어내기 위한

확실하고 정확한 최소한의 표현, 그래서 나는 디자인과 시가 닮았다고 생각한다.

Q. 북유럽 디자인, 더불어 북유럽 자체가 주목받고 있다. 핀란드에서 태어난 디자이너로서 이곳을 설명하자면?
A. 스칸디나비아 사회는 가족과 같은 느낌이 있다. 위계가 없고, 모두가 모두를 책임지는 사회보장에 높은 가치를 두고 있다. 분배가 더 중요한 사회주의의 영향인데, 이는 결과의 분배가 아닌 기회의 분배를 의미한다. 핀란드도 북유럽이 지닌 이러한 특징을 가지고 있지만 한 가지 다른 점이 있다면 바로 '여성'이다. 핀란드 여성에게는 세상 어디에서도 볼 수 없는 특별함이 있다. 북유럽 어딜 가도 느낄 수 있는 양성평등을 의미하는 것이 아니다. 핀란드 여성은 강인하고 독립적이며(그것을 수용하는 남성들이 있기 때문에 가능하다) 동시에 여성스럽고 섬세하다. 그 원인을 찾아보자면 여성의 역할 때문이라 할 수 있는데, 50년 전만 해도 핀란드는 유럽의 시골이었다. 한국도 아주 빠른 도시화와 산업화를 겪었다고 알고 있는데 이곳 역시 그렇다. 현대화되기 전에는 여성이 집에 머무르면서 가정만 돌볼 수 있는 상황이 아니었다. 적은 인구(같은 크기의 영토를 가진 스웨덴은 인구가 900만, 핀란드는 500만) 때문에 여성도 남성과 동등하게 사냥, 농업 등에 참여해왔다. 가족은 위계질서에 따라 운영되는 대신 생존을 위한 공동체로서 운영되었다. 따라서 여성은 단 한 번도 가정

안에서 특별한 역할을 부여받지 않았고 빠른 속도로 산업화가 진행되는 상황 속에서 여성의 이런 특성은 변하지 않은 채 새로운 시대를 맞이한 것이다. 물론, 내 개인적인 생각이지만 말이다.
또 다른 핀란드의 특징은 '매우 작다'는 점이다. 오늘 전화를 시작하면 밤까지는 대통령까지는 안 되더라도 그 보좌관과 통화할 수 있을 정도로 좁은 사회다. 이는 곧 네트워크의 동선이 아주 짧음을 의미한다. 실제로 바에서 친구들과 술을 마시다가 대통령 수석 주치의와 함께 합석을 한 일도 있다. 원한다면 누구나 알 수 있는, 열려 있는 사회가 바로 핀란드다. 나 역시 글로벌한 활동을 하고 있지만 오히려 이 작은 사회가 더 크고 확장된 느낌이 드는 건 그 이유에서일 것이다.

Q. 다른 북유럽 국가들(스웨덴, 덴마크, 노르웨이 등)의 디자인과 핀란드 디자인을 비교한다면?
A. 1950년대부터 핀란드, 덴마크 디자인이 북유럽 디자인을 지배했다. 스웨덴은 최근 들어 가장 영광된 순간을 누리는 듯하다. 핀란드 디자인은 뭐랄까. 마치 시골 농부가 만든 의자처럼 거칠고 투박하지만 인위적으로 만들어낼 수 없는 어떤 아름다움이 있다. 덴마크 디자인은 반대로 부드럽고 유려한 느낌이 들고.

Q. 당신의 24시간은 주로 어떻게 구성되나?
A. 우선 아침 9시에서 저녁 9시까지는

일에 시간을 할애한다. 사실 주말에도 스튜디오에 있을 때가 많다. 평일에는 각종 커뮤니케이션이나 클라이언트 미팅이 연달아 이뤄지기 때문에 실제로 집중해서 작업을 할 시간이 없다. 숨을 고르고 침착하게 일할 수 있는 시간은 주말밖에 없다. 퍼니처 페어나 디자인 포럼 같은 행사에는 웬만하면 빠지지 않는 편이다. 각국에 있는 클라이언트와 미팅을 하는 장이기도 하고, 협력의 기회가 자연스럽게 이뤄지는 곳이기 때문이다. 쉬는 때에는 주로 항해나 수영 등을 하며 바다에 푹 빠져 산다.

Q. 스튜디오 수파넨의 디자이너들은 어떤 기준으로 선발하나?
A. 나는 디자이너들의 크리에이티브한 마인드와 인텔리전트를 주목한다. 인턴십을 통해 다양한 개성을 가지고 있는 디자이너들을 만난다. 선발 기준은 동기 부여가 얼마나 강한지이다. 열정은 일에 대한 절대적인 동기 부여가 되어주기 때문에 특히 주목해서 본다. 일에 대한 능력, 기술은 가르쳐주거나 기를 수 있는 부분이지만 일하고 싶은 열정은 내가 줄 수 있는 것이 아니다. 경험상으로 볼 때 포트폴리오에 집착해서 사람을 뽑으면 위험하다. 실제로 포트폴리오만 보고 크리에이티브할 거라고 생각했는데 일을 하다 보면 그렇지 않은 경우가 꽤 많다. 하지만 면접을 통해서 느껴지는 그 사람의 에너지, 열정으로 뽑았을 때는 실패하는 확률이 거의 없다.

현재 그런 열정 넘치는 디자이너 4명과 함께하고 있다.

Q. 디자이너에게 필요한 자질을 꼽는다면?
A. 그런 것은 없다. 나도 이전에는 디자이너에게 어떤 자질이 꼭 필요한지에 대해 고민했지만 지금은 그런 것은 중요하지 않다고 생각한다. (공통점이라곤 하나도 없는 여자와 결혼한 친구의 결혼을 예로 들며) 성공한 디자이너에게 의외로 예술 감각이 없을 수도 있고, 구조에 대한 이해가 없어도 의자나 가구 디자인을 할 수 있다. 디자이너에게 미적 감각이 꼭 있어야 한다고 생각하는 것은 디자이너를 하나의 기계, 연장으로 보는 사고방식과 다를 게 없다. 중요한 것은 효과적으로 결합할 수 있는 여러 '다름'들을 한 지점으로 모으는 일이다. 그런 의미에서 자신의 약점을 알고 누가 자신을 도와줄 수 있는지를 파악하는 것은 매우 중요하다. 내가 잘하는 것 중 하나가 여러 능력들을 모으고, 중간에서 조율하고 좋은 방향으로 이끌어가는 것이다. 나는 그것이 디자이너에게 가장 필요한 자질이라 생각한다. 미적 감각보다 훨씬 더 말이다.

Q. 그렇다면 질문을 바꿔 보자. 디자이너로써 자신의 강점은 무엇인가?
A. (웃음) 없다. 그런데 정말이다. 유일하게 잘하는 것이라면 방향 감각이 있다고나 할까. 나는 스튜디오 수파넨을 '나'로 보지 않고 '우리'로 본다. 그리고 그 안에서 무슨 일이 일어나고 있는지를 감지하고 결과물이

어떻게 될 것인지 예측한 후, 적합한 순간에 대책을 세우는 것이 나의 일이다.

Q. 디자인 작업을 할 때 가장 신경을 쓰는 부분이 있다면?

A. 나에게 디자인은 구축하고 허무는 기술Art of construction & destruction이다. 물론 디자인이라는 것이 무형에서 유형을 만들어내는 과정이지만 '무엇을 뺄 것인가'에 대한 고민이 오히려 더 중요할 수도 있다.

Q. 디자인적인 영감을 얻는 채널은 무엇인가?

A. 사람들이 자주 물어보는 질문이다. 사실 나에게는 사람이 영감의 대상이다. 사람들이 어떻게 일하고 생활하고 사고하는지를 관찰하다 보면 그것이 영감의 계기가 되는 경우가 많다. 또 하나는 책이다. 하지만 이미지만 가득한 책은 질색이다. 사진만 가득한 책을 보면 덮어버리고 싶다. 옛날 책들, 텍스트로 빼곡히 채워져 있는 책들을 읽고 사색하다 보면 어느새 영감이 떠오르곤 한다.

Q. 최근에 인상 깊었던 경험을 소개하자면?

A. 지난주 독일 클라이언트를 만났을 때의 일이다. 그는 오래된 차들을 모으는 컬렉터였는데 1960년대 만들어진 페라리를 보여줬다. 그런데 그가 시동을 거는 순간 섬세하고 미려한 여성적 외관과는 달리 남성의 포효하는 듯한 엔진 소리, 가솔린

냄새가 극명하게 대비를 이루었다. 시각과 청각, 후각이 극단적으로 교차하는 느낌……아주 독특한 사람을 대면한 기분이었다.

Q. 핀란드 하면 떠오르는 컬러가 있다면?

A. 나에게 핀란드는 빨간색이다. 어릴 때 울창한 숲 속에서 산딸기를 종종 따 먹곤 했는데 맛도 맛이지만 새빨간 그 컬러가 나에겐 매우 인상적이었다. 독일이나 이탈리아에서도 그 정도로 강렬한 빨간색을 본 적이 없다. 생선의 빨간 아가미도 핀란드를 빨간색으로 연상하는 이유 중 하나다. 육지에서 헐떡이는 그 강렬한 생명력이 핀란드의 역사와 겹쳐지면서 내 기억 속에 각인되지 않았나 싶다.

Q. 당신의 롤모델은?

A. 루트비히 미스 반 데어 로에Ludwig Mies van der Rohe. 그는 20세기 건축양식을 만들어 낸 독일의 건축가로 발터 그로피우스Walter Gropius, 르 코르뷔지에Le Corbusier와 함께 근대 건축의 개척자로 꼽히는 인물이다. '적을수록 많다less is more'와 '신은 섬세한 부분에 있다God is in the details'라는 개념으로도 잘 알려져 있다. 현대 건축의 역사에서 가장 중요한 건축가 중 한 명인데 건축물이 밖에서 봤을 때 그냥 박스 모양일 수 있다는 개념을 최초로 현실화한 사람이다. 기존의 인식을 허물고 설득력 있는 새로운 인식을 창조했다는 점에서 존경한다.

Q. 당신만의 아지트가 있다면?

A. 아틀리에 핀네. 1960년에 오픈한 곳으로 전에 아틀리에였던 곳을 레스토랑으로 리뉴얼 했다. 소박하게도 주인 이름을 딴 이곳에서 가끔 예술가들끼리 소규모 파티를 열곤 한다. 내 생각에 헬싱키에서 가장 쿨한 곳이다. www.ateljefinne.fi

Q. 지금 당신의 가방에 있는 물건들을 소개해달라.

A. 미안하지만 난 가방을 가지고 다니지 않는다. 가방 대신 주머니에 모든 것을 넣고 다닌다. 지금 있는 건 신용카드, 영수증, 휴대폰, 명함, 메모지, 볼펜, 열쇠.

Q. 이 글을 읽는 디자이너나 디자인 지망생들에게 해주고 싶은 말이 있다면?

A. 사람과의 관계에서 생겨나는 모든 이야기는 디자이너에게 좋은 에너지원이 된다. 사람을 많이 만나고 사람들과 끊임없이 이야기하길. 그게 잡담이건, 생산적인 토론이건 상관없다. 끊임없이 소통하려는 디자이너만이 공감을 얻는 디자인을 만들어낼 수 있다. 또 하나는 이미지에만 집착하지 말고 텍스트에도 관심을 기울였으면 한다. 글을 통한 생각의 확장은 디자이너에게 꼭 필요하다. 이전까지 만들어진 것들이 얼마나 가치 있는 것인지, 더 나아가 선배들이 이미 지나간 길을 모방하지 않도록 하는 지침이 되어주기도 한다. 많은 디자이너들이 이 부분을 소홀히 하는데 책을 통한 사유, 텍스트를 통한 지식 습득은 디자이너의 작업을 훨씬 더 견고하고 풍요롭게 해줄 것이다.

Q. 향후 계획은?

A. 지중해 연안에 스튜디오를 오픈하고 싶다. 정확히 말하자면 겨울에는 지중해에서, 여름에는 핀란드에서 일하고 싶다. 10년 후쯤에나 가능하지 않을까 싶지만, 중요한 건 일단 꿈을 말하고 보는 것이다. 입밖에 내고 나면 반드시 언제든 이루어진다는 믿음이 있다.

모든 사람들이 알고 있는 것은 하지 말아야 한다.
그것이 좋은 디자인이다.
미 카 H.J. 김

한국 이름은 김형정. 수년째 미카 김으로 활동 중이다. 그는 '도지'의 디자이너다. 고슴도치 모양의 클립 홀더 '도지'는 2004년부터 알레시의 이름을 달고 전 세계에서 판매되고 있다. 미국 종합경제지 「포춘」에서 베스트 상품으로 선정되기도 했고, 모마디자인 숍에서 베스트셀러로 굳건히 자리를 지키고 있다. 현재 미카 김은 헝가리 출신의 부인 헨리에타와 함께 부다페스트에서 '미카앤헤니Mika&Heni'라는 브랜드를 운영 중이며, 얼마 전 쌍둥이 자녀를 둔 아빠가 되었다.

제품 디자이너
미카 H.J. 김
MIKA H.J. KIM

미카 김은 이 책을 기획하는 순간부터 우리가 꼭 만나야 할 인터뷰이로 가장 먼저 선정되었다. 그의 대표작 도지는 헬싱키의 교환학생 시절 참가한, 2001년 알레시 워크숍에서 비롯됐다. 당시 그는 디자이너·사용자·제품이 하나라는 에콜로지 디자인 이론을 연구 중이었다. 도지를 시작으로, 현재까지 그의 작업물은 바로 이 '전체성'을 실천한다. 화병이나 티슈꽂이로도 사용될 수 있는 새 모양의 '비비 시리즈' 역시 그렇다. 디자이너가 제품의 기능을 규정하거나 한정 짓지 않으며, 사용자에 의해 변형되고 해석될 수 있는 열린 디자인이다. 과연 6개월이라는 길지 않은 시간이 누군가의 인생에 영향을 미칠 수 있을까. 이 지면에서 밝히는 그의 헬싱키에서의 경험 자체는 다른 유학생들의 그것과 비교해 별나지 않다. 그러나 결과물에서는 극적인 차이를 보인다. 이는 공간, 시간, 역할에 사로잡히지 않는 열린 마음 덕분이 아니었을까.

Q. 부인인 헤니와 함께 디자인 스튜디오 미카앤헤니를 운영하고 있다. 함께 작업하는 것은 어떤가?

A. 단 한 번도 헨리에타와 예술적으로 뭔가를 나눈다고 생각해본 적은 없다. 매일매일 모든 걸 함께 한다. 우리는 기질이나 취향은 같지만 작업 결과를 얻어내는 방식이나 문제를 해결하는 방식은 다르다. 헨리에타는 사전에 꼼꼼하게 대비하고 계획한 대로 잘 진행하는 반면, 나는 장기적인 계획 없이 시작하고 즉흥적으로 문제점을 수정하거나 해결책을 발견하는 걸 좋아한다. 두 가지 방법 모두 장점과 단점이 있다. 그게 시너지 효과를 낸다.

Q. 유럽을 무대로 활동하게 된 계기가 있나?

A. 일하기 위해서 왔다고는 말할 수 없다. 이곳에서 살고 있으니까. 태어나서 30년을 한국에서 살았으니 다음 30년은 다른 곳, 예컨대 유럽에서 살아보면 안 될 게 뭐가 있겠는가. 물론 새로운 장소에서 새로운 인생을 시작하는 건 쉽지 않다. 그간 헨리에타와 많은 일들을 겪었고, 행복하게 여기에 정착했다.

Q. 헬싱키의 TAIK로 유학을 가게 된 이유는 무엇인가?

A. 먼저 말해둘 건, 진심으로 원하던 것을 얻었을 때 반드시 기대했던 것만큼 만족하는 건 아니라는 거다. 홍익대학교 대학원에서 제품 디자인을 연구하는 박사과정 중이었다. 첫 번째 학기를 마치자 휴식이 절실했다. 마침 학교 게시판에서 6개월간 헬싱키에서의 교환학생을 뽑는다는 공고문을 봤다. 망설일 이유가 하나도 없었다. 당장 인터뷰를 신청하러 갔고 우리 학부에서 헬싱키로 가는 첫 번째 교환학생으로 선정되었다. 신선한 북유럽의 공기를 마시며 휴식을 취하는 것 이상은 기대하지 않았지만, 결과적으로 그 6개월의 시간이 내 인생을 전혀 다르게 바꿔 놓았다.

Q. 핀란드 디자인과 그곳의 문화에 대한 인상은 어떠했는가?

A. 디자인 책이나 잡지에서 일반적으로 말하는 그것과 크게 다르지 않다. 핀란드 디자인의 키워드는 '자연스러움, 안정감,

기능성'이다. 핀란드 디자인에 대해 가장
크게 감동한 순간은 제품 디자이너 타피오
비르칼라Tapio Wirkkala의 전시에서였다. 그는
핀란드 역사에서 가장 위대한 디자이너이자
아티스트 중 한 사람이다. 그때 나는 사실
그에 대해 전혀 아는 바가 없었다. 그의 전시
〈눈, 손 그리고 생각Eye, Hand and Thought〉에
가기 전까지는 말이다. 그런데, 전시장에
머무는 내내 단 한순간도 그의 작품에서 눈을

뗄 수가 없었다. 전시를 본 후 그처럼 되고
싶었다.

Q. 박사과정 중에 헬싱키로 교환학생을
갔다. 핀란드 디자인을 직접 접한 뒤
디자이너로서 변화가 생겼나?
A. 무엇보다 열린 마음을 갖게 되었다. 이는
좋은 디자이너가 되기 위해 매우 중요한
자세다. 물론, 좋은 사람이 되기 위해서도

마찬가지다. 유럽은 물론 중국, 태국, 미국, 멕시코, 아르헨티나 등 전 세계에서 온 학생들과 함께 프로젝트를 하며 좋은 시간을 보냈다. 당시 한국에선 결코 기대할 수 없는 경험이었다.

두 번째로, 일종의 디자인 잡학에 균형 잡힌 감각을 발전시킬 수 있었다. TAIK에서 두 가지 학부에 참여했는데, 제품전략 디자인 학부의 콘셉트 시나리오 리서치에서 전략 디자인 프로덕트 프로젝트를 했고, 가구 디자인 학부에서 형태·기능 창조 워크숍 과정을 동시에 했다. 물론 두 가지를 동시에 하는 건 힘들었지만 지금까지 그 경험은 매우 쓸모가 많다.

세 번째이자 가장 귀중한 건 그곳에서 헨리에타, 내 인생과 작업의 동반자를 만난 거다. 그녀 역시 교환학생으로 텍스타일 학부에서 공부하고 있었다. 부다페스트에서 그녀는 텍스타일 디자인과 패션 디자인을 공부했고, 2001년 석사를 마쳤다. 2003년에 디자인 매니지먼트로 다시 석사과정에 들어갔고, 우리는 학교에서 처음 만나 사랑에 빠졌다. 이런저런 시간이 흐른 후, 우리는 서울에서 결혼하고 그곳에서 약 1년간, 즉 2002년 여름까지 있다가 부다페스트에 정착했다. 단지 결혼이 아니라, 다국적 문화 경험을 하게 된 계기였다.

만약 핀란드에서의 경험이 없다면, 지금의 나도 없을 거다. 핀란드에서 경험한 모든 것을 환원하기 위해, 나는 유럽에서 디자이너로 새로운 삶을 시작하겠다고

쉽게 결정할 수 있었다. 내 이름 미카 또한 핀란드인 친구들이 지어주었다. 한국 이름 '형정'은 외국인뿐만 아니라 한국인들도 발음하기 어렵다. 내 이름을 정확하게 발음하고 기억하는 데 너무나 많은 에너지를 소모하게 만들었다. 편리하다는 이유로 '김'으로 불렸는데, 정말 싫었다. 한국에 얼마나 많은 김씨가 있는가! 몇 주 후에, 몇몇 핀란드 친구들이 내가 매우 핀란드 사람 같다며, 가장 전형적이고 일반적인 핀란드 소년의 이름인 '미카'라는 이름을 붙여주었다. 그게 재밌었다. 발음하기도 쉽고 기억하기도 쉽고. 일상에서나 일터에서나 모든 사람이 나를 '미카'라고 불렀고 2005년부터 내 공식적인 이름으로 쓰기 시작했다.

Q. '도지'에 대해서 알고 싶다. 어떻게 시작되었나?

A. 2001년 헬싱키에서 열린 알레시 워크숍에 참여할 당시, 난 석사과정에서 에콜로지 디자인 이론을 주제로 논문을 쓰고 있었다. 세계적인 환경 문제는 'Three R', 즉 감축Reduce, 재사용Reuse, 재활용Recycle 같은 직접적인 방법이 아닌, 전체론으로 세상을 바라보는 발상의 전환으로 해결될 수 있으며, 공공선을 위해 노력하고 다각적인 방면으로 협동할 때에 가능하다는 내용이었다. 전체론이란 세계를 하나로 보는 시각이다. 세상은 개별적인 요소들의 집합체가 아니라 하나로 통합된 것이며, 인간과 자연, 주체와 대상은 하나다. 디자인의 세계에서

사용자와 제품은 하나다. 문화-미학-
디자인의 측면에서 보자면 에콜로지는
하나로 통합하는 것, 가능한 서로가 가깝게
되는 것을 의미한다. 도지를 디자인하면서
디자이너·제품·사용자 간의 벽을 허물기
위해 디자이너나 혹은 생산자에 의해서가
아닌, 사용자에 의해 완성되는 디자인을 하고
싶었다. 도지 그 자체는 완성된 디자인이
아니다. 사용자가 클립, 핀, 바늘 등을 붙여서
고슴도치를 만들기 전까지는. 이와 비슷한
아이디어를 모든 디자인에 대입하고 있다.
그 결과, 모든 결과물은 단지 장식물이나
재미있는 물건이 아니라 매일 서로 의사소통
하는 방식이 된다.

또 다른 이야기도 있다. 사실 나는 학교 밖의
워크숍에 참여할 수 있는 상황이 아니었다.
당시 내 석사 논문이 순조롭게 진행되지
않은데다가 마감일은 코앞에 닥쳤었다.
그런데 친한 친구가 워크숍의 주최위원 중
하나였고, 워크숍에 가라고 밀어붙였다.
논문 스케줄 때문에 안 된다고 몇 번이나
거절하다가 결국 워크숍에 참가했다. 이론
시험에는 떨어져 한 학기를 더 다녀야만
했다. 그러나 몇 년 후, 도지는 세상에
나왔고 내가 그 기회를 잡을 수 있도록
도와준 친구에게 너무나 감사하다.
도지에 관한 이야기가 하나 더 있다. 일주일
일정의 워크숍 동안 모든 참가자들은
단시간에 뭔가 멋진 아이디어를 짜내느라
힘든 시간이었다. 나는 내 논문의 이론으로
뭔가 그럴싸한 걸 만들려고 반미치광이가
되어 있었다. 나를 응원하기 위해 헤니가

몇 개의 드로잉을 보여주었고, 그중 하나가
고슴도치였다. 그녀가 그린 건 고슴도치
모양의 빗이었는데, 보자마자 섬광 같은 게
스치는 걸 느꼈다. 도지의 콘셉트는 바로
내 이론과 꼭 맞아떨어졌다. 그리고 그건
성공했다! 멋진 디자인 콘셉트에 영감을 준
그녀에게도 고맙다.

Q. 모마와 함께 한 데스티네이션
서울 프로젝트의 비비 시리즈에 대해
이야기해달라.
A. 정확하게 말하자면, 모마를 위해
새로운 디자인을 하진 않았다. 비비
디자인은 2006년 만들어졌고, 유럽과
일본에서 판매 중이었다. 2007년 모마
스토어와 한국디자인협회에서 공동으로
'데스티네이션 서울 프로젝트'를 열었고,
응모했던 비비 시리즈가 선정되어 미국과
한국의 온-오프 스토어에서 판매되는
중이다. 그간 해온 것과 크게 다르지 않다.
꼬마 새 비비는 이쑤시개와 꽃을, 엄마 새
비비 마마마는 냅킨이나 꽃을, 새알 모양의
비비바바는 소금과 후추를 담을 수 있다. 또,
배치에 따라 다양한 형태로 바뀐다.

Q. 지금 살고 있는 부다페스트에서 영감을
얻는가?
A. 단지 부다페스트라는 물리적인
공간만이 아니라, 부다페스트, 헝가리,
유럽 그리고 내 고향에서의 경험 등 삶 그
자체로부터 영감을 받는다. 짧게 말해,
매일의 삶을 관통하는 다국적 문화 혹은

**미카 김이 디자인한
비비 시리즈**
꼬마 새 비비는
이쑤시개와 꽃을,
엄마 새 비비 마마는
냅킨이나 꽃을,
새알 모양의 비비 바바는
소금과 후추를
담을 수 있다.

인터 컬저 경험이라고 부르고 싶다. 모든
갈등 요소에서 영감을 받는다. 예를 들어,
자연과 인간이 만들어 낸 구조, 재미와 기능,
감성과 논리, 생산과 소비, 사용하는 것과
사용되어지는 것, 기타 등등. 이 모든 것들이
어떻게 균형을 이룰 수 있을까 고민하는 것,
이게 바로 내 영감의 원천이다.

Q. 좋은 디자인의 필수 조건은 무엇이라고
생각하는가?
A. 형태, 즐거움, 에콜로지, 기능, 효율성,
경제성, 감정, 안전성, 대화, 조화, 컬러,
창의력, 혁신, 상상력, 조합…… 문제는
어떻게 조화시키고 조합하는지에 따라
결과가 다르다는 것. 그리고 모든 사람들이
알고 있는 것은 하지 말아야 한다는 것이다.

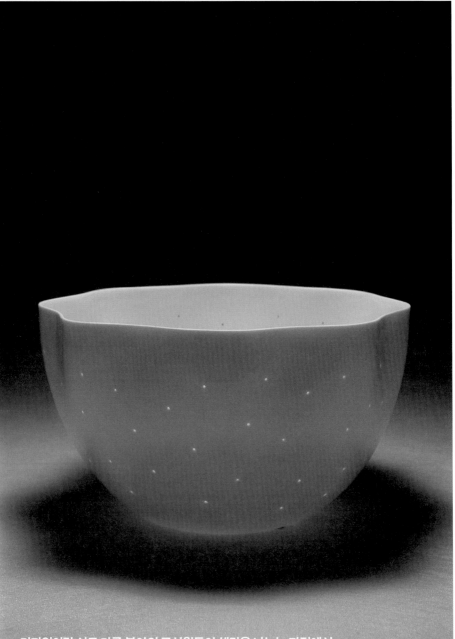

디자인이란 서로 다른 분야의 구성원들이 생각을 나누는 과정에서
상승효과를 일으키는 작업이다

박 석 우

서울대학교 응용미술학과 졸업. 1974년 스웨덴 콘스트팍콜란 국립공예디자인학교에서 수학 후, 스웨덴에서 활동. 1982년 팬틱사의 아트디렉터로 발탁되어 핀란드에서 활동하다가 2002년 귀국하여 작품 활동과 함께 후진을 양성하고 있다.

도예가
박석우

아직은 미지의 지역, 북유럽. 도예가 박석우는 그곳에서 지난 반평생을 보냈다. 1970년대 무명의 유학생으로 스웨덴에 첫 발을 디딘 후 도예가 '수구 박'이란 이름으로 핀란드에서 자리매김했다. 당시로도 지금으로도 성취하기 쉽지 않은 이력이다. 그는 낯선 환경 그 자체가 작업의 원동력이며, 이방인으로의 낯섦이 타국에서 주목받게 된 원인이라고 생각한다. 낯섦과 다름을 예민하게 통찰하는 그의 경험은 북유럽으로의 유학을 둘러싼 수천 개의 고민을 관통하는 해답을 준다. 인터뷰에서 지적한대로, 도예 작업의 기술을 배우기 위해 군이 지구 반대편으로 가야할 필요는 없다. 북유럽은 서로 다른 생각을 보편타당하게 조율하는 문화이며, 그들 디자인의 본질과 일치한다. 생각의 기술, 북유럽에서 디자인을 명명하는 이름이기도 하다. 대학로의 성신여자대학교 디자인센터 305호, 현재 박석우 교수님이 도예과 석좌교수라는 직함으로 몸담고 있는 곳이다.

잠시, 30년 전 스웨덴의 스톡홀름 공항에 도착했던 그날로 되돌아가보자.

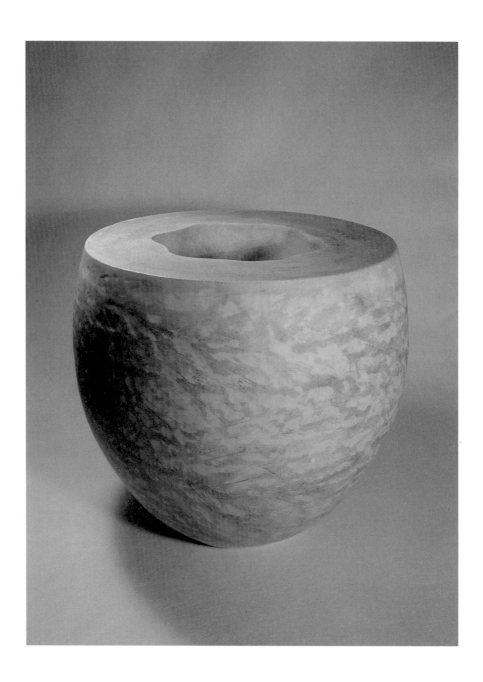

Q. 북유럽은 여전히 우리에게 잘 알려지지 않은 지역이다. 30년 전 콘스트팍, 스웨덴 국립 미술디자인대학으로 유학을 결정하게 된 계기가 궁금하다.

A. 도착하는 날부터 고향 같았다. 당시 젊은 사람들이 해외로 나갈 수 있는 기회는 오직 유학뿐이었다. 정부에서 유학 시험을 치러 3백 명에게만 자격을 주었다. 우리 부부는 결혼도 못 하고 갔는데, 부부가 동시에 여권 신청을 못 했기 때문이었다.

Q. 유학 후에도 스웨덴에 머물러야겠다고 결정한 계기가 있나?

A. 대학 다니는 동안은 스웨덴 학생들과 많이 싸웠다. 한국을 독재국가, 미국의 종속국이라며 비난하는 게 듣기 싫었다. 졸업하자마자 정착할 생각으로 미국의 시러큐스로 갔다. 그때 처음으로 미국이란 나라를 직접 접한 셈이다. 자기 피알PR에 능해야 하고 경쟁자 공격도 해야 했다. '스웨덴은 이렇지 않는데' 하며 많이 그리워했다. 그리고 다시 스웨덴에 오니 모든 게 정확하게 보였다. 사회제도, 정치제도, 세금제도를 비교해보니 알겠더라. 인간다운 세상이 어디인지.

Q. 북유럽은 작품 활동을 하기에 좋은 환경인가?

A. 먼저, 우리가 작품 활동이라고 말하는 과정에는 아트, 크래프트, 사이언스 모두 연결되어 있다. 창의력 없이 어느 것 하나 해결이 안 된다. 일상생활이 행복한가도 중요하다. 일상이 곧 작품으로 표현되니까. 같은 환경이라도 어떤 사람에게는 좋은 장소, 어떤 사람에게는 스트레스로 작용할 수 있다. 작가들에게 스웨덴은 학교를 졸업하고 작업을 하기에 참 좋은 공간이다. 현지 언론에서 커리어 없이 세상에 처음 나온 작가들이 활동을 시작할 때 주의 깊게 보고 이끌어준다. 오히려 이름도 얻고 자리도 잡은 기성 작가들에게는 '당신들은 그 정도 되었으니 괜찮다'며 신경 쓰지 않는 편이다. 스웨덴에서는 영웅을 만들지 않는다. 젊은 세대와 약자의 편에 선다고 할까. 반면, 핀란드는 영웅을 만든다. 선례를 보고 쫓아가도록, 나도 저렇게 될 수 있다는 용기도 주기 위해서다. 필요하다면 대통령, 수상도 일개 작가의 행사에 참석해준다. 내 경우에는 스웨덴에 사는 외국인이라 주목을 받았던 거 같다. 친구 작업장에서 소박하게 작업할 때부터 신문에 실리는 등 다른 작가들보다 부각될 기회가 많았다.

Q. 스웨덴 현지 신문에서 주목받게 된 계기는 무엇인가?

A. 학교 졸업하고 1년 동안 작품을 못하고 있었다. 결혼도 하고 아이도 생기고 미국도 다녀오느라. 마침 한국에서 신년 달력이 왔는데 우리나라 민화 그림들이 있었다. 조선시대의 3차원 투시기법이 새삼 재미있었다. 서양화와 민화는 투시가 다르다. 종이 위에 2차원으로 움푹 들어간 박스를 책장이라고 표현하면, 사람들은 3차원으로 인지한다. 이거 재미있네 하는

생각이 들어, 원래 나는 3차원으로 표현하는 사람이지만 2차원적으로 표현하는 장난을 쳐보면 어떨까 했다. 예를 들어, 주전자 형태를 만든 후에 그걸 납작하게 눌러본 것이다. 옆에서 보면 납작하고 앞에서 보면 주전자다. 내 전시회가 열리는 화랑 창문에 그 주전자를 놓았다. 거리를 향해 나 있는 창문인데 행인들이 지나가다 다시 돌아오는 게 보였다. 고개를 갸웃갸웃 하면서. 익숙한 형태인데 뭔가 이상했나 보다. 그러더니 화랑 문을 열고 들어와서 자세히 본 후에야 '아하, 이 작가가 농담을 한 거구나' 하고 깨닫는 거다. 그게 내 첫 전시였다. 기억에 남았는지 신문에 실렸다. 매년 같은 시기, 같은 갤러리에서 전시를 했다. 지난 번 전시에서 내 작품을 샀던 사람들이 내 작품을 좋아할 만한 친구들을 데려와서 같이 구경하기 시작했다. 3년쯤 지나니 작품만으로도 생계가 유지되었다. 작품이 비싸다고 하는 사람들도 있었다. 그럴 때면 '내년이면 100퍼센트 가격 인상한다. 그래야 내가 도예가로 살아간다'고 했다. 그러면 또 군말 없이 사가더라. 이렇게 되도록 도와준 게 스웨덴의 언론이다. 젊은 작가들, 외국 작가들이 얼마든지 관심을 받을 수 있는 곳이다.

Q. 20여년쯤 전 발행된 잡지 『뿌리깊은 나무』에서 바로 그 작품을 보았다.

A. 그때 가끔 한국에서 전시를 했다. 사람들은 "박석우, 스웨덴 가더니 스웨덴 사람처럼 작품이 바뀌었네"라고 했다. 유럽 냄새가 난다고 했다. 반면 스웨덴 사람들은 내 작품을 보고 "네가 한국 사람이라 이런 작품을 할 수 있구나"라고 했다. 서로 다른 문화가 내 작업 속에 보였나 보다. 난 전혀 의식하지 못했지만.

Q. 많은 시간이 흘렀지만, 교육 과정 중 기억에 남는 수업이나 사건이 있다면 소개해 달라.

A. 입학하던 날, 학과장이 앞으로 2년간의 계획을 물었다. '많이 배우자, 공부 열심히 하자'가 내 생각이었다. 그런데, 학과장이란 분이 자긴 도자기 하는 사람이 아니고, 나보다 도자기를 더 모르고, 내가 원하는 게 있으면 그 길을 찾아주는 역할을 할 거라고 했다. 필요한 사람을 소개해 줄 테니 뭘 원하는지 얘기해달라고 해서 당황했다. 딱히 원하는 것도, 할 것도 없어서, 매일 학교에 가서 아침부터 저녁까지 물레 돌리고 석고 작업을 했다. 일주일 지나자 다시 나를 불렀다. 내일부터 학교에 오지 말라고 했다. 아침부터 저녁까지 물레 돌리는 건 서울에서도 할 수 있는데, 왜 여기에 와서 하느냐고 했다. 석고는 불도 뗄 줄 알고 유약도 알고 다 할 줄 아는데 그거 하려면 스웨덴 올 필요 없었다고. 앞으로는 일주일에 한 번만 학교에 오고, 좋아하는 거 구경도 다니고. 일주일 후에 어디서 뭐 했는지 리포트만 쓰라고 했다. 그땐 그게 무슨 말인지 몰랐다. 그래서 또 다시 학교에 가서 다른 전공 수업을 듣고 혼자 작업했다. 그런데 4월경 엠티를 갔다.

핀란드 포시오와 독일 함부르크에서 열린 개인전. 한국 민화의 투시법에서 영감을 얻은 작품들이다.

선생님들이 학생들에게 술을 먹이고, 취하게
만들어서 학생들이 불만을 털어놓게 했다.
그때 선생님의 의중을 알았다. 대학의
목적은 학생과의 커뮤니케이션이다. 그게
안 되면 대학의 기능을 상실하는 거다.
선생님 임무는 학생들의 이야기를 듣고
그들의 생각을 이해하는 것이다. 학과장이
내게 했던 말도 그제야 이해가 되었다.
스웨덴이라는 새로운 곳에 왔으니까, 나를
감명시키고 흥분시키는, 재미를 느끼게
하는 게 무언지 찾아보라는 거였다. 그걸
찾으면 작품을 할 수 있다는 메시지였다.
졸업작품에는 자연스럽게 내 경험을 담게
되었다. 스웨덴은 약자들을 위한 사회다.
약자들을 위한 작품을 만들고 싶었고,
신체에 장애가 있는 사람들을 위한 도자
장난감을 만들었다.

Q. '약자를 위한 사회'란 어떤 의미인가?
A. 학교를 졸업한 뒤 생활비를 벌기 위해
부업을 시작했다. 사진 틀을 제작하는
공장으로 현지인들이 휴가지에서 사온 유화,
사진 등을 액자로 만들어주는 곳이었다.
내게 일을 가르쳐 준 할아버지도 회화를
전공하고 가끔 전시도 하는 분이었다.
공장에 처음 갔을 때가 지금도 생각난다.
일자리가 있을까 알아보러 갔더니 당장
일해보라고 했다. 과연 할 수 있는지 스스로
테스트 해보라면서. 표구하는 일이었는데
재미있었고 손에 금세 익었다. 직원 중
내가 제일 빨리 일을 마치게 되더라. 어느
날, 사장님께서 5분 거리에 창고가 있으니

일 끝나면 그곳에서 도예 작업을 해보라고
했다. 가마는 없지만 흙으로 하는 건 해볼 수
있게 해주었다. 한두 달쯤 지나니 사장님이
다시 불러 주말에만 공장 나오고 평일에는
개인 작업만 하라며 배려를 해주더라.

Q. 스웨덴에서 핀란드로 이주를 했다.
핀란드의 펜틱PENTIK사의 아트디렉터 및
디자이너로 근무하게 된 계기가 궁금하다.
A. 어느 날 편지를 받았다. 오래전 북유럽
디자이너들 모임에서 한 번 만난 적
있는 펜틱 사의 아트디렉터였다. 자신의
자리에 나를 후임으로 추천하고 싶다고
했다. 거절했다. 회사에 소속되지 않고
개인 작업만 하고 싶어서였다. 다시
회사에 방문해 달라며 초청을 했다.
핀란드의 라플란드Lapland란 지역에 있다고
했다. 호기심이 생겨서 가보기로 했다.
헬싱키에서도 차로 8시간이 걸리는 산골인데,
그곳에서 난생 처음으로 '침묵' '고요'라는
단어의 의미를 알았다. 자신의 숨소리를
제외하고는 아무것도 들리지 않는 적막만
있는 곳이었다.
나중에 스톡홀름의 집에 돌아오니 차들
지나가는 소리가 얼마나 우렁차게
들리던지! 라플란드의 공방 주위는 오직
눈의 언덕뿐이었고 공방의 안으로 들어가면
중앙에 사계절 내내 푸른 침엽수들이
있는 실내 정원이 있었다. 정원을 지나니
회의실이라고 할 만한 공간이 있었다.
일반적인 회의실과 달리 고풍스런 테이블,
촛불로 장식되어 있었다. 회사가 아니라,

멋진 디자인 스튜디오 같았달까. 사우나도
딸려 있어, 저녁 먹은 뒤 사우나도 할
수 있었다. 사실 주위 환경에 반했지만
회사에서 근무하고 싶지는 않아 다시
정중하게 거절했다. 그런데 일주일쯤 후
마케팅 매니저와 함께 사장의 부인이 직접
스톡홀름으로 찾아왔다. 자신의 스튜디오를
내 작업공간으로 쓰라고 했다. 그때가
10월이었는데 다음해 6월에 헬싱키에서
개인전을 하고, 정식 직원은 아니지만 펜틱
스튜디오의 아트디렉터로 스튜디오에서
작업했다는 것을 홍보하는 조건으로.
솔깃했다. 한 달 만에 가기로 결정했다.

Q. 라플란드의 스튜디오에서는 어떤 일을
했나?

A. 라플란드에만 가면 바로 집중이 되어서
하루에 3,4시간만 자고 작업을 했다.
나중에 스톡홀름의 내 작업장에서는
작업이 안 되더라. 시계 소리, 자동차
소리가 거슬렸다. 라플란드에서 '보이지
않음'이란 뜻도 처음 알았다. 여기서 안
보인다는 건 정말 아무것도 안 보인다는
뜻이다. 스튜디오를 나와서 바로 문 밖에
있는 차까지 손으로 더듬더듬해서 찾아야
할 만큼 칠흑처럼 어두웠다. 눈이 많으니까
노르딕 스키를 신고 밖으로 나오면 내
숨소리만 들렸다. 바람도 없고 조용하다.
세상에 다시 태어난 것 같은 기분이었다. 그
때처럼 몰입해서 정열적으로 작업한 적이
없다. 워낙 대형 작업이기도 했고. 그렇게
8개월 동안 작업만 했다. 전시 오픈 당일에는

핀란드의 모든 방송, 신문, 잡지에서 취재를
왔다. 그때까지 우리 가족들은 스톡홀름에서
살고 있었다. 그날 저녁, 사장들이 전시가
이렇게 성공했는데 다시 스톡홀름에
돌아가지 말라고 설득했고, 아트디렉터로
3년 계약을 하고 헬싱키로 이주했다.
직원으로 한국인 7,8명을 채용했다.

Q. 본격적인 아트디렉터로서 어떤 일을
했는가?

A. 그때까진 테이블웨어에 큰 관심이
없었는데 백자, 즉 포슬린이라면 도전해볼
만 하다고 생각했다. 다른 회사에서 흉내
내지 못하는 소재와 디자인을 개발했다.
재질은 매우 얇고 형태는 손으로 빚은
타원형으로 1,420도의 고온에서 구워냈다.
내벽에 구멍을 뚫어 유약으로 메웠다.
커피를 따르면 밤하늘의 별처럼 검은 점으로
보이게 된다. 상당한 테크닉이 필요한
수공업적인 작업으로 감히 흉내 내지 못하게
하자는 전략이었다. 그런데 내가 떠난 후
그 라인을 접었다. 나 없이도 만들 수 있는
디자인을 시도했는데, 결국 아트디렉터와
마케팅 파트 간의 의견이 제대로 절충되지
못했던 것 같다.

Q. 북유럽에는 디자이너들이 취업을 하기
보다는 스튜디오에서 독립적으로 일하기를
선호하는 것 같다. 특별한 이유가 있을까?

A. 다들 회사에 묶여서 작업하는 데 매력을
못 느낀다. 다른 사람보다 안 좋은 차 좀 타면
어때, 그렇다고 굶어죽는 세상도 아닌데라고

생각하며 작업만 하면서 다들 잘 살아간다.

Q. 낯선 나라에서 오랫동안 작업 활동을 할 수 있는 원동력은 무엇인가?
A. 낯섦, 그 자체다. 라플란드에선 저절로 작업이 되었다. 완벽한 적막과 이국적인 풍경, 또 밖은 너무 춥기 때문에 할 일이라고는 실내에서 물레를 돌리는 일이 다였다. (웃음)

Q. 스웨덴에서 10년, 핀란드에서 20년을 보냈다. 두 나라의 문화를 비교한다면 어떤 차이가 있을까?
A. 스웨덴 사람들은 절대 화를 내지 않는다. 어떤 경우에도 목소리를 높이지 않고 화를 내면 지는 거다. 남의 말을 경청하고 이해하는 데 탁월하다. 핀란드는 국가청렴도가 세계 1위다. 거짓말을 하면 사회에서 매장당한다. 예를 들어 정치가가 납득할 만한 설명 없이 자기 신념이나 정당을 바꾸면 그날로 모든 걸 잃는다.

Q. 한 그래픽디자이너가 '디자이너가 된다는 것은 직업을 선택하는 것이 아니라, 삶을 살아가는 방식'이라고 말했다. 디자이너의 삶을 무엇이라고 생각하는가?
A. 디자인은 이 세상에서 가장 힘든 작업 같다. 아티스트는 자기 생각대로 혼자 작업하면 되지만, 디자인은 함께하는 공동 작업이다. 지금 유럽의 화두는 수평 사회. 한 사람의 창의력에는 한계가 있으니까. '1+1=3'이 되는 사회에서

창의력이 나오고, 경쟁에서 이길 수 있다. 어떻게 하면 피라미드가 아닌 수평조직으로 만들 수 있는지 유럽에서 방법을 고민했다. 그 결론이 뭔지 아는가? 바로 디자이너들이 수평조직에 가장 익숙하단다. 디자이너의 생리상, 한 사람이 자기가 낸 아이디어로 디자인을 하는 게 아니라 팀의 구성원들이 대화를 나누면서 좋은 디자인을 찾아 나가게 된다. 유럽 미술대학의 디자인 교육은 오래전부터 수평적이었다. 그런데 우리나라의 디자인 작업장은 좀 다른 것 같더라. 예컨대, 주전자를 만든다고 하면 각자들 주전자를 만든 다음, 그중에서 '이게 제일 좋네' 하고 하나를 뽑는다. 실은 엉뚱한 아이디어를 갖고 와도 그걸 정리하고 발전시켜 좋은 아이디어로 만드는 게 디자인이고, 그렇게 훈련된 사람이 디자이너다. 요즘 유럽에서는 디자이너들이 이런 일도 한다. 기업체의 회의에 디자이너들이 동참해서 임원들의 대화에서 아이디어를 끄집어 낸다. 지금 미국에도 한두 개 생겼다던데, 대학에 창의력학과란 게 있다. 런던에는 어떤 기업이든 문제점을 해결해주는 창의력 컨설팅 회사가 1만 개 이상 있다. 모두 디자이너들이 리더다. 남의 이야기를 듣는 훈련이 되어 있기 때문이다. 지금 이런 변화가 일어나고 있다.

Q. 북유럽으로 유학을 가고자 하는 학생들에게 조언을 부탁드린다.
A. 문은 좁아 보인다. 전공마다 다르긴 하지만 스웨덴 콘스트팍 도예과의 정원은

7명이다. 그래도 외국 학생을 받는다. 다른 문화를 주고받는 게 스웨덴 학생에게 도움이 된다고 생각하기 때문이다. 일본 학생은 꼭 끼는 편이고, 한국 학생도 요즘 환영받는다. 핀란드에서는 수업을 영어로 한다. 외국에서 온 선생님들이 많으니까. 그러나 어디서 공부하든, 예술 분야에서는 선생님과의 궁합이 가장 중요하다.

Q. 교육자로서 예비 디자이너들에게 꼭 전달하고 싶은 가치는 무엇인가?
A. 우리 학생들은 어려서부터 경쟁만 했던 터라 팀워크로 하는 작업에 익숙지가 않다. 경험을 안 해봐서 공동작업이 왜 좋은지 모르는 거다. 아직까지 우리에겐 디자인 교육 자체가 없다. 창의력 교육도 그렇고. 자기 주장으로 남을 설득하려고만 하지, 다른 사람들이 하는 얘기를 듣지 않는다. 디자인이란 각자 다른 분야를 담당하는 구성원들이 생각을 나누는 토론을 통해 상승효과를 내는 작업이다.

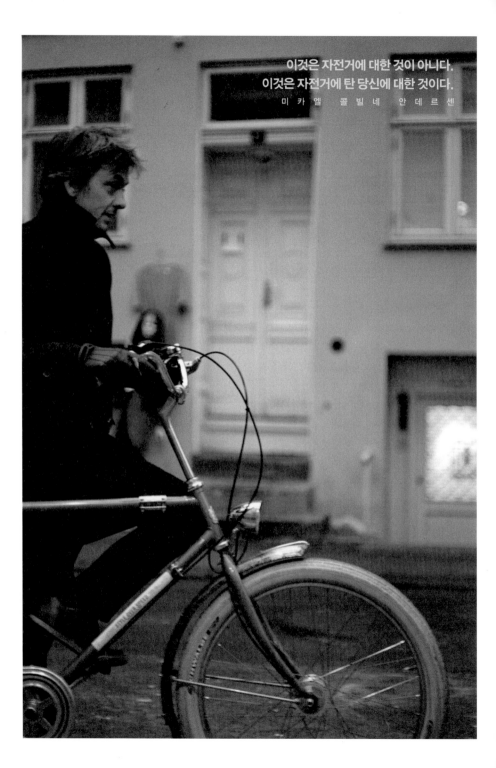

이것은 자전거에 대한 것이 아니다.
이것은 자전거에 탄 당신에 대한 것이다.
미 카 엘 콜 빌 네 안 데 르 센

미카엘은 사진가다. 2002년부터 자전거 탄 사람을 찍는다. 덴마크 코펜하겐에 사는 그는 자전거를 타고 가다 마주치는 예쁜 장면을 똑딱이 카메라로 포착했다. 유유자적 페달을 밟는 늘씬한 금발 미녀들도 있고, 꼬맹이를 유아안장에 태우고 함께 장보러 가는 아빠, 파티장을 향해 질주하는 금요일 밤의 젊은이들, 완전무장하고 눈보라를 헤치는 자전거 출근족들도 있다. 평범한 일상이 그의 블로그, 코펜하겐 사이클시크www.copenhagencyclechic.com에 소개되었다.

사진가
미카엘콜빌레
안데르센

MIKAEL COLVILLE-ANDERSEN

당시 그의 블로그 작업은 파장이 컸다. 자전거가 그저 스포츠 장비라고 생각했던 시절이니 그럴만도 하다. 현재도 이 블로그에는 하루 1,000여 명 이상이 드나든다. 그의 사진은 세계적으로 수많은 추종자와 아류작을 양산했다. 영향력은 사진을 넘어 교통정책과 도시설계에 이른다. 그는 헬싱키, 상파울루, 모스크바, 멜버른, 더블린, 기타 등등 세계 곳곳의 아트 페스티벌부터 도시교통부 정책회의까지 다양한 행사에 초대받는다. 덴마크 자전거 홍보대사라는 직함으로 일상에서의 자전거 미학을 알리고 있다.

코펜하겐의 자전거는 도시문화적 디자인의 결과다. 지난 1973년 석유파동을 겪은 직후 덴마크는 석유 소비를 최소화하는 에너지정책을 시작했다. 풍력단지개발에 투자한 것도 이때부터다(현재 덴마크의 전력 소비 중 약 30퍼센트가 풍력발전으로 충당된다). 도심의 차량을 줄이는 것을 목표로 도시계획이 수립된 것도 비슷한 시기다. 90년대 초 도시 내 교통수단으로 자전거가 대두되었다. 지난 20여 년간 덴마크는 자전거도로 우선정책을 수립하여 400킬로미터에 달하는 전용도로, 주차공간 등 편의시설, 자전거 교통신호 정책인 그린웨이브 등 도로 환경을 꾸준히 개선해왔다. 도시건축가, 도로교통 정책가, 심리학자 등 각 분야의 전문가들이 함께했다.

현재 코펜하겐의 도시 경관을 만든 대표적인 인물은 건축가 얀 겔Jan Gehl 이다. 덴마크 왕립대학에서 건축을 전공한 그는 1960년대 인간 행동과 도시 공간 간의 관계를 연구했고, 1971년 저서 『빌딩 사이의 삶Life Between in Buildings』에 그 내용을 천명했다. 도시는 물질로 이뤄진 공간이기도 하지만, 인간을 비롯한 생명체들의 생존공간이기도 하다. 도시인들이 불필요한 고독감과 불안감을 해소할 수 있도록 공공 공간을 극대화해야 하며, 공공 공간이 제 역할을 하기 위해서는 사람들 간의 상호 교류가 자연스럽게 일어나도록 디자인되어야 한다는 게 주요

내용이다. 즉, 산책로, 공원, 대중교통 시설 등의 확충이다. 이것은 어바니즘Urbanism, 즉 도시설계의 고전이 되었다. 코펜하겐 시청사 광장에서 시작되는 5개의 보행자 전용도로인 '스트뢰에트Strøget'는 그의 연구와 설계에서 비롯되었다. 세계에서 가장 성공한 보행자도로라고 불리는 이 도로는 덴마크어로 '산책'이란 뜻. 상점과 레스토랑 들이 늘어선 넓은 대로는 걷기 쉽고 먼지가 나지 않는 소재로 포장되었고, 광장에는 벤치와 자전거용 주차공간들이 설치되어 있다.

얀 겔은 '코펜하게나이즈Copenhagenize'라는 단어를 최초로 사용했고, 미카엘은 이 단어를 세계에 전파시키고 있다. 코펜하게나이즈는 보행자 도로와 자전거 전용도로 등 코펜하겐이 가진 특징을 지향하는 도시개발이다. 미카엘의 또 다른 블로그인 코펜하게나이즈www.copenhagenize.eu에서는 자전거와 연관된 정치사회적 이슈를 지속적으로 알리며, 같은 이름의 디자인 자문회사를 설립하여 자전거를 보편화시키는 방법을 조언해준다. 그렇다면 왜 코펜하겐 사람들은 자전거를 타는 걸까. 환경보호라든가, 태어날 때부터 자전거를 좋아했기 때문이 아니라고 미카엘은 지적한다. 지난 몇 년간 디자인 업계에서는 사물이 아닌 경험의 창조가 강조되고 있다. 디자인이란 제품이 지닌 표면적인 아름다움을 찬미할 때가 아니라 인간과 상호작용하는 살아 있는 인공물이

되었을 때 영속성을 갖기 때문이다. 많은 디자이너들이 이 시대정신에 공감하면서도 실제 작업 과정에선 혼란스러워한다. 한편, 미카엘은 경험을 전파하고 창조한다. 능숙하고 말랑말랑하게.

Q. 코펜하겐에서 열린 2010년 자전거 컨퍼런스에서 한 당신의 연설에 매우 감명받았다. 특히 "이것은 자전거에 대한 것이 아니다. 이것은 자전거에 탄 당신에 대한 것이다"라는 대목에서 박수가 나왔다. 그에 대해 보다 구체적으로 말해줄 수 있는가?
A. 다른 도시에서 했던 연설과 2010년 벨로시티에서의 연설은 다르다. 좀 더 시적이고 인류학적이라고 할까. 도시에서 자전거 타기를 인간 중심으로 바라보고 싶었다. 도시에서의 자전거가 삶의 아름다움에 기여하는 바에 주목해야 한다. 기술 중심의 세상에서 우리는 종종 기구를 사용하는 건 인간이라는 사실을 잊어버린다.

Q. 당신은 도시 속의 자전거 문화를 첫 번째로 포착한 사람이다. 블로그를 운영하는 데 어떤 책임감을 느끼는가?
A. 내 성공은 내가 운영하는 세 개의 블로그를 방문하는 엄청나게 많은 방문자들 덕분이다. '코펜하겐사이클시크www.copen-hagencyclechic.com'은 수십 년 동안 잊혔던 자전거에 대한 공공의 관심을 다시

불러일으켰다. '코펜하게나이즈www.copenha-genize.com'는 기자의 시각으로 어떻게 우리가 자전거 문화를 일으켜 세웠고 다른 도시들은 어떻게 할 수 있을지를 이야기한다. '슬로바이시클무브먼트 www.slowbicyclemovement.org'는 최근 일고 있는 '느리게 가기 운동'의 자전거 버전이다. 예술가들은 항상 책임감을 갖고 있긴 한데 대개 자기 자신들에 대해서다. 자신이 속한 사회와 자신이 살고 있는 공간을 반영하여 창작해야 한다. 또 그것이 주어진 시간과 상황 속에 있는 자신의 눈과 감성을 통해서 이뤄져야 한다.

Q. 자전거 타기를 장려하기 위한 목적으로 많은 도시에 초대받고, 결정권자들과 만나게 된다. 그들에게 어떤 조언을 하는가?
A. 언제나, 늘, 항상, 이렇게 말한다. 자전거 기반 시설이 바로 사람들이 자전거를 타게 하는 열쇠라고. 자전거 헬멧을 홍보하여 사람들을 겁에 질리게 하는 대신 심리적으로 긍정적인 이미지를 주는 것 또한 중요하다. 다음으로 자동차들이 저속으로 달리게 하고, 교통량을 줄이는 등 정책을 수립해야 한다.

Q. 코펜하게나이즈라는 말의 의미는 무엇인가?
A. 코펜하게나이즈는 도시를 다시 활기차게 만드는 방법을 표현한다. 도시를 사람들에게 되돌려주는 희망과 영감의 상징이다.

Q. '코펜하게나이즈 컨설팅'을 시작하게 된 계기는 무엇인가? 컨설턴트로 어떤 일을 하는가?

A. 코펜하게나이즈는 범세계적이며, 바로 그것을 실현하기 위해 이 자문회사를 시작했다. 우리는 도시, 마을, 협회에 자전거 이용자들을 늘릴 수 있는 방법에 대해 조언해준다. 도시계획, 자전거 시설 확충, 그리고 활기찬 도시 같은 친 자전거 정책들이다.

Q. 현재 코펜하겐의 자전거도로가 높은 자전거 이용률에 영향을 미쳤다고 생각하는가?

A. 자전거 관련 시설을 디자인하는 것은 정말 중요하다. 덴마크에서 우리는 지난 30~40년 동안 최고의 실습을 거쳤다. 바로 현재의 우리 모습이 그것들이 잘 운영되고 있음을 증명한다.

Q. 코펜하겐은 다른 도시들보다 먼저 보행자 도로, 자전거 전용도로와 같은 도시 디자인을 현실화시켰다. 이것이 건축가 얀 겔의 영향력과 관계가 있을까?

A. 얀 겔의 영향력은 매우 크지만, 지난 수십 년 동안 보다 나은 삶의 공간을 만들고자 하는 전반적인 경향이 있었다. 이 세대의 건축가와 도시설계자들은 그 목표를 향해 함께 움직였다.

Q. 각 도시들은 각기 다른 자전거 문화를 가지는가?

A. 모든 도시는 그들만의 자전거 문화가 있지만 사실 크게 다르지 않다. 영국과 미국에는 자전거와 관련된 다양한 서브컬처가 있지만, 유럽에서는 도시 자전거족, 즉 자전거를 타는 평범한 사람들이 있다. 도시 자전거족의 문화가 정착되면 같은 모습을 띠게 된다.

코펜하겐 도로 곳곳에 자전거 운전자용 지지대가 새롭게 설치되었다.
안장에서 내리지 않아도 멈춰 설 수 있고 출발 신호가 나면 쉽고 빠르게 페달을 밟을 수 있도록 배려한 시설물이다.

LYNfabrikken

Coffee-bar, design shop, workspaces
for creative companies,
and a little bit more

Wien/Vienna 22.14

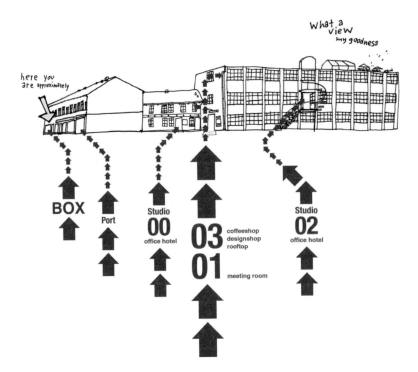

what a view
my goodness

here you are approximately

BOX

Port

Studio
00
office hotel

03
01

coffeeshop
designshop
rooftop

meeting room

Studio
02
office hotel

뢴파브리켄은 쉽게 규정하기 어려운 공간이다. 온오프 라인을 넘나들며, 디자이너든 아니든 '창조'에 관심 있는 모두에게 열려 있다. 다행스럽게 최근 이런 활동을 정의하는 용어가 만들어졌다. 플랫폼, 즉 개방형 운영체제로, 서비스를 사용자들이 자유롭게 이용하도록 만들어 둔 환경 또는 틀을 의미한다. 뢴파브리켄은 현재 오피스 호텔, 카페, 숍, 박스, TV로 구성되어 있고, 각 구성요소는 유기적으로 연결되어 있다.

디자이너를위한 오픈 플랫폼 뢴파브리켄

LYNFABRIKKEN

뢴파브리켄의 주 역할은 활동의 주체들이 서로 연결되어 가치를 창출할 기회를 최대한 지원하는 것이다. 우리가 여기서 한 가지 주목할 점은 2002년, 뢴파브리켄이 디자인의 변방인 덴마크 아르투스Arthus에서 시작되었다는 사실이다. 플랫폼의 개념은 2000년대 중반 IT 분야에서 웹 2.0과 함께 활성화되었고, 인터넷을 넘어 사회적 활동으로 확장된 것은 지극히 최근의 상황이기 때문이다. 뢴파브리켄의 운영자들인 라세 쉴레이트Lasse Schuleit와 예페 베델Jeppe Vedel은 말한다.

"우리는 두 개의 광고 슬로건에서 영감을 얻었습니다.
'사람들 연결하기Connecting People'와 '지금 하자Just Do It'"

오피스 호텔
Office Hotel

오피스 호텔은 일종의 공동 작업실로 이 작업실에 속한 사람들은 숍을 자신의 쇼룸으로 사용할 수 있다. 옛 조명 공장을 개조한 작업 공간은 총 28개로 구분되어 있다. 인터넷, 전기 시설 등 기본적인 인프라가 마련되어 있으니 필요에 따라 언제든 들고 나기 쉽다. 그동안 그래픽디자이너, 패션디자이너, 제품 디자이너 등 작업실이 필요한 디자이너부터 영화감독, 사진가, 작가에 이르기까지 다양한 분야의 프리랜서들이 함께 지내왔다. 아서스에서 가장 쿨한 공간으로 자리 잡은 현재는 마리메코의 덴마크 에이전트 등 PR에이전시들도 들어와 있다. 이곳은 같거나 다른 분야의 전문가들이 교류하는 자연스러운 장으로 존재한다. 또한, 업계 소식 등 고급 정보를 공유하기 쉽고, 필요에 따라 인력이나 자료를 소개받기도 하고, 함께 프로젝트를 진행하기도 한다. 실제로, 지난해 말 오피스 호텔 내 사람들의 공동 작업을 소재로 한 책이 출판되기도 했다. 언뜻 아트 스튜디오와 비슷하기도 하지만, 오피스 호텔은 비즈니스를 위한 인프라 역시 포함한다. 자신의 작품과 프로젝트를 숍에 전시, 판매할 수 있으며 뤼파브리켄의 홈페이지에 홍보할 수 있는 공간을 제공받는다.

카페 & 숍
Cafe & Shop

카페 겸 숍은 옛 조명 공장 2층, 오피스 호텔 위층에 자리하고 있다. 카페는 일반적인 그것과 같은 역할을 하는 동시에 취향이 다른 사람들을 만날 수 있는 기회가 된다. 누구든 커피와 함께 간단한 컴퓨터 작업이나 리서치를 하기 좋도록 와이파이wifi를 무료로 제공한다. 오피스 호텔의 투숙객들은 이곳에서 간단한 미팅을 갖기도 한다. 지난 몇 년간 인근의 학생들은 여기 카페에서 자신의 연구 과제에 적합한 조언을 해줄 전문가 찾아내고, 혹은 연구 과제를 발견하기도 했다. 뢴파브리켄 내에서의 협업을 주제로 한 책에선 학생들과 투숙객들의 협업이 소개되기도 한다. 숍에선 가방부터 음반까지 다양한 장르의 아이템들이 소개된다. 숍은 카페의 디스플레이 형태로 존재하여 접근이 용이하다.

박스 & 텔레비전 box & TV

박스와 텔레비전은 일종의 전시 공간으로, 박스는 물리적인 공간, 텔레비전은 웹상의 공간이다. 디자인, 건축 등 다양한 분야의 실험적인 작품들이 전시되어왔으며, 덴마크를 비롯해 세계 곳곳의 디자이너들이 초대되었다. 텔레비전은 뤼파브리켄에서 있었던 강연을 담는 그릇이다. 박스에서의 전시를 위해 온 아티스트들은 자신의 작품 세계를 관람객들과 나누는 강연을 갖는다. 2006년 시작된 이래, 스위스의 재활용 가방 브랜드 프레디타크Freditag, 덴마크의 가구 멀티숍 하위Hay, 런던의 그래픽디자인 회사 에어사이드Airside 등 30여 명의 다양한 국적과 분야의 아티스트들이 이에 참여했다. 그들의 강연은 비디오로 기록된 후, 뤼파브리켄의 홈페이지에서 'TV'라는 이름으로 포드캐스트를 통해 전 세계에 전파된다.

지난 2010년 5월에는 한국의 가구 디자이너 이광호의 전시가 열리기도 했다. 그를 상징하는 오브제가 된 전깃줄과 조명의 설치전이었다. 그것은 어느 날 갑자기 뤼파브리켄으로부터 온 이메일로부터 시작되었다. "독일 베를린에서 당신의 전시를 보았습니다. 당신의 작품을 저희의 갤러리에서도 전시하고 싶습니다." 이광호 디자이너는 그 전시를 '자유'라고 표현했다. 전시 이틀 전에 도착하여 자유롭게 전시물을 설치했고, 청바지를 입고 유모차를 끌고 온 자유로운 관객들과 만났고, 자유롭게 공간을 운영하는 운영자들을 만났다. 전시 오프닝에서는 무료 맥주가 제공되고, 관객들은 갤러리와 거리에서 편안하게 전시를 즐겼다. "스스로들 그렇게 말하더군요. 운영비에 연연하지 않고 원하는 대로 좋아하는 작가들에게 전시를 의뢰한다고. 한국에서는 그와 같은 운영이 쉽지 않죠. 하고 싶은 일보다는 위험 부담이 적은 일을 선호하니까요." 그렇다면, 하고 싶은 일에서 위험 부담을 최소화하는 것은 불가능한 전략인 걸까.

Q. 뢴파브리켄은 시공간을 뛰어넘는 유기적인 시스템이다. 2002년 시작 당시 현재 운영 중인 오피스 호텔, 박스, 카페 등을 모두 구상했는가, 아니면 필요할 때마다 아이디어가 떠오를 때마다 하나씩 덧붙여 나갔는가?

A. 2002년 시작할 당시 3개의 기본 요소가 있었다. 오피스 호텔, 카페, 그리고 숍. 우리 계획의 핵심은 아이디어를 공유하는 새로운 플랫폼을 만들고 창조적인 경영 구조를 가지자는 것이었다. 오피스 호텔은 창의적인 작업을 하는 소규모 회사들이 서로 교류하는 곳이다. 그리고 일반인을 위한 카페와 숍이 있었다. 숍에서는 소규모 기업들이 자신들의 제품과 프로젝트를 전시할 수 있고, 우리가 좋아하는 세계 각국의 디자이너들을 소개하기도 한다. 이 플랫폼은 여전히 잘 작동된다.

몇 년 후, 우리는 새로운 플러그인plug-in을 추가했다. 물론 이것은 최초의 아이디어와 희망사항에서 기초한다. 애초부터 우리는 일을 하면서 영감을 얻고 싶었다. 그러니 텔레비전, 즉 강연 프로그램을 시작하는 건 매우 당연했다. 2003년부터 우리는 강연회를 시작했고, 현재까지 60여 명이 넘는 디자이너들이 함께했다. 우리의 웹사이트에 들어가면 텔레비전에서 많은 이름들을 찾아볼 수 있으며, 이들의 강연을 포드캐스트에서 무료로 볼 수 있다. 우리는 자연스런 흐름을 따르고 싶다. 비즈니스 플랜 세우지 않고, 세워본 적도 없다. 대신 열정으로 일한다. 아이디어가

떠올랐을 때 이미 존재하는 형태에 그 아이디어를 덧붙이기 위해 열심히 일한다. 뢴파브리켄은 새로운 아이디어가 덧붙여질 수 있는 플랫폼이다. 그래서, 우리는 계속 공사 중이라고 할 수 있다.

Q. 다른 무언가를 추가할 계획이 있나?

A. 물론이다. 지난 몇 해 동안 우리는 포드캐스트와 뢴파브리켄 밖의 새로운 플랫폼으로 많은 작업을 했다. 2009년에는 오스트리아 빈에 있는 '워킹체어 디자인 스튜디오Walking-Chair Design Studio'와 함께 제품을 만들었다. 프로젝트 '퍼니처 유 메이 The furniture You May'는 뢴파브리켄에서 사람들이 만나는 방식과 에너지를 공공의 장소로 옮기고 싶어서 시작했다. 그리하여 직접 공공의 장소를 위한 가구를 만들었다. 2009년 6월, 이 프로젝트는 베를린 국제디자인 페스티벌Berlin International Design Festival에서 월드 프리미어를 가졌고, 가구 부분에서 심사위원 특별상을 받았다. 또한 런던 디자인페스티발London Design Festival, 테네리페 디자인페스티벌Tenerife Design Festival, 그리고 린츠의 아츠 일렉스토리카Arts Electronica in Linz에 전시되었다. 우리는 영화 제작이라든가 해외의 디자이너들과 함께하는 괴상한 프로젝트를 국제적인 플랫폼에서 국제적인 관객들을 대상으로 해보고 싶다. 아이디어와 영감을 공유하고 싶다. 아르투스에 있는 우리의 작은 뒷마당을 벗어나 뭔가 해보려는 것도 우리의 계획이다. 마지막으로, 좀 더 넓은

공간을 찾고 있다. 대규모의 회의, 전시가 가능한 물리적으로 넓은 공간 말이다.

Q. 지금까지 중 최고의 협업을 꼽는다면 무엇인가?

A. 지난 몇 년간 멋진 일들이 있었다. 2006년 오스트리아의 다스 모벨Das Mobel과 프로젝트를 함께했다. (이들이 협업하게 된 것은 매우 우연한 계기에서였다. 륀파브리켄의 카페를 찾던 한 관광객이 빈에서 방문했던 흡사한 콘셉트의 '카페 다스 모벨'에 대해 알려주었고, 설마 우리 같은 카페가 또 있을까 미심쩍었던 륀파브리켄의 제페와 라세는 직접 찾아가 본다. 이후 두 공간의 운영자들은 지속적인 교류를 하게 되었다고.) 우리는 20명의 덴마크 디자이너를 빈에 선보이고, 다스 모벨은 아르투스에 오스트리아 디자이너를 소개했다. 우리는 빈 트럭을 오스트리아 출신 디자이너들의 물건으로 채워 아르투스로 돌아와 전시를 했다. 이것이 길고 오래된 관계의 시작이자, 몇 년 동안 지속되고 있는 사랑 이야기의 시작이다. 우린 빈과 사랑에 빠졌고 그때 이후 우리는 많은 프로젝트를 했다. 2008년 우리는 '워킹 체어 컴퍼니 스튜디오'를 초대하여 륀파브리켄에서 강연을 가졌고 2009년에는 함께 '유 메이'를 위한 가구를 만들었다. 이후 〈신선한 공기—오스트리아와의 사랑이야기Fresh Air-Austrian Love story〉란 전시를 가졌다. 오스트리아에서 온 제품 디자인, 그래픽디자인 등 최고만을 전시한 전시였다. 이렇게 교류하며 우리는 빈으로

멋진 여행을 떠났고, 박물관과 갤러리를 둘러보고 호텔 홀만 베레타게Hollmann Beletage를 알게 됐다.

륀파브리켄 내부에서도 많은 협업이 일어난다. '슈더베어Shoe The Bear'는 본래 두 개의 다른 회사였는데, 토마스과 야콥이 륀파브리켄에서 만나 하나의 회사로 통합했다. 작은 출판사도 있는데 최근 작은 륀파브리켄 사람들의 협업을 주제로 한 책을 출간했다. 같은 공간에 있는 루트 포스테르Ruth Foster가 그래픽과 일러스트를 맡고, 브레도Bredo는 사진을 찍었다. 륀파브리켄 사람들과 카페에 온 손님들과의 협업들도 있었다. 이런 얘기를 하자면 몇 시간이 필요하다.

Q. 당신들의 직업은 무엇인가? 륀파브리켄이 디자이너로서 당신에게 변화를 가져왔나?

A. 웃기는 건 우리는 디자이너가 아니라는 것이다. 예페는 그래픽디자이너지만 몇 년간 출판과 광고계에서 일해왔다. 나는 대학에서 미학과 문화를 가르치는 교사이자, 문화교류협회에서 몇 년 간 일해왔다. 2002년 디자이너 루이스 가르만과 함께 시작했고, 2006년부터는 예페와 둘이서 이 공간을 운영하고 있다. 우리 자신의 족적을 남기기 위해, 그리고 재미있는 대안이 되기 위해 열정적으로 산다. 시작 첫해 우리는 사람들에게 사람들을 만나는 새로운 방법, 영감을 얻는 새로운 방법을 이해시켜야 했다. 쉽지 않았다. 지난 몇 년간, 우리의

프로젝트가 이 도시에서 슬슬 회자되기 시작했다. 점점 많은 사람들이 우리처럼 일하기 시작했고, 전 세계로부터 우리가 이 회사를 어떻게 설립했는지 알고 싶어 찾아온 손님들을 만나게 되었다.

Q. 지난 8년간 뢴파브리켄을 어떻게 그리 잘 유지해왔는가?

A. 에너지 그리고 서로와 서로의 아이디어에 대한 존경이 있었기에 가능했다. 물론 언제나 돈 문제가 있다. 그러나 우리에게 가장 중요한 건 그게 뭐든 간에 우리가 좋아하는 것을 할 수 있다는 사실이다. 외부인, 예를 들면 시청 등에 휘둘리지 않으면서 스스로 결정할 수 있는지가 중요하다. 커다란 차를 굴리지도 않고, 프랑스 남부에 멋진 집도 없지만 우리에겐 흥분과 재미로 가득한 환상적인 회사가 있다.

Q. 새로 시작하는 디자이너를 위한 플랫폼으로 뢴파브리켄은 대단한 기여를 했다. 디자이너들이 우리 도시와 커뮤니티를 위해 무엇을 할 수 있을까?

A. 많은 디자이너들은 새로운 아이디어를 생각할 수 있는 지식을 갖고 있다. 우리는 새로운 아이디가 필요하고, 다른 방식으로 생각할 수 있는 모범사례가 필요하다. 한 방향으로만 생각하기 시작했을 때 위험해지니까. 디자이너는 다른 흥미로운 사람들과 함께 여러 방향으로 생각할 기회를 제공할 수 있다.

Q. 오랫동안 파트너와 함께 일할 수 있는 비결은 무엇인가?

A. 예페와 나는 동업자이자 친구다. 기본적으로 우리는 같은 종류의 인간이다. 다른 사람들과 함께 일하는 걸 좋아하고, 우리 자신의 아이디어와 에너지는 다른 사람들과 함께 나누면서 탄력을 받는다. 물론 제페는 그 자신만의 아이디어와 프로젝트를 갖고 있고, 나 역시 마찬가지다. 우리는 서로 다르고, 다른 것들을 좋아한다. 전에 말했던 것처럼, 우리는 이런 차이들을 배려해야 하는 플랫폼을 만들었고 그 기회를 긍정적으로 이용한다.

Q. 뢴파브리켄은 '번개 공장'이란 뜻이다. 어떤 의미인가?

A. 번개는 에너지이며 아이디어의 아이콘이다. 공장과의 조합이라면, 알다시피, 공장에서는 한쪽에 재료를 넣으면 기계들이 재료들을 주무른 뒤 다른 편에서 새로운 물건이 생산된다. 이것은 내게 앤디 워홀의 팩토리가 가진 에너지를 연상시킨다. 사실 발음이 멋지지 않은가!

코펜하겐에서 열리는 인덱스 어워드 INDEX:Award는 세계 최대의 상금 규모를 자랑하는 디자인상으로, 2년마다 5명에게 상을 수여한다. 다른 디자인 상과 달리 삶을 개선하는 디자인을 후보로 한다. 애초에 이 전시가 덴마크의 국가 홍보용 축제로 기획되었다는 점도 주목할 만하다. 인덱스 어워드가 시작된 것은 2002년의 일로, 오랜 전통인 디자인을 주제로 관광객과 투자자를 덴마크로 불러들일 수 있는 페스티벌을 열자는 아이디어에서 출발했다. 3년간의 준비로 형태를 갖춘 전시는 상투적인 국가 홍보용 쇼와는 전혀 다르다. 삶을 향상시키는 디자인과 그 필요성을 세계에 홍보한다.

INDEX: DESIGN TO IMPROVE LIFE

삶을 향상시키는 디자인

인덱스 어워드는 매우 혁신적이며 미래를 지향하여 고안되었다. 2년에 한 번씩 선정되는 우승작들은 세계 각 도시에 순회 전시되는데, 전시를 기점으로 전문가들을 위한 컨퍼런스와 일반인을 위한 부대행사가 함께 열린다. 전시가 열리지 않는 동안 아마추어를 대상으로 한 디자인 경연대회, 세미나, 잡지 발간 등 지속적인 활동을 펼친다. 덴마크 내 행사에서는 고령의 할머니들이 도우미로 활동한다. 디자인 대회의 심사위원들은 세계 각국, 다방면의 디자인 전문가들로, 심사의 안정성을 위해 매회 동일한 인물로 구성된다. 전시 및 부대 활동, 과거 수상작들, 그들의 현재 상황은 모두 홈페이지www.indexaward.dk를 통해 안내된다. 인덱스 어워드는 정부와는 독립된 NGO에서 운영하며 운영 자금은 기부금으로 충당된다. NGO의 설립자이자 가장 큰 기부자는 덴마크의 황태자지만, 국가나 왕실의 홍보는 어디에서도 노골적으로 표현되지 않는다. 인덱스의 정체성과 미래를 CEO와 심사위원장을 통해 들어보았다.

CEO
키게
히비드 Kigge Hvid
와의
인터뷰

Q. 'INDEX: Design to Improve Life'라는 이름의 기원이 궁금하다.

A. 인덱스는 국제 디자인 전시회International Design EXhibition를 줄인 말이다. 가운데 콜론을 쓴 이유는 인덱스란 관점을 가진 단체임을 강조하기 위해서다. 일반적으로 콜론 표시 다음에는 그것을 설명하는 말이 오지 않는가. 콜론 다음에 따라붙는 '삶을 향상시키는 디자인Design to Improve Life'이 가장 중요하다.

Q. 인덱스가 시작되던 당시, 지속 가능한 디자인sustainable design이라는 개념조차 일반적이지 않았다. 개념을 정의하고, 심사위원단의 참여를 요청하고, 전시를 준비하는 과정에 많은 어려움이 있었을 것이다. 가장 큰 장애물은 무엇이었는가?

A. '삶을 향상시키는 디자인'이란 개념을 정립한 때는 2002년이다. 당시 디자인은 미학에 중점을 두고 있었다. 전적으로 새로운 개념을 끌어내기까지 많은 작업과 에너지를 필요로 했다. 바로 옆 건물에 자리했던 국제 식량구호단체로부터 많은 도움과 조언을 얻을 수 있었다. 그들로부터 듣고 배운 것을 기본으로 '삶을 향상시키는 디자인'에 중점을 두기로 했다. 우리에게 계속되는 도전은 다름 아닌 새로운 개념의 선구자로서, 끊임없이 새로운 방법으로 생각하고, 발전하고, 개혁하도록 이끄는 것이다. 이것이 아마도 여느 주류 단체들과 가장 다른 점일 것이다. 우리와 연결된 범세계적 네트워크가 우리를 올바른 길로 이끄는 데 많은 도움이 된다. 장애물은 없지만 해야 할 일이 산더미다. 다행스럽게도 우리에게는 헌신적이며 우수한 팀이 있다.

Q. 인덱스는 삶을 향상시키는 디자인뿐 아니라, 디자인적 사고방식을 일반인들에게 전파시키고 있다. 과연 어떤 방법으로 일반인들이 스스로 삶에 유익한 디자인을 하도록 장려하는가?

A. 이 질문은 매우 흥미로운데, 인덱스가 '디자인은 디자이너에게만 맡겨지기에는 너무나 중요하다'고 주장하는 점을 잘 지적해주어서다. 인덱스 어워드의 심사위원이기도 한 존 헤스켓John Heskett 교수는 이렇게 말했다.
"주변 환경을 가꾸고 조성하는 인간의 능력은 삶에 의미를 부여하고 우리의 욕구를 만족시킨다."
디자인은 우리 모두가 가지고 있는 능력임을 담고 있는 말이다. 우리 중 일부는 이 능력을 전문적으로 훈련받고, 그리하여 디자이너가 된다. 우리는 연구실에서 디자인을 연구하고, 결정권이 있는 요직의 전문가들과 토의하는 동시에, 삶을 향상시키는 디자인의 좋은 예시를 보여주고, 국제적인 디자인 경연대회, 고등학교에서부터의 교육, 일반인들과의 소통을 통해 모두가 보다 장기적인 시야로 사회, 경제, 환경을 디자인하도록 격려한다.

Q. 인덱스 어워드는 세계에서 가장 상금이 큰 디자인 대회로 유명하다. 상금을 사용하는 가장 좋은 방법은 무엇인가?

A. 2009년부터 상금이 어떻게 사용되는지 추적하고, 우승자들이 상금을 어떻게 사용할지에 대해 의논할 수 있는 채널을 운영한다. 이렇게 하는 이유는 상금이 디자인의 더 나은 발전에 사용되도록 하고, 지구상에 삶을 향상시키는 디자인이 더 많아질 수 있도록 하기 위해서다.

Q. 인덱스는 사회, 환경 문제들을 다양한 프로그램으로 포용한다. 어떤 문제를 주제로 삼을지 누가, 어떻게 결정하는가? 또한 그 이유는 무엇인가?

A. 매년 열고 있는 학생 대상의 경연대회Student Challenge가 그중 하나다. 경제 혹은 디자인을 공부하는 학생들에게 삶을 향상시키는 디자인을 통해 지구상의 심각한 문제들을 어떻게 다룰지 고민하게 한다. 2009년에는 미국의 디자인 단체 AIGA와 함께 전 세계에 닥친 수자원의 위기를 디자인으로 어떻게 해결할 수 있을지 방법을 찾아보았다. 2010년에는 유니세프UNICEF와 해송업체인 라우리트센 폰덴Lauritzen Fonden과 함께했다. 개발도상국가 어린이들의 교육을 개선할 수 있는 디자인이 주제였다. 광범위한 지식을 가진 유니세프가 이 도전을 정의할 수 있도록 도움을 주었다. 전 세계의 학생들로부터 제안서를 받아 국제 심사위원단이 최고작을 선별하고, 디자인을

한 학생들이 각자의 디자인을 분명히 파악하도록 조언하고, 실제로 사람들의 삶이 향상될 수 있도록 유통시킨다. 주제는 매년 다르다. 어떤 주제가 좋을지 조언단과 의논하고, 월드경제포럼 World Economic Forum, 스콜월드포럼Skoll World Forum 등 우리가 참여하고 있는 공개토론회에서 정보를 얻고, 국제적인 토의, 이벤트, 경쟁 등을 통해 최신의 정보를 얻는다.

Q. 북유럽 국가들은 사회, 환경 문제에 굉장히 민감하다. 특별한 이유가 있는가?

A. 우리의 오랜 민주주의 그리고 복지 전통과 관계가 있다. 가장 넓은 어깨가 가장 무거운 짐을 져야 한다. 이것이 우리가 가진 사회에 대한 기본 정의다. 이 가치관은 우리 유전자의 일부분이며, 어떤 일을 하든 다른 사람의 욕구를 고려하려 한다. 이것은 덴마크를 부유하고 매우 안전한 국가로 만들었다. 덧붙여 환경에 대해 생각할 수 있는 여유를 가져왔다. 만약 매일의 일상이 기본적인 욕구를 해결하기에 급급하다면 이런 생각을 유지하기는 매우 어려울 것이다.

Q. 삶을 향상시키는 디자인이 쉽게 쓰고 버리는 물건에 대한 요구를 이겨낼 수 있을까?

A. 디자인에 대한 우리의 기본적인 접근은 이렇다. 이미 공급 과잉이라면, 또 지속 가능하다는 확신이 없다면 디자인하지 말라.

전 세계에서 가장 필요하지 않은 것은 더 많은 쓰레기고, 쓰레기는 이미 충분하다고 믿는다.

하얀색 컵을 예로 들어보자. 이 세상에 하얀색 컵이 과연 몇 개나 존재할까? 20만 개? 200만 개? 2,000만 개? 다양한 취향을 만족시키기 위해 과연 더 다양하고 많은 하얀 컵이 필요할까? 아니면, 현재의 수준을 유지하되 다른 무언가에 초점을 맞추는 게 좋을까? 우리는 후자를 생각한다.

Q. CEO로서 어떤 일을 하고 있는가?
A. 각자가 맡은 일을 보다 능률적으로 처리하고, 자기가 하는 일을 사랑할 수 있도록, 올바른 구조와 도구를 제공하려고 한다. 다른 한편으로, 우리가 세운 큰 틀에서 벗어나지 않도록 장기적인 계획을 짠다. 무엇보다 이 모든 것을 혼자 하지 않고, 우리의 네트워크 안에서 동료들과 함께 하려고 최선을 다한다.

Q. 지속 가능한 디자인이 마케팅의 속임수로 이용당하지 않기 위해서는 어떻게 해야 할까?
A. 실은 그것에 대해 별로 걱정하지 않는다. 종종 나는 이렇게까지 말하기도 한다. 만약 마케팅의 속임수로 이용되는 사례가 있다면, 그건 그에 대한 요구가 있다는 것을 의미하고, 더 중요한 건 바로 이것들이 지속 가능한 삶을 만들어나가게 될 거라고. 지속 가능함은 더 이상 머릿속에만 있는 개념이 아니며, 실천되었기 때문에 더 단단해졌고,

손에 잡히는 삶의 한 상태가 되어가고 있다. 어떤 식으로든 행동에 옮기지 않는다면 상황은 훨씬 더 나빠질 것이다.

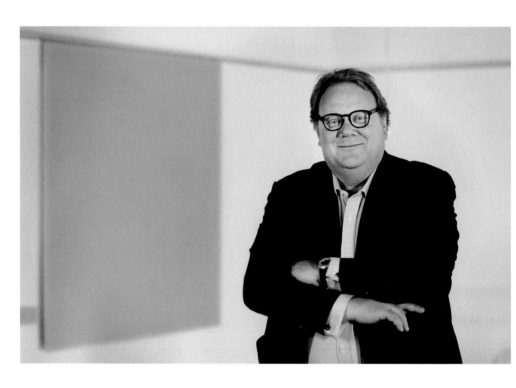

심사위원장,
닐레 유울-
쇠렌센
과의 인터뷰

NILLE JUUL-SØRENSEN

Q. 인덱스 어워드가 건축가로서의 당신에게도 어떤 변화를 가져왔는가?

A. 인덱스와 인덱스 협회는 내게 건축과 디자인을 보는 방법을 바꾸어 놓았다. 전에는 미처 인식하지 못했던 디자인에 대한 눈을 뜨게 해주었었다. 스스로 내 디자인에 대해 묻는다. 이것은 무언가를 바꾸는 것인가, 아니면 단지 기묘한 취향을 가진 부자들을 위한 것인가. 우리는 더 많은 의자, 조명, 저택이 필요하지 않다. 현재 나는 가장 넓은 시야에서 사람들에게 긍정적인 영향을 끼칠 수 있는 데 집중하고 있다.

Q. 인덱스의 심사위원들은 3가지 기준으로 디자인을 평가한다. 각 기준, 즉 형태Form, 영향력Impact, 맥락Context에 대해 설명해줄 수 있는가?

A. '휴대용 정수기인 생명의 빨대Life Straw'를 예시로 들고 싶다. 인덱스 상을 수상할 당시에 그것은 이상적인 디자인 형태가 아니었다. 그러나 '휴대용 정수기인 생명의 빨대'는 지속적으로 개선되었고, 현재 모든 기준을 만족시킨다. 만약 더 나은 디자이너가 참여했거나, 디자이너가 엔지니어에게 압도되지 않았다면 그 제품은 훨씬 나았을 것이다. 우리는 이 점을 지적했고 그들은 받아들였다. 또, 디자인 측면에서 몇 가지 포기해야 할 사항 역시 조율했다. 우리는 생명의 빨대가 가진 영향력에 주목했다. 이것은 현재 파키스탄에서 실제 사용되고 있으며, 가까운 미래에는 구조용품으로 자리 잡을 것이다. 이 제품이 안전한 물이 없는 상황에서 응급구조용품으로 이용될 거라고 예상했다. 디자인 자체는 사용될 상황에 꼭 들어맞는다. 이해하고 사용하기 쉬워 구조용품에 꼭 맞는다. 세계 어디서나 사용될 수 있고, 홍수로 인한 이재민들에게 지급될 수 있다. 깨끗하고 안전한 물의 확보는 응급상황이나 재난 지역만이 아닌 전 세계 농촌 지역이 안고 있는 문제이기도 하다. '생명의 빨대'는 디자이너의 역할을 보여주는 좋은 예시다. 디자이너들은 어떤 물건이 어디에 적합하고, 누구에게 필요할지 꼬집어낼 수 있다.

Q. 우승자를 결정할 때 상업화될 가능성이 있는 디자인을 선택하는가?

A. 그동안 우리는 그 반대로 해왔다. 최근에서야 시장에 진입하고 제품을 상업화시키는 데 도움을 주려 한다. 인덱스 어워드는 그 제품이 무엇이든 사람들을 돕기 위해 존재한다고 생각한다. 상업화될 준비가 안 된 제품들은 앞으로도 많겠지만 우리는 현명한 시각으로 접근한 서비스와 제품을 찾고 있다. 아직은 시기상조일지라도 언젠가 디자인 세계에 영감을 줄 수 있을 것이라야 한다.

Q. 인덱스 어워드의 출품작들은 다양한 국적을 갖고 있다. 우승자를 선정할 때 국적도 고려하는가?

A. 우리에게 보내온 작품만을 볼 뿐이다. 인도에서 만든 게 독일에서 만든 것만

못하다고 생각하지 않는다. 아이디어와 디자인은 전 세계인의 것이며, 선정의 기준은 전 세계인의 삶을 향상시키는 것이다.

Q. 현재 개발도상국들은 선진국들의 착취로 인해 환경문제, 자연재해, 가난 등에 시달리고 있다. 선진국과 개발도상 국들은 '삶을 향상시키는 디자인'으로 통합될 수 있을까?

A. 개발도상국과 선진국 모두에서 디자이너를 위한 교육이 관건이다. 만약 우리가 디자이너와 회사들이 이런 문제를 직시하도록 만들고, 사용자들의 욕구를 알게 한다면 상황을 바꿀 수 있을 것이다. 만약 디자인에 대한 편견, 즉 디자인이란 사람들이 사용할 수 있는 뭔가 세련된 물건을 만드는 것이라는 생각을 바꿀 수 있다면 우리의 일을 다했다고 할 수 있다. 필요하지도 않고 별 쓸모도 없는 디자인을 만들기 위해 소모되고 있는 자원들을 생각해보자.

Q. 디자이너들에게 국제 협력의 기회가 많아졌다. 협력을 위해 우리는 언어가 필요하고, 현재 영어는 공용어로 사용되고 있다. 때때로 비영어권 국가의 디자이너들은 언어로 인한 장벽을 어려움으로 꼽는다. 영어 외에 다른 방법의 의사소통이 가능할까?

A. 나는 전 세계 사람들과 함께 일하며 때로는 공통의 언어가 없기도 하다. 디자이너에게 언어는 장애가 될 수 없다. 우리는 늘 하던 대로 스케치하고, 형태를 만들고 이미지를 보여주면 된다. 같은 것을 삶을 향상시키는 디자인에 적용하고 싶다. 우리는 사용설명서를 읽어선 안 된다. 매우 단순해서 어떻게 사용하고 그것이 가진 가능성은 무엇인지 보는 즉시 알 수 있어야 한다.

후보부터 입상까지 투명한 **인덱스 어워드**

인덱스 어워드는 디자인 대회 사상 최고 액수인 10만 유로를 우승자들에게 수여한다. 제품은 물론 서비스 분야 등 장르를 불문하는 삶을 향상시키는 디자인으로 신체 · 가정 · 직장 · 놀이 · 사회라는 5가지 분야로 나뉘며, 각 분야마다 우수 디자인을 공개경쟁 방식으로 약 2개월간 모집한다. 모든 후보작을 후보 추천 웹사이트에 공개하며 이 중 50~100점을 최종 후보로 골라 덴마크 코펜하겐에서 열리는 인덱스 어워드 전시회에 전시한다. 그간의 수상작 가운데 인덱스 협회가 추천하는 작품과 심사평을 소개한다. 이를 통해 우수한 디자인 형태만큼이나 사회에 미치는 긍정적인 영향력이 인덱스 어워드의 매우 중요한 심사 기준임을 알 수 있을 것이다.

제품명_
생명의 빨대 Life Straw
휴대용 정수기
**디자이너_Torben
Vestergaard Frandsen,
DK Rob Fleuren NL,
Moshe Frommer IS**
www.vestergaard-frandsen.com

**수상 내역_신체 부문
2005년도 우승작**

| 배　경 |
UN 세계수자원보고서에 따르면 현재 지구상의 1억 1,000만 명이 깨끗한 물을 공급받지 못하고, 개발도상국의 질병 가운데 약 80퍼센트가 깨끗하지 못한 물과 연관 있다고 한다. 어떻게 하면 깨끗한 물을 얻을 수 있을까? 생명의 빨대는 바로 이 질문으로부터 시작되었다.

| 형　태 |
휴대용 정수기인 생명의 빨대는 25 센티미터 길이, 29밀리미터의 지름의 플라스틱 파이프로 소지하기 쉽고, 전기를 사용하지 않아 고장 날 염려가 없다. 제작 단가는 미화 2달러로 매우 저렴하다. 직관적으로 사용법을 알 수 있고, 멀고 험한 길로 운송될 때도 파손의 우려가 없다.

| 영　향　력 |
유니버설 디자인의 매우 좋은 예다. 장애인 혹은 나이든 사람 등 특정 사용자에게 적합할 뿐 아니라, 더 넓은 시장으로 진출할 가능성 역시 크다. 트래킹과 같은 야외 스포츠부터 쓰나미나 뉴올리언스 대홍수와 같은 재난에까지 폭 넓게 적용될 수 있다.

| 맥　락 |
인덱스의 심사위원들은 오랜 동안 삶을 향상시키는 디자인을 추구해 온 기업 철학에도 높은 점수를 주었다. 1957년 설립된 이후 응급상황에 놓인 난민들을 위한 모기장 등을 만들어왔다.

제품명_
출하 Chulha,
저공해 실내 아궁이
디자이너_
필립스 디자인Philips Design
수상내역_
가정 부문 2009년도 수상작

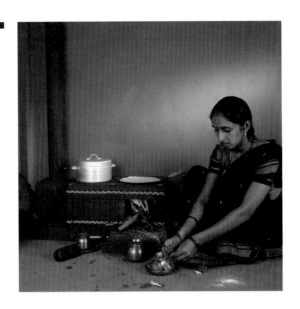

| 배 경 |

세계보건기구에 따르면 가장 치명적인 공해는 공장이 아닌 부엌에서 발생한다고 한다. 매년 개발도상국의 1,500만 명이 자신의 집에서 일산화탄소 중독으로 사망한다. 희생자의 대부분은 부엌에서 많은 시간을 보내는 여자들과 면역력이 약한 어린이들이다.

| 형 태 |

출하는 바이오매스(Bio-Mass, 톱밥, 폐목, 옥수수 등 화석연료 대체 에너지)를 사용하는 저공해 실내 아궁이로, 연통을 통해 곧장 부엌 밖으로 연기를 내보내게 된다. 조립식으로 제조, 운반, 설치가 쉽다. 연통 역시 부분적으로 해체가 가능하여 청소도 힘들이지 않고 할 수 있다. 매연 포집기(연료의 불연소로 인한 그을음을 모으는 곳)는 연통 안에 설치된다. 연기는 굴뚝의 지그재그의 길을 따라 나가게 되며 이 과정에서 효과적으로 매연을 줄일 수 있다.

| 영 향 력 |

필립스라는 다국적 대기업에서 삶을 위한 디자인에 참여했다는 것은 주목할 만한 점이다. 사회공헌 프로젝트의 일환으로 인도 서부의 현지 NGO와 공동으로 지역 전통적인 취사 방법과 미학에 기초하며 디자인했다. 집집마다 다른 요리 방식과 사용 연료에 적용하기 쉽고, 전통대로 돌이나 기타 장식물 위에 설치할 수 있다. 또한 오픈소스로 디자인을 공개하여 지방의 도공도 쉽게 제작 및 판매할 수 있다.

| 맥 락 |

현지에서 제작, 유통 가능하고 저렴하면서도 쉽게 만들어지는 반면, 실내외의 공해를 눈에 띌 만큼 줄였다. 무엇보다 잘 알려지지 않은 문제에 전 세계적인 관심을 불러일으켰다.

제품명_ **키바**Kiva, 개인 대 개인 소액신용대출 제도
디자이너_ **키바 소액대출**Kiva Microfunds, www.kiva.org
수상 내역_ 일터 부문 2009년 수상작

| 배 경 |

월드뱅크에 따르면 2001년 약 1억 1,000만 명이 하루에 1달러 미만, 2억 7,000만 명이 하루 2달러 미만으로 살아가는 극빈층이라고 한다. 개발도상국뿐 아니라 개발국에도 극빈층이 존재하며, 미국의 경우 12.6 퍼센트가 이런 상황에 처해 있다.

| 형 태 |

키바는 세계 최초의 개인 대 개인 소액신용대출(Micro-lending system)이다. 대출 과정은 단순하다. 대부를 하고 싶은 참가자들은 키바의 웹사이트에서 대출 신청자들의 정보와 이야기를 훑어보며, 누구에게 돈을 빌려줄지 결정한다. 대부자는 키바로 입금하고, 키바는 이를 지역의 협력체로 보내고, 협력체는 선택된 대출 신청자에게 전달한다. 대출 기간이 끝나 대출자가 돈을 갚으면 키바의 대부자에게 돌려준다. 대부자는 그 돈을 자신의 지갑에 넣거나 다시 대출해주거나 키바에 기부해도 좋다. 키바는 웹 2.0의 개념에 기초하여 소액대출의 온라인 플랫폼을 만들었다. 은행, 스토리텔링, 그리고 페이스북으로 대표되는 소셜네트워크를 총체적으로 접목시킨 형태다. 웹사이트 디자인은 믿음을 줄 뿐 아니라, 돈을 빌려주고자 하는 개인이 이해하기 쉽고 간편하게 사용할 수 있다. 덕분에 개인과 단체 간의 믿음이 쉽게 형성된다. 공감과 돕고 싶다는 열망을 불러일으키는 것 역시 키바의 성공요인 중 하나다. 인덱스의 심사위원들은 키바의 제도적 디자인과 함께 정보 제공 방식에 높은 점수를 주었다.

| 영 향 력 |

키바는 노벨상 수상자이기도 한 그라민 은행Grameen Bank 총재 무하메드 유누스Muhammad Yunus의 이론에서 영감을 받았다. 키바는 지역의 대출기관과 연합하여 진심으로 돈이 필요한 준비된 대출자들을 엄선한다. 현재까지 18만 5,000명을 도왔으며, 98.4퍼센트의 회수율을 기록했다.

| 맥 락 |

최소한의 자금에조차 접근할 수 없는 극빈자들과 그들의 자녀에게 나은 미래를 가질 수 있다는 최소한의 희망을 주고 있다.

제품명_ Pig 05049, 돼지 한 마리를 주제로 한 커뮤니케이션 디자인
디자이너_ 흐리스티엔 메인데르츠마Christien Meindertsma
www.christienmeindertsma.com
수상 내역_ 놀이 부문 2009년 수상작

| 형 태 |

한 마리의 돼지로부터 생산되는 모든 물건을 3년간의 연구 끝에 한 권의 책으로 정리했다. 05049는 네덜란드의 한 농장에서 도살된 실제 돼지의 인식 번호다. 로테르담 출신의 디자이너 흐리스티엔 메인데르츠마는 한 마리의 돼지로부터 무려 185개의 물건이 만들어진다는 사실을 발견했다. 글을 최소화하고 그림과 사진 등 시각적 자료로 돼지의 각 부위로 만들어진 상품들을 서술한다. 놀랍게도 목살이나 베이컨 등 음식의 재료뿐 아니라, 기차의 제동장치, 자동차용 페인트, 비누, 도자기, 담배까지 포함돼 있다.

| 영 향 력 |

"지구를 보호하기 위해서는, 가장 먼저 우리의 물건들이 어디서 왔는지 알아야 한다"고 말한다. 실제로 많은 어린이들이 슈퍼마켓의 닭고기가 본래 살아 있던 닭이었음을 인식하지 못하고, 공장에서 생산된 플라스틱 용기에 담긴 먹을거리로 여기고 있다. 현재의 소비품은 원재료부터 완성품까지 매우 많은 단계를 거친다. 그 와중에서 정보가 사라지고 있다. 돼지 농장주들도 자신들의 돼지가 어디로 갈지, 어떤 물건이 될지에 대해 알지 못한다.

| 맥 락 |

이 한 권의 책은 소비자들에게 포장된 상품들이 어디서 왔는지 이해시키고 현재의 소비사회에 대한 통찰을 준다.

제품명_ **베터 플레이스**Better Place, 친환경 전기자동차 서비스
디자이너_ **Better Place Inc.** 수상 내역_ **공동체 부문 2009년 수상작**

| 형 태 |

베터 플레이스는 친환경 전기자동차 운전자를 위한 서비스와 사회 기반 시설을 통합한 거대한 시스템이다. 배터리 충전소 및 교환 네트워크 등으로 환경에 끼치는 충격과 비용을 최소화하게 된다. 전기 자동차를 둘러싼 여러 시도와 달리, 베터 플레이스는 자동차와 배터리를 분리하여 다른 전기자동차 업체들과 경쟁자로서가 아닌 인프라를 제공하는 제공업체이자 상호 협력의 관계를 맺을 수 있다. 유·무형을 결합한 이 디자인은 매우 합리적이며 가까운 미래의 가장 전망 있는 디자인이다.

| 영 향 력 |

미국 실리콘 벨리의 벤처 프로젝트인 베터 플레이스는 2억 달러라는 사상 최대의 자금 조달에 성공하면서 시작되었고 대부분의 도시와 자동차 업체와 협력 중이다. 르노-니산 자동차와 협력을 맺어 전기자동차를 시장에 최초로 내놓게 된다. 현재 이스라엘·덴마크·호주에 지부가 있으며, 미국·캐나다·일본 등에 연구센터가 있다. 지난 2009년 5월에는 덴마크 코펜하겐과 도시 내 충전소 구축에 관한 계약을 맺었다. 최근 연구 결과에 의하면 소비자들은 휘발유 가격인상에 대한 우려, 환경오염, 새로운 종류의 직업 창출의 가능성 등의 요인 때문에 전기자동차에 관심이 많은 것으로 드러났다. 자동차 생산업체들은 더 많은 전기자동차로 약해진 소비심리를 회생시키려는 희망을 품고 있다. 이와 같은 상황에서 베터 플레이스는 현재 가장 중요한 개발 산업임이 분명하다.

| 맥 락 |

빠르게 바닥나고 있는 화석연료와 이산화탄소로 인한 각종 오염이 세계적인 문제로 대두된 지 오래다. 세계보건기구에 따르면 선진국의 이산화소 방출은 가솔린을 연료로 하는 차량들이 주범이다. 원유 가격이 믿지 못할 만큼 빠른 속도로 인상되는 요즘, 각 가정의 경제에 미치는 영향도 만만치 않다. 베터 플레이스는 개인의 교통수단으로 전기자동차를 효과적인 해결책으로 제시한다. 현재 상황을 제대로 읽어낸 디자인일 뿐 아니라 가능성 높은 해결책을 제시하며, 범국가적으로 사용될 수 있다.

영화, 일러스트, 아트, 인포그래픽, 뭐든 눈으로 포착할 수 있다면
장르가 뭐든 간에 보는 것을 멈출 수가 없다. 그래서 난 비주얼 정키다.
토 마 스 몰 렌

자칭 비주얼 중독자. 1996년부터 5년간 스웨덴의 일간지 『다옌스 뉘헤테르Dagens Nyheter』에서, 2001년부터 현재까지 스톡홀름 일간지 『스벤스카 닥브라데트Svenska Dagbladet』에서 비주얼 저널리스트로 활동하고 있다. 스웨덴에서 정보 디자인을 전공했다. 2010년 인포그래픽의 퓰리처 상 격인 말로피에Malofiej에서 최고작품상 '더 베스트 오브 쇼The Best of Show'와 '최고 디자인 상'을 수상했다.

비주얼 저널리스트 토마스 몰렌

TOMAS MOLÉN

앞으로 닥쳐올 공해 중 하나로 과도한 비주얼이 떠오르고 있다. '시각적 공해 Visual Pollution'는 도시 미관을 위한답시고 세워지는 의미도 쓸모도 없는 설치물 부터 상품이나 기업의 빌보드 광고까지 무궁무진하다. 디자인이 오남용 되며 벌어지게 된 현상이다. 겉모양이 중요하지 않다는 건 아니다. 그러나 의미와 기능을 상실한 소위 '아이 캔디Eye Candy'들로 둘러싸인 우리는 종국에 감각의 설탕중독 증세를 일으키게 될 것이다. 의미나 기능에 대한 관점은 각자 다르겠 지만. 최근 인포그래픽이 주목을 받게 된 원인은 전자 공간에서 교환되는 정보 를 효과적으로 표현하는 수단이기 때문이다. 동시에 미적 쾌감에만 몰두했던 지난 디자인 경향에 대한 반발이기도 할 것이다.

'정보는 아름답다'는 말은 미디어 학자 레브 마노비치 Lev Manovich가 2001년 발표한 「정보미학 선언문Information Aesthetics Manifesto」에서 유래했다. 그가 예언한대로 지식과 정보를 담고 있는 자료들을 인식하기 쉽게 표현하는 시도들은 '정보 시각화'로 명명되며 낯설지 않게 되었다. 산업사회가 산업 디자인을 낳았으니, 정보사회가 정보 디자인을 잉태하리라는 건 어쩌면 자명한 이치였던가. 정보 디자인은 정보의 전달이라는 사명을 갖고 태어났으니 최근의 산업 디자인이 겪고 있는 갈등을 원천봉쇄한다는 점에서 더욱 매력적인지도 모르겠다. 넘쳐나는 정보를 분류하여 효과적으로 전달하는 방법이 당면한 사안이다. 이를 해결하기 위해 비주얼 저널리스트라는 새로운 직업군이 등장했다. 이들은 뉴스의 미래를 주도해나갈 해결사로 각광받는다.

토마스 몰렌이란 이름은 알게 된 건 제18회 말로피에에서였다. 말로피에는 비주얼 저널리스트들, 특히 인포그래픽 아티스트의 국제적인 모임으로 스페인 빌바오에서 매년 개최된다. 그는 강연에서 긴 말 대신 자신의 작업을 모은 한 편의 동영상으로 대신했다. 한 편의 블록버스터처럼 종횡무진하는 구성은 주목도가 대단했다. 그와 그가 속한 스웨덴의 일간지 『스벤스카 닥브라데트Svenska Dagbladet』는 각각 올해 말로피에에 국제 인포그래픽 어워드에서 '더 베스트 오브 쇼'와 '최고 디자인 상'을

수상했다. 말로피에는 비주얼 저널리즘에서 퓰리처 상 격인 시상식이다. 그는 2009년 유로비전 송 콘테스트를 소재로 한 다이어그램으로 이 상을 받았다. 유로비전 송 콘테스트는 유럽 각국의 대표 가수들이 창작곡을 부르면 투표를 통해 우승자를 선정하는 방식으로 진행된다. 단 자국의 가수에게는 투표할 수 없다. 한편, 동구권 국가들이 서구권 국가의 가수들에게 투표를 하지 않는다는 건 공공연한 비밀이었다. 그는 과연 이 속설이 사실인지 투표 결과를 비교했다. 누가 누구에게 투표했는가? 그 결과, 동구권뿐 아니라 서구권의 투표 결과에서도 마찬가지의 지역주의를 보게 된다.

인포그래픽은 글로 설명하기 복잡하고 까다로운 정보를 시각적으로 구현한다. 반드시 글보다 쉽다는 의미는 아니다.

수많은 정보를 시각화한 결과는 정석대로 직관적일 수만은 없는 게 현실이다. 도표, 차트, 지도 등을 이해하자면 어느 정도 끈기가 필요하고, 끈기를 발휘할 만큼 흥미로운 요소를 담고 있어야 한다. 토마스 몰렌은 "독자가 없다면 우리는 존재할 필요가 없다"라고 수상소감을 밝혔다. 그의 작업방식 자체는 다른 인포그래픽 아티스트, 아니 기자와도 크게 다르지 않다. 흥미로운 기삿거리를 찾고, 정보와 자료를 수집하고, 정보에 적합한 시각적 형태로 표현한다. 궁극적 차별성은 희귀한 자료를 수집하는 정보력이나 눈이 부시게 아름다운 도표의 제작 기술이 아닌, 흔하게 널려 있는 정보 안에서 문화사회적 의미를 끌어내는 재주에 있다.

토마스가 친절하게 공개해준 그간의 작업에서는 "신문은 독자를 위해 존재한다"는 철학이 드러난다. 북유럽에서 그의 생각은 유별나지 않다. 그곳에서는 영화보다 신문이 더 대중적인 매체다. 신문 구독률을 보자면, 1,000명당 651부 꼴의 노르웨이가 세계 1위, 522부인 핀란드가 3위, 489부의 스웨덴이 4위를 차지하고 있다. 세계적인 추세와 달리 북유럽 신문사들의 종이 신문 발행부수는 유지 혹은 증가하고 있다. 다양한 여론을 위해 발행 부수가 처지는 2등 신문사는 국가로부터 보조금을 받는 덕분이기도 하지만 무엇보다 독자의 관심사를 그대로 반영한 보도 덕분이다. 신문 구독의 오랜 역사와 함께 독자적인 디자인도 북유럽 신문의 특징이다. 독자들이 쉽고 편하게 정보를 얻을 수 있도록 일찌감치 인포그래픽은 물론 다양한 그래픽이 사용되어 왔다. 대중지와 권위지로 나뉘는 미국이나 서유럽의 경향과 달리, 계급의식이 없는 신문들은 누구나 이해할 수 있는 수준으로 만들어진다. 스톡홀름의 대표적인 일간지인 『다옌스 뉘헤테르』와 『스벤스카 닥블라데트』에서 활동한 비주얼 저널리스트 토머스 몰렌의 이야기를 들어보았다.

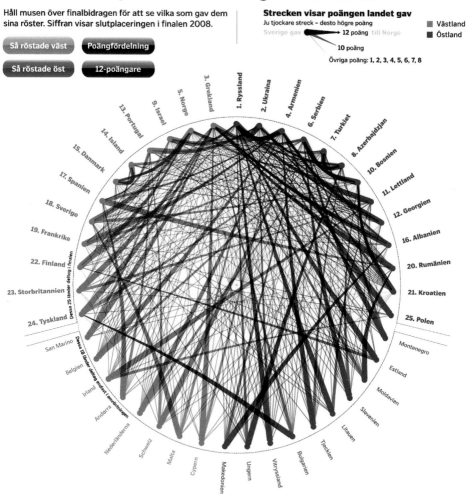

Så röstade Europa i Eurovision Song Contest 2008

Håll musen över finalbidragen för att se vilka som gav dem sina röster. Siffran visar slutplaceringen i finalen 2008.

Så röstade väst **Poängfördelning**

Så röstade öst **12-poängare**

Strecken visar poängen landet gav
Ju tjockare streck – desto högre poäng

Sverige gav ⟶ **12 poäng** till Norge

10 poäng

Övriga poäng: 1, 2, 3, 4, 5, 6, 7, 8

■ Västland
■ Östland

3. Grekland
5. Norge
9. Israel
13. Portugal
14. Island
15. Danmark
17. Spanien
18. Sverige
19. Frankrike
22. Finland
23. Storbritannien
24. Tyskland
San Marino
Belgien
Irland
Andorra
Nederländerna
Schweiz
Malta
Cypern
Makedonien
Ungern
Vitryssland
Bulgarien
Tjeckien
Litauen
Slovenien
Moldavien
Estland
Montenegro
25. Polen
21. Kroatien
20. Rumänien
16. Albanien
12. Georgien
11. Lettland
10. Bosnien
8. Azerbajdzjan
7. Turkiet
6. Serbien
4. Armenien
2. Ukraina
1. Ryssland

Dessa 25 länder deltog i finalen
Dessa 18 länder deltog endast i omröstningen

18회 말로피에 시상식에서 토마스 몰렌이 '베스트 오브 베스트 쇼'를 수상했던 인포그래픽.
유로비전 송 콘테스트를 둘러싼 속설에 대해 구체적인 자료를 제시해 사실을 확인하는 내용이다.
온라인 버전에서는 커서를 움직이는 것만으로 독자들이 원하는 정보를 쉽게 읽을 수 있도록 했다.

Q. 스스로를 인포그래픽 아티스트, 혹은 인포그래픽 저널리스트가 아닌 '비주얼 정키'라고 부른다. 비주얼 정키란 어떤 의미인가?

A. 비주얼 저널리스트라는 타이틀로 일하고 있지만, 직업적으로나 개인적으로나 스스로를 '비주얼 정키'라고 부른다. 영화, 일러스트, 아트, 인포그래픽 등 뭐든 눈으로 포착할 수 있다면 장르가 뭐든 간에 보는 것을 멈출 수가 없어서다. 구름의 모양이나 나뭇잎을 통과하는 햇빛처럼 자연적인 현상, 여울물이나 자동차 헤드라이트처럼 카메라를 장시간 노출시켜야 기록할 수 있는 장면 등 시각적 자극을 쉴 새 없이 받아들인다. 또한 각각의 비주얼들을 비슷하거나 전혀 다른 영상들과 연관, 구분시키고 의미를 부여해야 직성이 풀린다. 나는 정보 중독자다. 믿음이나 직관이 개입되지 않는 이성적인 정보들 말이다. 이유는 모르겠지만 영상과 정보에 대한 내 욕구는 비주얼 저널리스트가 되기 전부터 있었다. 다행스럽게 현재 내 일에 도움이 된다.

Q. 현재 어떤 프로젝트를 하고 있는가?

A. 프로젝트마다 비주얼 저널리스트로, 아티스트로서 내 자신을 극한까지 몰아붙이는 편이다. 한계를 짓고 싶지 않고 여러 가지 스타일과 미디어로 작업한다. 『스벤스카 닥브라데트』에서는 새로운 시도를 해보도록 장려한다. 데이터, 비주얼 각각이거나 종종 둘 다 포함된 인포그래픽을 만든다. 일러스트레이션도 하고 있다.

Q. 제18회 말로피에의 강연에서 인포그래픽을 흥미롭게 영상화하여 보여주었다. 일부로 위트를 가미하는 이유가 있는가?

A. 「트레일러」는 당시 내 강연을 위해 특별히 제작했고, 그간 해왔던 작업들을 정리한 내용이었다. 관객들이 졸지 않은 걸 봐서 잘 만들어진 것 같다. 내 작업에 대해 설명하자면, 가능한 여러 겹으로

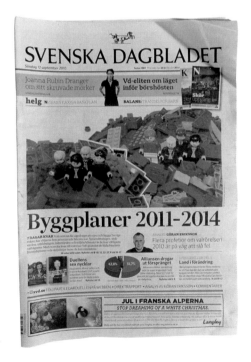

만들려고 한다. 첫 번째 겹은 정보, 두 번째는 비주얼이다. (자신의 작업을 포토샵의 기능 중 하나인 '레이어'에 빗대어 설명하고 있다.) 둘 다 호소력 있게 표현되었다는 가정 아래, 앞선 말한 두 겹 위에 가능한 많은 겹을 덧붙인다. 영화, 책, 소설, 순수예술 등에서 영감을 얻은 시각 효과를 덧붙이기도 하고, 유머 혹은 미디어 그 자체가 될 수 있다. 사진, 컴퓨터 작업물, 손으로 그린 일러스트레이션 등 다양한 미디어를 혼합한다. 내가 의도한 시각 효과를 독자들이 알아낼지는 의문이지만 아마도 많은 독자들이 그중 일부는 이해하고 보지 않을까. 좌우지간 유머는 강력한 힘을 갖고

있으니 주제에 따라 가능한 자주 사용하려고 한다.

Q. 현재 인포그래픽과 아티스트에 대한 관심이 높아지고 있다. 이것이 인포그래픽의 품질을 높이는 데 도움이 될까.

A. 지금처럼 인포그래픽이 인기가 많았던 적은 없었다는 데 동의한다. 비록 스웨덴에선 인포그래픽 부서의 규모는 지난 10년 동안 계속 작아지고 있지만, 대신 프리랜서, 광고 에이전시 기타 등등에서 아웃소싱으로 만들어지고 있다. 다른 여러 가지 경우와 비교해 인포그래픽이 있는 페이지가 가장 집중도가 높다는 연구결과가

2010년 9월, 곧 있을 국회의원 선거를 다룬 6페이지 특집 기사. 총 5개의 주요 사안, 즉 보건, 환경, 교육, 고용, 노인 복지마다 좌파와 우파의 정책을 비교하는 내용이었다. 스웨덴을 대표하는 조립 장난감 '레고'로 각 정당이 발표한 미래 건설 계획을 신선하게 표현했다.

많다. 지난 10년간의 경향을 보면 인포그래픽은 일러스트레이션과 비슷해지고 있다. 다시 말해, 그래픽 안에서 정보와 비주얼의 비율을 비교해보면 정보 자체는 점점 작아지고 비주얼은 점점 커지고 있다. 요즘은 신문 반 페이지 크기의 그래픽에서 5개 이하의 정보가 등장하는 추세다. 예전처럼 새로 발매된 엔진을 그려놓고 많은 설명을 덧붙이는 고전적인 인포그래픽은 거의 멸종됐다.

Q. 어떤 이슈가 인포그래픽으로 적합한가? 어떤 정보이건 그래픽으로 표현하는 것이 가능한가?

A. 어떤 종류의 뉴스도 인포그래픽으로 표현될 수 있다고 믿는다. 고전음악을 인포그래픽으로 분석하고 표현한 사례도 보았다. 심리치료를 정기적으로 다니는 사람들에 관한 것은 물론 세상에서 가장 끔찍한 사건 등 의미가 있고 재주가 있다면 뭐든 가능하다. 단, 인포그래픽이 덜 사용되거나 혹은 다른 종류의 시각 효과를 사용해야 하는 주제가 있다. 바로 전쟁 관련 이슈다. 요즘엔 전쟁을 게임처럼 다루는 경향이 있다. 탱크가 얼마나 무거운지, 전투기의 성능이 어떠한지, 그것이 얼마나 많은 폭탄을 나를 수 있는지 등을 인포그래피로 표현한다. 왜 그런

각 정당이 승리한 미래를 레고 마을로
표현했다. 2010년 선거에선 두 개의
정파로 나뉘었다. '적녹' 연합 즉 빨간색의
사회민주주의당과 녹색의 녹색당, 우파
성향의 네 개의 정당이 연합한 파란색의
'연합'당이다. 도시마다 각 정파의 정치인,
포스터를 등장시키고, 나무의 수, 경찰관의
수를 달리하여 은근하게 비교했다.

인포그래픽이 나오게 되었지는 이해할 수 있지만, 탱크, 군인, 무기 들이 모두 살인을 위해 디자인되었음을 잊어서는 안 된다.

Q. 아이디어와 접근방식이 남다른 것 같다. 전 세대의 디자이너들과 충돌하지는 않는가?
A. 전에는 내 아이디어를 현실화하는 게 쉽지 않았지만, 현재 다니고 있는 『스벤스카 닥브라데트』에서는 창의적인 생각과 새로운 접근방식이 매우 환영받는다. 신문 디자인에

참여하는 것은 물론 다른 기자들로부터 독립적으로 나만의 리서치도 가능하다.

Q. 지난 15년간 두 개의 다른 신문사에서 일했다. 매체에 따라 당신의 작업 스타일을 어떻게 변화시키는가?
A. 실은 대부분의 인포그래픽 부서는 비슷하다. 폰트나 그래픽 스타일에선 좀 다르지만, 결과물은 상당히 비슷하다. 만약 남들과 전혀 다른 스타일을 갖고 있다면, 독자들이 쉽게 이해하기 힘들 테니까

말이다. 독자들이 이해하지 못한다면 그와 같은 방식으로 표현하기를 그만두어야 한다. 독자가 없다면 우리의 작업은 아무것도 아니다. 내가 일했던 두 개의 신문사들은 큰 차이가 없었고, 내가 했던 일도 큰 차이가 없다. 그러나 두 신문사는 분명히 다르다. 『다엔스 뉘헤테르』는 발행 부수가 더 많고 자금력이 상당하다. 덕분에 다양한 자료들을 보유하고 있는 한편, 작업에서의 융통성이 없는 편이다. 『스벤스카 닥브라데트』는 규모가 좀 더 작은 반면 융통성이 많다. 내부적으로는 각 직원마다 높은 수준의 자립도가 요구된다. 신문 안에서 인포그래픽 부서의 지위도 다르다. 『스벤스카 닥브라데트』에서 인포그래픽은 매우 중요하게 평가되고 문화면부터 경제면까지 포괄적으로 사용된다. 내 생각에 제품이든, 차든, 레스토랑이든, 신문이든, 인포그래픽이든 최악의 품질일 때 본모습을 알 수 있다. 『스벤스카 닥브라데트』는 최악일 때도 꽤 높은 수준이며, 특히 인포그래픽이 그렇다!

Q. 현재 『뉴욕타임스』 온라인 버전의 인포그래픽이 세계의 대세다. 작업에 영향을 받는가?
A. 『뉴욕타임스』는 스스로의 한계에 도전하는 멋진 작업을 하고 있다. 말할 필요도 없이 모든 인포그래픽 관련자들은 그들에게서 영향을 받을 것이다. 그러나 『뉴욕타임스』는 엄청난 자원과 재원을 갖고 있기 때문이기도 하고, 많은 신문들이 계속 주목하고 있기 때문이기도 하다.

국제적으로 알려지진 않았지만 그만큼 멋진 작업을 하고 있는 신문들이 있다. 그리고 『뉴욕타임스』식의 인포그래픽에 모든 신문이 열광하는 것도 아니다.

Q. 온라인과 종이 신문 모두를 위해 작업하는데 둘 중 어느 쪽을 선호하는가?
A. 온라인 신문에서는 독자들에게 어떤 것을 보여줄지 선택하고 인터랙티브한 표현이 가능해서 좋다. 종이 신문에선 전체적으로 개괄하는 내용이 적합하다. 각각의 미디어의 성격에 맞춰 놀면 된다. 동시에 두 가지 모두에게 어울리는 작업들을 하고 싶다. 각각 흩어져 있는 텍스트, 이미지, 레이아웃은 통합될 수 있다. 최근에 이런 작업들을 하고 있긴 한데 아직까지 특집 기사에 머물러 있다. 텍스트, 이미지, 레이아웃을 통합하는 데 따르는 어려움이 있긴 하지만, 온라인이라면 매일 업데이트 하는 것도 가능하다.

Q. 프리랜서로 지도 제작자를 겸한다고 들었다. 어떤 지도들인가?
A. 여느 아이들이 트랜스포머 포스터를 방에 붙여놓을 때, 내 방에는 유럽을 횡단하는 비행기들의 루트를 표시한 지도가 있었다. 지도는 멋지다. 제대로 만들어졌을 때에는 인포그래픽의 정수라 할 만하다. 정보와 아름다움의 극치다! 예전만큼 많은 지도들을 그리지는 않으며, 대개 정보 제공 스타일이라기보다는 일러스트레이션에 가깝다. 직업 때문에

그리기도 하지만 예전만큼 많이 필요하지
않다. 그만한 시간이 없다는 것은 둘째 치고.

Q. 인포그래픽이 뉴스의 중심이 될 수
있을까? 뉴스를 뛰어넘어 독립적인 장르가
될 수 있을까?
A. 비주얼 스토리텔링을 원하는 넓은
시야를 가진 에디터와 이를 표현할 수 있는
인포그래픽 아티스트가 만났을 때 멋진
결과물이 나온다. 이것이 바로 현재 소속된
단체에서 내가 하고 있는 일이다. 동시에
인포그래픽을 단독으로 원하는 시장도
존재한다. 그러나 인포그래픽은 시간이 꽤나
오래 걸리기 때문에 비용 대비 효과적이진
않다. 게다가 많은 사람들이 여전히
그래픽보다 글씨를 선호한다. 온라인이든
종이든 최고의 신문은 모든 종류의
표현방법을 동원하는 신문이다. 그리고
각각을 통합시킬 수 있는 신문이다.

디자인에는 두 방향이 있다고 생각한다.
하나는 새로운 것을 창조하는 크리에이티브 디자인,
다른 하나는 기존의 것을 발전시키는 리노베이션 디자인이다. 나는 후자에 속한다.

천 종 업

도예가이자 세라믹 디자이너. 홍익대학교와 동 대학원에서 세라믹 디자인 전공했고 2001년부터 3년간 덴마크 디자인 스쿨에서 제품 디자인 석사과정 수료했다. 2006~09년까지 클레이아크 김해 미술관Clayarch Kimhae Museum에서 아트 리서처, 큐레이터, 홍보 및 마케팅 팀장으로 근무했다. 2009년부터 현재까지 인덕 대학에서 세라믹 디자인학과 교수로 재직 중이며, 지속적으로 그룹전과 개인전을 하고 있다. 전시를 비롯한 다양한 작업들을 홈페이지www.jongup.name에 소개하고 있다.

세라믹 디자이너

천종업

천종업은 작업의 진폭이 참 넓다. 식기·타일·문구 등 그 종류가 다양한데, 공통적으로 분리, 재배치로 새로운 형태와 기능을 갖는다. 좀 더 설명하자면 원, 사각형, 삼각형 등 기본 형태들을 사용자 마음대로 조합하여 형태와 기능을 취사선택하게 한다. 그는 이것이 덴마크 유학에서 얻은 배움이자, 현재까지 자신의 디자인 작업에 가장 큰 영향을 미친 가르침이라고 말한다.

북유럽의 다른 디자이너들 또한 세라믹이란 소재를 다양하게 활용한다. 병원용 청진기도 보았고 얼마 전에는 스스로 따뜻해지는 그릇도 만들어졌다고 한다. 버튼을 살짝 누르면 보이지 않게 심어놓은 열선이 활성화되는 기술이다. 따뜻한 음식을 담아내기 전에 먼저 접시를 데우는 그들의 식문화에서는 매우 환영받는 아이디어다. 가장 익숙한 소재와 형태를 유지하면서 계속 진화해나가는 디자인은 어떻게 가능한 걸까? 이 질문에 대한 답을 디자이너 천종업으로부터 들어보았다.

Q. 세라믹의 매력은 무엇인가?

A. 대부분의 도예가들이 세라믹은 환경 친화적이라고 한다. 나는 반대의 입장이다. 현재 기술로는 재가공이 용이하지 못해 산업폐기물에 가까우며, 세라믹 제작에 사용하는 유약이나 안료는 인체에 상당히 유해하다. 흙을 사용하기 때문에 환경 친화적이라 포장하는 것은 적절하지 못하다. 다만 금속이나 플라스틱 제품에 비해 무게감과 깨끗함이 좀 더 높다고 본다. 용도와 사용상의 상황에 따라 유리, 플라스틱, 금속 등 가장 적합한 재료를 선택하는 것이 중요하다. 무조건 세라믹을 전공했으니까 끝까지 세라믹을 사용하겠다는 건 아니다.

Q. 덴마크로 유학을 결정한 계기가 있나?

A. 덴마크에는 '로열 코펜하겐royal copenhagen'이라는 굴지의 도자기 회사가 있으니 그곳에서 도자기를 배우면 좀 더 많은 것을 배울 수 있을 것 같았다. 당시에는 학비가 무료였고, 영어 사용이 가능한 점도 좋았다.

Q. "식문화 역시 자기 디자인에 영향을 미친다"고 했다. 덴마크에서 가장 흥미로웠던 식문화는 무엇인가? '요거트 시리즈'는 어떻게 만들게 되었나?

A. 덴마크가 낙농국가로 유명하고 요거트 상품이 많긴 한데 딱히 어떤 계기가 있었던 건 아니다. 본래 내 디자인 대부분이 특별한 계기보다는 일상에서 '이랬으면 좋겠다' 하는 것에서 출발한다. 디자인에는 두 방향이 있다고 생각한다. 하나는 새로운 것을 창조하는 크리에이티브 디자인, 다른 하나는 기존의 것을 발전시키는 리노베이션 디자인이다. 나는 후자에 속하는 디자이너다.

Q. 직접 요리를 하는가? 음식을 담는 테이블웨어는 어떻게 구상하는가?

A. 물론이다. 요리, 설거지, 수납까지 직접 한다. 사용자 중심의 그릇을 디자인하기 위해서는 디자이너 본인이 사용해보는 것이 제일 좋다. 남자들이 그릇을 만들면 멋은 있는데 사용하기 불편한 경우가 많다. 그 이유는 직접 사용하지 않아서 아닐까? 직접 사용해본 경험, 디자인에서 내게 가장 중요한 점이기도 하다.

Q. 기본 형태에 대한 연구에서 시작했다는 '쿼터quarter', '스퀘어square', '콤포지션 composition' 시리즈 등이 매우 흥미롭다. 어떻게 이런 작업을 시작했는가?

A. 지도교수님이 건축 전공이었다. 그 분은 우선 주제가 정해지면 형태에 대한 분석을 하라고 수시로 말씀하셨다. 기본형에서 나올 수 있는 가능한 모든 형태를 뽑아내고, 그것들을 다시 분석하여 정리함으로써 가장 좋은 디자인으로 발전시켜 나가는 방식이다. 현재 내 디자인 프로세스에 가장 큰 영향을 미친 가르침이다.

Q. 박물관에서 큐레이팅, 마케팅, 홍보 등을 담당했다. 디자이너로서는 남다른 이력이다.

A. 클레이아크 김해 미술관에서 햇수로 4년을 근무했다. 최초 1년은 신축 미술관 건물을 인테리어와 익스테리어exterior를 담당했다. 건축, 그리고 재료에 대한 현실적인 부분을 많이 배웠다. 미술관 개관 후에는 마케팅, 특히 홍보 분야 담당자가 되었다. 사실 큐레이팅은 미술관 사업의 핵심이지만 미술관이 문 닫지 않는 한 언제든지 할 수 있는 일이라고 생각했고, 홍보 마케팅은 그때가 아니면 경험해 볼 기회가 없을 것 같았다. 그래서 홍보 마케팅 부서를 선택했다. 실제로 홍보와 마케팅에 관심을 가지는 디자이너나 작가는 극소수에 불과하지만 이를 잘 활용하는 디자이너들 대부분 성공을 거두지 않나. 어떻게 자신의 디자인과 영감을 포장하고 판매할 것인가에 대한 고민은 스타 디자이너가 만들어지는 데 절대적으로 중요하다는 것을 피부로 느꼈다. 전시 큐레이팅에도 참여했다. 홍보 마케팅 측면에서 어떤 전시가 효과적인지 전시 팀에 조언하는 역할을 했다.

Q. 대학원에서 일본 자기를 주제로 연구했고, 덴마크에서 유학하고, 얼마 전까지 클레이아크 김해 박물관에서 근무했다. 각 나라의 자기 문화를 직접 간접으로 경험했던 게 작업에 어떤 영향을 미치는가?

A. 다양하게 접하는 것은 다양한 디자인을 만들어낼 수 있는 총알과도 같다. 써보지 않으면 그 기능과 효과를 모르듯 계속 써보고 많이 알아야 좀 더 개선된 디자인이 나온다.

Q. 디자이너가 몸담고 있는 공간이 작업에 영향을 미칠까? 도시와 디자이너는 어떤 관계인가?

A. 시대 유행을 접하느냐 못하느냐, 또는 특정 시장을 파악하느냐 그렇지 않느냐의 관계라고 생각한다. 시골에서 생활하면 자연스럽게 시골 생활에 적합한 제품을 생각하고 디자인할 것이고, 도시에 살면 그 속에서 필요로 하는 제품을 디자인할 것이다. 마케팅 측면에서 시골보다는 도시가 경제적 이윤이 높을 테니 그에 따른 디자인 활동이 경제적으로 유리하지 않을까.

Q. 세라믹을 재료로 한 문구류들이 인상적이다. 새로운 장르에 도전할 때 가장 염두에 두는 것은 무엇인가?

A. 주변을 늘 주시한다. '세라믹으로 만들면 효과적일 것들이 없나?' 늘 이 질문에서 시작한다. 한편, 새로운 장르에 도전하기 전에는 반드시 이 질문을 한다. '세라믹으로 안 만들어도 될 것을 만드는 것은 아닌가?' 각각의 사물에는 그것에 어울리는 옷이 있는데 억지로 짜 맞추면 추하다.

Q. 현재 인덕 대학에서 세라믹 디자인 학과의 교수로 재직 중이다. 학생들에게 가장 강조하는, 세라믹 디자이너로서 가져야할 자세 혹은 철학은 무엇인가?
A. 멋진 디자인보다는 유용한 디자인을 하라고 늘 당부한다. 디자인 철학이라면 아직 나조차 할 말이 별로 없다. 자신만의 디자인 철학을 갖게 되면 디자이너로서 행복한 삶이었다고 누구에게나 떳떳하게 말할 수 있지 않을까.

NORWAY SAYS
CLAESSON KOIVISTO RUNE
HARRI KOSKINEN
OLE JENSEN
MATTI KLENELL
ILKKA SUPPANEN
PIL BREDAHL
THOMAS BERNSTRAND
JAKOB WAGNER
MATTIAS STÅHLBOM
LOUISE CAMPBELL
JULIEN DE SMEDT
MICHAEL GEERTSEN
CECILIE MANZ
BROBERG & RIDDERSTRÅLE
TVEIT & TORNØE
JENS FAGER

디자이너들에게 새로운 디자인을 창조할 수 있도록 자유와 영감을 주는 것,
바로 이것이 무토의 궁극적인 존재 이유이다.
무 토

2006년 페테르 보넨Peter Bonnen과 크리스티안 뷔르게Kristian Byrge가 런칭했다. 5년간의 경영 계획을 담보로 1,000만 크로네(한화 약 20억 원)를 투자받았다. 현재 50여 개국의 주요한 디자인 숍에서 판매되며 해외에서의 판매가 매출 가운데 75퍼센트를 차지한다.

비즈니스로서의 디자인

무토
MUUTO

많은 사람들이 북유럽 디자인을 이야기하기 시작했다. 우리가 변했기 때문일까, 아니면 북유럽이 변했기 때문일까. 21세기의 시작과 함께 북유럽 각국은 자국 디자인의 세계화를 추진했다. 경영과 정치권에 있는 결정권자들이 디자인을 주요한 경영 전략으로 채택하고 디자인의 역할을 확대하겠다는 계획이다. 디자인이 경제·사회·문화 성장의 동력으로 인정되는 요즘, 국가 차원의 디자인 정책이 시도되는 게 북유럽만의 상황은 아니지만 말이다.

TAF의 어댑테이블Adaptable
테이블의 네 가지 구성 요소를 각각 다른 네 가지 소재와 컬러로 제작,
총 64가지의 다른 테이블로 변화시킬 수 있다.
사용자의 취향에 따라 선택의 범위를 극대화시킨 디자인.

디자인의 세계화는 북유럽 국가 가운데 덴마크가 가장 활발하다. 앞서 소개한 인덱스 어워드가 바로 이런 경향을 반영한다. 전통적인 디자인 브랜드들 역시 유통력과 함께 영향력을 확장하고 있다. 속속 신생 디자인 브랜드들이 등장했고 대부분 성공적이다. 구비Gubi, 하위Hay, 무토 그리고 얼마 전에는 건축가 비아르케 잉엘스Bjarke Ingels가 포함된 베르수스Versus가 론칭했다. 공통적으로 새로운 북유럽 디자인임을 내세우며 세계 시장을 무대로 한다. 그렇다면 새로운 북유럽 디자인은 과거와 어떻게 다를까. 디자인 브랜드 하위의 대표인 롤프 하위Rolf Hay의 답변이 흥미롭다.

"덴마크 디자인의 새로운 경향이 뭐냐는 질문을 받을 때마다 새로운 건 없다고 답합니다. 탁자, 의자, 침대와 같은 기본적인 가구들은 1950년대부터 변함이 없어요. 하지만 만드는 사람이 달라졌고, 우리의 소비 경향이 달라졌지요. 그게 새로운 겁니다."

가장 주목할 만한 변화는 무토의 성공이다. 2006년 창립 당시 덴마크 정부에서 지원하는 벤처 사업 자금을 받은 최초의 디자인 사업으로 화제가 되었다. 창립자인 페테르 보넨과 크리스티안 뷔르게는 모두 디자이너가 아닌 컨설팅 전문가들로, 칼스버그 등 거대 기업의 마케팅에 오랫동안 참여한 이력을 갖고 있다. 무토는 '새로운 북유럽'이라는 아이덴티티 아래 총체적인 북유럽 디자인을 강조한다. 덴마크 기업이지만 브랜드 명 또한 무토, 즉 '새로운 형태'라는 핀란드어에서 가져왔다. 세계적인 디자인 어워드에서 수상한 젊은 북유럽 디자이너들을 선별하고 협업하여 현재까지 50여 개의 제품을 출시했다.

무토는 디자인 중심의 회사다. 자체적으로 쇼룸과 온라인 숍을 운영하지 않으며, 생산과 유통을 전문 업체들에 위탁한다. 즉, 디자인·생산·유통을 통제하는 매니저인 셈이다.

무토의 제품은 전 세계 45개국에서 판매되며 어디서든 비슷한 가격표가 붙는다. 과거처럼 디자이너가 생산을 겸한다면 북유럽 안에서조차 유통 비용이 만만치 않을 테지만, 무토의 관리 아래 생산부터 유통까지의 거리와 비용을 최소화시킨 덕분이다. 제품은 대개 크기가 작은 소품이거나 모듈 단위로 사용자의 취향에 따라 배치가 자유로운 디자인이다. 이러한 디자인은 운송이 까다롭지 않다는 부수적인 효과를 누린다. 특유의 네모반듯한 패키지는 화물 운송과 창고의 적재에도 적합하다. 눈에 띄지 않지만 확연한 변화 가운데 하나는 제품명이다. 야콥센 시절에는 '개미', '달걀', '백조' 등 형태를 반영하는 명칭이나 '넘버 7'처럼 무미건조한 번호를 제품명으로 채택했다. 한편, 무토의 첫 제품은 '비타민 컨테이너'라는 이름의 과일 바구니였고, 최근작인 탁자의 이름은 적용 가능하다는 의미의 '어댑테이블Adaptable'이다.

현재의 북유럽은 변화를 지향한다. 디자인을

다양한 분야에 적용하고자 하고, 많은 사람들이 디자인에 관심을 갖고 공유하기를 장려한다. 제품으로서의 디자인은 말랑말랑하고 시장 친화적이 되었다. 반면, 과거 북유럽의 장인정신이 깃든 크래프트를 열망한다면 무토의 전략에 실망할지도 모르겠다. 과거의 장인정신, 그리고 현재 디자인계에서 논의되는 지속가능한 디자인에 대해 무토는 어떻게 생각할까. 이에 대해 무토의 창립자로부터 들어보았다.

Q. 처음 무토를 시작할 때 5년간의 사업 계획을 세웠다고 들었다. 5년이 흐른 지금, 지금까지의 성과를 스스로 어떻게 평가하는가? 또한 앞으로 5년에 대해서는 어떤 계획을 가지고 있는가?

A. 지난 4년간은 변화가 엄청났다. 매우 겸손한 마음가짐으로 시작한 이래 현재 우리의 제품들은 45개 국가에서 700개가 넘는 숍에서 판매되고 있다. 모두 최고의 디자인 숍들이다. 또한 최고의 북유럽 디자이너들이 만든 50여 개의 디자인을 세상에 내놓았다. 이 같은 도약과 우리와 함께 일하는 사람들이 너무나 자랑스럽다. 앞으로의 계획을 신중하게 만들어 가는 중이다.

Q. 최근 디자인 특히 가구 디자인에 대한 비판이 거세다. 오히려 스칸디나비안 디자인의 기능주의가 더욱 빛을 발하지 않을까? 무토의 시작 당시 현재의 상황을 예측했는가?

A. 디자인을 위한 틈새는 언제나 존재하기 마련이다. 하지만 해결책을 찾아내는 것은 중요하다. 영원불변하는 가치와 뛰어난 품질의 제품이라면 소비자들이 금세 다른 제품을 또 사들이지 않을 거다. 근본적으로 소비를 줄이게 될 테니 자연스럽게 지속 가능한 디자인을 실천하게 된다.

Q. 뉴 노르딕New Nordic을 어떻게 정의하는가? 젊은 북유럽 디자이너들 가운데는 과거 북유럽 가구의 특징이었던 기능주의를 벗어나려는 움직임이 있는 듯하다.

A. 뉴 노르딕은 지금 북유럽에서 일어나고 있는 디자인의 경향이다. 현 세대의 디자이너들은 1950~60년대 대가들의 그늘에서 벗어나기 위해 한 걸음씩 나아가고 있다. 알다시피 오랫동안 야콥센, 알토 등 당대를 대표했던 상징적인 디자이너들의 작품이 북유럽 디자인의 모든 것이었다. 요즘 디자이너들은 이런 상황에서 벗어나 북유럽 디자인의 역사를 새로 쓸 준비가 되어 있다. 물론 북유럽 디자인의 유산을 자랑스럽게 생각한다. 그러나 현대 북유럽 디자인이 성공하는 길은 젊은 디자이너들에 대한 강한 믿음에 있다고 믿는다. 디자이너들에게 새로운 디자인을 창조할 수 있도록 자유와 영감을 주는 것, 이것이 바로 디자이너의 발전에 선두에 서고 싶은 무토의 궁극적인 존재 이유 중 하나다.

TAF의 어댑테이블 드로잉과 발전도

Q. 아직까지 무토는 북유럽 출신의 디자이너와 협업하고 있다. 뉴 노르딕이란 콘셉트를 이해하는 디자이너라면, 다른 국가와 문화 출신의 디자이너와도 함께할 의향이 있는가?

A. 아마도 미래에는 북유럽 디자인을 재평가하는 디자인을 위한 국제적인 디자이너들의 세컨드 라인을 만드는 것은 가능할지도 모르겠다. 뭐든 불가능하겠는가. 그러나 현재로서는 북유럽 안에 출중한 디자이너들이 너무나 많기 때문에 위와 같은 먼 미래를 구상할 이유가 전혀 없다.

Q. 젊은 디자이너들을 대상으로 한 무토 탤런트 어워드Muuto Talent Award를 시작했다.

디자인 브랜드이면서 젊은 디자이너의 플랫폼으로 책임감을 느끼는가?

A. 새로운 북유럽 디자인을 발전시키고 홍보하는 데 보탬이 되고 싶었다. 또한 무토 탤런트 어워드는 경력을 쌓아가고 있는 젊은 세대들을 가능한 빨리 포섭하기 위한 방법이기도 하다. 신인 디자이너들과의 관계를 돈독히 하기 위해서이기도 하고, 북유럽 내에 있는 학교에서 어떤 일이 벌어지는지 계속 주시하기 위해서이기도 하다. 참신하고 대담한 일들이 디자인 학교에서 많이 일어나고 있는데, 학생들이니까 상업적인 가치 같은 것에 신경 쓰지 않고 새로운 것에 도전하고 재미있어 보이는 기회를 잡으려고 한다.

Q. 무토의 제품 이름은 누가, 어떻게 짓는가?

A. 디자이너들과 함께 고민한다. 영감의 원천에서 오기도 하고, 형태·기능·소재나 제작 과정에서 얻은 특징을 찾아보기도 한다.

Q. 생산과정에 대해 설명해 달라.

A. 우리에게는 솜씨 좋은 제품개발 팀이 있다. 최상품을 만들려고 노력하다 보니 전 세계적으로 매우 넓은 생산자들의 네트워크를 형성하게 되었다. 또, 매우 다양한 소재로 작업하니까 각 소재마다 전문가들을 찾는 게 매우 중요하다.

Q. 최근 디자이너가 아닌 사람들에 의해 디자인 브랜드가 세워지고 대부분 성공하고 있다. 이것은 디자이너가 아닌 사람들도 디자인 작업에 참여할 수 있다는 의미 있는 변화다. 당신의 생각은 어떤가?

A. 디자이너는 창조하고 변혁하는 데 집중해야 한다. 디자이너는 아니지만 비즈니스와 창조 모두에 감각을 갖고 있는 사람들은 디자이너들에게 이상적인 파트너다. 혁신적일 뿐 아니라 소비자들의 요구에 맞는 제품을 만들고 싶다면 말이다.

디자인은 현재 상태를 더 낫게 만드는 것이다.
모든 건축 디자인의 목적은 그들의 존재를 향상시키는 것에 있다.
펜 티 카 레 오 야

핀란드 건축가. 현재 헬싱키에 위치한 건축 사무소 아르크 하우스를 운영하고 있으며 TAIK의 교수로도 재직 중이다. 이번 '헬싱키 선원들을 위한 센터' 프로젝트는 '핀란드 선원의 임무the Finnish Seamen's Mission'라는 핀란드의 한 기독교 재단으로부터 의뢰 받은 프로젝트로, 외국에서 오는 항해사들과 뱃사람들을 위한 편의 공간 제공을 목적으로 하고 있다. 이외에 공공시설, 학교시설, 도시계획 등 다양한 건축 프로젝트를 진행했다.

건축가
펜티 카레오야
PENTTI KAREOJA

건축 전공자가 아니어도 알 수 있었다. 핀란드에서 마주쳤던 건축물들은 그 소재가 무엇이든 매번 자연환경을 잘 반영하고 있는 듯한 인상을 주었다. 인간의 필요성에 따라 환경을 재단하고 가공하는 개념의 건축이 아닌, 자연을 인정하고 그 안에서 연속성을 가지는 건축이랄까. 헬싱키 도심에서 조금 벗어난 바닷가 부오사리Vuossari 항 근처, 이곳에도 자연과의 연속성을 가지되 분명한 존재감을 드러내는 건축물이 있다. 헬싱키 선원들을 위한 센터Helsinki seafarers' centre 가 바로 그것으로, 헬싱키에 소재한 건축 사무소 아르크 하우스가 설계한 작품이다. 도시계획에서 건물 디자인에 이르기까지 다양한 건축 분야에서 활발히 활동하고 있는 아르크 하우스, 이곳을 운영하고 있는 건축가 펜티 카레오야를 만나 건축, 핀란드의 디자인, 더 나아가 북유럽의 특징에 대해 이야기를 나누었다.

Q. 아르크 하우스에 대해 간단히 소개해 달라.

A. 1995년 세 건축사무소의 합작으로 탄생하게 되었다. 다른 건축 사무소들과 사무실 공간을 나눠 사용하며 별도로 건축 사무소를 운영하던 중 초대 형식의 경쟁 입찰을 의뢰 받게 되었다. 프로젝트의 규모도 컸고 연합하면 시너지 효과가 날 것이라 판단해 세 회사를 합쳐 '아르크 하우스'를 만들었다.

Q. 아르크 하우스 외에 개인 건축 프로젝트도 진행하고 있나?

A. 물론이다. 인간관계가 기반이 되는 경우가 많은데 예전에 같이 일했던 클라이언트가 개인적으로 일을 의뢰하는 경우도 있다. 이런 면에 있어서 아르크 하우스는 굉장히 유연한 조직이라 할 수 있다. 우리는 격식에 얽매이지 않는 관계를 중시한다. 두 단계를 거치는 상황은 만들지 않는 게 우리의 법칙이다.

Q. 아르크 하우스가 생각하는 디자인이란?

A. 디자인은 현재 상태를 더 낫게 만드는 것이다. 모든 건축 디자인의 목적은 그들의 존재를 향상시키는 것에 있다. 가끔은 반대되는 상황에 직면하기도 하는데, 가령 클라이언트가 현재의 상태를 해치는 디자인을 의뢰했을 때 디자이너는 과감히 '아니요'라고 말할 수 있어야 한다. 디자인을 피해야 하는 것이다. 넓은 의미에서 보자면 디자인을 하지 않는 것도 디자인의 일부라 할 수 있다.

Q. 세계 다른 지역에 비해 북유럽 디자인의 독창적인 점은?

A. 정치와 사회 분위기가 끼치는 영향이 가장 큰 것 같다. 북유럽 국가는 사회주의 성향이 무척 강하다. 때문에 디자인을 하는 과정에서 영웅적인 접근 방법은 거의 없다. 지시를 내리는 것 대신 토론에 시간을 할애한다. 심지어 가끔은 필요한 것보다 더 많은 토론을 하기도 한다. 이러한 토론은 의견 수렴의 창구가 된다. 건축 프로젝트를 진행하는 과정에서 실거주자들의 의견이 많이 반영되는데 그 비율을 놓고 본다면 아마 전 세계 어느 곳보다 높을 것이다. 미국이나 영국과 비교했을 때 북유럽 디자인 회사는 그 규모가 작은 편이다. 아르크 하우스 역시 10명 이하의 직원들이 일하고 있는데 이 때문에 수평적인 시스템을 유지할 수 있다. 이제 막 입사한 직원도 얼마든지 프로젝트에 영향을 미칠 수 있는 것이다. 이런 격식에 얽매이지 않는 구조 덕분에 누구나 의견을 낼 수

있고, 또 누구나 이에 영향을 받을 수 있다. 이러한 시스템은 꽤 창조적이다.

Q. 아르크 하우스의 미래에 대해 말해달라.
A. 디자인 퀄리티를 위한 노력을 지속하는 것, 그게 전부다.

Q. 디자이너로서 갖춰야 할 자질을 꼽자면?
A. 우선 인내가 필요하다. 클라이언트나 실거주자들이 막무가내의 요구를 하는 경우도 잦다. 어려운 프로젝트를 만났을 때는 인내하며 어떻게 진행할지, 무엇이 중요한지를 조리 있게 설명할 수 있어야 한다.
또 하나는 민감함을 유지하려는 노력이다. 마감시간과 같은 일정을 엄수하는 부분일 수도 있고, 디자인 업무에 대한 핵심 도전이 무엇인지 끊임없이 자각하는 부분일 수도 있다. 이러한 것들에 민감해져야 한다. 그리고 스스로가 원하는 마음의 소리를 놓치지 않도록 언제든 민감하게 귀 기울여야 한다.

Q. 하루 일과를 소개한다면?
A. 대학에서 디자인을 강의하고 있고 또 건축 사무소도 운영하고 있기 때문에 사실상 정해져 있는 일상이라는 건 없다. 주말에도 일을 하는 경우가 허다하고 사실상 일과 여가를 구분 짓기 어렵다. 여가를 즐길 때에도 아이디어가 떠오르면 스케치북을 열고 일을 하고 있는 나를 발견한다. 이는 건축이라는 분야의 특징—문제에 봉착하면

그것이 가시화되기까지 헤어 나올 수
없는 것—일 수도 있다. 건축 역시 하나의
취미인 셈이다. 그 외에 음악도 듣고,
배드민턴도 치고, 여름별장도 가고, 영화도
보고, 미술 감상도 하며 시간을 보낸다.

Q. 작업의 영감은 어디에서 얻나?
A. 뭐라고 딱 짚어서 말하기 어렵다. 전
세계에 펼쳐져 있는 현대 건축 전체에서
영향을 받기 때문이다. 북유럽 건축은
사람을 중심에 두고 설계를 한다는
특징이 있다. 사람들은 컴퓨터나 기타
테크놀로지를 이용해 진보적이고 실험적인
것들을 향유한다. 물론 이러한 과정은
현대적인 건축 디자인으로 연결되기도
한다. 이와 함께 전통적인 건축의 접근이
항상 근간이 된다. 건축 디자인은
전통적인 부분과 현대적인 부분의
접합이라 할 수 있다. 그리고 그 중간에는
사람이 있다. 항상 사람을 중심으로
생각해야 하는데 막상 작업을 하다 보면
건축가들은 이런 부분을 곧잘 망각하곤
한다. 사람이 빠져버린, 그저 '디자인을
위한 디자인'으로 전락하지 않도록 항상
경계해야 한다. 그런 의미에서 내 영감의
원천은 '사람'이다.

Q. 당신에게 감명을 준 디자이너가
있다면?
A. 현대 디자이너 중에는 영국의 재스퍼
모리슨Jasper Morrison. 그는 오래된 것들을
새로운 관점에서, 새롭게 표현한다.

전통적인 개념에 대한 혁신적인 해석이
인상적이다. 일본의 시게루 반도 굉장히
훌륭한 건축 디자이너라고 생각한다. 그의
시선은 항상 인간을 중심에 두고 있다.
인간애가 지속적으로 유지되고 또 건축에
반영되는 것이 언제나 놀랍다.

Q. 젊은 디자이너들에게 한마디 한다면?
A. 현재 건축 분야에서 어떤 일이
벌어지고 있는지를 항상 주시해야
한다. 최근에는 학생들에게 책을 많이
추천해주고 있는데, 건축이 아닌 다른 분야
책들도 모두 섭렵해야 한다. 철학, 문학,
예술 등 모든 분야에 열린 자세로 공부해야
한다. 건축가에게 있어 열린 시각은 그
무엇보다 중요하다.

Q. 당신이 보는 핀란드 건축의 특징은
무엇인가?
A. 북유럽 나라들의 건축 디자인은 다른
점보다는 유사성이 더 많다. 왜냐하면
건축의 역사적 배경이 같기 때문이다.
다른 점을 보자면 핀란드는 1917년에야
러시아로부터 독립할 수 있었다. 이때쯤
20세기 모더니즘이 태동했다. 그래서인지
핀란드의 정체성에는 모더니즘의 성향이
많이 포함되어 있다. 핀란드의 건축
디자인 역시 같은 맥락으로, 모더니즘과
동일선상에 놓여 그 성향을 드러낸다고 할
수 있다.

Q. 지금 당신의 가방 안에 들어 있는 것은?

A. (평가해야 할) 대학원 졸업생 논문, 연필 다섯 자루, 스케치북, 달력, 다이어리, 돈을 내지 않은 청구서.

Q. 왜 연필이 다섯 자루나 있나?
A. 스케치하거나 메모를 하다 보면 매일 잊어버리기 때문이다. 그래서 항상 새로운 걸 챙긴다.

Q. 내일 일정은?
A. 학교에 가야 한다. 내년 학기 학부생 지원자들 면접이 있다. 그 후에는 다시 회사에 갈 예정이다. 개인 주택을 짓는 프로젝트가 있는데 수요일에 클라이언트 미팅이 있어서 내부 회의를 진행할 계획이다.

헬싱키 선원 센터
Helsinki Seafares' Centre

부오사리Vuossari 항에 위치한 헬싱키 선원 센터는 원양 항해를 마치고 돌아오는 선원들에게 휴식을 제공하는 역할을 한다. 설계 목적은 독특한 정체성을 창조하는 것으로, 먼 곳에 다녀온 여행자가 '흥미진진할 만큼 낯설지만 따뜻했었다'는 긍정적인 기억을 가지게 하는 것이었다. 오직 목재로만 지은 구조는 나뭇결의 아름다움을 되새기자는 건축 전통에 대한 경의의 표시라고 한다. 목재는 엷은 색조가 있는 시베리아 낙엽송으로 만든 것을 사용해 핀란드의 독특한 기후적 특성을 느끼게 해줄 뿐만 아니라, 시간에 따라 색이 변화하여 주변과 조화를 이루도록 했다.

Design participation: Pentti Kareoja, Seungho Lee, Pasi Kinnunen

덴마크 건축센터 내 서점

Design Places in Copenhagen

모든 것이 디자인인 곳

디자인의 수도, 코펜하겐에선
어디나 무엇이나 디자인이다.
'만질 수도, 볼 수 없어도 디자인이다'라는
사고방식이 어디서나 발견된다.
코펜하겐의 디자인 정신이 엿보이는 장소들을 소개한다.

덴마크 디자인센터
Dansk Design Center

'덴마크 디자인'이라 규정되는 것들이 집합해 있는 곳이다. 입구와 바로 연결되는 디자인 숍에서는 지금 덴마크를 대표하는 디자인 제품이 전시 판매된다. 지하와 지상 2층에 자리한 전시 공간에서는 1년에 약 6차례 기획 전시가 열리는데, 덴마크 디자인 산업의 총체적인 흐름을 명확하게 보여준다. 예컨대, 새로운 디자인 경향이라든가 올해의 우수 덴마크 디자인 등을 소개한다. 1978년 설립된 덴마크 디자인센터는 덴마크 경제부 산하의 독립 기관으로, 덴마크 디자인 산업을 공식적으로 홍보하고 디자인이 다른 산업과 연계되도록 장려하는 목적을 띤다. 물론, 여기서 권장하는 디자인이란 디자이너를 더 고용하거나 패키지를 바꾸는 단순한 차원이 아닌, 기업 운영의 효율을 높이는 포괄적인 경영 방식이다. 홈페이지에 무료로 공개된 '덴마크 내에서 디자인을 전략적으로 응용하여 성공한 경영 사례'들을 둘러보면 이해가 쉽다. 딱딱한 목적성과 달리, 공간에는 우아함과 함께 유머 감각이 느껴진다. 로비 겸 카페의 의자는 구비GUBI의 것이며, 컨퍼런스 룸에는 전설적인 아르네 야콥센Arne Jacobsen의 개미Ant Chair들이 놓여 있다. 흑과 백으로 꾸며진 로비에는 전시 공간으로 이어주는 계단이 있으니, 이름 하여 '천국으로 가는 계단A Stairways to heaven'이다.

Info

open hours 10:00~17:00(monday~friday)
(수요일만 오후 9시에 폐장),
11:00~16:00(saturday~sunday)
address H.C. Andersens Boulevard 27,
København V
tel + 040 508 4784
homepage www.ddc.dk

덴마크 건축센터
Dansk Arkitecktur Center

본래 이곳은 운하 옆에 지어진 창고였고, 1998년 덴마크 건축 센터로 재건축되었다. 도시 건축과 관련된 전시가 열리는 갤러리를 중심으로, 컨퍼런스 룸, 건축 전문 서점, 카페가 자리한다. 이곳 전시는 언제나 흥미롭다. '과연 건축과 도시 계획이 세계를 변화시킬 수 있을까'라는 질문에 건축가들의 작업들, 세계 여러 도시의 예, 다양한 건축적 실험들을 통해 답을 찾는 형식이다. 덴마크 건축센터는 덴마크 문화부, 환경부, 경제부와 연계된 도시 건축 연구소. 전시에서도 역시 현재 덴마크 정부에서 추진 중인 도시 디자인을 투영하며, 앞으로의 도시 모습을 시민들과 소통하는 자리이기도

하다. 현재 코펜하겐 시에서 도심 재개발과 시 외곽 개발 사업을 한참 추진 중이며, 덴마크 건축센터 역시 2015년 램 쿨하스가 설계한 새 건물로 이전할 계획이다. 해안가Christians Brugge에 자리한 옛 양조장 자리에 세워진다 하여, 양조장 프로젝트Brewery Project로 명명되었다. 도심과 가까우면서도 현재까지 방치되었던 이곳은 덴마크 건축센터를 비롯, 주거 공간, 상점들이 들어설 뿐만 아니라, 바닷물을 끌어들인 냉방시설을 갖추는 등 친환경적 기술을 실천할 예정이다.

Info

open hours 10:00~17:00(monday~sunday)
(수요일 오후 9시에 폐장),
address Strandgade 27B, København K
admission fee 전시 입장료 일반 40크로네, 학생 25크로네 (수요일 오후5시~9시 입장 무료, 일요일 오후 2시 무료 가이드 투어)
homepage www.dac.dk

신 왕립도서관
Den Sorte Diamant

코펜하겐 시민들이 시를 대표하는 건축물로 꼽는 '블랙 다이아몬드'. 블랙 다이아몬드란 1999년 개관한 왕립도서관의 신관 건물의 애칭이다. 약간 기우뚱한 박스 모양의 건물, 중앙의 아트리움은 위로 갈수록 남쪽으로 갈수록 커지며 자연광을 가능한 많이 받을 수 있도록 설계되었다. 검은색 화강암과 유리로 마감한 외양이 검정 다이아몬드를 닮았다며, 개관 당시 문화부 장관이 명명했다고 전해진다. 무미건조해지기 쉬운 공립 건물에 시적인 비유를 할 수 있는 덴마크 공무원들의 사고방식 또한 경이롭지 않은가. 2000년대를 맞아 코펜하겐의 해안가를 현대적으로 정비하기 위한 문화 사업으로 시작되었고, 새롭게 조성된 광장 '소렌 키에르케고르 광장Soren Kierkegaards Plads'에 블랙 다이아몬드는 자리한다. 도서관 시설 외에 6백 여석의 강당, 전시 공간, 서점, 레스토랑, 카페, 그리고 루프톱 테라스가 있어 문화 공간으로서 제 활약을 하고 있다. 현재 북유럽에서 활발한 활동 중인 건축가 그룹 '슈미트 하메르 라센Schmidt hammer lassen'은 건물 설계 뿐 아니라, 가구디자인에도 참여했다. 서관과 동관의 독서실에 부탁된 DKB 램프가 그것. 'ㄱ'자 형 테이블 램프는 책상에 크기에 따라 기울기를 조절할 수 있고, 사용자의 위치에 따라 회전시킬 수 있다. 알루미늄으로 만들어진 본체는 세 부분으로 구성되어 어느 부분

이든 쉽게 교체가 가능하다. 한편, 왕립도서관의 도서대출 제도 역시 눈여겨 볼만 하다. 코펜하겐에는 총 4개의 왕립도서관이 흩어져 있으며 각각 사회과학, 법, 인문학, 자연, 보건과학 등 전문화되어 있다. 각각의 도서관을 방문하는 대신, 자신이 사는 곳과 가까운 곳에 위치한 곳을 방문하여 대출신청을 하면 다음 날 같은 장소에서 책을 읽을 수 있다. 이처럼 편리한 제도를 갖춘 도서관이 가까이 있기에 많은 시민들이 찾아드는 게 아닐까. 건물이 아름답기 때문만은 아니다.

Info

open hours 09:00~17:00(monday~friday)
(주말 및 공휴일 휴무)
address Soren Kierkegaards Plads 1,
København K
homepage www.kb.dk

코펜하겐 동물원
Zoologisk Have København

1999년 창립 140년을 맞은 코펜하겐 동물원은 입주 동물들의 삶의 질(?)을 높이는 15년 계획을 발표했다. 첫 번째 프로젝트로, 전체 규모 중 10분의 1을 차지하도록 '코끼리들의 집'을 재건축하는 것. 실내외로 나눠진 코끼리 집 중 실내 공간은 영국인 건축가 노만 포스터가 설계했다. 이전 작들처럼 군더더기 없는 외관과 유리로 마감한 돔 지붕 아래에 사람이 아닌 코끼리가 있는 게 어색할 정도지만, 충분한 햇빛이야 말로 코끼리의 생존에 가장 필요한 것이라고 한다. 반대로 관람객들을 위한 복도는 어둡도록 설계되었는데, 극장식 효과

로 코끼리의 모습을 드라마틱하게 보여주기 위해서라고 한다. 뒤를 이어 개장한 '기린 하우스Giraffe House' 역시 유리로 마감한 천장의 간결한 목조 건물, '히포 하우스Hippo House'는 집뿐 아니라 실외 수영장 또한 유리로 마감되어 특급호텔의 수영장을 연상시킨다. 겨울에는 온수가 공급되는 이 공간에서 관람객들은 유리를 통해 보이는 하마의 물속 활동을 관찰할 수 있다. 과연 동물원은 무엇인가? 지난 백여 년간 자연 교육과 여가 활동을 위한 공간이었다면, 앞으로는 멸종 위기에 처한 동물들을 보호하는 기능이 중시될 거다. 대게 동물원의 동물 우리들은 각자의 서식지 즉 고향을 연상시키는 환경으로 꾸며져 있다. 그러나, 동물들의 향수를 달래주기 위해서라기보다는 관객들에게 야생에 와있다는 착각을 불러일으키는 선에서 그치고 있다. 코펜하겐 동물원은 눈 가리고 아웅 식의 실내 장식을 폐기하고 동물의 복지와 사육사들의 안전, 그리고 관객들의 편의에 중점을 둔 디자인을 고민했다. 물론, 별 고민 없이 만들어진 동물원들과 겉보기에 별 차이가 없다는 반응도 있다. 그러나 덴마크 동물원은 앞으로 다른 동물원들이 가야 할 길을 앞서 가고 있다.

Info

open hours 요일마다, 계절마다
운영시간이 다르므로 홈페이지 참조
address Sdr. Fasanvej 79, DK 2000
Frederiksberg
admission fee 어린이 50크로네(겨울),
80크로네(봄-가을), 어른 110크로네(겨울),
140크로네(봄-가을)
homepage Zoo.dk

스트로이에트
Strøget

코펜하겐의 대표적인 관광 코스이자 세계적인 명성의 보행자 전용도로. 1.2킬로미터 길이에는 카페, 레스토랑, 상점들이 늘어서 있다. 1962년, 코펜하겐 시는 시민들의 반신반의 속에 차들의 통행을 금지한 보행자 전용 도로를 개설했다. 일부의 우려는 빗나갔고 산책하는 사람들이 모여들고 상점들은 손님들로 북적였다. 몇 년마다 보행자 전용도로를 조금씩 넓혀 지금에 이르렀고, 세계의 다른 도시들은 이 성공을 재생산하고 싶어 한다. 보행자 전용도로라는 아이디어를 성공적으로 현실화시킨 건축가이자 도시 설계자 얀 겔은 영국 브라이튼, 미국 뉴욕의 타임 스퀘어 등에 같은 아이디어를 보급하고 있다. '걸어다니자'는 초 간단 아이디어는 도시에 도미노처럼 끊임없는 파급효과를 불러온다. 차의 이용이 줄어들고, 탄소 배출이 줄고, 차를 위한 주차 공간이 줄고, 같은 자리에는 집과 상점, 공원이 들어설 수 있다.

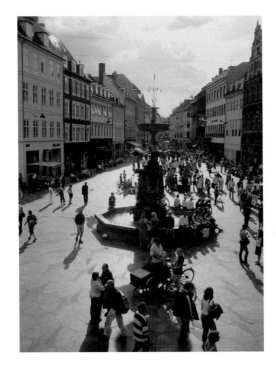

Info

address 시청가 광장 Rådhuspladsen 에서 콩겐스 광장 Kongens Nytorv 까지

크리스티아니아
Christiania

본래 300여 년 이상 군대 주둔지였던 버려진 땅에 1960년대 코펜하겐의 심각한 주택 부족으로 살 집이 없거나 약물 중독으로 사회에서 포기당한 사람들이 모여 살면서 형성된 지역이다. 흔히 히피 마을, 실험 마을, 현지인들은 '자유 마을Fristaden' 이라고 부른다. 그러나 1980년대 850여 명, '폭력, 총, 자동차 금지' 등 개인의 삶에 최소한의 제약을 하는 이 마을에선 다양한 삶의 방식을 잉태했다. 대표적인 예가 바로 '크리스티아니아 카고 자전거'. 뒤에 수레를 단 이 자전거는 자동차 진입을 금지하는 이 동네에서 발명되었다. 한 대에 한화 약 200만 원에 가까운 고가지만, 다만 기어로 운전하기 편리하고 유모차로도 화물 운반용으로도 쓰일 수 있어 현재는 코펜하겐을 넘어 세계적인 명성을 얻고 있다. 가벼운 마약을 허용하는 탓에 범죄의 소굴이라는 어두운 이미지도 있지만, 실제로는 건강한 생활 방식을 갖고 있다. 생활비를 줄일 겸 먹을거리를 스스로 기르고 각자의 집을 스스로의 손으로 짓는 과정에서 완전채식주의, 에너지 재활용 같은 재미있는 실험들이 쏟아져 나왔다. 코펜하겐 시민들이 이 마을을 존중하는 이유 중 하나는 한때 사회적 약자들이 자립에 성공했기 때문이기도 하다. 여기선 집을 사고파는 대신 나가는 사람이 있으면 필요한 사람이 차지하는 등 탈 자본주의 방식으로 운영되었다. 현재 이 마을은 큰 변화를 겪고 있다. 코펜하겐 시가 해안가를 현대적으로 정비하는 과정에서 이곳의 자치권을 더 이상 인정하지 않기로 했고, 마을 주민 역시 부동산 개발 붐으로 얻게 될 경제적 이익을 고려해 자치권을 포기하기로 했다. 이 마을에서 또 어떤 변화가 일어나게 될지 지켜보자.

photo © Morten Bjarnhof

헤데뷔가데
Hedebygade

19세기에 지어진 허름한 주택 단지가 코펜하겐 도시 계획의 성공적인 예로 탈바꿈한 대표적인 예. 흔히 재개발은 낡은 시설을 재정비하는 것을 의미하는데, 코펜하겐 시는 에너지 효율을 극대화하는 데 초점을 맞췄다. 지붕은 물론 외관에 태양열 전지판 등을 부착하여 적은 양이라도 난방, 태양광 발전을 하고, 친환경 부엌, 공용 사용 공간으로 에너지를 효율적으로 사용할 수 있게 했다. 오래된 북유럽 주거 단지의 특징 중 하나는 부엌, 세탁실 등을 공동으로 사용한다는 것. 에너지 절약을 위해서기도 하고, 사회민주주의라는 정치 노선을 따른 공동체의 생활 방식이기도 하다. 현재 덴마크의 사회민주주의 노선은 퇴색되고 있지만 여

기선 공동체의 이점을 계승했다. 세탁실에는 지붕에서 채집된 빗물을 재활용하고, 개인 테라스가 전혀 없는 대신 공동 정원을 사용하여 다른 거주민들과 함께 여가 시간을 보내게 된다. 개발 당시 9개동, 150개의 아파트에 사는 600여명의 거주민들 중 상당수는 학생들과 저렴한 임대료를 찾아 온 저소득층들. 1992년 재개발 계획 공표부터 1996년 본격적인 공사가 시작될 때까지 지속된 의견 수렴 기간 동안 주민들은 자신들이 살고 싶은 공간을 스스로 디자인해볼 기회가 되었다. 헤데뷔가데 프로젝트가 '매우 덴마크스럽다'고 평가받는 이유는 효율성 때문만은 아니다. 개발 전에 거주민들과 대화할 충분한 시간을 확보했고, 도시 안에서 쾌적한 문화를 누리면서도 친환경적으로 사는 게 가능하다는 것을 보여줬기 때문이다.

Info

address 베스테르브로가데Vesterbrogade와 엥하베베Enghavevej의 교차로

바나나 공원
BaNanna Park

코펜하겐 내에는 주민들의 의견에 따라 만들어진 공원이 여럿 있고, 이 바나나 공원 역시 그렇다. 전에 있던 창고를 철수한다는 공고가 나붙은 2004년, 주민들은 공원으로 조성하자는 의견을 모아 시에 전달했다. 2010년 봄에 완공된 이곳은 나나스가데Nannasgade란 지명을 살짝 바꿔 '바나나 파크'로 명명되었다. 공원과 도로를 분리시켜주는 노란색의 아치형 공간이 바나나를 연상시키기도 한다. 비스듬하게 높인 이곳에 벤치처럼 앉을 수도 있고, 자전거나 롤러스케이트를 타고 공원을 가로지르는 지름길이자, 야간에도 눈에 띄는 번쩍 뜨이는 색으로 범죄가 발생하지 않도록 심리적인 효과를 준다. 공원은 작은 숲, 잔디밭, 광장으로 나뉘고, 광장 입구에는 14미터 높이의 인공 암벽이 있어 누구나 스포츠 클라이밍을 즐길 수 있다. 자투리만한 빈 땅이라도 생기면 녹지와 공공 공간으로 바꾸는 덴마크 인들. 얼마 전부터 코펜하겐은 포켓 가든 프로젝트Pocket Garden Project, 즉 도심 틈 바구니마다 소규모의 녹지 공간을 늘리고 2015년까지 시내 어디서든 걸어서 5분에 쉴 수 있는 공원을 접할 수 있도록 재개발 중이다. 자연과 가까워지는 것 뿐 아니라 시민들끼리 가까워질 수 있는 공간을 만들겠다는 게 목적.

Info

address 뵈룬데스카데Vølundsgade와 나나스가데의 교차로, 뇌레브로Nørrebro

크라운 플라자
코펜하겐 호텔
Crowne Plaza Copenhagen Tower

2010년 문을 연 이곳은 세계에서 가장 환경 친화적인 호텔로 선정되었다. 85미터 높이의 건물에 366개의 객실을 운영하는 이곳은 설계부터 현재 기술력으로 가능한 최저 수준의 에너지 사용과 탄소 배출을 하도록 했다. 냉·온방에 사용되는 에너지를 대부분을 지열수로부터 얻고, 호텔 외관 대부분에 태양광 전지판을 부착했을 뿐 아니라, 북유럽에서 가장 대규모의 태양광 전지판이 설치된 공원과 연계되어 전력을 공급받는다. 이와 같은 친환경 에너지 시설들이 유익하다는데 부정할 사람들은 없지만, 막대한 초기 자본이 투여되어야 하기에 모두들 사용을 망설여왔다. 무엇보다 지열

수Groundwater를 활용하는 냉·온방은 가장 고가의 친환경 기술인데, 덴마크에서 최초로 크라운 플라자 코펜하겐 호텔이 사용했다. 이와 같은 노고는 '녹색 열쇠Green Key' 인증 획득으로 인정받았다. '녹색 열쇠'는 현재 전 세계적으로 보급되고 있는 숙박업소의 등급제로, 친환경적인 운영 정도를 알려주는 열쇠다. 호텔의 룸서비스나 케이블 TV의 채널수가 아닌, 환경에 피해를 끼치는 정도를 따지는 건 당연한 태도가 되어가고 있다. 현재, 개업을 기념하여 호텔 로비에서는 투숙객을 위해 '발전 자전거' 이벤트가 실시되고 있다. 페달을 밟으면 전기가 생산되는 이 자전거에서 10와트의 전력을 생산하는 게스트에게 무료 식음료권(240크로네 상당)을 증정한다고 한다.

Info

address Orestads Boulevard 114-118, 2300 København S

homepage www.cpcopenhagen.dk

문화예술단지, 쾨드뷔엔
Denish Meat Town, Kødbyen

고기의 도시 쾨뷔엔, 본래 있던 정육 시설이 물러나고 실험적인 콘셉트의 공간들이 모여드는 지역이다. 2000년 초반부터 갤러리, 카페와 같은 상업 시설은 물론, 영화 제작자, 디자이너 등의 작업실과 스튜디오들이 하나둘 늘어나고 있다. 코펜하겐 역 바로 뒤에 자리한 이 지역은 각 건물마다의 색깔에 따라, 갈색, 회색, 흰색으로 나뉜다. 속칭 '하

안 고기'라고 불리는 흰색 건물은 'ㄷ'자 형태로, 도로와는 거대한 게이트로 분리되어 도시 속의 도시라고도 불린다. 길을 걷다가 우연히 찾아 들어갈 만한 곳이 아니며, 코펜하겐 시 정부의 소유이기도 하다. 정부는 창의적인 사업을 육성케 한다는 목적 아래 예술가들을 중심으로 임대해주고 있다.

Kødbyen 1
아트 레블스
Art Rebels

하얀 고기의 도시에 들어서자마자 가장 먼저 마주치게 되는 상점. 캔버스에 그려진 일러스트, 우편엽서와 같은 그래픽 디자인 관련 작업부터 뮤지션의 독립 음반, 디자이너들이 만든 의류와 액세서리들이 한 자리에 모여 있다. 쉽게 말하자면 셀렉트 숍, 자세하게 설명하자면 다양한 장르의 문화 산업에 종사하는 사람들의 네트워크라 할 수 있다. 그래픽디자이너부터 뮤지션까지 각자의 작업을 홍보하는 자리를 마련해준다. 개인의 작업 물을 판매할 수 있는 이와 같은 유통 구조를 통해 작업자들은 소정의 수입도 얻고 자신의 작품 세계도 알릴 수 있게 된다. 코펜하겐의 가장 젊은 피를 맛보고 싶다고 이곳을 방문해보자.

Info

homepage artrebels.com

Kødbyen 2
유기농 레스토랑 비오미오
BioMio

2009년 문을 연 이 곳은 250여명의 수용할 수 있는 공간에서 셀프 서비스 형식으로 운영된다. 계산대에서 주문하면 오픈 키친에서 요리가 만들어지는 과정을 직접 눈으로 확인할 수 있다. 신선한 야채를 재료를 한 식단을 중심으로 재료의 70퍼센트는 덴마크 내에서 재배된 유기농을 사용한다. 이런 시스템은 손님의 기호나 재료의 신선도를 유지하기 위해서 뿐 아니라, 탄소 배출을 최소화하기 위해 계산된 것이다. 주방에는 고효율의 에너지 절약을 위한 주방 기구들이 있고, 식기들은 독일산 친환경 제품, 가구는 재활용 나무로 만들어졌다. 레스토랑 관계자는 메뉴마다 예상 탄소 배출량을 적어놓을 계획을 갖고 있는데, 현재 덴마크에서 사용되는 식자재 중에 오직 150개만 탄소 배출량이 등록되어 있는 등 자료가 턱없이 부족하다며 불만을 털어놓는다. 한때 음식마다의 칼로리를 따져가며 먹던 시대에서, 탄소 배출량을 고려하는 시대로 바뀌고 있는 걸까. 모두가 다 같이 잘 먹고 잘 살자는 덴마크의 '식문화'를 단적으로 보여주는 예가 아닐까.

Info

open hours 12:00~22:00(monday~thursday, Sunday), 12:00~24:00(friday~saturday)
address Halmtovrvet 19, 1700 Kobenhavn V
homepage biomio.dk

Kødbyen 3

맨손 체조 클럽
Butcher's Lab

많은 헬스클럽이 첨단의 시설과 과학적인 장비를 선전하는 것과 달리 이곳에는 흔한 러닝 머신조차 없다. 바로 크로스핏CrossFit 전문 클럽. 달리기, 역기 들기, 공 던지기, 계단 오르내리기 등 10가지 종목을 반복하는데, 그간 해외에선 소방관이나 특수부대요원들이 주로 해왔고 급작스런 상황에서 최

대의 힘을 끌어내는 데 효과가 있는 것으로 알려져 있다. 동시에, 나이, 성별과 무관하게 여러 명이 함께 운동하며 회원 간에 친목이 다져지고 꾸준히 운동할 수 있는 계기가 자연스럽게 생기는 운동 방식이다. 이외에도, 권투, 타이 복싱, 쿵푸, 레슬링 등 맨손 격투기 코스가 있다. 가능한 기구 이용을 최소화하고 다른 사람들과 함께 운동하도록 조성된 프로그램에 주목하자. 수업료는 한 달 약 10만 원으로 저렴한 편.

Info

address Flæsketorvet 10, 1711 København
hompage www.butcherslab.dk

Kødbyen 4

갤러리 보 브예르가르
Galleri Bo Bjerggaard

비디오 작품을 소개해왔다. 전보다 넓어진 새로운 공간은 두 개로 나눠, 기존의 유명 작가들의 전시와 함께, 더 많은 작가들의 전시를 함께 열 예정이다.

1999년 문을 연 이 갤러리는 2009년 '하얀 고기 도시' 건물로 옮겨왔다. 덴마크의 페르 키르베퀴 Per Kirkeby, 오스트리아 출신의 에르빈 부름Erwin Wurm 등 유럽 출신의 세계적인 작가들의 사진,

Info

open hours 13:00~18:00(thursday~friday), 12:00~16:00(saturday)

address Flæsketorvet 85 A, 1711 København V

hompage www.bjerggaard.com

Kødbyen 5

브이원 갤러리
V1 gallery

2002년 문을 연 이곳은 코펜하겐의 유명 갤러리 스트인 제스퍼 엘그와 피서 펀치에 의해 운영되고 있다. 덴마크를 포함, 유럽 내 떠오르고 있는 아티스트들의 작업들을 전시하는데, 특히 그라피티 등 사회참여적인 태도의 아티스트들의 작품에 주목한다. 런던 출신의 뱅크시Banksy가 이곳에서 전시를 갖기도 했다.

Info

open hours 12:00~18:00(wednesday~friday), 12:00~16:00(saturday)

address Flæsketorvet 69 ? 71, 1711 Copenhagen V

hompage www.v1gallery.com

Kødbyen 6
카리에레
Karriere

술집 겸 레스토랑으로, 2007년 덴마크 출신의 아티스트 예페 헤인Jeppe Hein에 의해 시작되었다. 그가 설명하는 창립 목적, 즉 '컨템퍼러리 아트와 소셜 라이프'의 의미는 언뜻 이해되지 않지만, 곳곳에 설치된 예술 작품을 계기로 낯선 사람과 대화를 시작하고 사교를 이어나간다는 의미로 미루어 짐작해본다. 비주얼 아트 뿐 아니라, 자체적으로 두 달에 한 번꼴 발행하는 종이 신문에는 작가들의 단편 소설, 시 등 문학을 소개하고 있다. 지난 3년간 이곳을 유명하게 했던 올라푸르 엘리아손Olafur Eliasson의 거대한 캐리어 램프Career Lamp는 곧 철수하고, 오늘 3월부터 덴마크 작가 10인의 새로운 조명이 차례로 전시될 예정이다.

Info

open hours 16:00~04:00(thursday~saturday)
address flaesketorvet 57-67, 1711 Copenhagen V
hompage www.karrierebar.com

친절한 북유럽

헬싱키·스톡홀름·코펜하겐에서 만난 디자인+디자이너

1판 1쇄 2011년 7월 11일
1판 3쇄 2012년 1월 19일

지은이 | 김선미 · 박루니 · 장민
펴낸이 | 정민영
책임편집 | 손희경 · 변혜진
디자인 | 최윤미
마케팅 | 이숙재
제작처 | 한영문화사

펴낸곳 | (주)아트북스
출판등록 | 2001년 5월 18일 제406-2003-057호
주소 | 413-756 경기도 파주시 문발동 파주출판도시 513-8
대표전화 | 031-955-8888
문의전화 | 031-955-7977(편집부) 031-955-3578(마케팅)
팩스 | 031-955-8855
전자우편 | artbooks21@naver.com
트위터 | @artbooks21
홈페이지 | www.artinlife.co.kr

ISBN 978-89-6196-086-1 03600

이 도서의 국립중앙도서관 출판시도서목록(CIP)은 e-CIP 홈페이지(http://www.nl.go.kr/ecip)와
국가자료공동목록시스템(http://www.nl.go.kr/kornet)에서 이용하실 수 있습니다. (CIP제어번호 : CIP2011002599)